文化機構與藝術組織

夏學理　沈中元　劉美芝　劉佳琦　黃淑晶　合著

五南圖書出版公司 印行

序

1998 年，承蒙恩師陳媛與凌公山二位教授的支持，得以共同完成《文化行政》一書的撰寫工作。其後數年，又幸蒙諸多貴人獻出智慧，陸續出版《藝術管理》以及《文化市場與藝術票房》二書。如今這本《文化機構與藝術組織》的問世，是七年來由筆者與其他著作人，一齊協力付梓的第四本文化行政與藝術管理領域的專書。面對這份又是集眾人心力於一身的著作物，我想說的是，除了感恩，還是感恩！

我們五位作者有志一同地選擇以「非營利組織」的觀點，來為「文化機構與藝術組織」定下身分的基調（即便營利性質的文化機構與藝術組織在臺灣已並不難窺見），其理由不外乎是在於珍視──文化機構與藝術組織的獨特「使命感」與「理想性格」。因為我們相信，文化藝術雖然可以是個好生意，但「好生意」三字，卻絕對不會在文化機構與藝術組織的設立宗旨與願景中顯現。

真的要謝謝中元、美芝、佳琦，以及淑晶的不吝付出，也要謝謝五南圖書出版公司對文化藝術類出版品的格外重視。感恩各位，讓我相信，明日的文化臺灣一定會更好！

夏學理　謹識

2005 年 9 月 9 日

目　次

第一篇　文化機構與藝術組織之理論架構─以非營利組織為觀點… 1

第一章　非營利組織之相關理論探析……………………… 3

第一節　非營利組織的興起 ………………………………4

第二節　非營利組織興起的理論基礎 …………………… 11

第二章　非營利組織的角色與功能……………………… 19

第一節　非營利組織的角色 ……………………………… 20

第二節　非營利組織的功能 ……………………………… 23

第三章　非營利組織與政府、企業及其他非營利組織間的

　　　　關係…………………………………………… 27

第一節　非營利組織與政府的關係 ……………………… 29

第二節　非營利組織與企業的關係 ……………………… 34

第三節　非營利組織與組織間及與社會大眾的關係 …… 36

第四節　政府、企業、非營利組織間的互動關係 ……… 38

第四章　非營利組織與公共政策………………………… 43

第一節　策略聯盟 ………………………………………… 44

第二節　政策倡導 ………………………………………… 45

第三節　政策遊說 ………………………………………… 46

第四節　合產協力 ………………………………………… 47

第五節　政策過程中的互動方式 ………………………… 48

第六節　以「文化創意產業發展計畫」為例 …………… 49

※第一篇參考文獻※ ……………………………………… 54

第二篇　非營利組織之組織運作與管理………………… 63

第一章　全球化下的非營利組織………………………… 65

第一節　非營利組織與社會互動 ………………………… 67

第二節　全球化對非營利組織的影響 …………………… 69

第三節　非營利組織與全球治理 ……………………… 77

第二章　國際與各國非營利組織的組織運作概況 ……… 83

第一節　國際非營利組織 ………………………………… 85

第二節　已開發國家、中國大陸及臺灣之非營利組織 …… 88

第三章　非營利組織之內部管理 ………………………… 101

第一節　組織成員 ………………………………………… 103

第二節　組織財務 ………………………………………… 105

第四章　非營利組織的協力關係 ………………………… 111

第一節　公私協力關係的興起與困境 …………………… 113

第二節　非營利組織與政府的協力關係 ………………… 117

第三節　非營利組織與市場的協力關係 ………………… 124

第四節　非營利組織與各部門間的協力關係 …………… 129

第五章　非營利組織的可持續發展 ……………………… 139

第一節　非營利組織發展的具體策略 …………………… 141

第二節　非營利組織與公民社會願景 …………………… 153

※第二篇參考文獻※ …………………………………… 160

第三篇　藝術類非營利組織與文化創意產業之發展 …… 169

第一章　緒　論 …………………………………………… 171

第一節　動機與目的 ……………………………………… 172

第二節　「文化創意產業發展計畫」的概念界定 ………… 174

第三節　相關文獻的檢視 ………………………………… 176

第四節　架　構 …………………………………………… 178

第五節　研究方法、範圍與限制 ………………………… 179

第二章　非營利組織在我國「文化創意產業發展計畫」中之
　　　　實證分析 ………………………………………… 183

第一節　個案組織簡介 …………………………………… 184

第二節　個案組織在「文化創意產業發展計畫」中的角色、
　　　　功能與定位分析 ………………………………… 185

第三節　對於「文化創意產業發展計畫」的看法與分析 … 203

第四節　個案組織的活動概況（2003 年 10 月～2004 年 7 月）
　　……………………………………………………………226

第五節　綜合討論 …………………………………………229

第三章　結論與建議……………………………………239

第一節　研究發現 …………………………………………241

第二節　研究建議 …………………………………………245

第三節　後續研究方向 ……………………………………255

※第三篇參考文獻※ ………………………………………256

第四篇　我國大型表演藝術團體專職行政人員與志工之招募及訓練……………………………………………257

第一章　緒　論……………………………………………259

第一節　動機與目的 ………………………………………260

第二節　研究方法與範圍 …………………………………262

第三節　研究限制 …………………………………………264

第二章　相關理論與文獻探討……………………………265

第一節　人力資源管理、招募與培訓之相關概念 ………266

第二節　非營利組織的人力資源管理 ……………………275

第三節　非營利組織在人力資源管理上的挑戰 …………285

第四節　表演藝術團體的人力資源管理 …………………287

第三章　我國表演藝術團體的組織與現況………………293

第一節　我國表演藝術團體的背景與現況 ………………294

第二節　本文相關團體之現況 ……………………………300

第四章　研究結果分析……………………………………309

第一節　深度訪談之團體與對象 …………………………310

第二節　總　結 ……………………………………………311

第五章　結論與建議………………………………………317

第一節　研究結論 …………………………………………318

第二節　研究建議 …………………………………………323

第三節　後續研究建議 ……………………………………325

※第四篇參考文獻※ ………………………………………327

第五篇　他山之石—非營利組織與加拿大溫哥華葛蘭湖島文化
藝術園區之經營管理 ·· 333
　　第一章　緒　論 ·· 335
　　　　第一節　背景與問題 ··· 336
　　　　第二節　創意文化園區概念之形成與發展 ··············· 337
　　　　第三節　創意文化園區之經營模式、經營理念與運作方式 341
　　第二章　加拿大溫哥華葛蘭湖島文化藝術園區 ··············· 347
　　　　第一節　葛蘭湖島園區之歷史背景 ······················ 348
　　　　第二節　葛蘭湖島園區之地理位置與基地規劃 ··········· 349
　　　　第三節　葛蘭湖島園區的現況描述 ······················ 353
　　　　第四節　葛蘭湖島園區之經營管理策略 ·················· 360
　　第三章　葛蘭湖島園區經營管理策略之探討 ················· 371
　　　　第一節　葛蘭湖島園區經營管理策略之探討 ············· 372
　　　　第二節　研究發現—歸納葛蘭湖島園區成功的因素 ······· 375
　　　　第三節　葛蘭湖島園區經營策略的價值評估 ············· 379
　　第四章　結論與建議 ·· 383
　　　　第一節　結　論 ··· 384
　　　　第二節　建　議 ··· 385
　　　　第三節　後續研究 ··· 388
　　　　※第五篇參考文獻※ ··· 389

第一篇　文化機構與藝術組織之理論架構—以非營利組織為觀點

第一章　非營利組織之相關理論探析

學習目標

▲ 讀完本章內容後，學習者應能達成下列目標：

1. 了解非營利組織的意涵
2. 了解非營利組織的分類
3. 了解非營利組織興起的理論基礎

摘要

以研究國際「非營利組織」而全球馳名的約翰霍普金斯大學（the John Hopkins University, ICNPO-the International Classification of Non-profit Organization），曾經依其所進行過的國際實證研究個案，將非營利組織概分為十二類，其中「文化與娛樂」機構／組織被列為第一大類。據此，本章擬就「非營利組織」的角度，來探究「文化機構與藝術組織」的立論源起，並將本章分為以下兩節：第一節，「非營利組織的興起」；第二節，「非營利組織興起的理論基礎」。

第一節　非營利組織的興起

　　過去幾十年來，非營利組織的數量、規模和運作範圍與日俱增，成功地在跨越全球的社會、經濟和政治環境中，確立了自己的重要地位。若選擇以最簡單的語句來形容「非營利組織」，那麼所謂的「非營利組織」，即泛指政府、企業等實體以外，經由合法的方式籌組而成的機構或組織。再者，非營利組織既是以「非營利」為名，則可知其存在的目的，乃是以謀求社會、大眾的共有福利為前提，而非以私人營利行為或利潤追求為目的，因此，非營利組織本身與其捐贈提供者，均可依法享有賦稅上的種種優惠待遇。

　　另若就機構功能與組織特性而言，放眼世界或國內各文化藝術、教育學術、慈善、醫療、環保、和平促進……等機構組織，只要是「非政府的」、「非營利的」，就都可被界定為「非營利組織」。以下，即就本書作者之一，沈中元教授所撰之「全球化下非營利組織之研究」，其中有關非營利組織的意涵與分類部分，做一重點轉錄說明：

一、非營利組織的意涵

　　隨著不同的觀察角度、學科背景及它所強調的重點，學術界出現了各種不同的專有名詞，用以區隔出有別於「市場」、「國家」的第三種力量存在的事實。

　　由世界銀行組織所編寫的《非營利組織法的立法原則》一書，曾做過明確的解釋認為：「非營利組織係指，在一特定法律系統下，不被政府部門視為一部分的協會、社團、基金會、慈善信託、非營利公司或其他法人，且其不以營利為目的；而即使獲取了任何利潤，也不會對該利潤進行分配（*世界銀行組織，2000：21*）」。就此可知，非營利組織指的是——具有非營利性、非政府性，是屬公益性或志願性的一種民間組織。此外，由於與非營利組織有關的諸多名詞，在學術界、傳播界或通俗語言中，常被普遍地交相使用，為免在名詞使用的意涵上產生紛亂，學者王順民遂歸納海內外著作所呈現的概念，整理出十二種等意義的非營利組織名稱如下（*王順民，2001：8*）：

*1.*國際非營利組織（International Non-Profit organizations，簡稱 INPOs）

*2.*非營利組織（Non-Profittal Organizations，簡稱 NPOs）

*3.*第三部門（the Third Sector）

*4.*非營利部門（Nonprofit Sector）

*5.*志願部門（Voluntary Sector）

*6.*慈善部門（Charitable Sector）

*7.*隱形部門（Invisible Sector）

*8.*獨立部門（Independent Sector）

*9.*免稅部門（Tax-exempt Sector）

*10.*公益基金會（Philanthrophic Foundation）

*11.*社會部門（Social Sector）

*12.*影子政府（Shadow State）

另又由於有關「非政府組織」、「非營利組織」與「第三部門」等三名詞，在本文中常會被交叉引用，故也有必要對其各自意涵做一深述：

(一)非政府組織

此特指在開發中國家，出現用來提升經濟與社會發展的民間組織。換言之，非政府組織這一概念，特別凸顯該些組織的草根（民間）特性（grass-roots level）。當然，在開發中國家之外，像是法國、比利時等歐盟國家，也擁有類似的組織，只不過，就該些區域的組織名稱應用而言，已算是擴大了非政府組織的原始概念內涵，因為它進一步地涵蓋了不同的商業型態組織，像是互助保險公司、儲蓄基金會、消費合作社、農產行銷公司……等等。

而若將非政府組織置於國際關係中討論，則國際關係中有關非政府組織的概念，乃以 1950 年聯合國經社理事會的定義最為經典。其定義是：「凡非經政府協議所成立者，視為國際非政府組織」。其後，聯合國又對非政府組織做出如下定義：「在地方、國家或國際級別上，組織起來的非營利性自願公民組織」。而在此必須提醒的是，非政府組織雖然強調的是「非政府」的組織，但並不意味著非政治性。畢竟，世界上有許多的非政府組織，都在從事政治忭活動，或是與廣義的政治領域有關的活動，例如：反核的非政府組織、環保的非政府組織……等。簡言之，根據聯合國的兩項定義，我們可以說，非政府組織

是非官方的、非營利的，是與政府部門和商業組織保持一定距離的專業組織。它們通常圍繞著特定的領域或問題而集結成社，有著自己的堅持與主張，而該些堅持與主張，又通常代表著社會中某些團體或階層的願望及要求。

然而，儘管學者沈奕斐將非政府組織界定為：「相對於政府組織、營利單位而言，只要是包括非官方的、非營利的、代表某一群人之意願等三要素的組織，就都可以被視為是非政府組織」（沈奕斐，2002：25），但畢竟在許多的討論中，確實曾因NGOs（非政府組織）與NPOs（非營利組織）的名稱被頻繁的交互使用，而導致認知與意義上的混淆。因此，學者路易士（David Lewis）遂極力主張，非政府組織與非營利組織其實是平行的領域（parallel univreses），各有其關心的重點與特色，兩者不僅不同，甚至是處於一種分隔（separateness）的情況（鄭贊源，2001：102）。而學者 Helmut K. Anheier 與 Lester M. Salamon 也認為，非政府組織及非營利組織反應的是不同的概念，同時亦指涉著不同的群體，此促使兩個概念均有其各自的使用模式及意涵（*Helmut K. Anheier and Leser M. Salamon*，1996：3）。

不過，本書的作者之一，沈中元教授卻認為，社會群體的三個部門畫分，只是一種討論的範圍概念。就有別於政府及市場部門的關鍵特徵而言，其所選擇切入討論事物的角度，或因社會學、經濟學、國際關係領域而不同，但所討論之集合性概念組織卻應該是一致的。有學者就認為，非政府組織及非營利組織，在內涵和外延上一致，本就可以互換使用（王名，2002：5）。其中不同的是，非營利組織強調的是和企業的區別，非政府組織強調的則是和政府的區別。而相對於非營利組織一詞，非政府組織一詞在國際社會上顯得較為通用，其歷史當然也是更為悠久。以聯合國為例，其使用得較多的，即是非政府組織這一個概念。而根據 2000 年的統計，國際間承認的國際非政府組織的總數達到 43,958 個。

綜而言之，沈中元教授將非政府組織定義為：「非政府組織係指在一特定法律系統下，不被政府部門視為一部分的協會、社團、基金會、慈善信託、非營利公司或其他法人，有其獨立的目標、組織結構、組織成員、組織活動、組織財務，且不以營利為目的，而即使有獲取任何利潤，也不對該利潤進行分配」。

(二)非營利組織

此名稱強調著這些組織的存在，並非是為了它們的擁有者生產利潤。非營利組織具備了非營利性、非政府性，同時也兼具志願及公益性質，但即便如此，這些組織卻不排除營利行為的必要存在，只不過，非營利組織嚴禁將其所剩餘的收入與利潤，分配給組織擁有者或特定的受益對象。

(三)第三部門

論者將整個社會分成三個部門：市場或營利組織被稱為第一部門；政府機關／機構被稱為第二部門；第三部門則指的是相對於市場部門、政府部門而存在的第三種社會力量，其本身兼具有市場的彈性（flexibility）和效率（efficiency），以及政府公部門的公平性（equity）和可預測性（predictability）等多重優點，同時，它又可避免掉市場部門追逐最大利潤與政府部門科層組織僵化等內在缺失（王順民，2000：8）。

由上可知，非營利組織之所以又會被稱為第三部門，主因是對應了第一部門（市場）及第二部門（政府）而生成。另就沈中元教授的觀察，當討論第三部門的概念是放在國際事務上時，則以使用非政府組織的概念較多。而若是側重於組織理論或行政管理等面向，則多以使用非營利組織為主。學者路易士Lewis（1998）指出，NGO（非政府組織）文獻在服務提供方面，多半關懷NGO在發展與援助等「援助產業」工作中的角色與成長；另在政策方面則多半關心NGO與國家、政府、捐助者的關係，及以社區為基礎的行動與社會變遷，其在取向上採取整合的途徑。至於NPO（非營利組織）文獻，則多半關心服務提供與福利組織之運作，以及政府契約外包的問題，同時也比較關心組織結構與經營管理等與組織本身切身相關的課題。

而從二十世紀後期開始，有關將非營利組織列作第三部門的研究，則是將其所關注的研究重心，轉向非營利組織的作用，以及其與國家、市場的關係等問題。此類研究由於在有關公民社會的研究中，找到了理論的契合點，就此，非營利組織的研究進入了一個全新的階段。

依據沃爾澤（Walzer）對於公民社會進行探討分析所得致的三項論點，不但可以幫助我們了解第三部門的運作特性，更可使我們看出，在第三部門的概念與公民社會的意涵間，所具有的那份密不可分的關係：

_1._公民社會強調人民得以自由、自主、志願地籌組社團的權利,而由這些社團所構成的關係網絡,也得以自由、自主地遍布於公民社會的場域裡。

_2._公民社會固然強調社團組織的存在與公民性格培養的重要性,但國家、市場、非正式部門,亦是組成公民社會的重要成分。

_3._有關追求人類美好生活的目標,由於無法單獨透過國家、市場、民族的各自特有場域來達成,因此,改善之道須藉由多元的社團生活方式,以融入國家、市場、民族等三個場域的運作之中。換言之,多元的社團生活方式,應轉充塞到具政治性、經濟性及社會文化性的組織裡,使其亦同時具備多樣性與多元化特質。

總之,西方學者先是從公民社會的角度出發,不但把非營利組織看作是「國家與社會間充滿張力的那個區域」,同時也把非營利組織看作是公民社會的一個重要標誌。之後,隨著全球化的發展,西方學者又接著提出「全球性公民社會的概念」,開始把國際非營利組織和全球公民社會連繫起來研究,開闢了對公民社會以及非營利組織研究的新領域,但這類研究卻也同時把國際非營利組織看做是國家體制的一種對立存在。另又由於受到公民社會理論的局限,因之學界一直以來,總是習於把國際非營利組織看作是公民社會的等同體。不過,晚近的研究證實,國際非營利組織並不單只是對抗國家的一種力量,當前國際非營利組織的發展,已經向我們漸次地表明,它也可以是一種國家力量的有效補充,並可與國家之間維持一種良性的互動關係。

二、非營利組織的分類

在國際間,以研究非營利組織而聞名全球的約翰霍普金斯大學(the John Hopkins University, ICNPO-The International Classification of Nonprofit Organization),曾經以其所進行過的實證案例為本,將非營利組織分為以下十二類:

_1._文化與娛樂

_2._教育與研究

_3._健康諮詢

_4._社會服務

_5._環境保護

6.發展與供給

7.法律、擁護者與政黨

8.慈善家與志願工作的宣傳

9.國際性

10.宗教

11.企業與專業學會或協會

12.其他方面

此外，本書的作者之一，沈中元教授也曾就非營利組織在西方相關學術上的分類情形，以及中國大陸、臺灣的不同分類現況做過整理如下：

（一）西方學者之分類

表 1-1　國外學者對非營利組織所進行的分類比較

提出學者	分類標準	分類結果
David C. Korten	組織本質	志願性組織、公共服務承包者、人民組織、政府的非營利組織
David Hulme & Michael Edwards	總部所在地	國際組織（北方非營利組織）、仲介組織（南方非營利組織）、基層組織
Cousins William	組織取向	慈善組織、服務組織、參與性組織、授權性組織
	運作層次	社區組織、城市組織、國內非營利組織、國際非營利組織
Sam Moyo	活動範圍	社區組織、仲介非營利組織、服務性非營利組織、信託基金、國際非營利組織

資料來源：莫亦凱：《聯合國與 INGOS 之研究》，政大外交所碩士論文，2002，頁 64。

（二）中國大陸學者之分類

學者王名（王名，2002：9）主張應就非營利組織的不同層次進行分層分類，將非營利組織大體分為會員組織、非會員組織、人民團體及未登記或轉登記之團體，並將其中之運作型組織、互益型組織、公益型組織統稱為社會團體；

至於使用非國有資產從事各種社會服務的實體型機構,則依現行法規將之統稱為「民辦非企業單位」;截至 2001 年止,在中國大陸進行合法登記屬於非營利組織範疇的,包括三萬六千個社會團體和十萬個民辦非企業單位。

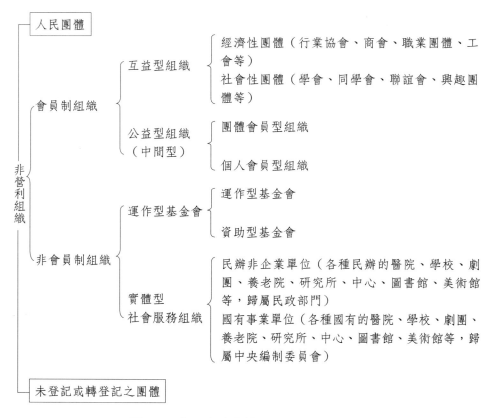

圖 1-1　中國大陸非營利組織之基本分類

資料來源:王名:《非營利組織管理概論》,人民大學出版,2002,頁 9。

(三)臺灣之法定分類

臺灣依現行法律規定,將機構組織統分為社團法人及財團法人二類。其中,除社團法人中之「公司」屬具有營利性質者,其餘皆屬於非營利組織之型態。

第一章　非營利組織之相關理論探析

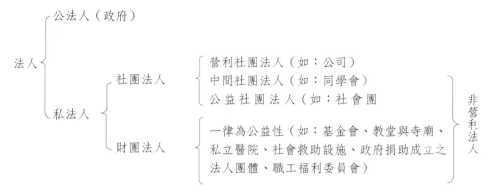

圖 1-2　臺灣非營利組織之基本分類

第二節　非營利組織興起的理論基礎

　　有關非營利組織形成的原因與相關的理論很多，舉凡經濟學者、政治學者、社會學者[1]皆曾對之提出相關理論的探述。

　　從經濟學的觀點來看，Hansmann（1987：27-41）曾將非營利組織的經濟理論分成二個類型：第一個類型是非營利組織的角色理論；第二個類型是非營利組織的行為理論。

　　非營利組織的角色理論主要在探討：為什麼非營利組織會存在於我們的經濟體系中，他們執行了哪些經濟的功能？為什麼非營利組織只出現在某些產業中等問題。這些理論包括：公共財理論（the public goods theory）、契約失效理論（the contract failure theory）、補助理論（subsidy theories）與消費者控制理論（the consumer control theory）；而非營利組織的行為理論則主要在於探討：非營利組織追求什麼目的？非營利部門中的管理者與發起人的動機是什麼？非營利組織與營利組織及政府組織間有何差異？以及三者間的生產效率有何不同

[1] 探討第三部門的學者尚包括法學、心理學、企業管理等學者，紛自其學術領域提出專門觀點來研究。

……等問題。

　　從政治學的觀點來看，Douglas（*1987：44-50*）曾提出：搭便車的問題（the free-rider problem）、類目限制（the categorical constraint）、多樣性（diversity）、實驗（experimentation）與科層化（bureauratization）等五個非營利組織的政治理論觀點。另 Salamon（*1987*）亦曾提出「第三者政府」的理論。

　　再從社會學的觀點來看，與非營利組織形成相關的理論與論述則包括：歷史的發展、制度理論、生態學觀點、志願主義、社會起源理論……等論述。

　　以下，本節即選擇針對市場失靈理論、政府失靈理論、第三者政府、實驗性與創新性、消費者控制理論、供給面的解釋、歷史的發展、志願主義、社會起源理論等較重要的理論與觀點，來對非營利組織形成的原因加以說明：

一、市場失靈理論

　　理論上，在完全自由競爭的經濟體制下，企業可追求最高的效益、極大化的利潤，消費者也從中獲致最大的滿足。但基於以下的四種原因，講究「自由交易」的市場，卻可能產生「市場失靈」的現象：(1)公共財（public goods）；(2)外部性（externalities）；(3)自然獨占（natural monopoly）；(4)資訊失衡（information asymmetry）（*Weimer and Vining, 1992：30-77*，轉引自丘昌泰，*2000：298-301*）。譬如：儘管市場大眾都有其各自的消費需求，但個別使用者的消費成本卻不易計算；或雖有個別成本可供估算，但廠商又可能基於經濟規模大小的考量，而不願加以生產或提供服務，此時，便須藉由非營利組織或公共部門，來改善市場失靈的現象（何增科主編，*2000：75*）。再者，就是福利的提供者與案主之間，由於資訊或權力的不對稱，亦即交易雙方地位的不平等，導致生產者可以隱藏產品的真實資訊，而造成案主莫大損失的失靈現象。

　　另 Hansmann（*1980*）則是以「契約失效」（contract failure），這種類似私人部門市場失靈現象的觀點，來解釋非營利組織產生的原因。他認為，當商業部門運用了市場機制，卻不能完全滿足消費者的需求或偏好時，就會有另類的非營利組織，自消費者的需求或偏好不滿足之中產生。同時，又因為非營利組織具有「不分配盈餘」的特性，使得民眾在進行消費時，會傾向於認為，非營利組織應不會以降低產品或服務品質的方式來求取利益。因此，在信任非營利組織能夠提供良好服務品質的基礎上，大眾會選擇由非營利組織來滿足其消費

需求（馮燕，2000：9）。

　　就以上的兩個論點觀察，市場失靈理論之所以會被認作為，解釋非營利組織興起的說法之一，其主要即是在於反映非營利組織本身的特性，亦即，非營利組織主要在於扮演一種補償性及非競爭性的角色，因此，才會在市場失靈的情況下興起。

二、政府失靈理論

　　當市場失靈的現象發生時，政府基於保障社會最大多數人的福利，必須試著以不同的干預技術介入市場的運作，但不幸的是，政府的干預卻不一定會成功，因為政府容易產生以下的四種失靈現象：

1. 直接民主的問題（direct democracy）：由於政策多半立基於，以提供多數人的福祉為導向，因此，在直接民主的情況下，由於人民通常只能用投票的方式來表達意見，有時就會造成某些投票結果，未必能符合所有民眾的需求。

2. 代議政府的問題（representative government）：在壓力團體的施壓下，代議政治下的政府，有可能會漠視弱勢者的需求滿足問題。

3. 官僚供給的問題（bureaucratic supply）：由於一般由官僚體系所提供的服務難以評估其績效，政府機關及公立機構便可能因為缺乏競爭，而缺少創意、效率與行動力。

4. 分權化的問題（decentralization）：在分權政治的影響下，容易產生政府部門的權責畫分不清，造成無人可管的灰色地帶（*Weimer and Vining, 1992：112-143*，轉引自丘昌泰，2000：301-304）。

　　因此，若根據「政府失靈」的理論觀點，非營利組織之所以會在「政府失靈」時興起，乃主在於公民社群對政府無力回應民眾需求的反彈；同時也在於民眾認定政府的組織結構太大、太複雜、無人情味及政府無能力處理緊急事件而引發不滿。因此，期許能藉由民眾與公益團體，採取直接的公益行動，並且參與政府政策的規劃與方案之執行，來協助政府改善其公共服務的效率與品質（江明修、陳定銘，2000：154）。

　　另 Weisbrod（*1988*）認為，政府所提供的公共財，旨在於滿足「大部分」選民的需要，而在民主社會講求「多數同意」的原則下，有些成本高而效益低

的生產活動即可能會被排斥。因此，當某一部分的民眾需求，不能被政府所提供的公共財滿足時，非營利組織於焉產生，其目的，即在於彌補政府公共財的不足，是政府公共財的外部供應者。例如：非營利組織取代政府扮演中介者的角色，將各界捐贈資源，有效率地轉化為案主所需的財貨與勞務，即屬之（蕭新煌編，2000：10）。

三、第三者政府

前述之「市場失靈」及「政府失靈」等二說法，都是將非營利組織存在的原因，視為「殘餘」（residual）的功能，亦即，是將之視為因須彌補其他部門的不足而發展出來的（馮燕，2000：10-11）。然而，Salamon（1987）卻認為，這樣並不能完全解釋非營利組織自古即存在的現象。因此，他提出了「第三者政府」理論，希冀從較積極的面向，去探究非營利組織之所以存在的原因。

依 Salamon 的觀點，「第三者政府」在服務的提供上，並非處於次要的角色，而是具有一種優先的機制（preferred mechanism）。所謂「第三者政府」，其主要特徵是由民間非政府組織代行政府目標，其對於公共基金的支出不但具有實質的裁量權，更可代替政府執行公權力。

就時代意義而言，以第三者政府理論解釋非營利組織興起的原因，似乎較能符合現代主權理論裡的多元主義概念，亦即，政府不再是唯一治理權力的主宰者。畢竟，非營利組織在當今社會的蓬勃產生，主要是基於人民既對公共服務充滿渴望，但又懼怕政府權力過度膨脹的理由。因此，才會希望透過依第三者政府理論形成的非營利組織，來取代政府扮演提供某些福利服務的角色（蕭新煌編，2000：10-11）。

四、實驗性與創新性

一直以來，志願部門總是扮演著實驗者與創新者的角色，幾乎沒有例外的是，每一項重大的社會服務事業，概都是由志願部門所啟始的，例如：學校、醫院的創設……等等（Douglas, 1987：48-49）。理由是，民主國家的政府要推行任何一項政策，多半無法以實驗或嘗試錯誤的態度來施行政策，因為，每一項實驗不但都必須花費大筆的費用，而且當實驗結果不理想時，又必須得放棄。因此，當某些行動方案已經被志願部門實驗過，或有執行成功的前例時，政府

就可以引用志願部門的經驗與相關數據、資料，來證明推行某項政策的可行性，以爭取公民的支持，並減少未來在執行該項政策時，所可能遭遇的阻力。

五、消費者控制理論

非營利組織的形成，除是為了因應如前述之「契約失效」……等問題而生成外，另也有些是為了讓消費者，可以直接控制他們所欲購買的財貨與服務，例如：某些互益型的非營利組織即屬此類。因為，由消費者直接控制他們所欲購買的財貨與服務的做法，可以避免營利組織的所有者，將私人捐贈或贊助之資源獨占利用（*Hansmann, 1987：33*，**轉引自官有垣、王仕圖**，*2000：52*）。

一般而言，互益型的非營利組織，多半以如下的兩種型態組成。(1)是以提供會員的民生消費為主，例如：消費合作社；(2)則是以收取會費轉換提供服務為主，例如：一般社交聯誼性俱樂部、同鄉會或各種職業團體……等。

六、供給面的解釋

或許，從以上的陳述會讓我們感到不解，非營利組織既然有「不分配盈餘」的特性，那麼，為什麼還是會有人，願意出錢出力地去創辦經營「非營利」組織？關於這一點，我們若是從經濟學上的「需求」角度切入，則恐將找不著合宜的答案去加以說明解釋。但當我們選擇從「供給面」的角度來看這個問題時，則可發現有關「盈餘分配」的這種「經濟」因素，其實並不一定會抑制人們創辦經營非營利組織的「理想」。

以宗教團體熱衷於興學的現象為例，宗教團體期望透過教育以達宣教的動機，應該就是「理想」勝於「經濟」的最好說明。學者 James（*1987*）即曾指出，絕大部分私立學校創辦者的背景，都是一種「意識型態」（ideological）的顯現，如：政治團體、社會主義的工會團體，以及在比例上占據最多的宗教組織。而這些私立學校的創辦者，之所以會樂於投注這麼多的資源，在非營利組織的經營上，其最主要的理由當然就不是像商業投資一般，是以追求最大的經濟利益為目的，而是以使得他們的宗教教義，可以得獲最大的深化與傳布為最高旨意（**官有垣、王仕圖**，*2000：53-54*）。

七、歷史的發展

Rosenbaum（引自張在山，*1991*），曾將美國的非營利組織發展經驗加以整理，發現非營利組織發展至今，已成為一個頗具規模的社會市場，而如此的發展，主要是受到社會生活背景和歷史發展時勢所趨的影響。Rosenbaum 認為，美國的非營組織發展，自殖民時代開始至今，大致經歷了以下的四種模式（**轉引自蕭新煌編，*2000*：*6-8***）：

㈠民眾互助模式（起自清教徒時期，延續至二十世紀初）

美國建國初期，由於政府無力供給民眾所需的福利與保護，而個人及家庭也力有未逮，因此，便發展出鄰居互助、共同解決問題的組織，例如：消防隊、建倉團……等。

㈡慈善贊助模式（自二十世紀初，至 1930 年代）

一些富有的家族企業主，一為照顧員工，二為回饋社會，將部分盈餘的資源，投入公共教育及文化事業……等活動。之後，又多依法成立信託金或基金會以求永續經營，例如：卡內基、洛克斐勒……等基金會。

㈢人民權力模式（自 1940 年代，至 1960 年代）

由於經過經濟大恐慌和世界大戰的雙重打擊，社會受創、景氣蕭條，政府極力重新建設，同時，人民也因權益意識覺醒，而對政府有所要求。因此，社會服務和民權組織紛紛成立，政府也開始為顧及社會的整體利益，而積極協助地方組織和機構的成立，以幫忙推動各項社會重建工作，例如：各種社區組織、婦運組織、民權組織……等。

㈣競爭與市場模式（自 1960 年代後期起迄今）

1960 年代後期的美國，已發展出數量相當多、類型也眾多的各種非營利組織，再加上 1970 年代，發生了全球性的能源危機，導致政府對民間組織的補助資源減少，商業部門亦開始加入服務供給的競爭，迫使非營利組織必須面對一個頗具規模的競爭型市場。這不但使得非營利組織，必須更加地重視自身組織和管理的健全性，亦由於與商業部門密切互動的結果，而開始應用營利行為，來作為己身增添資源的手段之一。

八、志願主義

社會學家 Milofsky（1979）自社區形成的觀察裡，找到了另一個探討非營利部門興起的切入點。他認為，在社區形成的過程中，公民參與和志願主義是兩大重要的基石，而有關非營利組織的形成，也恰是沿著同樣的路線在進行，且往往伴隨著社區組織發展的運動一併發生。仔細檢視志願主義（voluntarism）的幾個特質，例如：利他主義、社會交換、社會化過程與結盟……等，確實都可能促使人們得以在社區事務參與的過程中，將個人的需求與公益的任務和作為，做出很好的連結。理由是，人們通常只會在富足的狀況下，才會傾向於超越自我利益的局限，所以，其志願的行為是比較可靠的；此外，志願行動是經驗之共用與延續，也是人們在日常生活中用以解決問題的理性運用，不大會受到文化差異的影響，因此，較易於因為志願者擁有相近的價值觀，而能夠產生聯合行動，追求共同目標，於是，在此情況下，各種形式的非營利組織也就得以應運而生（蕭新煌編，2000：12）。

簡言之，就以上的探討，我們可以看出，凡是與志願主義連結的非營利組織，無論就組織的構成或是成立動機，皆可謂是超越環境因素的，而這也就是說，只要「需要」是存在的，就有促使志願性的個人投入設立或參與非營利組織運作的可能。

九、社會起源理論

Salamon 與 Anheier（1998：213-246）認為，諸多非營利組織興起的理論，如：政府失靈／市場失靈理論（government failure/market failure theory）、供給面向理論（supply-side theory）、信任理論（trust theories）、福利國家理論（welfare state theory）、相互依賴理論（interdependence theory）等，都無法充分地解釋，世界各國非營利組織在規模、組成，或財務上的變異情況。於是，他們以跨國的方式，比較了八個國家的非營利組織資料，最後，提出了一個新的理論途徑—「社會起源理論」（theory of social origins），用以解釋各國非營利組織發展的型態。

這個以全球視野來分析非營利組織的新途徑，主要在於強調，非營利組織並非與社會隔絕，而是整體社會系統的一部分，是複雜力量影響下的社會產物。

關鍵詞彙

非營利組織	政府失靈
非政府組織	第三者政府
第三部門	志願主義
市場失靈	

自我評量

1. 讀完本章之後，你／妳是否同意，目前國內絕大多數的「文化機構與藝術組織」，均可被界定為「非營利組織」？

2. 「非營利組織」既然具有非營利性、非政府性，同時又兼具志願及公益特質，何以並不排除也可同時出現營利行為？

3. 一般而言，「互益型」的非營利組織，多半會以哪兩種型態組成？

4. 請試以己意，為「非營利組織」下一註解。

第二章 非營利組織的角色與功能

學習目標

讀完本章內容後，學習者應能達成下列目標：

1. 了解非營利組織的角色
2. 了解非營利組織的功能

摘要

　　從大多數非營利組織的特質、目標和實際功效中，可歸納出以下五種非營利組織的角色功能：(1)開拓與創新的角色功能；(2)改革與倡導的角色功能；(3)價值維護的角色功能；(4)服務提供的角色功能；(5)擴大社會參與的角色功能。

　　再者，非營利組織也同時具有以下的六項公共服務功能：(1)非營利組織與大多數的政府部門一樣，均是以服務為導向；(2)非營利組織可擔任政府與民眾間的溝通橋梁；(3)非營利組織乃是以行動為導向，多針對其服務對象直接提供服務；(4)非營利組織的組織結構，比商業團體或政府更不受層級節制的限制，也比較有彈性；(5)非營利組織經常採取較創新和較具實驗性質的觀念和方案；(6)許多非營利組織如：消費者保護或環保團體……等，其關心範圍包括了監督公私部門的產品與服務品質的良窳，以及其對社會和民眾的影響。因此，非營利組織也具有維護公共利益的功能。

第一節　非營利組織的角色

依據Kramer（*1987*）的分析，從大多數非營利組織的特質、目標和實際功能中，可歸納出以下五種非營利組織的角色功能（**轉引自蕭新煌編**，*2000*：*16-17*；*江明修編*，*2000*：*158-159*）：

1. 開拓與創新的角色功能：由於非營利組織具有較高的組織彈性、功能自發性及民主代表性，因此，非營利組織對於社會大眾的需求也就具有較高的敏銳度，亦常能挾多樣化的人才，發展出應時的策略，並加以妥善規劃執行。同時，又能從實際的行動中驗證理想，不斷嘗試找出合宜的工作方針與方法，引領社會革新。

2. 改革與倡導的角色功能：非營利組織往往可以從參與和實踐中，洞察社會各層面、各角落的脈動核心，並運用服務經驗推展輿論和遊說工作，具體促成社會態度的改變，同時引發政策與法規的制定或修正，擔負整個社會體系與政府組織的監督與批評任務。

3. 價值維護的角色功能：非營利組織透過實務運作系統，以激勵民眾對社會事務的關懷、參與，提供給社會精英和領袖一個適切的培育場所，同時，觸發一般民眾之人格提升與生活範疇，如此，均有助於民主社會理念及各種正面價值觀的維護。

4. 服務提供的角色功能：當政府礙於資源與價值優先與否的限制，而無法充分實踐其保衛人民福利的功能時，非營利組織所擁有的多種類、多樣化服務傳輸，恰能彌補其間的差距。

5. 擴大社會參與的角色功能：非營利組織提供了一個鼓勵人民參與公共事務的便利管道。

此外，學者馮燕（*2000*：*18-20*）則是將非營利組織的社會角色畫歸為三類，一類是目的角色，一類是手段角色，一類則是功能角色，如下：

1. 目的角色（多數組織可能兼具有多重角色，或在不同的發展階段，會策略性地轉換其角色定位）：

 (1)濟世功業：即做功德、做善事，利他且利己（積功德），例如：慈濟

功德會。

(2)公眾教育：推動新的理念，從事公眾教育，例如：消基會、晚晴協會。

(3)服務提供：這是在臺灣出現得最早的非營利組織型態，例如：世界展望會、伊甸基金會。

(4)開拓與創新：主在於服務對象、服務方式、服務觀念上的開拓與創新，如：創世基金會、勵馨基金會。

(5)改革與倡導：最典型的例子是婦女新知，因為它先是由一群人從組織婦女讀書會開始，進而推動婦女運動。

(6)價值維護：創新價值與維護舊價值，例如：人本基金會、董氏基金會。

(7)整合與激勵：這是較新的一種目的性角色。例如：中華社會福利聯合勸募協會、殘障聯盟、喜瑪拉雅研究發展基金會。

2. 手段角色（以下三種角色並非互斥）：

(1)積極手段：從事提醒、諮詢和監督，此種角色綜合來說，是諮詢監督型的角色。

(2)消極角色：主要在於展現制衡、挑戰和批判力量，臺灣多數社會運動型的民間組織都扮演此種角色。

(3)服務提供：與前述「目的角色」中的服務提供相同。

3. 功能發揮的角色：

(1)帶動社會變遷：幾乎每個非營利組織，都具有帶動社會變遷與促進社會本質改變的影響力。

(2)擴大社會參與：臺灣非營利組織的最大功能，主在於提供多元的社會參與管道，使得社會大眾均有參與公共領域或社會事務的機會。

(3)服務的供給：這是對整體社會大眾來說，最能夠直接感受到的一種角色。因為無論是哪一種人口群體，都擁有願意為其提供服務的團體，這使得民眾普遍樂於支持非營利組織的發展，亦樂於參與其中。

再者，也有學者相信，非營利組織之所以能夠在價值多元且急速變遷的社會中存在，並展現其獨特的功能，實因為非營利組織扮演了以下各種積極的社會角色所致（Kramer, 1981：8；許世雨，1992：5；江明修，1994：18；轉引自江明修、陳定銘，2000：161）：

1. 先驅者：非營利組織能夠敏感的體認社會需求，以組織多樣化與深具彈

性的特質，不時地發展出創新的構想，並適時地傳遞給政府。

2. 改革與倡導者：非營利組織深入社會，能夠實際地了解政府政策的偏失，並善於運用輿論或遊說等具體行動，促成社會的變遷並督促政府尋求改善措施。

3. 價值維護者：非營利組織以倡導、參與改革的精神，改善社會並主動關懷弱勢團體。

4. 服務提供者：非營利組織經常扮演彌補（gap-filling）的角色，總是選擇政府未做、不想做或較不願意直接去做，但卻又符合大眾所需要的服務來做。

5. 社會教育者：非營利組織會利用發行刊物、舉辦活動及透過媒體宣傳……等方式，負起傳遞資訊給特定需求者的責任，並試圖藉此提供新的觀念，用以改變社會大眾與決策者對社會的刻板印象或漠視的態度，同時補充正規教育的不足。

最後，官有垣等學者亦曾根據文獻，整理出非營利組織所扮演的角色，有以下的五大類項（*Billis and Harris, 1996; Gann, 1996; Smith et al., 1995*，**轉引自官有垣總策劃**，*2003：40-41*）：

1. 直接服務的提供者：一般而言，大多數的非營利組織都在扮演直接服務的提供者角色，其中又以組成社會福利機構為最多，例如：慈濟功德會。

2. 互助的角色：這類組織通常是由具有共同生活經驗的人結合而成，成員希望藉由彼此的生命經驗分享，來達到自助助人的目標，例如：智障者家長協會。

3. 政策倡導者：此類機構本身並不提供個人性質的服務工作，而是專注於監督與倡導政府各項政策的執行與立法工作，例如：殘障福利聯盟。

4. 資源統合者：這類組織大多是在從事各項資源的蒐集、整理與研究發展的工作，以作為不同需求者的「智庫」，例如：國家政策發展基金會。

5. 中介者：此類機構本身並不從事直接服務的提供，而是將各項資源轉介至有需要的人或機構的手中，例如：聯合勸募。

第二節　非營利組織的功能

　　Hall（*1987：1*）曾以部門間的互動，來界定非營利組織的功能。他認為非營利組織的定義，可用該等組織所發揮的三種功能來定義之（**轉引自蕭新煌編 *2000：22***）：

　　1.執行國家委派的公共任務。

　　2.提供國家和營利組織都不願意提供，但卻又是社會所需求的公共服務。

　　3.影響國家、營利組織或其他非營利組織的政策方向。

　　針對非營利組織的功能，Jun（*1986：117*）也曾指出，非營利組織具有以下的六項公共服務功能（**轉引自蕭新煌編，*2000：403***）：

　　1.非營利組織與大多數的政府部門一樣，均是以服務為導向。

　　2.非營利組織可擔任政府與民眾間的溝通橋樑。

　　3.非營利組織乃是以行動為導向，多針對其服務對象直接提供服務。

　　4.非營利組織的組織結構，比商業團體或政府更不受層級節制的限制，它比較有彈性。

　　5.非營利組織經常採取較創新和較具實驗性質的觀念和方案。

　　6.許多非營利組織如：消費者保護或環保團體……等，其關心範圍包括了監督公私部門的產品與服務品質的良窳，以及其對社會和民眾的影響。因此，非營利組織也具有維護公共利益的功能。

　　除了上述 Hall 與 Jun 對非營利組織所提出的功能界定外，Filer（*1990：84-88*）也額外補充了一些新興的公共服務功能如下（**轉引自江明修編，*2000：151***）：

　　1.發展公共政策：非營利組織可有效且廣泛的運用其影響力，去形塑政府的決策，同時對於政府的長期政策，進行持續性的研究與分析，同時不斷地創造新的政策觀點與新視野。

　　2.監督政府：雖然政府組織內部設計有防弊的功能，但仍難保完全的公正無私。就此，非營利組織正可以不斷地提醒政府與公民，促使政府與公民均盡到其責任，能夠更關心和投入於公共事務的參與及廉政工作

之中。

3. 監督市場：在政府無法充分發揮其功能的範疇裡，非營利組織卻可扮演起交易市場中的超然監督者角色，甚至還可提供市場之外的消費選擇方案，以提供更高品質產品的方式來服務社會。

4. 促進積極的公民資格與利他主義：非營利組織最重要的功能，不在於自己做了多少的慈善工作或參與了多少志願性活動，而是有否提供更多的參與機會給社會大眾。換言之，非營利組織的主要功能之一，就在於致力提供公共精神的創造與活動的空間，同時持續地鼓勵利他主義，以及積極地投入公共目標的實踐工作。

最後，本書的作者之一，沈中元教授，亦曾就全球化的觀點，為當代非營利組織的角色與功能做出描繪。沈教授認為，在全球化背景及全球治理的大環境下，非營利組織應該有其跨政府及跨時代的新角色功能如下：

1. 政策影響者的角色功能：非營利組織一般會透過願景的闡述與諮詢、組織成員的正式及非正式運作，以及集體力量的遊說，去試圖影響政府的政策，以向非營利組織的成立宗旨或目標靠攏。由此可知，當今非營利組織所扮演的角色，已不該只是在於協助解決政府或市場的失靈問題，而是應採更積極的做法，去影響政府的政策，以有效推動非營利組織的事務。

2. 被授權參與者的角色功能：在多元主義時代，人民在生活中所遵奉的價值已越來越多元，政府透過公辦民營或協力關係的授權，將非屬核心競爭事務的業務與管轄權，授與具公信力的非營利組織，例如：有關海峽兩岸的認證業務，即分別授權兩岸的海協會與海基會；再如臺灣的建築安全鑑定部分，則授權結構技師公會；又如人權保障與促進部分，則委託國際人權保障協會以從事監督等等，這些都是非營利組織被政府授權後參與公共事務治理的角色功能。

3. 治理協商者的角色功能：全球治理公民社會的願景（vision）正在各國推行，而各國政府在主權行使時難免遇見局限，非營利組織在協商空間裡，扮演著被諮詢及積極涉入協商的角色，讓跨國家的問題能夠在全球的架構裡，透過協商以獲致問題解決。

4. 服務提供者的角色功能：複雜的全球事務不但已使得政府的功能受到局

限，再加上為因應政府再造所推出的組織精簡計畫，及受到資訊網路時代的組織扁平化影響所致，使得政府必須與非營利組織協力，來共同服務人民以滿足人民的需求，並終能使人民的需求能夠在福利行政的前提下，擴大整體公共服務的範圍與效能。

關鍵詞彙

社會參與	公共政策
目的角色	公民資格
手段角色	利他主義
功能角色	

自我評量

1. 就當前國內絕大多數的「文化機構與藝術組織」而言，其所扮演的社會角色，概可被分為哪幾種？其功能又多半為何？
2. 就「非營利組織」所具有的公共服務功能而言，何以得以協助政府發展公共政策？
3. 除了沈中元教授在本章所提出之新四大角色功能外，你／妳認為在全球化的環境下，「非營利組織」還可具備哪些跨政府及跨時代的新角色功能？

第三章 非營利組織與政府、企業及其他非營利組織間的關係

學習目標

讀完本章內容後，學習者應能達成下列目標：

1. 了解非營利組織與政府的關係
2. 了解非營利組織與企業的關係
3. 了解非營利組織與組織間及與社會大眾的關係
4. 了解政府、企業、非營利組織間的互動關係

摘要

非營利組織的公共服務，可以從兩個層面去加以區分，一是服務經費的提供與授權，另一則是實際服務的輸送，並可發展出以下四種關係模式：(1)政府主導模式：政府為經費與服務的提供者，此為所謂的福利國家模式；(2)雙元模式：政府與非營利組織各自提供福利服務以滿足需求，兩者並無經費上的交集，而是處於平行競爭的範圍。同時，雖由政府和非營利組織各自提供資金與傳送服務，但是各有其明確的服務範圍；(3)合作模式：典型的合作模式即是由政府提供資金，非營利組織負責實際的服務傳送。但是相反的情況亦有可能（即非營利組織提供資金，政府負責服務傳送）。此種模式常見於美國；(4)非營利組織主導模式：在此情況下，非營利組織同時扮演著資金提供與服務傳送的角色。

在探討非營利組織與政府的關係，非營利組織與企業的關係，非營利組織與其他非營利組織間的關係，非營利組織與社會大眾的關係，以及各部門間的互動關係之前，筆者擬先提列政府部門、企業部門、非營利組織等三者間的差異（轉引自江明修編，2000：216-217），如表3-1所示，以供讀者們參考：

表 3-1　政府部門、企業部門和非營利組織的比較

	政府部門 （公部門）	企業部門 （私部門）	非營利組織 （第三部門）
哲學基礎	公正	營利	慈善
代表性	多數	所有者與管理者	少數
服務的基礎	權利	付費服務	贈與
財源	稅收	顧客與團體所支付的費用	捐款、獎勵的報酬、補助金
決策機制	依法行政	所有者或管理者決定	領導群（董事會）決定
決策權威的來源	立法機關	所有者或董事會	依組織章程所成立的董事會
向誰負責	選民	所有者（老闆）	擁護者
服務範圍	廣博的	只限於付費者	有限的
行政架構	大型的官僚結構	官僚結構或其他特許的運作層級	小型（彈性）的官僚結構
行政的服務模式	一致的	變化的	變化的
組織和方案規模	大	小至中	小

資料來源：Kramer, R. M. (1987). *Voluntary Agencies and the Personal Social Services*. In W. W. Powell(ed.). The Nonprofit Sector: A Research Handbook(pp. 243). New Haven: Yale University Press.

第三章　非營利組織與政府、企業及其他非營利組織間的關係

第一節　非營利組織與政府的關係

吉爾登等（*Girdon, Kramer and Salamon, 1992：18*）在探討非營利組織與政府間的關係時，認為非營利組織的公共服務，可以從兩個層面去加以區分，一是服務經費的提供與授權，另一則是實際服務的輸送者，並發展出四種關係模式（轉引自江明修、陳定銘，*2000：162*）如下文及表 3-2 所示：

1. 政府主導模式：政府為經費與服務的提供者，此為所謂的福利國家模式。
2. 雙元模式：政府與非營利組織各自提供福利服務以滿足需求，兩者並無經費上的交集，而是處於平行競爭的範圍。同時，雖由政府和非營利組織各自提供資金與傳送服務，但是各有其明確的服務範圍。
3. 合作模式：典型的合作模式即是由政府提供資金，非營利組織負責實際的服務傳送。但是相反的情況亦有可能（即非營利組織提供資金，政府負責服務傳送）。此種模式常見於美國。
4. 非營利組織主導模式：在此情況下，非營利組織同時扮演著資金提供與服務傳送的角色。

表 3-2　政府與非營利組織關係模式

功能	政府主導	雙元模式	合作模式	非營利組織主導
經費提供者	政府	政府與非營利組織	政府（或非營利組織）	非營利組織
服務提供者	政府	政府與非營利組織	非營利組織（或政府）	非營利組織

資料來源：Gidron, B., M. Ralph Kramer and Lester M. Salamon(eds.)(1992). *Government and the Third Sector:Emerging Relations in Welfare States*. San Francisco: Jossey-Bass, p. 18.

另，許世雨（*1992：16-55*）認為，非營利組織與政府的運作關係，亦可如圖 3-1 所示：

文化機構與藝術組織

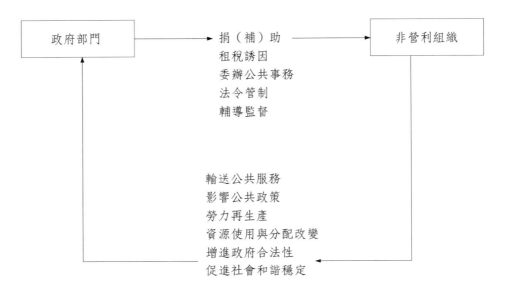

圖 3-1　非營利組織與政府的運作關係

資料來源：許世雨，1992：16-55。

再者，Young（2000：167）曾運用闡述非營利組織行為的經濟學理論觀點，來分析非營利部門與政府部門間的互動模式，並將之歸納為：「補充性」（supplementary）、「互補性」（complementary）、「抗衡性」（adversarial）等三種模式（轉引自官有垣，2002：8-2-9），如下文及圖 3-2 所示：

1. 「補充性」模式：由於非營利組織被視為可滿足那些，無法由政府所滿足的公共財貨需求的提供者。由此觀點可知，由私人財源所加以挹注的公共財貨，可被視為和政府經費間的一種反向關係。亦即，當政府在財貨與服務的提供上，負起了更多的責任時，期待經由志願性非營利組織的集體手段，來協助解決問題的需求就會相對減少。

2. 「互補性」模式：此觀點係基於非營利組織被視為是政府的夥伴，透過政府的經費資助，來協助政府執行公共財貨的遞送。此模式反映出，在非營利組織與政府的經費支出間，有直接且正向的互動關係，亦即，當政府的經費支出增加時，由非營利組織承接的活動規模也就會同時擴大。

第三章 非營利組織與政府、企業及其他非營利組織間的關係

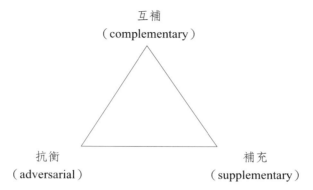

圖 3-2　非營利組織與政府部門互動關係的混合模式
資料來源：Young, Dennis R., 2000：167，轉引自官有垣，2002：8-2-9。

3.「抗衡性」模式：此論點主要著眼於非營利組織的存在，是為了督促政府在公共政策上做變革，以及勇於對社會大眾負起責任；相對地，政府也會透過法規的訂定，去影響非營利組織的行為。

相對的，Coston（1998：361-362）則選擇以政府對制度化多元主義的接受度、政府與非政府組織間的連結性、兩者間的權力關係、兩者間互動的正式性、政府對非政府組織發展政策的有利與否及其他特性的變數，將非政府組織與政府間的關係分成八個類型，以顯示兩者間的關係，如表 3-3（整理自江明修，2000：30-33）所示：

表 3-3　非政府組織與政府的關係類型

關係類型	說明
抑制（repression）	這種關係代表政府對非政府組織極度打壓，政府抗拒社會中多元主義的制度化，政府與非政府之間幾無關連性，兩者權利極不對稱，政府占有極大優勢，而兩者間互動關係兼具正式性及非正式性，國家政策對非政府組織極不利，認為其為非法組織。
對抗（rivalry）	在這種關係中，非政府組織對政府必須不斷抗衡以爭取發展空間，政府仍抗拒社會中多元主義的制度化，兩者間仍幾乎無關連性，政府在權利關係中仍占盡優勢，因而兩者的權利呈現出不對稱狀態，而兩者互動關係亦兼具正式與非正式性，在法律政策上則以規定限制其運作。

（續上表）

競爭（competition）	相互競爭的關係使政府認為非政府組織在政治上為其所不欲之批評者，並與政府一同競爭地方權力，在經濟上兩者或許會一同合作以爭取外援，而這種關係的好處在於能增加政府對人民之需求的回應性及自身苛責。政府仍對多元主義制度化有所抗拒，而非政府組織與政府間仍無關連性，政府亦仍然在權力上占有優勢，但兩者的互動關係是非正式狀態，非政府組織多藉由私下運作爭取有利的相關性政策，政府對非政府政策已從一味的抵制走向中立立場。
簽約（contracting）	在此關係中，政府已能接受社會中多元主義的制度化，而非政府組織與政府的連結性高，政府雖然仍占有權力的優勢性，但非政府組織的影響力已較為提高，兩者的互動關係是正式的（將簽約視為一項政策工具），在政策上有條件地讓非政府組織有所發展，然而這種關係的缺點在於會使非政府組織失去自主性並使兩者關係日漸模糊。
第三者政府（Third-Party government）	在這種關係上，非政府組織扮演第三者政府的角色，在公共領域中輔佐政府並發揮其影響力。政府對多元主義制度化接受性更高，兩者的連結性亦高，政府亦仍占有權力優勢，但亦會慎重考慮非政府組織觀點，兩者互動關係是正式的，非政府組織可藉由簽約、民營化等方式替代政府提供服務，而在政策上亦有條件地讓非政府組織發展，此關係的優點在於非政府組織提供公共服務的方式日趨多元化，但缺點為非政府組織較易失去自主性。
合作（cooperation）	在此種關係上，政府與非政府組織以互惠合作方式並存，政府能接受多元主義的制度化，但兩者的關連性降低，非政府組織的影響力較前者高，兩者互動關係又回歸於非正式性居多，政府對非政府政策採中立態度，並樂於與非政府組織分享資訊。
互補（complementarity）	政府與非政府組織兩者在功能上呈現互補狀態，政府對多元主義制度化十分包容，而兩者連結性較前者攀升，非營利組織具有自主性（代表權力已成對稱關係），而兩者在互動上以非正式關係居多，政府對非政府組織的政策立場搖擺，但資訊與資源是共享的。此種關係的好處在於雙方互利性十足，在科技、財經、地理方面有互補作用，且雙方的角色相互認同。

（續上表）

合產（collaboration）	在此種關係上，兩者為夥伴，共同決策並製造公共服務，政府視多元主義的制度化為常態，兩者連結度高，權力關係對稱，非政府組織自主性極高，資源共享並一同行動，非政府組織參與政策過程的每一個環節，且雙方呈現互利狀態。

資料來源：Coston, J. M., 1998：361-362。

　　上述這八個非政府組織與政府間的關係類型，其分界的變數並非絕對，而是一種相對性的區分。Coston 運用這些變數中的重要分界變數（政府對多元主義制度化的接受度、兩者互動關係的正式性及兩者的權力對稱程度），將這八個類型畫成一個光譜圖形，用以凸顯其間的相對關係（轉引自江明修，2000：33），如圖 3-3 所示。

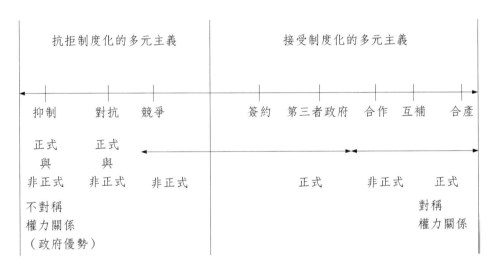

圖 3-3　非政府組織與政府間的關係模式

資料來源：Coston, J. M., 1998：363。

第二節 非營利組織與企業的關係

學者江明修認為（*1997：67*），「非營利組織」的最重要特色，乃在於「使命」二字。亦即，使命與非營利組織的關係，就如利潤與企業的關係，是同樣地緊密相連，如 Drucker（*1990*）就認為，企業可從非營利組織學到的第一課便是：使命。

使命代表了組織的責任、公共性與信念（belief），並實際引導著非營利組織的行動，同時，也隱含著非營利組織存在的價值。基本上，非營利組織無論面對任何變動或壓力，所有的決策都可說是以使命的實踐為最高標準（*Knauft, Berger and Gray, 1991：3-5*，**轉引自江明修編，*2000：148*）。

相對地，非營利組織可從企業學到的，則是企業的運作方式、效率效能、策略規劃、行銷策略、財務管理，以及如何在競爭的市場機制中求得生存⋯⋯等等。近年來，國內外都有不少的研究，即是在針對第三部門的商業化、企業化與產業化的議題做探究，而這些都是源自於「師法企業」的理念而來。

當然，企業同樣的也會基於重視社會責任、推廣公共關係、回饋社會、建立形象、減稅⋯⋯等理由，而選擇贊助或直接從事公益活動。Marx（*1996*）即曾指出，許多學者都認為，企業界在贊助公益活動時，已有越來越傾向於「策略性慈善」（strategic philanthropy）[1] 的態勢，也就是企業已從 1970 年代的社會責任觀，慢慢地轉向慈善經濟學（philanthropic economics）的觀點（**張英陣，*1999：64-65*）。

總之，無論是「師法非營利組織」抑或是「師法企業」，徐木蘭、楊君琦（*2000：324-328*）特別強調，唯當非營利組織和企業牽上紅線，才是兩利、雙贏的做法。理由是，非營利組織必須先能生存，才能談及對人群有所貢獻，而

[1] 「策略性慈善」是將企業贊助與企業的策略性目標結合在一起，也就是企業贊助同時要滿足企業的經營目標與受助者的需求，其目的是藉由做善事將事情有效率的完成（to do well by doing good），也就是要營利性的企業與非營利性的公益慈善組織建立起夥伴關係（張英陣，1999：65）。

第三章　非營利組織與政府、企業及其他非營利組織間的關係 **35**

非營利組織若得時時為生計發愁，則將是徒有善意但毫無用武之地。因此，非營利組織若能掌握企業回饋社會的美意與趨勢，不將策略建立在金錢之上，不以金錢為計畫中心，而是在實現使命的前提下（*Drucker, 1994*），適時地與企業合作，尋求企業的支援，以從中獲取「人」、「錢」與「技術」，時時透過諸如：(1)爭取企業董事的大筆捐獻；(2)培養更多具專業技能的志工；(3)企業化的經營管理方式等，如此，一個無後顧之憂的非營利組織，將可在不失其創立本質，又能與企業合作的情況下，對社會做出更大的貢獻。

當然，在自企業取得資源之餘，非營利組織是否也能夠為企業做些什麼？就徐木蘭、楊君琦（*2000：325-328*）的觀點，他們認為非營利組織可以提供給企業的助益包括：(1)增加企業利潤；(2)培養默識知識（tacit knowledge）；(3)提供凝聚組織共識的方法等等。

總之，在非營利組織與企業單位經過相互認識、學習後，便可進一步地衍生出企業組織與非營利組織的夥伴關係。一般而言，非營利組織與企業單位的夥伴關係，可經由以下的四個方式來加以建立（張英陣，*1999：65-67*）：

1. 目的行銷（cause-related marketing）[2]：其意義在於建立企業與非營利組織間的互利關係。企業可藉此達成行銷與促銷的目的，而非營利組織則可達成募款及公共關係的目的。成功的目的行銷，可以使非營利組織與企業互蒙其利，但在決策過程中，須慎選合作對象，並建立明確的書面協議[3]，以期產生真正的夥伴關係。

2. 企業贊助（corporate sponsorship）：此是由企業提供經費及人力贊助某項活動。雖然贊助對企業來說相當的耗費成本，但有越來越多的企業，選擇用此方式來促進與顧客的關係。

3. 實物的贈與（gifts in-kind）：此是將企業的產品或服務捐贈給非營利組

[2] 目的行銷亦有謂「善因行銷」者。

[3] 目的行銷有三種方式：(1)以交易為基礎的推廣活動：企業從銷售利潤中，直接撥出一定比例（通常會有上限），以現金、食物、設備等形式，捐給一個（或以上）的非營利組織；(2)聯合議題宣導：企業與非營利組織透過散發產品和宣傳資料及廣告等，共同防治某項社會問題；(3)授權：非營利組織將其名稱及標誌授予企業使用，並收取費用，或是以對方一定比例的利潤作為回報（張茂芸譯，2000：120-123）。

織。這是一種既省時、省力又省錢的有效方法，特別是企業將生產過剩的庫存品贈送給非營利組織時，不但可降低庫存成本、滿足社區需要，又可建立企業的正面形象。

4. 企業志工（corporate volunteerism）：這是由企業主主動將員工組織起來，為企業所在地的社區提供服務。國外的研究顯示，企業志工可造成企業、員工，與社區三贏的局面。

第三節　非營利組織與組織間及與社會大眾的關係

當非營利組織因缺乏財力或人力，而無法推動各項活動或服務時，通常會選擇透過與企業或政府結盟，以你出錢我出力或是共同分擔人力及經費的方式，來執行某項活動計畫。當然，這種合作關係，也可以擴及至非營利組織與其他非營利組織間的相互結盟關係，在為社會提供服務的共同目標下，彼此相互支援人力及財力。如此，不僅可以擴大組織的影響力，另對組織成員來說，也可以透過組織間的合作，來學習別人的特色，提升工作的意願，同時在無形的相互競爭下，加強本身的團隊意識（陳金貴，2000：6）。何況，在爾今多元且日益複雜的社會環境變遷下，單一組織的單打獨鬥力量不足，不如將彼此整合成集體的力量，以有效解決社會問題、滿足大眾需求。

譬如，邱瑜瑾（2000：342-344）即曾以資源網絡的概念，來探討非營利組織與其他非營利組織間的關係，她發現在組織間建立資源網絡，確會產生以下五點功能：

1. 減少不確定性（uncertainty）的困擾。
2. 服務創新與新知的獲取。
3. 拓展權力網絡。
4. 擴大服務的經濟規模（economic of scale），減少服務遞送成本。
5. 整合社區資源，提升服務輸送品質。

此外，Daka-Mulwanda 與 Thornburg（1995）則認為，組織間的關係可依照合作（cooperation）、協調（coordination）和通力合作（collaboration）等三種

第三章　非營利組織與政府、企業及其他非營利組織間的關係

不同複雜程度的關係，形成一個線性的架構。「合作」指的僅是機構或成員在一起工作；「協調」則包括兩個或多個機構間的資訊分享和結合在一起做計畫；至於「通力合作」四字，則應該定義為「組織與組織間，能夠彼此分享資源、權力和權威，而且人群聚集在一起，以達成單一個人或個別組織所無法達成目標的機構和組織間的結構」（*Kagan, 1991*，引自 *Daka-Mulwanda and Thornburg, 1995*）。這也就是說，組織間的關係，會隨著從基礎的合作到協調乃至於通力合作，而使得問題的解決可以變得更為精密、複雜和有效（*沈慶盈，2000：148*）。

另就非營利組織與社會大眾的關係而論，由於非營利組織存在於人類的社會已久，因此，不管它是以提供服務來助人，或是以相互照顧或是集體推動某種理念，來作為組織運作的內涵，在基本上，它皆是由一群志願人士組成，並是個具自我管理功能的民間組織。其主要設置的目的，由於是為了公共利益而提供公眾服務，故而長期以來，它的營運主要是依靠許多不收報酬的志願人士，以熱心奉獻時間、金錢和精力的方式，來完成它的組織任務（*陳金貴，2000：1*）。

Schram（*1983：13-20*）就曾以志願主義為其立論的基礎，探討志願服務者[4]參與公共事務和民間公益團體的動機如下（*轉引自江明修編，2000：347-348*）：

1. 利他主義：個人能從提高他人的滿足，而同時滿足自己的心理需求，且不求實質的回報。利他主義被認為是人們參與志願服務的最主要原因。
2. 效用理論：公民經由參與志願服務工作，可獲得個人最大的可能效益。
3. 人力資本理論：個人參與公共事務等志願服務工作，將可增進其工作技巧、知識與對社會資源的認知，亦即，可提升個人的知識水平，提高其人力素質。
4. 社會交換理論與期望理論：這兩者皆是將參與行為與報酬，做出兩種成本效益的計算。當報酬大於付出的代價時，人們才會產生行動與期望，而這種報酬不僅是物質層次，還包括人際關係、群己歸屬感、成就感、社會價值等精神層面的滿足。

[4] 根據我國「志願服務法」（2001 年 1 月 20 日公布）第三條，「志願服務」的定義為：民眾出於自由意志非基於個人義務或法律責任，秉誠心以知識、體能、勞力、經驗、技術、時間等貢獻社會，不以獲取報酬為目的，以提高公共事務效能及增進社會公益所為之各項輔助性服務；「志願服務者」即對社會提出志願服務者。

5. 需要層級理論：由於公民參與的公益行動，多屬不計金錢，勞心又勞力的志願服務性質，因此正如 Maslow 所指出，人有五大需求：依次是生理需求、友誼、愛與歸屬感、尊榮感、自我實現的成就感。而當一個較低層次的需求在獲得滿足之後，人們就會產生意欲追求另一個更高層次需求的動機。
6. 社會化理論：當公民認知到肩負有公民的權利與責任，並認為公共事務與其本身是休戚相關，而產生參與的行動時，就是一種社會化的結果。又由於非營利組織具有獨立、自主與公益的民間特性，因此，非營利組織亦是公民參與公共政策制定與執行的重要中介管道（江明修、陳定銘，2000：154）。

第四節　政府、企業、非營利組織間的互動關係

蕭新煌（2000：485-486）認為，政府部門、企業部門、非營利組織（第三部門）三者間的互動關係可如圖 3-4 所示：

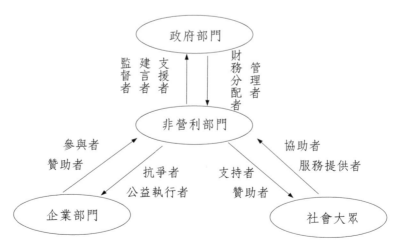

圖 3-4　非營利組織、政府部門、企業部門、社會大眾的互動關係

資料來源：蕭新煌編，2000：485-486。

第三章　非營利組織與政府、企業及其他非營利組織間的關係

一般而言，政府是非營利組織的管理者和財務的分配者，而非營利組織則扮演著補政府不足的支援者、建言者和監督者的角色；至於企業則是非營利組織的贊助者和參與者，但非營利組織卻又扮演著公益執行者與抗爭者的角色；另社會大眾是非營利組織的協助者和服務的提供者，而非營利組織則是扮演社會大眾支持者與贊助者的角色。

馮燕（2001：8）認為，政府、企業與非營利組織的互動、交流內涵如圖3-5所示：

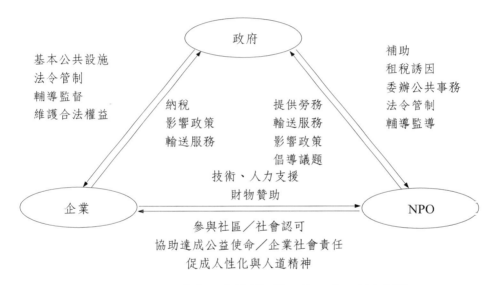

圖 3-5　政府、企業、非營利組織間的互動、交流內涵
資料來源：馮燕，2001：8。

馮燕（2001：8）另又認為，政府、企業、非營利組織三者之角色、功能與社會目標達成，可如圖3-6所示：

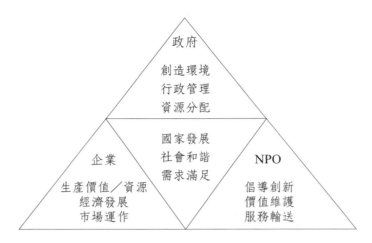

圖 3-6　政府、企業、非營利組織間的角色、功能與社會目標達成
資料來源：馮燕，2001：8。

　　Haeberle（1987：180）指出，非營利組織、政府與民眾三者間的關係，主要包括（轉引自江明修、陳定銘，2000：154）：

1. 非營利組織可參與政策規劃，並引導民眾政策辯論，如此，或可增進政策執行時的順暢性。
2. 政策型非營利組織（例如：智庫），可以作為政府的政策諮詢機構。
3. 非營利組織有助於社區意識的建立，亦有助於培養民眾的公民意識、民主理念與價值觀。

　　而從實際的社會活動範疇來觀察，非營利組織與市場及政府部門間，其實經常形成高度相互依賴的情形（Abzug, 1999; Kramer, 2000）。譬如，Salamon（1987）就曾將非營利組織稱作為「公共服務的夥伴」，意謂政府已將許多公共服務遞送的責任，移轉給非營利部門。Wolch（1990）也曾把非營利組織遞送服務的現象，冠上「影子國」（Shadow State）的稱謂，因為這類型組織在提供公共財貨與服務上，已演變為政府之外的另一個選項，且經常依賴政府經費的奧援。無怪乎 Ostrnder 和 Langton（1987）會認為，由於政府、營利、非營利三個相互關連的部門彼此滲透、侵入的結果，即不免使部門間的界限變得模糊（官有垣，2002：8-2-7）。

　　再從公民社會的角度觀之，非營利組織在與其他部門如：國家、市場及社

第三章 非營利組織與政府、企業及其他非營利組織間的關係

區、家庭等非正式部門間的互動過程中，一方面實乃扮演了中介、調和的角色（inter-mediators）；另一方面，這類組織其實隱含了揉合其他部門組織的一部分特性，而形成「混合的」（hybrid）特質。在公民社會裡，非營利組織與其他部門有著密不可分的互動關係，既影響對方、吸納別部門的資源，另在其行動上，也深受其他部門的影響。簡言之，第三部門的組織絕非僅能扮演經濟上提供服務的角色而已，其在社會與政治上的角色更是重要（官有垣，2002：8-2-10）。

另外，Werther, Jr.與 Berman（2001：164-181）則曾提出「造橋計畫」（building bridges），主張非營利組織必須與政府、企業，及其他非營利組織建立如下的聯盟或夥伴關係（江明修、鄭勝分，2002：8-1-12-13）：

1. 非營利組織與政府結盟：在權力下放地方政府的趨勢中，非營利組織的角色日趨重要。因為地方政府常透過公辦民營的方式，委託非營利組織進行服務傳送的工作（Werther, Jr. and Berman, 2001：164-181）。而此「公私協力」，是公民或非營利組織參與公共服務的重要方式，其目的，不僅是試圖將民間的「創業精神」及「成本效益分析」，帶入政府服務功能之中而已。更重要的是，邀請民間組織基於「公民參與」和共同承擔公共責任的自覺，與政府共同從事公共事務執行和公共建設的工作。

2. 非營利組織與企業結盟：聯盟必須建立在「雙贏情境」之下，也就是必須建立在放棄某些控制權及決策權的共識上；易言之，彼此的結盟必須建立在信任的基礎之上才能成功。然而，非營利組織與企業建立聯盟的主要著眼點在於金錢，但由於非營利組織與企業的使命不同，這使得非營利組織在與企業建立聯盟關係的課題上便會產生困境。因此，有關非營利組織能夠提供企業什麼？彼此建立雙贏關係的基礎為何？非營利組織會不會因此更像企業，而產生目標移置的疑慮？以上的這些問題，都必須在兩者考慮結盟時來加以關注釐清（Werther, Jr. and Berman, 2001：170-174）。

3. 非營利組織間的相互結盟：非營利組織與組織間建立聯盟關係，往往肇始於兩個原因：首先，為了達成特定目的，例如：對遊民、AIDS 患者之照顧；其次，經常透過建立聯盟方式，協助其他的非營利組織。而當面對組織財務困難的問題時，許多非營利組織的領導者便會開始思考，

如何解決各組織共同面對的問題，如：租金太高、空間不足……等，而建立聯盟正可減少這些固定成本。此外，建立聯盟對於缺乏資訊科技及薪資的新創設非營利組織而言更顯重要，小型的非營利組織可透過與大型的非營利組織建立團隊，來藉以分享資源（*Werther, Jr. and Berman, 2001：168-170*）（餘請詳見本書第二篇第四章）。

關鍵詞彙

多元主義	企業贊助
策略性慈善	企業志工
慈善經濟學	影子國
目的行銷	

自我評量

1. 政府部門、企業部門和非營利組織三者間的差異，除如本章表3-1所列之外，還可能有其他哪些差異的存在？

2. 「非營利組織」的最重要特色，乃在於「使命」二字，使命代表了非營利組織的責任、公共性與信念。請試以我國任一「文化機構與藝術組織」為對象，了解該機構或組織的「使命」為何？

3. 就「文化機構與藝術組織」而言，通常可經由哪些方式來建立起與企業單位間的夥伴關係？

4. 何謂「造橋計畫」？「文化機構與藝術組織」可透過何種「造橋計畫」，來促進利己利他的發展？

第四章 非營利組織與公共政策

學習目標

讀完本章內容後，學習者應能達成下列目標：

1. 了解策略聯盟與政策倡導的意涵及功能
2. 了解政策遊說、合產協力的意涵及功能
3. 了解政策過程中的互動方式
4. 了解我國非營利組織在「文化創意產業發展計畫」上所能產生的政策影響約略為何

摘要

　　非營利組織較常用來影響公共政策的途徑包括：(1)政策倡導；(2)遊說；(3)訴諸輿論；(4)自力救濟；(5)涉入競選活動；(6)策略聯盟；(7)合產協力。筆者在此章，擬先就策略聯盟、政策倡導、政策遊說、合產協力與政策過程中的互動方式，做一概括說明。最後，則選以非營利組織如何影響「文化創意產業發展計畫」為例，就我國非營利組織在公共政策上所能產生的影響，做一簡要說明。

第一節　策略聯盟

策略聯盟（strategic alliance）在 1980 年代末，暨 1990 年代初蔚為風潮（*Bluestein, 1994：25*）。此乃因企業組織在面臨「四C」—變動的（change）、複雜的（complex）、競爭的（competitive）及挑戰的（challenged）環境時，為了解決技術、人力、財力、生產力及行銷力等困窘情況，並提升組織的競爭力，以及建立合作優勢（collaborative advantage），於是便興起結合其他企業組織共同打拚的情況與行動（江明修編，*2000：276*）。

就一般性的解釋而言，策略聯盟的意涵包括：

*1.*組織因應環境變遷與挑戰的一種策略應用。

*2.*是不同組織間的一種長期合作（合夥），但非合併關係。

*3.*各組織享有共同目標，並共同付出資源。

*4.*是一個互利的過程，彼此相互依賴。

*5.*是一種契約行為。

*6.*目的在於提升彼此的競爭優勢（江明修編，*2000：277*）。

至於推動策略聯盟的目的則包括：

*1.*議題倡導。

*2.*募款。

*3.*提供專業服務／專業互補。

*4.*聯合採購／節省經費／資源分配。

*5.*提高知名度。

*6.*人力相互支援。

*7.*相互監督與制衡。

*8.*專業成長與聯誼／成果共享。

而 Milan J. Dluhy（*1990：10-11*）更曾就推動策略聯盟的目的指出，就政策過程來說，籌組聯盟的主要目的，就是為了達成政治目標；其中「政治目標」乃是指獲得政府資源或其他政策行動的資訊。此外，組成聯盟的另一重要目的，則是製造聲勢、擴大影響社會的層面，讓執政當局感受到明顯的壓力來源，迫

使政府了解民間的看法，最終促使政府制定出符合公眾意見暨公眾利益的公共政策（江明修、梅高文，1999：10）。

第二節　政策倡導

「政策倡導」是非營利組織基於社會現況應有所改變的理念，試圖影響涉及廣大民眾或特定弱勢族群福祉的公共議題，進而促使政府制定或改善相關的公共政策（江明修、梅高文，1999：8）。

非營利組織的議題倡導功能有（整理自江明修編，2000：149-150）：

1. 積極參與公共事務，改造社會不公平、不合理的病象。
2. 促進公共利益和實現社會正義。
3. 反映及匯集民意（這種功能也可說是非營利組織的「精華功能」（the quintessential function）（Knapp, Roberston and Thomason, 1990：207，轉引自江明修編，2000：149）。
4. 加強公民參與的意識，發揮公民自主自助的精神，提升社區意識。
5. 挽救個人過度自利的危機。

有關非營利組織政策倡導的方法，可如下表 4-1（整理自江明修，2001：31-46）所示：

表 4-1　非營利組織的政策倡導方法

1.直接倡導	(1)直接溝通
	(2)提供資訊
	(3)直接代表
	(4)互惠合作
	(5)臨場監聽
	(6)司法訴訟
	(7)陳情請願
	(8)要求釋憲

2.間接倡導	(1)建立友誼關係
	(2)訴諸輿論
	(3)對立法者進行等級評定
	(4)連署活動
	(5)舉辦公聽會或座談會
	(6)遊行
	(7)舉辦活動，宣傳理念
	(8)動員選民寫信、打電話、寄 e-mail
	(9)發行刊物
	(10)策略聯盟
	(11)團體遊說
	(12)長期教育

資料來源：整理自江明修，2001：31-46。

第三節　政策遊說

　　所謂「政策遊說」，乃是非營利組織介入政策過程，意圖透過與政府部門的政策決定者進行溝通，以影響公共政策或議題設定，並說服政策決定者支持並通過非營利組織所關切的法案或政策（*Hopkins, 1992：104*，**轉引自江明修、梅高文，*1999：8*）。

　　江明修、陳定銘（*2000：178*）整理出非營利組織政策遊說的途徑與策略，如圖 4-1 所示：

第四章　非營利組織與公共政策

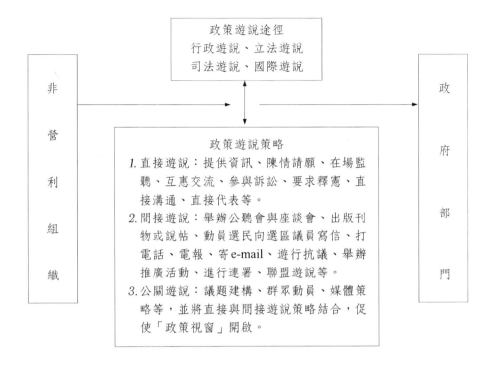

圖 4-1　非營利組織的政策遊說途徑與策略

資料來源：江明修、陳定銘，2000，頁 178。

第四節　合產協力

　　另一種影響公共政策的途徑，則是非營利組織直接參與政策的執行，亦即，非營利組織加入公共服務的產出過程，此即公私部門的「合產」（public-private coproduction）。「合產」的範圍，包括政府服務與公共財的提供（provision）、生產（production）及輸送（delievery），主要為建立民眾個人及非營利組織與政府之間的合作關係（江明修、梅高文，1999：10）。

　　除了「合產」關係之外，以「公民參與」為基礎的政府與社會資源整合關係，尚有公私部門「協力」（partakership）」或「合夥」（partnership）」關係

的建立。這種合作關係建立的目的，不僅是試圖將民間「創業精神」及「成本效益分析」帶入政府服務功能之中，更重要的，是邀請民間組織基於「公民參與」和共同承擔公共責任的自覺，與政府共同從事公共事務執行和公共建設的工作（江明修編，*2000*：*153*）。

第五節　政策過程中的互動方式

耐藍德（*Nyland, 1995*：*195-204*）在探討非營利組織參與公共政策運作時，提出了議題網絡（issue networks）的概念（轉引自江明修、陳定銘，*2000*：*162-163*）。他指出，非營利組織與政府對於制定公共政策，彼此間存在有以下的三種互動方式：

1. 非營利組織經由政策遊說或者群眾動員的方式，以影響民選官員或者國會議員，亦即，非營利組織透過政治壓力的運用，對於公共政策的形成，居於隱性的角色（幕後的影響力）。

2. 政府在公共政策的制定過程中，居於強勢主導的角色，政策是以由上而下（top down）的方式產生。因為，非營利組織須仰賴政府的補助經費，因此無法有力的去影響政府公共政策的制定。

3. 非營利組織與政府是相互依存的關係，亦即，政府採用公私合產的方式，藉重非營利組織的參與政策制定，即耐藍德所強調的，兩者乃是經由議題網絡的方式，產生良性的互動。

就此，耐藍德還舉出澳洲住宅部的個案為例，說明政府官員在制定住宅政策時，邀請關心住宅政策議題的非營利組織（特別是婦女團體），參與整過政策制定的過程，使其在實施住宅政策時，能夠將阻力減至最低。耐藍德將此種政府與非營利組織間的良性互動、溝通協調方式，稱為「社團主義」模式（corporatist model）。亦即，政府係採用了非營利組織的專業性（以相同議題為主要訴求）與社會性的優點，讓兩者共同參與公共政策之制定，如此，方不會太過偏離為民謀求公共利益的訴求。而此時，非營利組織在政策制定的過程中，即成為顯性的角色（參與者），與政府居於對等的地位（餘請詳見本書第二篇第四章）。

第六節 以「文化創意產業發展計畫」為例

綜合論之，筆者認為，就現階段而言，我國的非營利組織可以用來影響文化政策的途徑，大抵包括了：(1)政策倡導與議題倡導；(2)策略聯盟與議題結盟；(3)遊說與影響政策；(4)訴諸媒體與製造輿論；(5)計畫協力與合產；(6)政策監督與制衡等。而就「文化創意產業發展計畫」來看，我國的非營利組織或許曾經、正在或在未來可以選擇這樣做：

一、在政策倡導與議題倡導方面

無論有沒有「文化創意產業發展計畫」的存在，我國的非營利組織其實都一直在嘗試去促使政府，推動能改善藝文環境現況的政策與作為。例如：由中華民國視覺藝術協會所倡導的「藝術家身分認證」制度即屬其一。而到底何謂藝術家？如何對藝術家來進行認證？這不單只是與藝術家切身相關的問題；它會影響到的，也不只是藝術家的社會福利權而已，因為，在文化創意產業的發展過程中，它其實是牽涉到「專業身分認證」的問題。因為當藝術家有了專業的身分時，藝術家就可以為自己的創作去貸款，甚或擁有更多的基本權利，可以將大部分的精神投注在創作上，而這些都有助於促使上游原創的這一端，擁有更多的活力與能量。

然而，由於進行政策倡導的最終目的，還是在於希望促使政府制定相關的法令、改善相關的措施。因此，中華民國視覺藝術協會倡議「藝術家身分認證」制度，最後還是得要敦促政府願意將之入法，才能對藝術家產生實質的意義。所以，如何在這個過程中，妥善的應用各種影響途徑，以使政府部門明白「藝術家身分認證」制度的重要性並願意為它立法，實是中華民國視覺藝術協會這個藝術性非營利組織的最大挑戰。

二、策略聯盟與議題結盟

「團結力量大、團結聲音大」。非營利組織若想對政府的文化政策走向展

現其影響力，最有效的途徑之一，就是組成策略聯盟，或是選擇針對某一議題來做議題性的結盟。原因是，政府部門通常不會特別重視個別組織的發言，而唯有當數個團體聯合製造聲勢，並使影響的層面擴大時，才較會使政府部門停下腳步來聽聽這些組織的訴求內容。

譬如：2004 年 8 月初，基於反制文建會提出「新臺灣藝文之星」計畫，而籌組的「創意華山促進聯盟」，就是非營利組織間以組成策略聯盟的方式，意圖影響重大文化政策的最佳寫照。創意華山促進聯盟的成員包括：藝術文化環境改造協會、表演藝術聯盟、視覺藝術聯盟、專業者都市改革組織、臺灣技術劇場協會、橋仔頭文史工作室等十多個非營利組織。該聯盟的結盟動能是起於，反對「新臺灣藝文之星」落腳於臺北華山藝文特區內，於是他們合組聯盟並以多種方式向文建會施壓，要求政府部門在廣納各方意見並獲得共識前，不得貿然執行該項計畫。

三、遊說與影響政策

依筆者的觀察，若以較嚴謹的角度來檢視，截至目前為止，我國藝文類的非營利組織，還未正式開始採用「政策遊說」的方式，來試圖影響「文化創意產業發展計畫」的走向。畢竟，「遊說」（lobbying）行為的結果，應是在於促使某一項法案或政策的通過或不通過。而現階段我國藝文類的非營利組織用以影響政策方向的作為，應仍屬廣義的遊說行為，也就是僅止於意圖「說服」重要的決策者，來支持相關法案或計畫，或企圖影響決策者改變原有的立場而已，至於該法案或政策，在最後到底是通過了還是沒有通過，則在我國藝文類非營利組織的身上，還頗常顯現後繼無力的現象。

不過，偶也有若干個案得以破繭而出。例如：2004 年 8 月初，中華民國畫廊協會劉煥獻理事長等人，就曾直接前往文建會以公開拜會陳其南主委的方式，直接遊說文建會支持辦理「2005 年臺灣國際藝術博覽會」乙事。雖然這個博覽會計畫的本身，既不是法案更不是政策，但民間非營利組織能以直接且公開的方式，尋求政府部門的支持以結合民間的理念與計畫，則是一個相當值得肯定的開始。畢竟，透過直接的溝通與良性的互動，政府單位與民間雙方才能相互了解對方真正想要的是什麼，而民間組織更可以掌握此機會，與政府建立良好的互動關係與相互信任的基礎。如此漸次去做，則相信對於我國藝文類的非營

利組織，在日後希望運用「遊說」的方式，來影響政府部門的「立法」或「建立機制」時，在其推動的過程中應會更加的純熟順利。

四、訴諸媒體與製造輿論

非營利組織想要讓某個議題引起各界的注意，則以直接訴諸媒體產生輿論效果，為最快又最有效的方式。不過，須注意的是，通常某個事件或訊息在經過媒體的批露後，各方的焦點才會「開始」聚焦在這個議題上，而各界也才會「開始」針對該議題進行對話與溝通，而這還得看媒體對該議題報導的強度與幅度而定。所以，若希冀透過媒體的報導來獲致問題的快速解決，則在議題的設定上，必須具有相當的新聞強度並具有相當豐富的題材性，以期深化報導的內容，同時延續報導的時間，來藉此擴大媒體效應。

當然，如果議題的提出單只是為了傳達某項理念，那麼，只要議題本身的新聞性夠，則媒體確實可以幫助議題增加曝光次數與見報率；再者，如果議題的本身是對某現行政策與計畫的不認同，那麼，藉由大眾傳播以形塑輿論，則也會對政府部門產生若干壓力，甚或讓政府單位重新審視該政策或計畫。

另外，我國的藝文類非營利組織，若能定期的針對文化政策舉辦論壇、座談會、研討會……等，則可以長期累積民意，並適時地將訴求傳送到政府部門的耳中。當非營利組織願意長期監控政策，又能夠善用民意與媒體時，就較能擴大自身的影響層面與效果，如此，也才更有影響公共政策的可能。

五、計畫協力與合產

非營利組織在影響「文化創意產業發展計畫」的方法選擇上，也可能是以直接參與執行該計畫的相關子計畫，或接受委辦規劃活動或研究案的方式，來對該項計畫的內容進行調控。譬如：國際民間藝術組織臺灣分會（IOV, Taiwan），就曾經以透過承辦「亞太傳統藝術節－鼓吹／文化創意產業」的活動，來將己身對於「文化創意產業發展計畫」的觀點，置入前述的藝術節慶之中。

而關於上述的這種以直接參與、執行，或合作的關係，來影響政府的政策或方案，若能自持得宜，其實並不妨礙非營利組織的監督與制衡角色。因為非營利組織的基本功能之一，就是要補政府部門的不足。而當非營利組織實際地

參與執行政府的相關計畫時，更可以就第一手的經驗來理解政府的作為是否合理，而且，也更因此得以適時地提供建言給相關部門做參考。總之，合作與制衡之間存在有一把尺，非營利組織只要能掌握好自己的原則並有所堅持，抱持好有所為有所不為的立場，那麼，就不必對直接參與政府計畫的行為有所忌諱。

六、政策監督與制衡

無論是中華民國藝術文化環境改造協會、中華民國視覺藝術聯盟，還是中華民國表演藝術聯盟，這些藝文類的非營利組織，在協會組織的成立之初，其最主要的宗旨之一，就是要監督與制衡政府的文化政策走向。縱使，「文化創意產業發展計畫」只是政府近年來總體文化政策的一小部分，但這個計畫由於牽涉範圍廣泛，因此，它的每一個相關子計畫都應該被充分的加以檢視評估。而非營利組織在此能夠做的，就是長期且仔細的監控：政府部門是否在政策規劃的源頭，就能夠使之具有前瞻性，並符合民意與社會的需求；政府部門在政策執行的過程中，是否偏離了原始規劃的主軸方向；以及，政府部門是否能夠延續並貫徹歷年來的政策意志……等等，而這些，都需要有足夠的非營利組織，能夠時時地在旁監督，以對政府的政策作為產生制衡。

簡言之，監督與制衡的最基本目的，就是為了要捍衛公共利益。而由非營利組織來做糾察隊、品管檢驗員，就等同是做公共政策的守門人。但筆者必須在此特別強調的是，監督與制衡甚或於反抗政府政策的前提，應僅只是在於爭取整個社會的共同利益，而不是在於謀求少數人的個人私利，否則，非營利組織就不能算是「非營利」，更也枉費社會對於非營利組織的殷殷期待（餘請詳見本書第三篇）。

關鍵詞彙

策略聯盟	議題網絡
政策倡導	文化創意產業
政策遊說	政策監督
合產協力	

自我評量

1. 就一般性的解釋而言,「策略聯盟」的意涵包括哪六點?

2. 「政策倡導」是非營利組織基於社會現況應有所改變的理念,試圖影響涉及廣大民眾或特定弱勢族群福祉的公共議題,進而促使政府制定或改善相關的公共政策。就你/妳的了解,我國的「文化機構與藝術組織」,曾對哪些公共議題進行過「政策倡導」的工作?

3. 筆者在本章中指出,就現階段而言,我國的非營利組織(非營利的文化機構與藝術組織)可以用來影響文化政策的途徑共有六項,你/妳是否同意筆者的觀點,又是否可列舉出其他的影響途徑?

第一篇 參考文獻

一、中文部分

中山大學公管所（1998），《非營利組織之經營管理與社會角色論文集》。高雄：中山大學公管所。

文建會（2003a），《二〇〇二年文建會文化論壇系列實錄：文化創意產業及地方文化館》。臺北：行政院文化建設委員會。

文建會（2003b），《2003年〈全球思考・臺灣行動〉：文化創意產業國際研討會論文暨會議實錄》。臺北：行政院文化建設委員會。

文建會（2004），《文化白皮書》。臺北：行政院文化建設委員會。

王俐容（2003），〈從文化工業到創意產業〉，《文化視窗》，第50期，頁39-45。

王國明（2002），〈挑戰2008：國家發展重點計畫——文化創意產業發展計畫之評論〉，《設計》，第107期，頁50-53。

王順民（1999），〈非營利組織及其相關議題的討論——兼論臺灣地區非營利組織的構造意義〉，收錄於王順民、郭登聰、蔡宏昭，《超越福利國家》，臺北：亞太圖書，頁151-156。

王嘉驥（2002），〈虛幻、老舊與昧於現實的理想——論文建會「文化創意產業座談會」的盲點與癥結〉，《大趨勢》，第6期，頁66-67。

丘昌泰（2000），《公共政策：基礎篇》。臺北：巨流。

司徒達賢（1999），《非營利組織的經營管理》。臺北：天下遠見。

仲曉玲、徐子超譯（2003），Richard Caves原著，《文化創意產業：以契約達成藝術與商業的媒合（上）（下）》。臺北：典藏藝術家庭。

朱惠良（2003/11），〈新世紀 ABC——藝術企業社區三贏策略〉，2003文建會文化創意產業地方巡迴論壇會議資料。

江明修（1997），《非營利組織公共服務功能之研究》。臺北：政大公行所。

江明修（2000），〈政府與非營組織關係之理論辨證與實務析探(I)〉，行政院國科會專題研究計畫成果報告，計畫編號：NSC89-2414-H-004-007。

江明修（2001），〈政府與非營組織關係之理論辨證與實務析探（II）〉，行政院

國科會專題研究計畫成果報告，計畫編號：NSC89-2414-H004-06。

江明修、梅高文（1999），〈非營利組織與公共政策〉，《社區發展季刊》，第85期，頁8-10。

江明修、陳定銘（2000），〈臺灣非營利組織政策遊說的途徑與策略〉，《公共行政學報》，第4期，頁153-180。

江明修、鄭勝分（2002），〈全球性公民社會組織之治理、管理策略與結盟之道〉，《全球化與臺灣論文集》，政大公共政策論壇，頁8-1-1～14。

江明修編（2000），《非營利組織經營策略與社會參與》。臺北：智勝。

江明修編（2002），《非營利管理》。臺北；智勝。

江靜玲編譯，John Pick 原著，《藝術與公共政策》。臺北：桂冠。

余佩珊譯（1995），Peter F. Drucker 原著，《非營利機構的經營之道》。臺北：遠流。

吳介禎（2001），〈拼經濟更要拼文化—美國大蕭條時期的文化政策〉，《藝術家》，第53卷，第3期，頁184-185。

吳思華（2003），〈城市是土壤創意是花〉，《天下雜誌》，第288期，頁146-147。

吳昭怡、洪震宇（2003），〈心動產業讓世界哈臺〉，《天下雜誌》，第288期，頁128-140。

李俊明主編（2004），《揭開英國創意產業的祕密：從十五種不同角度觀看英國的戲劇、電影、媒體、行銷以及設計》。臺北：行政院文化建設委員會。

李璞良、林怡君譯（2003），丹麥文化部、貿易產業部原著，《丹麥的創意潛力》。臺北：典藏藝術家庭。

李璞良譯（2003），John Howkins 原著，《創意經濟：好點子變成好生意》。臺北：典藏藝術家庭。

沈慶盈（2000），〈從組織間關係談社會服務資源的整合〉，《社區發展季刊》，第89期，頁145-154。

官有垣（2002），〈非營利組織的研究：理論觀點與研究途徑的檢視〉，《全球化與臺灣論文集》，政大公共政策論壇，頁8-2-1～11。

官有垣、王仕圖（2000），〈非營利組織的相關理論〉，收錄於蕭新煌主編，《非營利部門：組織與運作》，臺北：巨流，頁44-71。

官有垣總策劃（2003），《臺灣的基金會在社會變遷下之發展》。臺北：洪建全基金會。

林信華（2002），《文化政策新論：建構臺灣新社會》。臺北：楊智文化。

林懷民（2003），〈先談文化再說產業〉，2003「文化創意產業：全球思考・臺灣行動」國際研討會會議資料。

花建（2003a），《文化＋創意＝財富》。臺北：帝國文化。

花建編（2003b），《文化金礦：全球文化投資贏的策略》，臺北：帝國文化。

邱瑜瑾（2000），〈非營利組織的資源網絡與應用〉，收錄於蕭新煌主編，《非營利部門：組織與運作》，臺北：巨流，頁340-352。

香港貿易發展局（2003/7/30），〈香港的創意工業〉，http://www.tdctrade.com/econforum/tdc/chinese/tdc020902c.htm/。

夏學理等編（2000），《文化行政》。臺北：空大。

夏學理等編（2002），《藝術管理》。臺北：五南。

徐木蘭、楊君琦（2000），〈企業的非營利事業規劃〉，收錄於蕭新煌主編，《非營利部門：組織與運作》，臺北：巨流，頁316-337。

徐木蘭、楊君琦（2003/11），〈「文化創意產業之經營與創新」—從 WTO、全球化談文化創意與產業競合〉，2003文建會文化創意產業地方巡迴論壇會議資料。

張至璋（2000），〈澳洲的文化藝術政策與作法〉，《國家文化藝術基金會會訊》，第17期，頁3-5。

張茂芸譯（2000），Regina E. Herzlinger 等原著，《非營利組織》。臺北：天下遠見。

張英陣（1999），〈企業與非營利組織的夥伴關係〉，《社區發展季刊》，第85期，頁62-68。

張維倫譯（2003），David Throsby 原著，《文化經濟學》，臺北：典藏藝術家庭。

梁蓉譯（2002），Claude Mollard 原著，《法國文化工程》。臺北：麥田。

許仟（1999），《歐洲文化與歐洲聯盟文化政策》。臺北：樂學。

郭紀舟（2003），〈相信我，我的創意是一項生意〉，《文化視窗》，第50期，頁36-38。

陳其南（2001），〈文化政策研究的發展〉，《典藏今藝術》，第102期，頁104-106。

陳金貴（1994），《美國非營利組織的人力資源管理》。臺北：瑞興。

陳金貴（2000），〈非營利組織之人力資源管理〉，《E 世代非營利組織管理論壇》，2000/11/4，頁 1-6。

陳金貴（2003），〈非營利組織社會企業化經營探討〉，《新世紀智庫論壇》，第 19 期，頁 39-50。

陳重任（2003），〈新文化產品之創意與商品化理論與政策：經濟學家的觀點〉，2003「文化創意產業：全球思考・臺灣行動」國際研討會會議資料。

陸宛蘋（1999），〈非營利組織之定義與角色〉，《社區發展季刊》，第 85 期，頁 30-35。

馮久玲（2002），《文化是好生意》。臺北：臉譜。

馮燕（2000），〈非營利組織之定義、功能與發展〉，收錄於蕭新煌主編，《非營利部門：組織與運作》，臺北：巨流，頁 2-25。

黃金鳳、洪致美（2003），〈非營利組織與文化政策〉，2003 非營利組織（NGO）與文化政策國際論壇會議資料。

楊敏芝（2003/11），〈文化創意產業與社群動力〉，2003 文建會文化創意產業地方巡迴論壇會議資料。

楊裕富（2003），〈設計產業與教育〉，《歷史月刊》，第 187 期。

葉智魁（2002），〈發展的迷思與危機—文化產業與契機〉，《哲學雜誌》，第 38 期，頁 4-25。

詹宏志（2003），〈創意產業的三個理由與兩個策略〉，《總統府公報》，第 6518 期，頁 5。

廖淑容、古宜靈、周志龍（2000），〈文化政策與文化產業之發展—西歐城市經驗的省思〉，《理論與政策》，第 14 卷，第 2 期，頁 165-197。

漢寶德（2001），〈國家文化政策之形成〉，《國家政策論壇》，第 1 卷，第 7 期，頁 137-146。

漢寶德（2002），〈國建計畫也需要創意〉《國家政策論壇》，創刊號，頁 233-235。

臺灣藝術發展協會（2002），《第二屆文化與公共政策工作坊紀實》。臺北：臺灣藝術發展協會。

劉大和（2003），〈文化創意產業的基礎機制—人才培育與文化平臺〉，2003「文

化創意產業：全球思考・臺灣行動」國際研討會會議資料。

劉守成（2003），〈宜蘭縣政府的行銷策略—以宜蘭國際童玩藝術節為例〉，《研考雙月刊》，第 27 卷，第 3 期，頁 50-55。

劉承愚、賴文智、陳仲嶙（2001），《財團法人監督法制之研究》，臺北：翰蘆。

劉新圜（2001），〈政府應積極振興文化產業〉，《國家政策論壇》，第 1 卷，第 3 期，頁 121-122。

滕守堯（1999），《藝術社會學描述》。臺北：生智文化。

蔡文婷（2004），〈新經濟的魔法棒：文化創意點石成金〉，《光華》，第 29 卷，第 4 期，頁 6-17。

蔡宜真、林秀玲譯（2003），Bruno S. Frey 原著，《當藝術遇上經濟：個案分析與文化政策》。臺北：典藏藝術家庭。

鄭棨元、陳慧慈譯（2001），John Timlinson 原著，《全球化與文化》。臺北：韋伯文化。

盧建銘（2003），〈在地化與區域性文化產業〉，2003 非營利組織（NGO）與文化政策國際論壇會議資料。

蕭新煌（1991），《我國文教基金會發展之研究》。臺北：行政院文化建設委員會。

蕭新煌編（2000），《非營利部門：組織與運作》。臺北：巨流。

薛保瑕（2002），《文化創意產業概況分析調查》。臺北：國家文化藝術基金會。

魏樂伯等編（2002），《當代華人城市的民間社會組織—臺北、香港、廣州、廈門的比較分析》。香港：中文大學香港亞太研究所。

羅秀芝譯（2003），Ruth Rentschler 等原著，《文化新形象：藝術與娛・管理》。臺北：五觀藝術管理。

二、英文部分

Australia, Department of Communications, Information Technology and the Arts, and The National Office for the Information Economy (2002). Creative Industries Cluster Study, Stage One Report.

(http://www.noie.gov.au/publications/NOIE/DCITA/cluster_study_report_28may.pdf)

Bluestein, A. I. (1994). A Four-Step Process For Creating Alliance. *Directors & Boards*, Winter, 18(2), 25.

第四章　非營利組織與公共政策 59

Bruno S. Frey (2000). *Art & Economics: Analysis & Cultural Policy*. Germany: Springer-Verlag Berlin.

Coston, J. M. (1998). A Model and Typology of Government-NGO Relationships. *Nonprofit and Voluntary Sector Quarterly*, 27(3), 361-363.

Daka-Mulwanda, V., & Thornburg, K. R. (1995). Collaboration of Service for Children and Families: A Synthesis of Recent Research. *Family Relations*, 44(2), 219-224.

DCMS (1998). Exports: Our Hidden Potential. London: Department of Culture, Media and Sport.

DCMS (2001). Creative Industry Mapping Document 2001. London: Department of Culture, Media and Sport.

DCMS (2002). Creative Industries Fact File. London: Department of Culture, Media and Sport. (http://www.culture.gov.uk/PDF/ci_fact_file.pdf)

DCMS (2002). Creative Industries Finance Conference: Good Practice in Financing Creative Businesses. London: Department of Culture, Media and Sport.

Douglas, James (1987). Political Theories of Nonprofit Organization. In W. W. Powell(ed.), *The Nonprofit Sector: A Research Handbook* (pp. 43-53). New Haven: Yale University Press.

Filer, J. M. (1990). The Filer Commission Report. In D. L. Gies et al, *The Nonprofit Organiztion: Essential Readings*(pp. 84-88). Pacific Grove, California: Brooks/Cole Publishing.

Gidron, B., M. Ralph Kramer & Lester M. Salamon(eds.)(1992). *Government and the Third Sector:Emerging Relations in Welfare States*. San Francisco: Jossey-Bass.

Gidron, B., Kramer, R. M., & Salmon, L. (1992). Government and the Third Sector in Comparative Perspective: Allies or Adversaries?. In B. Gidron, R. Kramer, and L. Salmon(eds.), *Government and the Third Sector: Emerging Relationships in Welfare States*(pp. 1-30). Jossey-Bass, San Francisco, California.

Haeberle, S. H. (1987). Neighborhood Identity and Citizen Participation. *Administration and Society*, 19(2), 180.

Hall, P. D. (1987). A Historical Overview of the Private Nonprofit Sector. In W. W. Powell (ed.), *The Nonprofit Sector: A Research Handbook*. New Haven: Yale University Press.

Hansmann, Henry (1987). Economic Theories of Nonprofit Organization. In W. W. Powell (ed.), *The Nonprofit Sector: A Research Handbook* (pp. 27-41). New Haven: Yale University Press.

Hardcastle, D. A., Wenocur, S., & Powers, P. R. (1997). *Community Practice: Theories and Skills*

for Social Workers. New York: Oxford University Press.

Hodgkinson, V. A. (1989). Key Challenges Facing the Nonprofit Sector. In V. A. Hodgkinson, R. W. Lyman, and Associates, *The Future of the Nonprofit Sector: Challenges, Changes and Policy Considerations*. Jossey-Bass, San Francisco, California.

Hopkins, Bruce R. (1992). *Charity, Advocacy, and the Law*. New York, New York: John Wiley & Sons.

James, E. (1987). The Nonprofit Sector in Comparative Perspective. In W. W. Powell(ed.), *The Nonprofit Sector: A Research Handbook*. New Haven: Yale University Press.

Jun, Jong S. (1986). *Public Administration: Design and Problem Solving*. New York: Macmillan.

Kim Eling (1999). *The Politics of Cultural Policy in France*. Great Britain: Macmillan Press Ltd.

Knapp, M., Roberston, E. and Thomason, C. (1990). Public Money, Voluntary Action: Whose Welfare?. In Hemult K. Anheier and Wolfgang Seibel (eds.), *The Third Sector: Comparative Studies of Nonprofit Organizations*. New York: Walter de Gruyter.

Knauft, E. B., R. A., & Gray, S. T. (1991). *Profiles of Excellence: Achieving Success in the Nonprofit Sector*. San Francisco, California: Jossey-Bass Publishers.

Kramer, Ralph M. (1981). *Voluntary Agencies in the Welfare State*. Los Angeles, California: University of California Press.

Kramer, Ralph M. (1987). Voluntary Agencies and the Personal Social Services. In W. W. Powell(ed.). *The Nonprofit Sector: A Research Handbook*. New Haven: Yale University Press.

Llczuk, Dorota (2002). Third Sector Cultural Policy. *EUREKA*, 13, 10-11.

Milofsky, C. (1979). Defining Nonprofit Organizations and Community: A Review of Sociological Literature. *PONPO Working Paper-6*, New Haven: Yale University.

Morris, Susannah, (2000). Defining the Nonprofit Sector: Some Lessons from History. *Voluntas: International Journal of Voluntary and Nonprofit Organizations*, 11(1), 25-42.

NyeJr., Joseph S. and Donahue, John D. (2000). *Governace in a Globalizing World*. Brooking Institution Press, Washington, D.C.

NZ Institute of Economic Research (2002). Creative Industries in New Zealand: Economic Contribution. (http://www.industrynz.govt.nz/industry/_documents/NZIER-Mapping-CI-Final-May%2002.doc)

Peacock Alan and Ilde Rizzo (1994). *Cultural Economics and Cultural Policies*. Netherlands: Kluwer Academic Publishers.

Salamon, L. M. (1987). Of Market Failure, Voluntary Failure, and Third-Party Government: Toward a Theory of Government Nonprofit Relations the Modern Welfare State. *Journal of Voluntary Action Research*, 16, 29-49.

Salamon, Lester M.and Anheier, Helmut K. (1998). Social Origins of Civil Society: Explaining the Nonprofit Sector Cross-Nationally. *Voluntas: International Journal of Voluntary and Nonprofit Organizations*, 9(3), 213-246.

Salamon, Lester M.and Anheier, Helmut K. (1999). The Emerging Sector Revisited: A Summary. *The Johns Hopkins Comparative Nonprofit Sector Project*(pp.1). Baltimore: Johns Hopkins University Press.

Sofaer, S., & Myrtle, R. C. (1991). Interorganizational Theory and Research: Implications for Health Care Management, Policy, and Research. *Medical Care Research & Review*, 48(4), 371-410.

Weimer, David L. and Vining, Aidan R. (1992). *Policy Analysis: Concepts and Practice*. Englewood, Cliffs, N.J.:Prentice-Hall.

Weisbrod, B. (1988). *The Nonprofit Economy*. Cambridge: Harvard University Press.

Werther, Jr., William B. and Berman, Evan M. (2001). *Third Sector Management: The Art of Managing Nonprofit Organizations*. Washington, D.C.: Geogetown University Press.

Wolf, T. (1990). *Managing a Nonprofit Organization*. N.Y.: Prentice-Hall Press.

第二篇　非營利組織之組織運作與管理

第一章　全球化下的非營利組織

學習目標

讀完本章內容後，學習者應能達成下列目標：

1. 了解全球化議題下，非營利組織之現狀與趨勢發展

2. 明白國際交往和相互滲透的加強，各種政府間的國際組織與跨國機構因應而生，並在國際關係中發揮日益重大的作用，形成國際關係中行為者多樣的趨勢；從而使國家主權的自主性與獨立性受到國際相互依存的侵蝕而降低

3. 由於全球性議題的出現，不論是環境保護或人權保障議題，國家治理權力皆受到相當的限制。一方面是因為主權國家無法單獨承擔各式各樣關於永續發展的任務；另一方面主權國家也無法應對跨國界的生態問題，使得這類的問題通常由國際組織和非營利組織來協助處理

4. 知道從全球化背景下，探討國際關係的發展，及在理論演進至全球治理下，非營利組織所扮演的國家治理權力釋出的治理角色

摘要

　　全球化基本上已經取代了冷戰時期那種「非友即敵」、「非合作即對抗」的零和式國際關係，影響國際間的利益關係也越來越複雜多元，國家的權力範圍及影響式微，國際間的政府組織（如聯合國），非營利組織（如國際紅十字會），影響力越來越大，全球化對國際關係的轉變影響，促成了非營利組織的質量大幅度興起與變化。學者認為，全球化命題的深化，帶來的當然不只是安全觀和主權觀的變化，經濟面的一體化和效率化，觀念面的衝擊和體制的加速變化更為急劇。國際政治已不再是單純的國家間政治甚至政府間政治，而是納入許多過去沒有的要素，聲音和力量，形成一種新的世界政治。

　　在全球化的潮流之下，國際關係互動形式的改變，使得NPO具有的彈性特質得以發揮。我們可以得知國際關係與非營利組織之間的互動有以下現象：

　　一、多元溝通管道的出現：主權國家將不再是國際體系中唯一的行為者，非國家行為者將會更多地直接參與國際事務，因此NPO在未來之國際體系中將會是一個重要的行為者。

　　二、國際事務議題之去等級化：國際政治中議題無法明確地劃分輕重等級。以往將國家軍事、安全等議題歸類為位階較高的政治，而將經濟、社會、文化等議題列為較不重要、位階較低的政治劃分已不再適宜。跨國際性質的人權、環保，和平及種族議題等等已是當代國際關係中非營利組織的主流。

　　全球化將使個人、社團、企業或其他NPO能透過正式與非正式之方式來進行對話，進而謀求降低衝突解決之成本；因此，全球化下的NPO與政府之關係將是既依賴又獨立的關係。簡言之，在解決國際衝突的過程中，NPO比政府更具獨立性，因此，其不受制於公部門之獨立性較高；但衝突解決之後的協議執行中，NPO則有賴政府部門之配合，才能有效在政策執行面上，有較具體的結果。

第一節　非營利組織與社會互動

一、非營利組織的全球化議題

　　非營利組織（Nonprofit Organization，簡稱 NPO）在近二十年來的竄起，不僅是在數量上增長顯而易見，其在國際間的諸多作為所產生的效應更是引發相當多的探討。由於非營利組織的蓬勃發展與全球化的熱潮有著時間的重疊性，所以可以從諸多政經及社會變化的面向，發現全球化潮流對非營利組織有顯著的影響與衝擊。

　　由於國際關係理論的發展已經從國家中心論（state-centric）演進到跨國主義（transnationalism）、互賴理論（interdependence）、國際機制（international regimes）與多元主義（pluralism）的產生，使得政府以外的民間力量結合，正日漸擴大其在國際關係間的影響力，如何藉由非營利組織不同途徑的研究，觀察全球化中影響因素的質變與量變，便成為二十一世紀新興的研究課題。

　　本文在於探究全球化下非營利組織的興起與發展；非營利組織內部運作時產生的課題；非營利組織對外環境互動時，非營利組織與非營利組織彼此之間的互動關係；及在非營利組織對政府及對市場的關係中，產生的公私協力關係（parternership），可能出現的影響與運作方式。藉此，了解藝術組織成為非營利組織一環中的角色與功能。

　　這樣的討論，一方面是藉由對非營利組織發展趨勢的了解，來釐清全球化在其中扮演的角色；另一方面，則是從非營利組織本身的角色出發，觀察其作為第三部門（Third Sector）跨領域甚至是跨國際的表現，所帶給社會日常生活的作用。此外，非營利組織本身作為一個特殊獨立自主的領域，除了反應出外在環境與其互動的關係之外，本身組織內部因應環境所生成的變化，也將是本文所要進一步說明的方向。

　　由於非營利組織的研究是近年來新興的課題，理論體系建構並不完整，各國研究在功能途徑或組織途徑上也不盡相同，故期望經由全球化領域裡非營利組織這個課題的研究，提供將來解釋非營利組織在國際關係趨勢及互動裡的理論基礎，作為建構國際關係穩定、和諧發展的基石。

二、非營利組織之研究途徑

組織理論之研究方法可從著重原則標準的規範分析著手，也可透過問卷、圖表、統計等學科作實證分析，可從國際關係體系中的結構、功能、變化做整體的宏觀分析，可從應變因素裡深入觀察決策、利益團體、運作過程做微觀分析，可從理論模式裡檢驗個案提出邏輯的不同看法與辯論做模式分析，也可從兩個或多個主題裡依不同課題做比較分析。

本文將以社會科學中的互動理論為基礎，輔以國際關係中的全球治理、多元主義、國際機制理論做分析，並以大環境的全球化趨勢出發，嘗試解讀全球化對非營利組織的宏觀影響，以及藉由非營利組織本身運作的微觀運作分析作為檢視。期間搜尋中國海峽兩岸非營利組織之相關研究文獻，分析整理並依己見加以評述，嘗試從趨勢面角度分析非營利組織興起的原因，從制度面角度分析非營利組織成立及運作之法制基礎，從動態面角度分析非營利組織內部及外部之互動關係，並以分析觀察之架構，檢視個案研究（case study）的實務運作與理論架構之異同。搜尋資料中除了中英文獻以外，輔以法律規範及聯合國決議，並以圖表表示不同象限的描繪，資訊時代發展迅速，有部分資料並取材自網際網路下載。

本文研究範圍以非營利組織為軸心，探討非政府組織之內部相關問題，及非營利組織外部之互動關係。但由於非營利組織所從事之行為及功能甚廣，從社會福利、環保、軍事、和平、經濟援助、區域發展、人權運動、特赦組織、生態維護議題等皆有涉入，故本文基於全球化體系架構出發，將不以功能目的或單一議題為討論重點，而以自身運作關係及與環境之互動關係為討論範圍，因為全球化關係除了理論體系外更著重動態之轉變，現狀的觀察分析，故期望動態的研究觀察所提供之觀點，能作為將來改進非營利組織運作之建議，或作為觀察非營利組織發展及預測其影響之基礎。

如前所述非營利組織研究有許多面向，可從組織成員、組織管理、組織行為、組織功能、組織活動等著手，但本文從國際關係的社會變遷切入，期望以組織結構及角色關係作為主要面向，故提出以全球治理為理論基礎，結合非營利組織運作、非營利組織協力關係、非營利組織個案研究分析的研究流程如圖；並以非政府組織為中心，檢視與社會需求的轉化，及與全球化的環境互動架構，

作為本文動態關係的觀察途徑。並以內部因素及外部環境互動,作為章節安排的先後陳述。附圖即是 NPO 與社會需求互動圖,藉此了解可變之因素。

第二節　全球化對非營利組織的影響

一、全球化與國際關係的轉變

　　「全球化」是近二十年來國際關係理論發展的新趨勢,至目前為止,新的衛星通訊、新的網路技術革命,仍使得全球化作為一個歷史進程和發展趨勢,方興未艾。

　　國際關係理論從 1950 年代以來,現實主義以「權力」及「利益」為中心,認為國際政治就是權力之爭,爭奪優勢是最終目標,維持均勢則是關鍵因素,大力倡導權力政治範疇的獨立性(漢斯・摩根索,1978:6)。後來傳統主義學派修正觀點,不再那麼突出強調權力和國家利益,而較重視「均勢」及「世界秩序」,主張均勢結構和國際組織對世界和平所起的作用,認為「安全與生存是相互依賴的」(斯坦利・霍夫曼,1999:9;倪世雄,1999:18-23)。1970 年代以後科學行為主義興起,國際關係理論研究更重視數量變化及實證分析,以模式分析為國際關係研究做出分類、說明和預測。此後新現實主義及新自由主義興起,前者注重國際政治與國際經濟的依存關係,強調國際衝突與國際合作的結合(肯尼思・華爾茲,1992:5),後者注重國際關係中之非權力因素、溝通及合作變化之重要,強調國家角色外有跨國公司、國際組織等在國際關係中的影響力(顏聲毅,1995:375)。

　　在討論國際關係的文獻中,可以發現學者將國際關係視為是一種現象,因此討論的焦點主要是在於論述國際關係的本質,傳統現實主義如摩根索(Morgenthau),將權力視為國家對外政策的目標,因此在其研究中,國際體系與國家行為的關係並不明顯。而華爾茲(Waltz)的新現實主義,在基本假設與觀念方面,仍維持以國家為中心的概念,他特別強調體系以及國家能力分配的影響力。新自由制度主義的代表基歐漢(Keohane)則提出國家合作的相關理論與實際分析並進一步說明這種合作與衝突並存的現象。

文化機構與藝術組織

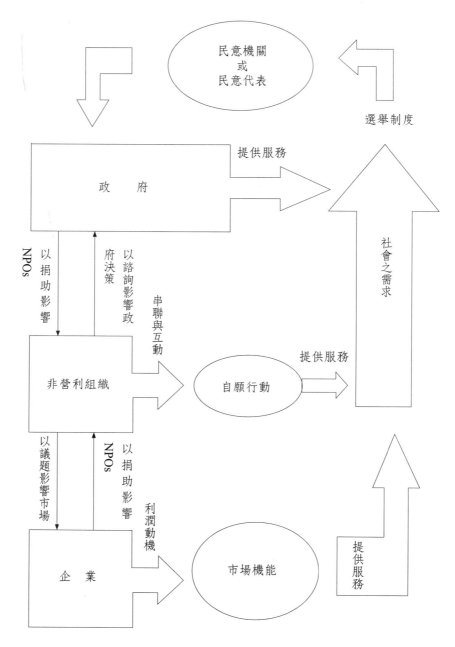

圖 2-1-1　NPO 與社會需求互動圖

資料來源：作者自繪。

基歐漢將市場失靈轉化為政治市場失靈，引入國際關係研究並提出制度概念時，並特別強調其功能在於提供資訊、減少誤判、降低互動成本、增加承諾的可信度、創造協調的焦點、提供爭端解決之場所等，從而在國家互動過程中，增加可信度、減少彼此不確定性以促進合作互惠。他將制度定義為：「持續並相關連的正式與非正式的一套規則，以用來規定行為角色、限制行動並形成期望」（盧業中，2001：21-52）。國際關係本質的討論，不僅反應出國家角色或權力運作等相關問題，另外也呈顯出國與國之間的互動關係已經成為當代影響人類生活的重要因素。

但近年來全球主義興起，全球治理成為新的議題，認為由於冷戰的結束及科技革命的發展，民族國家的影響力及作用開始下降，國際政治與經濟的相互依存日益明顯，國家中心主義地位降低，國際組織在這樣的背景下，成為影響國際關係越來越重要的因素。在理論淵源上，學者認為全球化思潮的指導思想：是以社會主義及資本主義制度趨同為核心的國際社會發展理論，和以人權為中心的新人道主義觀（楊龍芳，1998：201）。全球化基本上已經取代了冷戰時期那種「非友即敵」、「非合作即對抗」的零和式國際關係，影響國際間的利益關係也越來越複雜多元，國家的權力範圍及影響式微，國際間的政府組織（如聯合國），非營利組織（如國際紅十字會），影響力越來越大，全球化對國際關係的轉變影響，促成了非營利組織的質量大幅度興起與變化。學者認為，全球化命題的深化，帶來的當然不只是安全觀和主權觀的變化，經濟面的一體化和效率化，觀念面的衝擊和體制的加速變化更為急劇。國際政治以不再是單純的國家間政治甚至政府間政治，而是納入許多過去沒有的要素、聲音和力量，形成一種新的世界政治。權力已經不再只是政治的權力或政府的權力，還包含了譬如女性的權利與權力、生態保護組織的權利與權力，以及形形色色的社會聲音的權利與權力；在這種世界政治裡，全球性危機和機遇同時造成，既是全球性的關懷和全球治理的需要，也是對民族國家及其管理方式的新的壓力和要求（王逸舟，2002：158）。

全球化與日趨熱絡之 NPO 功能，儘管理論面尚未建構出來，但全球化之現象正快速地改變國際關係非營利組織之面貌，這些影響包括（宋學文，2000：57）：

　　1.國際分工使得國際間之經貿相互依賴日漸增高，而經貿相互依賴之增高

又造成國與國之間戰爭成本之增加，戰爭成本的升高又使得國際之衝突必須仰仗 NPO 來達成合作協定之機會升高，最後 NPO 又進一步取得政府治理權力的釋出。

2. 多國籍公司往往在實質面上更可以透過其經貿與政商關係達成許多傳統上透過外交獲政府不易達成的工作。而全球人權組織、全球環境組織及全球綠色組織，亦透過聯合國機制，直接進行許多跨越國家及主權之活動。

3. 國界之觀念越來越模糊，而這點在長遠上會使得世界公民逐漸取代國民的觀念。

對於全球化的討論，可分為全球化所引發的現象討論；再者即是全球化的理論探析，前者屬於實務層面的經驗性研究；後者則屬於觀念層面的理論性研究。

在全球化的討論中，阿爾利科・貝克（Ulrich Beck）在《全球化危機》一書中曾如此定義全球化：

全球化是可經歷的日常生活行為的疆界瓦解，這些行為發生於經濟、資訊、生態、技術、跨文化衝突和公民社會等面向。如此，基本上，全球化同時是熟悉的和未被理解的事務，它很難被理解，卻藉著可經驗的力量在基本上改變了日常生活，並迫使所有的人適應和回應。錢、技術、貨物、資訊、有毒物質越過了邊界，似乎邊界根本不存在。甚至於各國政府想拒之於境外的東西、人員和觀念，都能其門而入。因此，全球化是距離的消失；被捲入經常是非人所願、未被理解的生活形式；或者根據紀登斯的觀點，可被定義為：不受距離（表面上分離的民族國家、宗教、區域、各大洲）限制的行為和生活（*阿爾利科・貝克，2000：30*）。

紀登斯（Giddens）也曾對全球化做過如下的說明：

全球化可被界定為連結遠處各地的世界性社會關係的增強，而其方式是在地事件被遠處發生的事件所形塑，反之亦然。這是一個辯證的過程，因為這類在地事件會影響其他在地事件，而此過程中形成的延伸關係又會回過來形塑它們。在地的轉變和社會連結的跨時空擴張同樣都是全球化的一部分（*Giddens，19902：58*）。在紀登斯的說明中反映出全球化並非意味著不受限制或影響的狀態，相反地全球化的出現也正帶出本地化的一面。羅伯森更以「全球本土化」

此一特殊專有名詞定義全球化所帶來的現象。

　　羅伯森指出：地方和全球並不彼此排斥。相反地：地方必須作為全球的一個面向來理解。全球化也意味著：地方文化的彙集、彼此接觸、兩者都必須於「多個地方性的衝擊」中，在內容上重新界定。羅伯森建議，以「全球本土化」概念定義之（阿爾利科・貝克，2000：65）。

　　全球化因為涵蓋經濟的、文化的、政治的、資訊的各種層面，學者曾將相關概念做一描述如下（曾昭鑫，2001：18）：

<div align="center">表 1-1　全球化的概念意涵</div>

範　　　疇	主要內容／進程
金融與資本占有的全球化	政府對於金融市場放棄管制，資本的國際流動，公司兼併收購活動日益增多。處於早期階段的股東全球化。
市場與市場戰略的全球化	商業貿易活動進程在世界範圍內實現了一元化，在國外穩定建立一元化的工作程式（包括科研與發展、資金籌措），在全球範圍範圍內尋求組合與戰略聯合。
技術和與其相連繫的科研與發展以及知識的全球化	技術成為關鍵因素：資訊技術與通訊交往的發展使得在一個公司內部或幾個公司之間能夠建立起全球網路。
生活方式與消費模式以及文化生活的全球化	居統治地位的生活方式在國際範圍內從一個國家轉換至另一個國家，被人們爭相移植。消費行為逐漸趨同。新聞媒介的作用。關貿總協定（GATT）的規則被移植到文化交流之中。
調控能力與政治控制的全球化	民族國家政府與議會的作用被削弱。為全球調控尋求建立新一代的規則與機制。
作為世界政治統一的全球化	對於在一個中心力量領導下，在全球經濟政治體系中世界社會一體化做出以國家為中心的分析。
觀察的意識的全球化	按照「一個世界」模式發展的社會文化進程，以世界公民為方向的全球化運動。

資料來源：新現實主義的部分以 Waltz 之結構現實主義為主，代表著作是 1979 年的《國際政治理論》（*Theory of International Politics*）；新自由主義的部分以 Keohane 的新自由制度主義為主，代表著作是 1984 年的 After Hegemony《霸權之後》及 1989 年的《國際制度與國家權力》（*International Institution and State Power*）。

承上所述，我們不難發現在理論方面的研究，主要是立基在經驗世界所呈顯出的現象而進行的理論化的工作，因此全球化的理論與經驗性研究可謂是一體的二面。

由於，非營利組織在全球化的過程之中可以被視為二種作用力的互動，一種是組織本身的理念具有國際性的視野，進而由在地出發邁向國際的過程，這樣的方式，正反應出非營利組織本身成為全球化的動力；另一方面受到全球化趨勢所影響，因而可以在組織的發展趨勢上看出全球化對非營利組織影響的軌跡，也正因這種全球化的作用力，一種因應此作用力而生的本土化，亦隨之興起。而這二種作用力，前者即是「全球化」的經驗研究；後者則被看作為「本土化」的呈現。在本文中將從全球化的這二種作用力中進一步探討非營利組織發展的趨勢，以其了解這塊新興場域的實質內涵。

全球化的議題近十幾年是相當受到關注的議題，由於全球化所帶來的影響與世界各國有著密切的關連性，因此對於全球化的探析成了迫在眉睫的一項重要工作。然而，何謂全球化？紀登斯指出，全球化可被界定為連結遠處各地的世界性社會關係的增強，而其方式是本地事件被遠處發生的事件所形塑，反之亦然（*Giddens, 1990*：64）。更為簡單地來說，全球化是距離的消失；被捲入經常是非人所願、未被理解的生活形式。比阿特瑟（*Pieterse, 1995*）則指出，全球化的力量包含分裂與統整，它不僅引發政治差異的覺知，同時也強化跨國的認知。整個全球化是一種混雜的過程，世界是多元而非齊一性的複製。因此我們可以視全球化是一種全球的壓縮及全球集體意識的增強。而同時，本土（local）本身便是全球的產物，因此，重視地方性（locality）的特色，就是全球化本身所蘊涵的特色，促進本土化，也就是全球化本身所內在的本質（趙啟明，*1990*：*93-100*）。

吉登斯（*1990*）提醒我們，全球化與跨越時空的社會連結有關，而且地方性的轉變系全球化的重要部分，這意味著全球化不僅指涉大規模的系統，同時擴及地方性事物。

既然全球化是各種過程的複合，其影響是斷裂，也是統一；它創造了新的分層形式，而且往往在不同的地區或地方產生相反的結果。全球化影響可能摧毀行為的本土情境，但那些受到影響的人們會對這些情境進行反思性重組，全球化一詞的使用，在各地反而導致了「對地方的重新強調」，於是「全球本土

化」也似乎成為因應全球化衝擊的解方。

羅伯森論證道：地方和全球並不彼此排斥。相反地：地方必須作為全球的一個面向來理解。全球化意味著：地方文化的彙集、彼此接觸；兩者都必須於多個地方性的衝擊（clash of localities）中，在內容上重新界定。羅伯森建議以全球本土化的由全球化和地方化兩片語合而成─取代文化全球化的基本概念。

「全球本土化」有幾點特色：(1)它是一種批判性的全球化、由下而上的全球化；(2)全球化與本土化互為依存；(3)國家角色的轉變─地方得以跨越國家與全球對話；(4)全球本土化的文化是混血的、是多元文化的；(5)全球本土化鍾的普遍主義與特殊主義並存。沒有多元的本土文化就沒有全球文化，全球文化只有不斷的創造差異才能繼續下去（陳伯璋、薛曉華，2001：65）。

我們不難發現在全球性的市場競爭中，因為資本資訊化的改變，一方面使得資本活動的區位選擇，脫離了傳統的條件束縛，開始搜尋更細膩的地點個性從景觀、環境、生態，直到文化、藝術、傳統、建築與古蹟，逐漸浮起成為當代資訊資本社會中重要資產。也就在這種激烈的全球化資本主義市場競奪中地方和社區主義，尤其是在文化藝術的「地方標記」，乃順勢獲得新的經濟乞態優勢。地方的特色、魅力，地方的感覺變得比以前重要。當所有的地理經濟因素都一一被克服之後，文化、藝術、空間、地方和生活，成為當代最重要的「差異」卻越來越細膩，越來越挑剔。「地方的時代」、「文化的時代」也因此逐漸抬頭（陳其南，2000：92-94）。

全球在地化的思維其實重視的是一種多元文化精神的實踐，其中「他者」（the other）的聲音在全球化的文化中亦不容被忽視，差異的存在是無法被磨滅的。因此，無論族群、階級、性別處於弱勢的少數民族、勞工、女性等的發聲（voice）亦是全球在地化中對多元文化尊重的展現（陳伯璋、薛曉華，2001：65）。

在全球化的趨勢下，首當其衝的影響便是國與國之間關係的改變，國家不能再作為獨立存在的個體，國與國之間的緊密互動，使得國際關係日益組織化，而其主要的表現形式有（俞正樑，2000）：

1. 國際組織已經向國際社會各種議程、國際間各種關係領域全面、深入、多方位滲透，已經找不到哪幾個國際領域沒有國際組織的插手。

2. 國際組織及其制定的法規「全球網路」，將近二百個國家或地區緊緊地

捆綁起來，國際關係的整體性、協調性由此大為加強。國際組織的發展，是源於全球化下經濟相互依存的影響，不同國家為了相同利益或解決「全球性問題」才進行跨國協調。

3. 國際關係組織化，是指處在國際制度、國際規則和國際法約束和介入下的主權國家間關係，日漸顯示出不斷加強的「組織性」或稱有序性。從國際制度起源來看，不同國家為了共同需要，訂立了共同合作的契約。這些契約即使其監督機構和措施不能強有力的操作，至少也可以在約定的領域內，在成員國之間，有助於避免混亂、無序的狀態，使國際關係具有一定的可預測性和規範性。另外，從國際制度的發展趨勢來看，單個國家而言，加入的國際組織和國際法越多，它對國際社會的連繫和依賴性也越強，衝破國際制度的網路、挑戰國際秩序的成本也就越大。

二、全球化對國際關係影響

總體言之，全球化對國際關係影響有以下轉變：

(一)全球化下國際關係─質的變化

從國際化之事實來看，自第二次世界大戰以來全球化與NPO的發展已對目前的國際體系結構產生巨大的衝擊，這些衝擊包括：

1. 挑戰傳統國界觀：科學技術的革命與進步、通訊與交通的發展突破時空而產生地球村之效應。國際貿易、貨幣流動、社會價值互換、通訊技術的無遠弗屆等因素已經挑戰了傳統的國界觀點（宋學文，2000：57）。

2. 資訊能力成為新的權力形式：就國際關係而言，數位革命提供了國家和非國家行為者無限寬廣的資訊管道，也直接衝擊到以國家成員或政府組織為主體的外交運用模式。非政府組織、民間企業乃至於個人都有能力對外交事務產生一定的影響力。如透過電子郵件發動國際輿論支持或反對某一政策已經是常見的現象。因此如何即時、正確而有效的掌握資訊，是取得競爭優勢的重要關鍵。馬克思學派學者大衛・哈威（David Harvey）更以「時空壓縮」來形容數位革命對決策運作的影響，也就是決策者被迫在壓縮的時空環境中做成決定已是未來的趨勢。在資訊化時代，無論是國家或非國家行為者經濟、軍事和政治力量都可以藉由資訊

科技而獲得提升。亦即，資訊能力的展現將成為權力形成的第四大因素（彭慧鸞，2000：1-14）。

(二)全球化下國際關係—量的變化

在現實主義的國際關係研究中，國家或國際組織被視為基政治單位，國內政治因素不得成為國際政治研究的範圍。然而科技的進步，從交通、通訊等媒介工具不斷創新之下，跨國互動已經成為國際關係的普遍現象，資訊科技則進一步打破人類傳輸的時空限制，將此一現象擴大化，一方面個人獲得直接參與集體行動的有效途徑；另一方面，非營利組織、跨國公司、少數民族、NPO、專業團體、社會運動等新的成員參與在多元中心世界的架構中，分享秩序建構的過程。

國際關係的變化從國際組織數量的激增即可看出端倪，俞正樑指出，根據1996年以前的統計，世界上各類國際組織就已經達21,764個，其中政府間國際組織（IGO）3,569個，非政府國際組織（NGO）18,195個，90%以上是二十世紀五〇年代之後發展起來的，所以人們常說「十八世紀國際戰爭多，十九世紀國際會議多，二十世紀國際組織多」。國際組織在二十世紀後其爆炸性增長，深刻地反應了國際關係的巨大變化，這種變化可以稱為國際關係的組織化（俞正樑，2000）。

從上述全球化下國際關係質與量的變化中，可以看出國際關係在第二次世界大戰後，已不再只是單以國家為主體的國與國關係，科技及資訊的發達不僅使得傳統國家界線逐漸模糊，更形成了另一種新的權力形式。而這樣的變化，正好使得許多NPO組織能夠得到快速的資訊並提供最佳的服務，進而分享或代替國家行使了部分的治理權力。也正因如此，國際關係中的國家主權和非政府組織之間的權力互動之爭，成了近年來討論國際關係的重點所在。

第三節　非營利組織與全球治理

國際政治討論的是國家的主權獨立，國際間的經社發展、國際安全與合作。而自從全球化思潮風起雲湧以來，國際社會產生了前所未有的變化，無論

是生態、經濟、糧食、人權、安全、文化等議題，都已經離開單一國家主權可以解決的範圍，全球事務的複雜性及資訊社會所帶來的高度互動，已使得相互依賴重要性增加，國家的主權在獨立行使外，已必須加入涉他的主權思維，全球化下全球主義逐漸取代國家中心主義，統治的理念也隨著思潮的趨勢成為治理的共用，誠如前聯合國祕書長蓋里（Boutros Boutros-Ghali）所言：「一個絕對性與排他性的主權時代已經成為過去了」。本節擬從全球化背景下，探討國際關係的發展，及在理論演進至全球治理下，非營利組織所扮演的，國家治理權力釋出的治理角色。

國際關係的理論發展，一般認為經過兩次「革命」（現實主義革命和行為主義革命），三次「論戰」（理想主義與現實主義，科學行為主義與傳統主義，新現實主義與新自由主義）和六個主要學派：理想主義、現實主義、科學行為主義、傳統主義、新現實主義和新自由主義（倪世雄，2001：65），就思維的重點而言，多元主義、相互依賴、國際機制及全球治理，與非營利組織之興起及轉變較為相關，故擬從這些角度探討。

一、多元主義

多元主義（Pluralism）在政治理論領域裡，係以社會多元團體在國家公共事務中所扮演的角色為主要論述重點（Loewenstein，轉引自李建良，1998：103），強調社會中各種不同的政治、社會與宗教團體，應相存而並容；共同享有參與政治活動的權利。多元主義論者主張，公共意見的形成，需經社會各種團體的共同參與，透過討論、辯難、折中及相互妥協，方能有以致之。

多元主義認同社會的多元性及歧異性，並認為多元團體在參與中經由種種過程，得以影響政府的決定，成為另外一種看不見的權力。這種非國家成員的非營利組織，一定程度的影響國家的利益，在互賴日深的國際社會扮演緊密的角色。學者馬克・卡比（Mark V. Kauppi）和保爾・威爾蒂（Paul R. Viotti）曾經比較現實主義、多元主義及全球主義的行為觀點，認為非國家成員在新興的國際關係中角色愈趨重要（Mark V. Kauppi and Paul R. Viotti, 1998：2）。如下表說明三者間的關係，亦可由此觀點，證明在多元主義觀點下，非營利組織無論在意見表達、政策諮詢，都已大幅度涉入公共政策與議題之運作，成為不可忽視的多元社會團體。

表 1-2　現實主義、多元主義和全球主義之比較表

	現實主義	多元主義	全球主義
分析單位	國家是主要行為者	國家與非國家成員皆很重要	階級、國家、社會與非國家成員都在世界資本體系中運作
行為者的觀點	國家是單一行為者	國家崩解成為各種部分，其中某些部分可能會跨國運作	從歷史的觀點看國際關係，特別是世界資本主義的持續發展
行為的動態	國家是尋求極大化其利益或外交政策中國家目標的理性行為者	外交決策與跨國過程包含了衝突、議價、結盟與妥協，但不必然導致理想的結果	焦點放在所有社會中的支配模式
議題	國家安全議題是最重要的	社經或福利等多元議題與國家安全問題同等重要	經濟是最重要的因素

資料來源：Mark V. Kauppi and Paul R. *Viotti, International Relations Theory: Realism, Pluralism, Globalism.* New York: Macmillan; Toronto: Maxwell Macmillan Canada, 1998, p. 10.

二、互賴理論

互賴理論（Interdependence）由基歐漢和奈（Nye）提出權力提出權力與互賴的理論後，成為國際關係新興的理論。學者認為由於跨國活動的增加，非國家行為者的興起及各項議題之複雜化，現今的國際政治已不再如現實主義者所描述，是僅限於國家間政治的領域，權力的爭奪也不再是國家唯一的行動準則，相對的我們正處在一個既競爭又合作的互賴社會（*Robert O. Keohane and Joseph S. Nye, 2001：8-11*）。基歐漢和奈認為相互依賴認為互賴會產生敏感性及受損性，國際非營利組織即可藉由國家的不同需求和受損性，對所有行為者提供一些影響國家的手段（*Robert O. Keohane and Joseph S.Nye, 2001：13*）。並將互賴關係發展成複合互賴（complex interdependence），藉此反駁現實主義者對國際關係的基礎假設，他們認為複合互賴有以下特徵（*Robert O. Keohane and Joseph S. Nye, 2001：24-29*）：

(一)多元管道（multiple channels）

認為在互賴關係的影響下，國家間的連繫管道變得多元化，這些多元管道不但連結各種政府精英間、非政府精英間、跨國公司間正式與非正式的連繫管道，也認為國際組織、非營利組織、跨國公司及其他的行為者，也可利用這些多元管道，影響國家的決策。

(二)議題的多樣化（absence of hierarchy among issues）

今天的國際社會，議題不再那麼清楚與單純一個層級，不論是外交、環保、海洋、意識型態等議題，都彼此關連且國內與國際分際不清，使得國際間之彼此互賴日益加深。

(三)軍事力量的角色式微（minor role of military force）

雖然在互賴情況下仍有使用武力的可能，但由於各種議題的重要性升高，經濟及生態等問題並不適合以武力解決，且全球化後國家所認知的安全邊界亦隨之而擴大，故國際間使用武力的機會便大幅降低。

綜上所述，可知在互賴理論下國際間因相互依賴而共存，除了主權及國家安全外，須具備專業知識的國際議題與日俱增，增加了非營利組織的表現機會，國家與國家間藉由非營利組織產生互賴的情形亦漸增加，非營利組織藉由民眾影響政府官員對特定事務的看法，進而影響決策，一起組成國家及非營利組織的互連網路，參與治理。

三、國際機制（International Regimes）

機制一詞，指的是規則、指導、指揮、管轄。聯合國國際法庭指機制是「具有自制力的外交法律規則及規則系統」，學者克萊斯勒（Krasner）將國際機制定義為：「行為者對國際關係領域所期望的一組隱性或顯性的原則、規範、法條和決策程式（*Stephen D. Krasner, 1983：2*）。」原則是指對事實、因果關係和正義的看法，規範是以權利和義務來界定的行為標準，法規是具體的規則與具體從事的行為，決策程式是在制定和執行集體決定時的普遍實踐；簡言之，原則、規範、法規和決策程式就是構成國際機制的四個要素（*Stephen D. Krasner, 1983：5*）。

如前所述，國際社會從國家對國家間進展到全球社會的互賴關係，國際合作的形式變化也從安全、軍事，到各種生態環保議題，因為國際組織及非營利組織的興起，國家間透過非政府組織達成一定的共識或協議，拘束當事人遵守權利義務的現象已越來越普遍，透過機制的建立，調節國際社會中成員的行為，維護共存共榮的國際社會。非營利組織在這波機制建立裡扮演重要角色，不論是人權機制的世界人權宣言，或是全球暖化、熱帶雨林的生態平衡議題，非營利組織都扮演了積極角色，從事遊說以建立共識，建立共同遵守的國際機制。

四、全球治理（Global Governance）

詹姆斯・西瑙（James Rosenau）在《沒有政府的治理》一書（*Governance Without Government*）中，將治理定義為「一系列活動領域裡的管理機制，他們雖未獲得授權，卻能有效發揮作用，他是一種由共同目標支援的活動，活動的主體未必是政府，也無須靠國家強制力來實現，這是一個由共同的價值來指導的管理體系，他透過建立共識來達成權威，不一定需要透過強制力為手段（*Rosenau and Czempiel, 1992*：5）」。

治理概念雖然學者有不同闡述，但聯合國在 1995 成立「全球治理委員會」，發表「我們的全球夥伴關係」研究報告，呼籲採行具體措施改革聯合國，並使 NPO 在國際社會中扮演重要角色。在報告中對治理做了界定，認為治理是：「各種公共的或私人的個人和機構管理其共同事務諸多方式的總稱，他是使相互衝突的或不同的利益加以調和，並且採取聯合行動的持續過程。這既包括有權迫使人們服從的正式制度和規則，也包括各種人們同意或以為符合其利益的非正式制度安排」（*全球治理委員會，1995，5*）。全球治理委員會認為：「治理一直被認為是政府間關係，但是現在必須包括非營利組織，公民運動，多國公司，以及全球資本市場，他們均與具有廣泛影響力的全球傳播媒體相互作用」。

這正印證了本文先前之假設，即全球化下國家主權的削弱，全球國際社會透過全球治理的新概念，產生主權的分享，進而推動公民社會的形成。區域性的國際組織或國際的非營利組織，正透過主權共用的非正式體制過程，增加其主導國際社會運作的權力。

國家雖然在資訊社會及通訊發達的今天逐漸減少其控制力，但是國家仍然

是人民與領土的治理者，所以許多問題縱然國家自身或許無法解決，但是透過國家與國家間的共同治理或國際機制，仍然可以補其權力行使的不足，所以單一國家權力削弱後，興起的應是國際組織（如聯合國及歐洲共同體），以及國際的非營利組織（如國際環保聯盟所發起 1992 里約的地球高峰會），國家、市場、國際機制、非營利組織這些力量，在新世紀的全球化趨勢裡，正共同享有權力，共同達成全球治理，而方法上即是後文所述的公私協力（partnership）方式達成共同治理之授權或互助了（*Stoker Gerry, 1999：17-28*）。

關鍵詞彙

非營利組織（nonprofit organization，簡稱 NPO）	國際機制（international regimes）
國家中心論（state-centric）	多元主義（pluralism）
跨國主義（transnationalism）	全球治理（global governance）
互賴理論（interdependence）	

自我評量

1. 試述全球化對非營利組織的改變與影響。
2. 試述全球在地化的意涵為何？及對非營利組織發展的影響。
3. 試述非營利組織為何會成為將來國與國間互動的重要模式。
4. 試述全球治理趨勢中非營利組織的角色。

第二章 國際與各國非營利組織的組織運作概況

學習目標

讀完本章內容後,學習者應能達到下列目標:

1. 了解國際非營利組織的權利及義務
2. 了解中國大陸之非營利組織概況
3. 了解臺灣之非營利組織概況

摘要

社會群體的三個部門畫分只是一種討論的範圍概念,就有別於政府及市場部門的關鍵特徵而言,所討論事務所切入角度雖然或因社會學、經濟學、國際關係領域而不同,但所討論之集合性概念組織應該是一致的。學者認為非政府組織及非營利組織,在內涵和外延上一致,可以互換使用。所不同的是,非營利組織強調的是和企業的區別,非政府組織強調的則是和政府的區別。

民間非營利及非政府組織在與其他部門如國家、市場及社區、家庭的非正式部門之間的互動中,一方面扮演仲介、調和的角色;另一方面這類組織隱含揉合其他部門組織的一部分特性而形成「混合的」特質。目前慣用的「非營利」或「非政府」來統稱該類型組織,強調

其「私有」或「與公權力無涉」的特性，固然有其價值，但是不免拘泥於組織或部門間界線的嚴格區分而無法真正體會該類型組織與國家、市場及社區與家庭間互動的彈性空間，以及對於公民社會建構所產生的影響。

中國非營利組織的興起及發展，與全球化及國家治理的發展有著階段性的關係。認為1978改革開放前後，非營利組織運作在權力及統治意涵上有不同之意義，應以改革開放作為非營利組織發展的階段分水嶺，改革開放前是自上至下的 NPO，改革開放後是自下至上的 NPO。原因是國家治理與統治在權力與權威上存在著兩種區別，一個是主體區別，一個是管理過程中權力運行的差異。

本章對已開發國家及中國大陸之非營利組織做一概要介紹，讓同學先有國際非營利組織之基本概念。

第一節　國際非營利組織

在國際關係的領域，非營利組織因其成員或從事事務範圍限於國內而僅是國內非營利組織，但其成員有跨國成員（transnational actor）或跨國分支機構，組織規模及運作範圍為跨國際性質者，則為國際非營利組織。

聯合國經社理事會於1946年所通過的決議指出「任何非經政府間協定所建立的國際組織，應被視為是國際非營利組織」。而後因國際非營利組織逐漸擴大，1968年聯合國經社理事會所通過的1296號決議，除了延續之前的觀點外，也接受國際非營利組織的部分成員，可由政府指派，只要由政府所指派的成員不影響該組織之自由獨立意願，該組織仍可被視為國際非營利組織（*Werner J. Feld and Robert S. Jordan with Leon Hurwitz, 1994*：21）。並修正簡化了非營利組織取得經社理事會諮詢地位的規定，規範了非營利組織參加聯合國會議的程式，同意國內非營利組織具有申請諮詢地位之資格（*http://www.un.org, 2001, 4/1.*）。

1996年第31號決議，更明確的規範了非營利組織與聯合國間的互動。在聯合國經社理事會下設非營利組織委員會（the Committee on Non-Govermental Orgnizations），審查非營利組織之各類諮詢地位及事務申請，監督非營利組織與聯合國之間的發展，作為聯合國與國際非營利組織的溝通橋梁。經社會衡量各個國際非營利組織之特性及活動能力，以及是否可提供聯合國諮詢協助，給予非營利組織三類的諮詢地位。

1. 一般諮詢地位（organizations in general consultative status）

2. 特別諮詢地位（organizations in special consultative status）

3. 列名諮詢地位（organizations in roster）

各種諮詢地位各有不同的權利義務，來協助聯合國經社理事會之諮詢。聯合國體系下的非營利組織架構及權利義務之比較如下圖2-1：

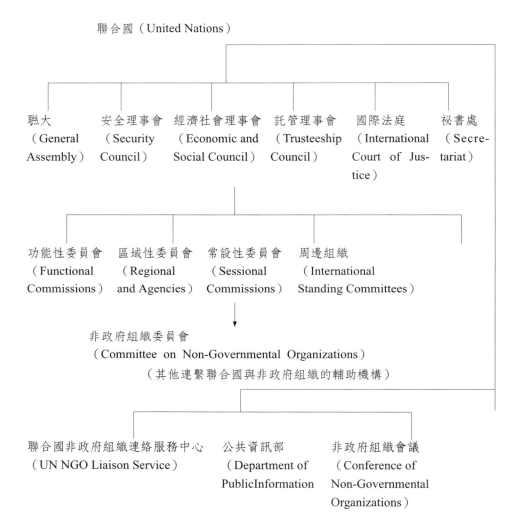

圖 2-1　聯合國非政府組織之架構

資料來源：//www.un.org

　　　　　Guidelines: Association between the United Nations and NGOs.

第二章　國際與各國非營利組織的組織運作概況

表 2-1　三類非政府組織諮詢地位權利與義務之比較

權　利　與　義　務		諮　詢　地　位		
		一　般	特　別	列　名
1	指派代表參與經社理事會及其附屬機構的公開會議	√	√	√
2	參加聯合國主辦之國際會議	√	√	√
3	在經社理事會各委員會及其附屬機構的會議上發言	√	√	
4	在經社理事會的會議中提出書面聲明	√	√	
5	在經社理事會的各委員會與附屬機構的會議中提出書面聲明	√	√	
6	每四年必須提出組織的工作報告	√	√	
7	在經社理事會的臨時議程中提案	√		
8	在經社理事會發言	√		

資料來源：莫亦凱：《聯合國與 INGOS 之研究》，政大外交所碩士論文，2002，頁 64。

另外聯合國為因應大幅增加的非營利組織，並在祕書處成立公共資訊部門（Department of Public Information，簡稱DPI）以正式連繫非營利組織，互通訊息以增加互動協助國際間的和平經社發展。欲取得 DPI 連繫的地位，以宣傳聯合國相關訊息並提供諮詢，按規定須有以下條件：（*http://www.un.org, 2001, 4/1.*）。

　　1. 組織須支援與遵守聯合國憲章

　　2. 組織須被認知為國內或國際非政府組織

　　3. 組織須只能在非營利基礎上運作

　　4. 組織須有能力與責任對其組織成員，宣傳聯合國的決議與活動

　　5. 組織應至少有連續三年的工作紀錄，並承諾未來維持組織之正常運作

　　6. 組織應予聯合國其他相關機構有良好合作紀錄

　　7. 組織應由合格獨立的會計人員審核財報

　　8. 組織應有透明程式作為內部組織運作

　　隨著全球化的大幅開展，全球化問題如人權、生態、環境、糧食、科技、經貿、軍事都成為國際間跨國互動的議題，國家及市場式微的結果造成民間力

量興起，非營利組織在數量上也呈現倍數成長，1980 年代後非營利組織數量呈現跳躍式的成長，與全球化理論的興起有正面相關，展望未來，國際非營利組織在國際間解決問題的功能，應是與日俱增的。

第二節　已開發國家、中國大陸及臺灣之非營利組織

一、全球化下的整體觀察

人是群體的動物，有人就會有組織的存在。一群人透過組織的方式聚集在一起，共同做一些集體認同的事，便自然產生了組織行為，組織的成立也許結構鬆散，也許規章嚴謹，也許為了人類的命運，也許為了自身的利益，在高度發展的社會，組織便成人類理智與才智集合所創造出來的社會機制。

非營利組織的發展，初期來自慈善、自由或者正義等等一些恆久的價值，十九世紀以來隨著人類文明開展數量逐漸增加，二十世紀二次大戰後，全球關係愈形密切，多元機制愈形進步，非營利組織在社會思潮脈動下快速發展，近二十年呈現蓬勃態勢，在全球化及全球治理脈絡下，成為社會組織發展的另一主流。

隨著非營利組織的蓬勃，相關的學術研究也跟著興起，或從政治學、經濟學、社會學、國際關係領域裡做跨領域研究，或是以一個研究中心做全球的個案掃瞄。薩拉蒙教授（Lester M. Salamon）就是這個領域研究的先趨，薩拉蒙主持一個在全球範圍內對非營利組織開展比較研究的大型國際合作項目（the Johns Hopkins Comparative Nonprofit Sector Projectm, CNP），這個研究從初期研究十二個國家的基礎調查，到 1995 擴大為四十二個國家，將珍貴的資料出版《崛起的部門》以及《全球公民社會》這兩本書，主要的發現有以下觀點（*Lester M. Salamon, 1999：9*；王銘，2002：25）：

(一)非營利組織是一個重要的經濟力量

發現即使除了宗教團體，二十二個國家的非營利部門是一個一億一千萬美

元的產業，在這二十二個國家非營利部門就業人數且比這些國家的紡織、造紙、化學等行業要高，且從業人口超過了最大的私營公司就業人口，如果加上志願投入數從業人口將更高。

(二)國家或地區間規模差異巨大

在多數發達國家的規模較大，但美國主導的神話破滅，許多西歐國家如荷蘭、比利時，非營利部門在就業總人數的比重都是超過美國的。

(三)福利服務占主導

發現在教育衛生保健社會服務三個領域占主導地位，在這三個領域內就集中了三分之二的就業人口。

(四)多數收入來自會費和公共部門，而非來自慈善事業。

(五)重要的就業渠道

發現在多數國家中，從業人口的增長高於一般經濟體系之上，是重要的新興就業渠道。

總體而言，可以發覺非營利組織在近二十年快速的發展，雖說與民主化及市場化的思維並無統計數量證據證明其正相關，但從全球化之治理的趨勢裡，還是可以檢驗非營利組織在全球活動越來越頻繁，影響越來越巨大，應與主權多元化的釋出治理權力有關。

政府、市場及非營利組織，產生一些管理服務的板塊移動，因為服務範圍增廣，非營利組織的從業人員也快速增加，變成一股新興的經濟力量，而因為國家主權所釋出的大部分屬於福利服務的範疇，所以在行業別上明顯集中在醫療、環保、生態等公益領域上。

而在未來的趨勢裡，由於資訊化已經是不可擋的趨勢，所以國際合作的平臺更為寬廣，公部門與非營利組織間的合作關係也越來越緊密，形成公私部門協力關係運作的興起與困境。

二、已開發國家的非政府組織

(一)美國

美國的非營利組織事實存在已有很長時間，1894 年，為了給予慈善、教

育、信仰等公益組織免稅的優待，確認他們對美國人民生活的重要性，美國國會甚且通過特里夫法案（Tariff Act of 1894）以保障非營利組織的相關權利。近二十年來，美國政府強調公共議題的確認及行動責任應該交回給地方社區，當政府預算規模逐漸縮減時，社區對非營利組織的需求會更加依賴，因此非營利組織的重要性相形提高（陳金貴，1986：102）。1993年，柯林頓總統並簽署了國家和社區服務信託法案（National and Community Service Trust Act），希望透過法律基礎動員美國人以服務他們的社區和國家的方式來解決問題，隨著國家對志願服務的需求，相關的研究也就日益增加，成為新興的學科。學者將美國非營利組織歸納成七個基本類型（陳金貴，1986：102），分別為衛生醫療、教育、社會和法律服務、公民和社會團體、藝術和文化團體、宗教、基金會等，其中宗教團體是美國最大最普遍的組織，分屬不同的教會。但在非營利組織運作上，學者依據實證調查認為維持組織運作的收入卻主要是來自會費收入，其次才是慈善及志願者捐助，最後才是公部門，印證美國非營利組織之獨立性，已大幅度擺脫對政府部門經費的依賴（Lester M. Salamon，1999：299）。

本文認為，美國大量的非營利組織從業人員說明了社會發展裡，政府行政之多元需求及非營利組織受重視的程度，但也因此，社會大眾對非營利組織之功能，認為非營利組織是萬能的，產生一些想像的神話，因此當許多期待角色無法達成時，造成不斷下降的公眾信心，反而影響了非營利組織的運作。美國的非營利組織發展現況可以作為借鏡，說明非營利組織在新的環境需求下，須衡量權力及服務的極限，做出組織最好的定位。

㈡英國

英國以獨立機構、第三部門型態出現的非營利組織，正在各方面對英國做出越來越多的貢獻，學者針對此發展曾做出三點判斷，認為（Lester M. Salamon）：

1. 人們從完全依靠自由市場解決問題的幻覺中醒來。自由市場缺少對社會弱勢群體的關注，而且對經濟週期和金融市場的無規律運動，應對能力緩慢。

2. 人們對政客控制的方式日益缺少信任，對那些要消耗大量金錢，由政府控制的機構之服務能力產生懷疑。

3. 人們對志願組織為建立一個好社會所做出的實際的和潛在的貢獻給予肯定，人們看到第三部門的內在價值，她把同地區、國家甚至是國際上的經濟進步緊緊的連繫在一起。

英國的第三部門表現在歐洲和本國政府經費支持下，快速的成長，但資金來源也因此對政府的依賴度高，1995 年時資金對政府的依賴程度達到 45%。其中最具特色的是非營利科技社團如英國皇家學會、愛丁堡皇家學會等。英國的非營利組織從業人口有約一百五十萬人，占整個經濟領域就業人口超過 6%。Lester M. Salamon 的比較研究顯示，以全球國家做樣本，英國第三部門的從業人數規模相對較大，但對於一個發達民主制政體的國家而言，並不是特別高的，研究指出發展中國家和新建立民主政體的國家第三部門相對較小，而發達國家第三部門規模相對較大（*Lester M. Salamon, 1999：212*）。

(三)德國

德國的非營利組織在支出上占國內生產總值的 3.9%，和非農就業人口的 5%（*Lester M. Salamon, 1999：108*）。德國是法制社會，憲法規定人民有結社自由，民法理規定有社團、財團和公法人三種類別，並在專業的《結社法》裡做了詳細的規定。

學者認為德國的現代非營利組織部門成形主要受三個原則的塑造：（*Lester M. Salamon, 1999：113*）自我管理和自我控制原則：強調十九世紀德國政府與市民的衝突，開創了公共與私人的合作關係。

1. 補貼原則：將提供福利和社會服務的優勢賦予了非營利部門而不是公共部門。在保證資金支付的同時，以補貼原則作為社會援助立法的一部分。
2. 社區經濟原則：建立在尋求一種資本主義與社會主義的替代品基礎上，結果導致了合作經濟的開展。

所以德國的非營利組織仰賴政府部門補助資金的比例是非常高的，收入 64% 是來自政府支持，在這些巨額費用的後面，可以看到一個巨大的就業市場，容納了相當於一百四十四萬個的全職工作。對政府依賴度如此之高，當然在獨立發展上倡議者角色及公正獨立性會受到限制。

德國非政府部門的支出及就業人數呈正向成長，非政府部門雖然人數比例並不高，但是若全球化趨勢發展下去，非營利組織的強大市場導向應該會取代

現有的政府依賴。

(四)法國

法國的非營利組織發展與法國大革命及政府法令鬆綁有很大關係，中世紀時教堂及教會組成許多慈善組織，行會及兄弟會等在社會裡提供幫助的民間體系，但是在十九世紀的大部分時間裡，這些慈善及民間組織一直是違法的，直到1864年法令賦予了結社自由，才有進一步的開展。近二十年來，政府注重福利社會的背景下，中央及地方政府重新定位自己的社會角色，而將公共服務分權給第三部門的非營利組織，政府在文化、教育及環保的的能力限制，也使人們開始尋求非營利組織的服務，這種供給及需求的轉變，使得非營利組織現在每年以六千至七千家的速度成長，是1960年代每年平均數的三倍多（*Lester M. Salamon, 1999：88*）。

法國非營利組織在活動領域裡，以社會服務的專案為主，如文化、教育、衛生、社會服務的部門在1995年時已占全體服務部門的80%強，而由於發展時間較短，所以相當「年輕」，與大部分歐洲國家不同，沒有第三部門的沈重歷史負擔，學者認為，法國非政府組織小而多，人員更新並不困難，新的社會運動蓬勃發展，新的非營利組織投入失業、救濟難民等運動，成為法國非營利組織的一個重要特徵（*Lester M. Salamon, 1999：101*）。

(五)日本

日本雖然在經濟發展上屬於發達國家，但是長期以來處於官僚體制的政治文化下，較少得到基層民眾的支持。雖然非營利組織是以色列的十五倍之多，但是如果考慮整體的經濟水平，日本是發達國家中非營利組織最不發達的國家之一，立法的限制和官僚體系的制約，使得非營利組織及志願者的功能沒有充分發揮。

但是近十年來由於全球化社會的開展，以及1995神戶地震和日本海的俄羅斯油輪海難事件，都證明了日本政府功能的局限性，從而激發了日本的志願精神以補政府失靈之不足。1998年日本通過新的非政府組織法，簡化了還沒結社的群體取得非營利組織的程式，公民社會的參與在主權釋放後，隨著人民志願投入的展開，建構了日本非營利組織發展的廣大空間。

日本的非營利組織就業人數快速增長，已達214萬人之多，是日本最大私

人公司就業人數的二十八倍，每年創造超過 2,136 個億美元的產值，但雖然就業人口及產值規模逐漸擴大，若相對於經濟規模來說，比起美國，其相對規模卻小的多（*Lester M. Salamon, 1999：271*）。

(六)中國大陸

1. 階段性發展

中國大陸的集會結社起源甚早，在文化上互助及慈善是傳統美德，先秦起便有不同的朋黨如「合會」、「紅巾會」、「天地會」的非政府組織，至近代政府體制從封建到共和，國際局勢從鎖國到全球化開放進入國際社會，非營利組織才有大幅度改變，但儘管國外非營利組織研究已經有不少專著及論文，但學者認為在國內仍然很難找到關於 NPO 的專門指標及相對數據（*王名主編，2001：2-3*），與各國研究成果相較，只能視為研究的初期階段而已。

最近幾年 NPO 的興起與發展，和 1993 年聯合國世界婦女大會決定在中國召開有密切互動關係，中國婦女非營利組織於 1993 年成立，是中國早期跟國際接軌，與國際非營利組織連動的重要非營利組織，由於世界重要會議的召開引起國人對非營利組織的重視，這也印證本文認為全球化思潮推動，帶來國際關係及非營利組織蓬勃發展正向關係的觀點。但由於國人對 NPO 的資訊太缺乏，成立之初曾被人誤為非營利組織是反動組織（*劉伯紅，2000：110*），致影響非營利組織人民參與之意願，不敢肯定非營利組織之功能與作用。這與資訊化及民主化開放後主權統治的公共服務空間釋出有相對關連，賦予法制化基礎，人們就會接受而且勇於嘗試投入志願者行列。

學者通常以二十世紀初到 1949 年新中國的建立，新中國建立到文化大革命結束，改革開放開始到今天，將中國非營利組織發展分為三個階段（*王名，2002：41*），第一階段為半殖民地半封建社會的時期，中國出現大量的民間組織，如協會、互助與慈善組織、學術性組織、政治性組織、文藝性組織、會黨的祕密結社等。第二階段有兩個變化影響中國非營利組織發展，一個是部分民間組織的政治化，政治傾向明顯的團體如中國民主同盟被轉化為政治黨派，另一個是封建組織及反動組織被取締，非政治性的社團組織成為非營利組織的重要特徵。第三階段由於改革開放全面進行，經濟、政治、社會、文化都產生了巨大變化，這種變化快速反應到民間組織的發展，且 1990 年代以後，經濟制度

的轉變及政府職能的釋放，為民間組織發展提供了寬廣的空間。據統計，到1998年底，全國性的社會團體達到一千八百多個，地方性社會團體達到16.56萬個，全國各種形式的民辦非企業單位也達到七十多萬個，發展的速度出現了新的高潮（吳忠澤，2001：33）。

本文從治理角度分析，認為中國非營利組織的興起及發展，與全球化及國家治理的發展有著階段性的關係。認為1978年改革開放前後，非營利組織運作在權力及統治意涵上有不同之意義，應以改革開放作為非營利組織發展的階段分水嶺，改革開放前是自上至下的NPO，改革開放後是自下至上的NPO。原因是國家治理與統治在權力與權威上存在著兩種區別，一個是主體區別，一個是管理過程中權力運行的差異（余可平，2000：5-7）。

國家統治的權威主體必然是社會的公共機構或政府機關，但是國家治理卻是政治國家與公民社會的合作，政府與非政府的合作，公共機構與私人機構的合作，強制與自願的合作。國家治理意味著傳統國家權力方向的改變，不再是由上而下運用政府的政治權威，而是一個上下互動的管理過程，透過國家和私營部門的合作、協商、協力關係，確立共同的目標而共同治理。改革開放前是政治掛帥與國家、社會、組織的一體化，改革開放後，經濟體制的市場機能興起，讓非營利組織找到一絲空間從事社會服務，將非政府的志願組織特性，開始集結並逐漸藉專業領域知識影響決策過程。

2.法律基礎

由於民間組織在改革開放後開始大幅度成長，所以1950年代初期制定的《社會團體登記暫行辦法》早已不合時宜，國務院於是在1989年公布《社會團體登記管理條例》，後在1998年再做修正，明定成立要件、管理機關的權責、發展活動的原則等，確立雙重管理的原則：即業務主管單位和登記註冊管理及日常性管理登記部門，前者負責非營利組織籌備初審，成立登記變更登記的審查，監督指導非營利組織遵守法律、規定和國家政策，後者則是國務院民政部門和縣級以上地方各級政府的登記管理部門；透過雙重管理其實加強了對非營利組織的控制和監督，並透過責任的分級管理，避免登記機關與非營利組織間的直接衝突，以業務主管機關作為職能所能控制的機構，雖然在管理上制度嚴謹，但也因管理嚴格限制了民間活力，控制了非營利組織快速成長。

1988年並公布《基金會管理辦法》，1989年公布了《外國商會管理暫行條

例》，為有效控制非營利組織管理，並於 1998 年公布了《民辦非企業單位登記管理暫行條例》，及為了在稅賦上有效管理，於 1999 年公布《公益事業捐贈法》，鼓勵對非營利組織及社會公益機構的捐贈行為，依據該法第 24 條的規定：公司、其他企業、自然人和個體工商戶，捐贈財產用於公益事業，將依照法律規定享有企業所得稅及個人所得稅方面的優惠。

經由不斷修正，中國非營利組織的管理法規越來越周全，已逐步走上法制化的軌道，但是民間力量的擴展，如前文所述需要治理空間的鬆綁及治理權力的分享，政府部門在現階段委託非營利組織民間機構代表或執行公權力尚屬少見，公民社會的精髓在人民自主意識崛起，民間參與的擴大，以現階段而言，非營利組織活動領域大部分存在文化藝術、社會服務領域，在政策諮詢的角色及重要性並不彰顯，恐是將來發展上需要加強的地方。

中國非營利組織活動領域分布相關研究 2000 年調查成果如下表 2-2（王名主編，2001：11），可以看出社會服務占最大宗，反而議題式的非營利組織活動方式未有明顯比例的增加，有待公民治理的共同努力。

表 2-2　中國大陸非營利組織活動領域分布

活動分類	比例（%）	活動分類	比例（%）
文化、藝術	34.62	動物保護	3.12
體育、健身、娛樂	18.17	社區發展	17.04
俱樂部	5.31	物業管理	6.17
民辦中小學	1.99	就業與再就業服務	15.85
民辦大學	1.13	政策諮詢	21.88
職業、成人教育	14.19	法律諮詢與服務	24.54
調查、研究	42.51	基金會	8.62
醫院、康復中心	10.54	志願者協會	8.16
養老院	7.03	國際交流	11.47
心理諮詢	9.75	國際援助	3.32
社會服務	44.63	宗教團體	2.52
防災、救災	11.27	行業協會、學會	39.99
扶貧	20.95	其他	20.56
環境保護	9.95		

說明：多項選擇，總比例超過 100%。

資料來源：王名主編：《中國 NGO 研究 2001—以個案為中心》，聯合國區域發展中心，2001，頁 11。

3.中國大陸非營利組織基本分類

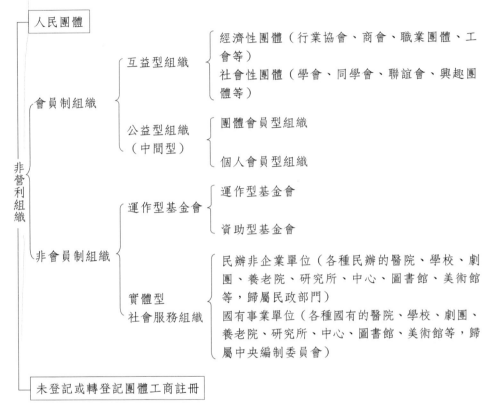

圖 2-2　中國大陸非營利組織基本分類

資料來源：王名：《非營利組織管理概論》，人民大學出版，2002，頁 9。

4.現況及問題

改革開放之前，傳統計畫經濟下所有社會資源都是公有，國家是支配一切資源的主體，壟斷並配置社會公益的供給，直至改革開放後，市場經濟及多元主義自由化興起，政府才逐漸退出公益領域，由志願者介入國家公共服務的局限部分，中國太大，人口問題、貧窮問題、環境問題都使得非營利組織找到很好的利基點發揮影響力。

但由於是剛剛起步，非營利組織所強調的非營利性、非政府性和志願性，

在大部分的非營利組織裡普遍存在著不足的問題，他們大部分依賴政府提供的資源而存在，少有能自主獨立，靠志願者捐助維持運作，對政府部門提供獨立諮詢者，一般而言，學者認為存在著政社不分、經費不足、能力不足、法制缺陷等四個問題（王名，2002：41）。

政社不分指的是非營利組織過分依賴政府，本身是政府職能部門轉換或直接建立的，成為政府的附屬機構般，缺少獨立自主性；經費不足則普遍存在在中國非營利組織間，一方面因為開拓財源捐助不易，二方面因從事非營利行為要自力更生也無來源，造成許多非營利組織名存實亡；能力不足主要指的是沒有人才培養的渠道，幹部在活動能力、管理能力、創新能力及可持續發展的能力上都有欠缺；法制缺陷指的是現行法制上許多帶有控制的，限制的基調，繁瑣的管理程式，有形無形的制約了非營利組織的發展。

本文認為，現階段中國非營利組織的規模太小，以及普遍仰賴政府獨立性欠缺是主要問題。中國為世界大國，應該更廣泛的介入世界秩序與全球問題，中國大陸的NPO應該和國際接軌，取得國外資金與協助，發展全球性議題，以全球化視野解決國內相關問題，以中國改革開放後今天在國際上的經濟實力，應該透過非營利組織在聯合國擁有更多影響力，直接間接的參與各種國際議題之關注與操作，以拉升中國非營利組織在國際間的地位，從而影響國際決策過程，有益對中國的全球事務政策發展。其次，中國的非營利組織可以在教育、扶貧、婦女、兒童保護、環保、國有企業下崗職工再就業及人口問題上發揮作用（趙黎青，1998：307），中國的非營利組織可以選擇專業領域的服務，建立起社會認同，凝聚共識後獲得捐助，逐漸擺脫政府的依賴或影響，建立獨立性諮詢地位，積極以全球為主要市場，參與國際活動以增加影響力；全球治理的公民社會是未來趨勢，非營利組織應先扮演好民間角色，以協力關係共同治理國家，為人民提供更好的服務。

(七)臺灣的非營利組織

1.臺灣之分類

臺灣依現行規定分為社團法人及財團法人，其中除社團法人中之公司具有營利之性質，其餘皆屬於非營利組織之型態。

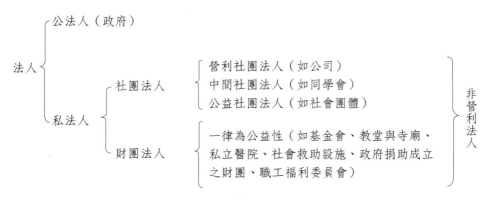

圖 2-3　臺灣非營利組織基本分類
　　　　臺灣 NPO 分類表

2.現狀及問題

　　非營利組織的發展在臺灣1949政府經濟發展初期，並沒有顯著之功能；多為一些國外的國際非營利組織，基於人道救援或醫療協助所在臺灣創設的公益組織型態。但1970年代經濟快速發展後，基於人權的權利爭取，或基於公益的行善事由，新的社會問題政府無法解決終造成自主意願的提升，爭取環保、人權、醫療、文教、婦運、安全等議題的非營利組織因此應運而生。

　　臺灣的政治現況，給予非營利組織許多發揮的空間。海峽兩岸間凡是關於治理關係的敏感地帶，國際間凡是關於稱呼的灰色空間，都留給非營利組織一個涉入治理及遊說的策略環境。

　　臺灣的非營利組織關於獨立性及自主性，由於民主的開展程度高於中國大陸，所以受政府控制程度較低；文化方面的非營利組織尤其蓬勃發展，各縣市政府都有由政府及民間合資成立的「縣政府文教基金會」，協助政府公部門推動文化工作之開展。

　　但除了慈濟基金會、世界展望會、紅十字會等大型非營利組織外，臺灣的非營利組織數量雖超過兩萬個，但影響政府決策的功能仍然有限，政府與非政府間之互動，仍多流於政府給預算非營利組織執行的情境，無法自給自足主動創造政策議題影響政府決策，與全球治理的公民社會願景，仍有待努力克服困難。

關鍵詞彙

第三部門（the Third Sector）

非營利部門（Nonprofit Sector）

自願部門（Voluntary Sector）

非營利組織委員會（the Committee on Non-profit Orgnizations）

自我評量

1. 試述中國非營利組織之分類與現狀之困境。

2. 試述國際非營利組織之變化。

第三章 非營利組織之內部管理

學習目標

讀完本章內容後，學習者應能達成下列目標：

1. 了解非營利組織的內部運作模式
2. 了解非營利組織志願者的招募與任用，角色與權利義務
3. 了解非營利組織的募款與免稅問題
4. 了解國際非營利組織的策略管理流程
5. 了解非營利組織的領導與管理

摘要

非營利組織因型態特殊，組織成員涵蓋支薪者及志願者，且支薪者又占少數，志願者又以利他主義或慈善主義的理想性而來，在管理上須為其特殊屬性而設計。

志願者招募時要給予明確的使命，共同參與的承諾，告訴參加招募者組織的目標，邀其共同實踐理想，且設計好一定的工作制度，給予教育訓練讓其成長，以良好的工作環境與有意義的目標吸引志願者的投入。

非營利組織的管理要實踐目標，完成宗旨，必須要像營利組織有

一套財務管理機制，收入支出後最好有盈餘，以支持可持續發展之所需，只是盈餘不能分配，繼續留用於下一個計畫與活動，組成穩定的財務結構。

在免稅問題上，學者黃世鑫與宋秀玲認為（1989：52），給予非營利組織免稅優惠可以促進其增加公益性活動，並比擴大政府財政支出的做法更具效率，因為在一方面，非營利組織的財源係屬自願性質，不會對投資、儲蓄、工作等意願產生不良影響，而在另一方面，非營利組織租稅減免優惠可使其公益活動增加，減低政府支出，並使國民的賦稅負擔率降低，將可減少課稅所形成的扭曲。

非營利組織與一般營利組織不同，營利組織管理是為投資者賺取更多利潤，非營利組織管理則是為捐贈者達成更多理念；所以非營利組織管理必定涵蓋目標的規劃與使命的達成，如何透過策略的規劃，客觀的分析組織本身的優勢與劣勢，本身特性與內外在環境的競爭與威脅，如何凝聚目標的共識以建立一個有效的未來願景，都是策略管理所必須要思考的過程。

本文認為非營利組織的策略管理分析模式，認為非營利組織的組織管理上，使命是最重要的。要知道在第三部門工作的成員，理想性通常高於現狀，對著未來的各項組織願景通常有著「柏拉圖式」的期待，而驅使著組織成員放棄高薪或志願服務，就是使命感的支援，所以使命絕對不可以變質，若因公部門補助就向政府部門靠攏，或因私人企業捐助就做出對企業有利的研究報告，通常會造成組織成員的質疑，證實後引起組織成員的離去引發危機。

非營利組織雖是以志願性、非營利性為特質的民間組織，但既以組織型態成立且運作，便有其組織的章程所規範的運作方式。學者以組織的內部結構為基礎，認為非營利組織內部結構可分為成員、財政、組織目標、組織結構、對外關係及活動力，這六項要素牽涉非營利組織的成立與發展（行政院研究發展考核委員會編，1993：11）。成員的參與形成組織的細胞，組織結構形成骨架財政的來源穩定以確保組織的運作，至於目標是組織一成立就揭示要達成的目的，對外關係及活動力則影響組織日後的發展狀況。運作模式如下圖 3-1：

圖 3-1　非營利府組織內部運作模式

資料來源：臺灣行政院研究發展考核委員會編：《我國與國際非政府組織發展之研究》，1993，頁 11。

　　本文從全球化角度，闡述非營利組織在全球治理下產生的內部及外部關係，就內部而言，探討的是組織成員（志願者及全職者的人力資源管理）、組織財務（募款及免稅）、組織管理（策略管理、領導行為），外部探討的才是協力關係，本文擬從內部探討，外部關係於下一章討論。

第一節　組織成員

　　一個組織運作是否有績效，除了制度的建立外，最困難的恐怕是人的管理。而公部門組織如政府，有任用、考績、銓敘、退休等制度以管理公務員，營利部門組織如公司也有任用、薪資、解聘等在勞動基準法範圍內所創設的管

理辦法，但非營利組織因型態特殊，組織成員涵蓋支薪者及志願者，且支薪者又占少數，志願者又以利他主義或慈善主義的理想性而來，在管理上須為其特殊屬性而設計。

一、志願精神

志願精神（volunteerism）是一種利他主義的服務精神，學者認為是「個人或團體，依其自由意志與興趣，本著協助他人改善社會的宗旨，不求私利與報酬的社會理念精神」（*Ellis S. J. and Noyes K. K., 1990：78*），整個社會的運轉與變動，因政府失靈或市場失靈，許多不合理或不公平的現象產生，人民為了追求更美好的生活，於是願意出來奉獻自己的時間與能力，以提升自我生命的本質，並創造人類更美好的生活。

非營利組織的成立原因，有扶貧、環保、衛生、教育、文化、社會服務、慈善工作、和平、人權保護、婦女運動等等，目的皆以公益作為追求核心，共同為了追求精神文明的建設而努力。

二、志願者招募與任用

由於志願者不拿薪資，所以組織目標的認同和將來服務時可以實踐相關理念，獲得經驗得到成長是志願者考慮的重要因素。而非政府組織的組織成員素質，也影響將來非營利組織服務的品質與恆久性，所以也不宜來者不拒。

總而言之，招募時要給予明確的使命，共同參與的承諾，告訴參加招募者組織的目標，邀其共同實踐理想，且設計好一定的工作制度，給予教育訓練讓其成長，以良好的工作環境與有意義的目標吸引志願者的投入。而對志願者的要求水平上，更應審慎觀察其品德操守、專業能力、認同目標的堅持、付出的程度、穩定性與否的重重考量，才能找到好的人才。在人力資源招募步驟上，一般會循著十個步驟進行（*陸宛蘋，2001：212*），分別是：

1. 人力條件的需求與分析。
2. 應徵者來源。
3. 徵求者與應徵者之答覆過程。
4. 事前審查適當人選。
5. 依不同人才採不同的測試方法與工具。

6.面談時的溝通與意見分享。

7.透過管道查詢應徵者的適合度。

8.決定人選與通知未入選者。

9.職前訓練與適用期間考核。

10.正式任用。

經過招募及訓練後通過的志願者，宜先給予公開的肯定，鼓勵他們投入非營利組織的服務行列，然後引導他們認識組織的環境，確認組織與他們的關係，然後再正式任用開始服務。

在全球化下，許多非營利組織成員間已互通有無，該組織在國際上的聲望與地位，通常會影響招募的成果，若是國內的非營利組織，則公部門或國情對該營利政府組織目標的重視，也會影響招募的來源，就治理角度而言，當然組織的力量是分享共治的重要因素，所以人數的多寡，成員的社經地位，都會是該非營利組織協力互動的重要關鍵。

本文認為非營利組織志願者管理上更重要的是資源整合，須知現代非營利組織興起後組織數動輒超過十萬個，志願者需求達百萬人以上，無論國內或國際性的非營利組織，若能在管理的資源上整合、設計招募的方法、工作的制度、激勵的模式及評估的過程，在網路平臺上共用，將有助於管理組織成員，且因資訊開放，健全的非營利組織將招募到更優秀的人才，造成良性循環。

第二節　組織財務

非營利組織的特性裡一再強調是公益的，非營利的，所以一般的誤解是非營利組織只要能收支平衡就可持續運作，不需要有盈餘；但是非營利組織理論發展到今天，認為非營利組織要實踐目標，完成宗旨，必須要像營利組織有一套財務管理機制，收入支出後最好有盈餘，以支持可持續發展之所需，只是盈餘不能分配，繼續留用於下一個計畫與活動，組成穩定的財務結構。

論及組織財務，涵蓋財務預算、財務管理、成本分析、盈餘提存等會計理論的概念，本文因從全球治理角度論 NPO 的發展，故捨棄一般會計分析領域，從維繫非營利組織可持續發展的兩大重點—募款與免稅，論NPO的組織運作特性。

一、募款

　　非營利組織的收入來源主要來自政府捐助、私人勸募、會費收入與使用者付費四大方面，前兩者即是募款所要做的工作。非營利組織與其他組織一樣，必須以績效獲取社會的認同，由於非營利組織是處在一種依賴的環境，所以如何凸顯特色彰顯捐助的正當性與道德性，必須調整組織運作以符合社會資源網路。

　　政府為了從事更多的社會服務，一般會編列預算支援協助公部門完成任務的單位，爭取補助時NPO須詳列計畫爭取認同，提出補政府不足之優勢服務，或擴大政府服務層面之方案，成為公部門合作之盟友，自然可以獲得較多補助。前文曾提出公辦民營協力關係的重要，若是公部門已有全球治理的觀點，讓公部門治理專案治理權力釋出，則非營利組織可服務之空間專案增大，自然獲得預算補助機會就會增多。非營利組織更可以透過遊說，讓向政府募款成為政治體系之運作，經由非營利組織的遊說脈絡，爭取更多政府部門決策者的認同。其次也可以與公部門合辦活動，與環境保持密切連結。總而言之，政府部門之捐助有其機制，透過機制影響其決定，以卓越的績效及互動的協力來爭取更多政府補助。

　　向私人募款一般人認為是NPO的苦差事，有些成員寧願加倍付出都不願從事募款的工作。就是因為要彰顯 NPO 的意義，讓當事人捐款有正當性及道德性，認為捐錢對組織宗旨的達成有實際功用，這之間須經過設計與規劃，下圖即是本文所計畫的募款流程圖，透過分析、策略、實行以成功的募得所需資金，作為組織運作的基礎。

　　在募款操作的實務裡，也有學者以成功募款的十個法則，描述募款的成功特性，可供從事勸募的 NPO 參酌，這十個法則是（許主峰，2001：158）：⑴對可能的捐款者勸募；⑵培養好的募款人才；⑶募款者本身最好也要捐點錢；⑷要有好的募款領導人號召志願者激勵同仁；⑸要有目標金額與進度；⑹募款活動要按募款時間及金額來推進；⑺直接向特定人物要求定額捐款；⑻領導人要掌握全盤進度並檢討；⑼增強組織的認同感；⑽向捐款人說明金錢的流向。

　　總而言之，即是要為組織的財務立下良好基礎，以維持非營利組織之運作。

第三章 非營利組織之內部管理

圖3-2 策略募款計畫流程圖

資料來源：筆者自繪。

二、免稅

　　非營利組織因所從事的事務是社會服務之公益性質，所以各國政府都有不同程度的稅賦減免措施，以促進其可持續發展。但是由於非營利組織行為中，亦有從事銷售或勞務行為以增加組織收入，只是盈餘未分配給組織成員，但亦引起營利組織認為造成不公平之競爭，究竟為什麼非營利組織可以減免稅賦，應該從理論基礎做全盤思考。

　　從稅務理論分析有幾個角度：

1. 學者彼得克（Bittker）和拉德爾（Rahder）（*Bittker, I. and K., Rahdert, 1976：229*）：從稅基理論認為應該將非營利組織視為一個導管（conduit）。若把非營利組織視為導管，捐贈者將錢交給非營利組織保管，非營利組織再將款項交給受款者，就好像捐贈者將錢放在很多個銀行帳戶，雖然這些銀行帳戶本身可以創造收益，但是這些帳戶都是為這些捐贈者所保管，並為捐贈者所管理，如此非營利組織所受的捐款收入則不應列入課稅所得計算。

2. 學者西蒙（Simon）（*Simon, 1987：76*）：從補助理論認為非營利組織之所以免稅不是因為他們的財產及所得落於稅基之外，而是因為非營利組織為社會帶來重要的價值而且需要補助。比起政府所提供的財貨或服務，為何民眾較喜觀非營利組織所提供的財貨或服務，西蒙認為有下列原因：(1)憲法對於某些宗教可能加以限制；政府本質上是不合實際的，政府作業最被詬病的是過多的評估與監督；(2)政府的行動受議會多數表決的影響，往往無法提供全方位的服務及財貨；(3)非營利組織較政府有能力招募志願者，而且非營利組織較政府有能力向使用者收費；(4)非營利組織提供了政府將決策制定授權出去的機會，如此不但可以提高非營利組織參予決策制定的價值，更凸顯出非主流思想的重要性（value of eterodoxy and participation）。

3. 學者布羅蒂（Brody）（*Brody E., 1998：586*）：從主權角度認為非營利組織之所以免稅，補助理論及稅基定義理論不能完全解釋目前稅制規定，故提出主權觀點，即非營利組織具有獨立主權，認為許多免稅規定都是基於非營利組織具有主權的關係。他認為主權觀點可以讓稅基定義

理論更為清楚，即：「教堂之所以免稅是因為凱撒不應課神的稅（Chari-ties go untaxed because Caesar should not tax God）」。此外，主權觀點亦可以解釋為何補助要透過免稅而不直接金錢補助，因為免稅讓政府離開非營利組織的日常作業，讓非營利組織不須忙於向政府請願以取得更多的金錢補助。

4. 學者黃世鑫與宋秀玲認為（1989：52），給予非營利組織免稅優惠可以促進其增加公益性活動，並比擴大政府財政支出的做法更具效率，因為在一方面，非營利組織的財源係屬自願性質，不會對投資、儲蓄、工作等意願產生不良影響，而在另一方面，非營利組織租稅減免優惠可使其公益活動增加，減低政府支出，並使國民的賦稅負擔率降低，將可減少課稅所形成的扭曲。

學者邵金榮曾經以實務角度檢視中國公益性組織免稅的相關規定整理如下（邵金榮，2003：252），可以此作為中國公益性非營利組織的免稅適用條件：

1. 公益性非營利組織用予其設立公益目的業務活動的支出占其經常性收入的比例，須符合規定的最低限度，以保證其公益目的之實現。

2. 公益性非營利組織解散後剩餘財產的歸屬須符合法律法規所規定的社會公益用途。

3. 公益性非營利組織的各項收入，除零用金外均應存放金融機構或購買國債、國庫券、金融債券等。

4. 公益性非營利組織不得經營與其設立公益目的無關的業務。

5. 由相關法律規定為補充其設立公益目的事業之活動經費，在不妨礙其設立公益目的活動的前提下，經政府有關部門批准設立的營利性機構，其財務應分立；其收益應全部歸該公益法人，而不以任何方式對特定的人給予特定利益：其停辦時，剩餘財產歸屬該公益法人。

6. 公益性非營利組織投資符合其設立公益目的的營利業務，須符合審批程式，且投資額符合規定比例。

7. 公益性非營利組織與其捐贈人及董事、監事間沒有財務上的不正常關係。

8. 公益性非營利組織須有健全的會計制度，完整的會計記錄，財務收支取具合法憑證，並經主管機關查核屬實。

9. 公益性非營利性組織應按規定向政府有關部門提交財務和業務活動情況

年度報告，財務收支情況應向社會公開。

本文以為捐資與投資在資金用途上大不相同，捐資是為了公益的目的捐助資產，捐資者是為了理念的認同且不求資金的回饋，與投資的資金為求最大利潤之回收有所不同，為求鼓勵投入公益事業者，就捐資者賦予減免稅賦的法制基礎是具正當性的。

至於在非營利組織本身，本文認為補助理論對大多數國家的非營利組織現狀過分樂觀，大部分國家的非營利組織在社會服務或治理的影響力上，尚未達到該理論所說「非營利組織為社會帶來重要的價值而且需要補助」，在非營利組織規模初成或組織建制並不完整之機構似難自圓其說。在稅基定義理論上因為各國稅基範圍不同，政策不同，不能完全解釋目前稅制稅基除外之規定（如中國臺灣數十年來中小學教師免稅曾引起許多爭議），故認為主權觀點，即非營利組織具有獨立主權，在全球治理角度上符合第三部門獨立運作，且是以公益為目標的性質，因為非營利組織代表公部門主權的行使，或接受公部門授權以協力關係行使公權力，這些為了社會發展所從事的社會服務，即便有盈餘或有捐資收入，只要不分配盈餘，只要不納入私利，都應是稅賦減免的範圍。

關鍵詞彙

志願者理論	權力—影響力途徑（power-influence）
稅基公平	
行為論（behavior approach）	情境—權變途徑（situational contingency approach）

自我評量

1. 試述非營利組織志願者的使命之重要。
2. 試述非營利組織的志願管理者體系。
3. 試述非營利組織的募款流程圖。

第四章 非營利組織的協力關係

學習目標

讀完本章內容後，學習者應能達成下列目標：

1. 了解非營利組織公私協力關係的興起與困境
2. 了解非營利組織公私協力的演進與互動模式
3. 了解公私協力中之公民參與問題
4. 了解公私協力中企業化政府集合產的精神
5. 了解非營利組織、政府、市場三者網路互動關係

摘要

由政府失靈論逐漸轉向公私部門協力，這重要的轉變來自於從前對國家強有力上對下的觀念轉變為互相扶持的平行互助關係。吳英明（1994：61-67）認為協力關係是指某特定事務的參與者形成一種不屬於公部門也不屬於私部門，而是屬於公私部門結合而成的關係，其參與者對該事物之處理具有目標認同、策略一致及分工負責的認知與實踐（陳佩君，2000：9）。

公私部門互動關係所必須探討的應是政府與民間單位在變遷的環境中共同經營公共事務必須有的基本精神及架構。其基本精神強調的

是彼此間營造出來的，是一種共構生活願景的生命共同體，因此公私部門互動關係旨在謀求人民的福利、公共利益的促成代表的是防護體集體保障的提供。

將非營利組織、市場與政府三者之間彼此的協力互動關係以網路的概念加以連結分析，如此可以讓我們更清楚地掌握這三位一體的複雜結構，其動態的運作過程，相信對於非營利組織在近代興起與發展也將具深入的了解。這樣的一種動態結構筆者以下述圖示表之：國家（政府）、經濟（市場）、社會（NPO）整體社會環境因素

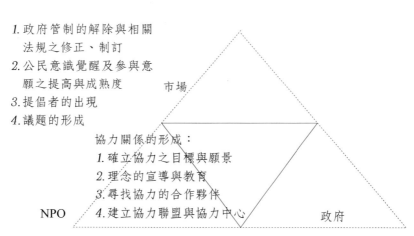

資料來源：筆者自製。

第一節　公私協力關係的興起與困境

一、公私協力關係的興起

㈠外在環境因素

公私協力關係何以興起，這與整體的外在歷史背景有著很大的關連，也就是說公私協力的出現是特殊時空的脈絡的產物，因此我們有必要先對其外在環境進行了解才能確切掌握其實質意涵。在探討促進公私協力出現的外在環境因素時，我們首先必須處理公私部門的範疇所指為何？對公部門的認知一般而言乃指政府部門，而私部門則以市場為標地，但除了這二個概念之外，近代出現了第三種處境，此一處境的出現使得公私協力的範疇更為開闊與多元，這即是公民社會。公民社會的近代理念出現在十八世紀末的英國與歐洲大陸的啟蒙時期。許多政治理論家將之視為一個與國家分開但平行的場域，公民根據他們自己的興趣與願望而結合為團體。這項新的理念其實反映了在十八、十九世紀當時快速變遷的經濟現實，亦即私人財產、市場競爭及資產階級的興起，同時也因為為人民要求自由的聲浪不斷增高而益發凸顯其重要（官有垣，2001：169）。

官有垣指出在二十世紀九○年代，有幾個原因促使「公民社會」備受重視：

1. 全球朝向民主化的趨勢使得那些以前是獨裁專制的國家，也逐漸開啟了公民社會的空間。

2. 在英美及歐陸國家，民眾厭倦了政黨體系無法解決許多的公共問題因而表達對於公民社會的高度興趣，將之視為社會更新的一個手段。

3. 特別在發展中國家，當政府對公共事務的服務範圍加以緊縮時，民營化及其他市場的改革，提供公民社會一個涉入的機會；同時也由於資訊革命的關係，提升民眾參與公共事務與監督政府的一個新的工具。

從上述中我們可以知道公民社會是近代的產物，而公民社會更是不同於市場與國家的存在。在舉世開始以公民社會、全球治理等觀念取代民主一詞進行探討時，不論是在政治、社會、經濟各領域都有相對均衡的發展，而自由開放

程度與構成現代民主的三個部門─政府、企業、非政府組織─正構成完整的三位一體結構。

由於第三部門是當代社會重要的產物，主要是關切弱勢團體或關懷社會福利為議題，因此必須與社區或公民保持密切的連繫，但為了營造更健全的經營環境，似亦須與政府部門保持關係，以爭取補助、稅捐減免，或遊說國會議員與政府官員；此外，第三部門也必須同時與營利性組織保持互動，俾便向其募集資金或爭取支援，以實現公益目標。概言之，第三部門是公民社會、政府與私人企業交織而成的產物（*Sargeant, 1999*：*7-8*；*轉引自顧忠華，1998*：*4*）。

在這三足鼎力的情況出現之後，其所帶來的影響莫過於杜拉克（P. Drucker）（*Peter. F Drucker, 1990*；*余佩珊譯，1994*）所指出的，未來後資本主義是以知識為主，政府和企業的組織型態都面臨很大的變革，而非營利組織將成為最大的雇主，甚至還表示民間的公民自覺運動將可能是治療任何病態的先決條件，因其能恢復公民責任與公民認同，促進社會平衡發展。

因此，在本文中所討論的協力關係將涉及市場、政府與非營利組織三個領域，而這三個領域所形塑出的外在環境特質也將是本文討論的基點。

(二)內部環境特質

除了以外在環境作為整體論述的基石之外，這三個部門所具備的特質也將是促使公私協力關係出現的要點，就公部門而言，了解公部門本身所具備的特性可以對應出私部門何以能夠與其形成夥伴關係，以下將說明公部門的特性：

就公部門特性概括而言，可歸納五種特質：

1.組織本質政治化

公共組織反映了多元化社會中的價值與勢力的衝突與競爭情形，情形是作為不能僅考慮效率因素，而是要符合政治環境的需要，始能生存及有效運作。

2.衡量指標分歧化

公共組織設置目標既屬多元，其衡量指針及有所差別，甚至同一類型之機關其績效指標之設定亦未必能取得共識。

3.決策過程複雜化

公共組織政策規劃實際運作上受到來自立法、司法、輿論、相關利益團體、行政部門甚至顧客等單位的影響與限制，相關公共政策的制定大多是妥協

的結果而非成本效益的計算。

4.組織運作惰性化

公共組織的運作方式常為繁複的法規與運作程式所限制，另外組織本身的成本、行事慣例等因素，亦趨使公共組織維持現有組織型態及行為模式。

5.產出影響普及化

政府組織擬定、規劃及執行各項公共政策，因牽涉之顧客甚多，其產出影響自是深遠廣泛，絕非私有組織所產生的影響力所能及（李建村，2001：16-17）。

相對而言，私部門的非政治化及衡量指針的一致性、決策過程簡單化，組織運作的迅速性、產出物件的影響性較小，其活潑性、積極性，創見性及資本的累積性都是其與公部門能相互搭配的主要因素。

二、公私協力的基本精神與意涵

由政府失靈論逐漸轉向公私部門協力，這重要的轉變來自於從前對國家強有力上對下的觀念轉變為互相扶持的平行互助關係。吳英明（1994：61-67）認為協力關係是指某特定事務的參與者形成一種不屬於公部門也不屬於私部門，而是屬於公私部門結合而成的關係，其參與者對該事物之處理具有目標認同、策略一致及分工負責的認知與實踐（陳佩君，2000：9）。

斯查特・郎頓（Stuart Langton）（Langton S., 1983：256）認為公私部門協力是二十世紀八〇年代最為流行的概念之一，此種概念意涵著政府、企業、非營利團體及個別市民在追求實現社群需求上，共同的合作與分享彼此的資源。馬克斯・奧・斯蒂芬農（Max O. Stephenon）（Stephenon Max O. Jr., 1991：110）則以為公私人部門協力以今日最普遍的說法，即公部門與私部門間一種動態的相互合作過程。

公私部門互動關係所必須探討的應是政府與民間單位在變遷的環境中共同經營公共事務必須有的基本精神及架構。其基本精神強調的是彼此間營造出來的，是一種共構生活願景的生命共同體，因此公私部門互動關係旨在謀求人民的福利、公共利益的促成代表的是防護體集體保障的提供。民眾則代表最底層基礎象徵著互動應該以民眾參與為基石，目標的達成則須回歸到民眾的需求上。

公私部門協力關係（或稱合夥、夥伴關係），即公私部門水平融合互動模

式的典型，此種資源整合與利用的協力關係，乃是利用彼此尋求共生共榮的方式建立，而不是公部門單方面的指揮、控制或鼓勵。尤以現代的公私部門互動模式已趨向公私部門與民眾共構生命共同體，民眾不再只是單純的公共財貨及服務的接受體，而是有之覺得選擇參與體，未來的公私部門互動規劃應該採「由下而上」做法，從傳統的「指揮—服從」「配合—互補」轉化成「合作、協議、合夥」的平等協力關係，從掌握民眾真正的需求做起（李宗勳，1994：278）。

由此可知，公私部門協力關係的建立除了是公私部門合作模式，即公部門與營利組織或企業（財團）之密切合作模式之外，另一種則是屬於公民參與活動，以公民個人及自發性組織為參與主體。這與蜜雪兒‧奧克查特（Michael Oakeshott）（轉引自鄭錫鍇，1999：63）論述人際關係的合作方式將其分為市民的結盟（civil association）與企業的結盟（enterprise association）二種合作類型之分類十分類似。

三、公私部門關係的演進

在了解公私部門的精神與意涵之後，對於這一新興概念的演進我們有必要做進一步的探析。吳英明（1996：5）提出公私部門互動的三種模式：「公私部門垂直分隔互動模式」、「公私部門水平互補互動模式」、「公私部門水平融合互動模式」。

在吳英明教授的分類論述中，雖然將公私部門的關係都列為是互動的形式，不過以其形成的因素與特性觀之，毋寧說是公私部門關係的歷史演進更為貼切。

(一)公私部門垂直分隔互動模式

早期民主政治尚屬低度成熟及私部門在人力、技術、組織及財力等尚未充分發展時期，此時在政治體制上中央政府過度集權，資源的分配也只能反映計有政治、經濟勢力的壟斷。在隱含著動態保守主義與自我中心主義的思想及強調「政府是外在獨立控制者」的觀念影響下，有關公私部門雙方在進行公共事務合作時，率以公部門為領導指揮中心，並以維持秩序與達成目標為重要。而私部門組織獲民眾只能一存在此架構下做有限度的發展，在這樣的互動模式中，是由行政人員控制私部門與公民參與的過程，由她們界定議題或改變行政程式，

再決定或允許公民參與的範圍。兩者建立的是一種相互對立抑或階段性互利之互動關係，它是一種建立再對立，即緊張之合作或共棲的關係，雙方異地而治，偶爾進行功能性的支援配合關係。

(二)公私部門水平互補互動模式

隨著社會政治經濟環境的變遷和民智大開及「新公共管理」的思潮影響下，政府方面基於民主和效率的原則，以及專業性的考量，體會到唯有與私部門建立良好的合作關係才能為人民謀求更大的福利，再加上私部門不論在技術、人力、組織及財力方面均有大幅成長，並注重企業倫理與社會責任意識型態下，逐漸擔負執行公共事務的責任，於是公部門及私部門兩者的結構逐漸轉向平行功能的互補，逐漸與公部門形成水平分工、合作，甚至協力關係，雖然公部門仍屬於主導地位，但已脫離完全指揮或控制之階段，兩者合作性質較屬功能性、任務性及限於行政範圍。在此階段的互動模式中，公私部門除了在合作接觸的初始（如簽約）段有密切互動外，其餘合作接觸過程中仍是在各自的領域中，依各自的價值觀，及作業模式行動（鄭錫鍇，1999：67）。在本模式中公部門與私部門之合作關係較熟悉者有：合產、外包、特許、非營利組織等。

(三)公私部門水平融合互動模式

隨著國際化、自由化、政治民主及民營化風潮，政府公部門與私部門互動更為頻繁，兩者達到「共生共榮」及「生命共同體」境界之可能性逐漸增加兩者由「指揮—服從」「配合—互補」轉化成「合作、協定、合夥」等關係。與水平互補互動模式不同者，此一模式意指私部門對不同層級政府之不同層次公共事務上，有較深入之影響及與其有較密切之制式化互動，在這互動模式中公私部門雙方都充分了解對方的重要性及不可或缺性，並透過平等、互重及相互學習的實質行為共同尋求解決公共事務的最佳方案及落實公共福祉的方法。

第二節　非營利組織與政府的協力關係

這一節中我們則將著手進入公私協力的兩造，深入剖析在公私協力概念的

導入之後，將對非營利組織與政府之間產生什麼樣的作用？以及協力關係中牽涉的政策遊說與政策參與。

一、公民參與概念的導入

在現今政治、行政系統之治理能力逐漸跨越行政法界及領域的狀況下，一種公私混合之治理系統，不僅得以降低管理需求，也可強化合夥能力（*Kooiman & Jan, 1993：1*）。由於兩者的差異在協力建構過程中，公私部門必須進行一段時間的互相試探、了解與組際學習，以縮小彼此文化的差異。且由於公部門具有公共利益、公共意見、公共服務等基本價值訴求，在與私部門進行協力關係建構時，應維持公共性格的實質基礎下，結合彼此的優點促進民間營利部門與非營利部門共同承擔更多公共責任，使彼此的資源做最妥善有效的運用創造更多的公共利益。

公私部門互動關係若以公民參與為基礎開發人民、民間活力潛力，在確保公共利益，強化多元協力治理的社會動力經營民主行政思潮下，公部門應亟思朝著一種資源整合與利用的「協力體」發展，尋求彼此共生共榮方式的建立。劉世林（*1998：293*）指出：「歷史證明民主制度在先進國家已由資產階級民主，演進到普通的、一般的全民民主，民主社會中的對立未必是階級的對立，對立的原因不是生產資源所有的對立，而是管理角色的不同所產生的對立。」

公私部門互動關係所必須探討的應是政府與民間單位在變遷的環境中共同經營公共事務必須有的基本精神及架構。其基本精神強調的是彼此間營造出來的是共構生活願景的生命共同體，因此公私部門互動關係旨在謀求人民的福利、公共利益的促成代表的是防護體集體保障的提供。民眾則代表最底層基礎象徵著互動應該以民眾參與為基石，目標的達成則須回歸到民眾的需求上。

那麼何謂公民參與的意涵？公民的參與是建構強勢民主與參與民主的核心，經由公民參與機制的引入，一則因為民間力量的注入，而使治理機關能力提升；二則是公民得以因此體認到作為政治社群一份子的責任，而建立主體性，使公民社會更趨健全；三則由於政府與民間的接觸及對話機會增加，因而增進彼此的了解，進而使執行結構的和諧性提升（*林水波、王崇斌，1999：175-202*）。

公民參與是現代政府推動公共事務不可或缺的要素或重要資產，強調公民

或公民團體基於自主權、公共性及對公共利益與責任的重視，而投入其情感、知識、時間、精力等直接積極參與行動的定義，而這正足以說明為何良好公私部門協力關係的建構，須以成熟的公民參與為基礎。

公民參與的意涵包含有公民資格、社群主義、參與民主理論：

1.公民資格

庫珀（Cooper）要成為公民必須先認定自身對社會的改善扮演一個正面的角色（*Cooper Terry L, 1991：5*）；丹哈特（Denhardt）則指出公民的行為乃在於追求公共良善並配合政治體系的核心價值，如政治參與、公平與正義等（*Denhardt Robert B, 1993：217*）；歐費爾德（Oldfield）（*Oldfield Adrian, 1990：25*）在《公民資格與社區》一書中也強調公民資格不只是地位也是實踐；不僅是權利也是義務。公民資格可以說是公共服務的最原型之構想，無論扮演何種角色，均以此為出發點，才有可能產生以人民為念的政府官員，及具有公共責任的企業家，和造就具有自主、關懷的非營利組織實踐者（江明修，1997：39）。

庫珀（*Cooper Terry L., 1991：5-16*）從法律及倫理二個面向來對公民資格加以界定，將公民資格畫分為：高法律、低法律、高倫理、低倫理，如下表4-1：

表 4-1

法　　　律 —政府管轄的成員 —成員地位、權利與義務受法律界定		倫　　　理 —為任何社區的成員 —成員地位、權利與義務受價值規範、傳統與文化界定	
高	低	高	低
1. 義務僅止於政府領域 2. 權力由法律規範均享 3. 法律鼓勵廣泛參與	1. 義務僅止於政府領域 2. 權力由法律規範分有層級 3. 法律提供有限的參與	1. 義務包含政府、社會、經濟領域 2. 權力由風俗傳統與共識規範均享 3. 風俗傳統與共識鼓勵廣泛的參與	1. 義務包含政府、社會、經濟領域 2. 權力由風俗傳統與共識規範分有層級 3. 風俗傳統與共識有限的參與

資料來源：筆者改編自 Terry L. Cooper (1991), *An Ethic Citizenship for Public Administration.* Ednlewood, NJ.: Prentice-Hall, p. 6.

綜上所述，公民資格乃是由公民所認同的國家、社會所賦予，它包含權利與義務的面向，並可以從法律與倫理面向來理解；而公民對於國家與社會的認同，及對於權利與義務的行使均受到政治、文化與民主制度所影響，因而表現出不同形式的公民資格（許文傑，2000：88-90）。

2.社群主義

社群主義強調的是居民之間互相的認識、關懷、共同一致信仰所外擴，而且必然屬於下游結果之對社會國家的愛心。而所謂社群主義則是指某一社群中的公民，具有利害與共的社群意識，並以此社群為公民資格實踐的領域，享有權利，亦負擔責任；期望在利他主義的指引下，建立共同成員之間的信賴關係，以培養其社群意識，並認為在此條件下，公共財的分配，可以不侵犯個人自由且不必事事依賴國家干預。社群主義的成員能將個人的自由、人際間合作與彼此平等對待三者結合成一個整體。故社群主義中的公民必須基於公共性的認知，同時擁有自主性、友誼，判斷力的修養與能力。

庫珀（Cooper Terry L., 1991：20）認為基本上社區應有各種不同的樣式，其中尤以自願性結社最具社會關連性，且扮演人民與政府間溝通的橋梁。因此若社區能強化本身的專業能力與共同意願即無須擔心與政府合作時喪失其自主性地位（傅麗英，1995：44）。事實上，就社群主義而言，為了使成員和社區均獲得發展，成員參與社區決策被視為義務；而且公共部門應主動鼓勵經由公共學習，確保平衡個人自主性和社區成員的緊密互賴（江明修，1994：99）。

了解社群主義將有助於了解公民資格與參與公共事務的關連性，公民經由自由意志或組成社團，在彼此的互動過程中產生社區意識與歸屬感，進而引發對公共事務的關心與興趣，採取積極的參與行動，以促成社會整體的發展，而此亦為公民參與公共事務的基礎（陳佩君，2000：25）。政策要能真正成功，其服務的對象要親自擁有參與，社群主義的提倡與落實，應可喚起各領域社群成員，一起關心公共事務，在各種公共問題的解決及公眾需求的滿足上，建立共同的願景（李建村，2001：31）。

3.參與民主

在參與民主這樣的體制中，公共事務的處理，公共政策的規劃與制定，乃由政治系統中的成員立基於主體性的地位，享有平等且相互接觸機會，於決策過程中根據公共利益的考量進行相互討論，必能凝聚共識，作為深具回應性的

政策內容（林水波、王崇斌，1999：175-177）。

　　布朗‧奧康納（Brian O'conell）認為公民社會是平衡個人權力與義務承擔的地方，公民社會是公共空間，在此空間人民可以透過對話的方式，參與複雜的政治公共活動，在政府治理的過程中，擔任參與、監督的角色，而不是抱怨者或受害者（江明修、蔡勝男，2000：12）。

　　在全球化趨勢及民主化潮流之下，我國同時面對國際競爭力與永續發展的壓力與挑戰，政府部門必須學習與人民及企業共構願景，同時在願景的共構過程中激勵參與並增加民主之價值。總而言之，我們不難發現公民參與的整體意涵，包含著對公民身分的認定，喚起社群意識的凝聚，更重要的是參與公共事務的作為。這三者之間的相輔相成便是共築公私協力關係的基礎，意識協力關係精神的所在。

二、治理概念的轉變

　　除了行動上公民參與的導入促使了非營利組織及政府組織間協力關係的出現，而治理觀念的改變也是推動這兩者出現協力作為的重要因素。齊卡特（Kickert）（Kickert, 1993：202-203；轉引自李宗勳、鄭錫鍇，2001：69）在歸納歐陸國家對「治理」概念的演化後，指出在 1960 年代以前，普遍對政府控制的治理深信不疑，並奠基在控制中心主義思想下；1980 年代開始則做了修正，強調政府的界限及限制，並對政府駕馭社會功能產生懷疑；在 1980 年代末期則對政府駕馭複雜社會情況的可能性稍微恢復信心，開始探討治理的可能性；1990 年代開始，隨著政府權威下降，民間自主能力的增強、政府與民間逐漸走向類似隨機、互動演化，民間主導力量之自我治理時代。在自我治理的時代，政府不再以超高位置獨立於社會之外，逕行由上而下的控制，而開始注重水平式的公私融合協力關係的營造與社會力量的整合。

表 4-2

1960-1970 年代	1980 年代初期	1980 年代末期	1990 年代
對治理之深信（belief in governance）	對治理觀念之轉變（aversion in governance）	論治理的可能性（possibilities of governance）	自我治理（self-governance）

資料來源：Kickert, 1993：203，轉引自李宗勳、鄭錫鍇，2001，頁 16。

齊卡特並以三種模型來解釋政府對社會控制的演變，首先是由上而下單純的控制，其次是對複雜性的控制，最終是複雜性的自我控制之模型。

第一種控制型態，描述政府由上而下獨立對非多元且無複雜網路關係之社會進行控制，此種情況存在於極度威權國家；第二種控制型態描述政府由上而下獨立對已形成複雜網路關係之社會進行控制；第三種控制型態控制的權力所在已分散到個個具有充分獨立特性之公私部門的行動者，各行動者在相互形成的複雜關係網絡中，各自隨互動情境而進行自我控制與相對應的行為微調，在此觀點中，政府的治理能力，應轉化為協調與整合各行動者的仲介力量，並儘量求取各行為者均衡，或訂出一套寬鬆的「遊戲規則」。

在強調政府與社會互動的治理觀點下，政府已開始轉換其角色，政府不再是獨立於社會之外的控制者，而是政府與社會互動更大架構中的參與者，扮演社會共同演化的推手之一；而私部門亦不只是技術發展上被動的接受者，而是積極主動的創造者，成為政府在促進公共服務工作上的夥伴。

上述各種公私部門的互動模式，基本上雖具有時間發展上之順序，不過要以何種模式來進行合作，則應視環境變化來決定，且這三種模式並非固定不動、互相排斥的，一個時空界域可能同時存在這不同合作模式且可以交叉解釋，因應任務、環境、議題以及互動成員的特質進行調整，當然合作模式乃是一種動態性的描述，其也可能因為上述各因素的改變而自然產生變化。

三、政策遊說

非營利組織一方面被視為私有的，因其不具有政府的公權力；另一方面又被視為公共的，因其以提供服務為目的，且以反映公共利益而非個人利益為目標。本文對非營利組織界定為：一個非政府且非商業性的組織，是一個獨立的部門，以公共服務為主的組織，並符合公共行政所強調之公共性特質，亦即具有公共服務使命與積極促進社會福祉，不以營利為目的之民間公益組織。

㈠政策遊說意涵

政策遊說的興起是由於民主政治運作的結果，以美國為例，美國社會中許多形形色色的團體，為維護私利，各自結盟形成勢力，並且運用各種遊說技巧。勇於向政府及官員施加壓力，以促成對自己有利的政策和決策。然而，在政治

上，由於利益團體遊說大多以私利為考量，與國家整體利益時有差距，常常因此造成政府施政上的偏失。就社會而言，強勢、弱勢團體勢力懸殊，亦有違公平正義原則。

政策遊說指的是在政策形成或未形成前，透過資訊的彙整與分析、政黨以及非政府組織的串連，法律的諮詢服務，以及次級團體的環境互動活動等，以影響政府決策的多種面向。因此，政策遊說可說是一種結合輿論，學者專家，民意代表及政府部門的建設性工作，從事此一工作必須能具備溝通技巧，了解官僚體系運作，以達成遊說的目的。

(二)政策遊說的分類

在民主政體遊戲規則下，利益團體是合法的集團，他們可以名正言順地對政策機構施加壓力，以達到其訴求目的。然而，因為任何社會之資源有一定限度，在有限的資源條件下，勢必無法滿足每一利益團體的欲望與訴求。學者江明修認為因應訴求物件的不同，利益團體採用不同的政策遊說途徑，以達成其政策遊說之目標（江明修、陳定銘，2000：156）：

1. 對立法機關遊說：遊說者希望達到三個目的：(1)能接觸到立法者；所以利益團體要持續不斷的設法和立法者接觸；(2)提供必要資訊；(3)遊說者要隨時觀察立法者之動向。
2. 對行政機關遊說：行政機關是政策執行單位，利益團體與行政機關維持關係正常化。
3. 對司法機關遊說：在民主國家司法是獨立的，並且擁有司法審查權，以判決某些法律或行政命令是否違憲。所以司法機關對人民或利益團體的權益影響甚大，故司法機關亦為思議團體遊說之對象。
4. 對社會大眾遊說：在爭取社會大眾的支持時，公關策略顯得非常重要。並且利益團體必須要師出有名，且其訴求性質合法、合情、合理，更要讓社會大眾了解其訴求與全民利益不衝突，亦無損社會利益。

四、政策參與

非營利組織介入公共政策的運作，已成為現代民主國家的普遍現象，由於其深入民間追求公益的特性，往往能將民眾實際的需求與建議，反應給政府並

作為政府制定或執行公共政策之參考。而江明修認為非營利組織較常影響公共政策的方式，包括：(1)政策倡導；(2)遊說；(3)訴諸輿論；(4)自力救濟；(5)涉入競選；(6)策略聯盟；(7)合產協力

非營利組織在以上述方式影響政府對公共政策制定的同時，兩者之間也就出現了某種互動關係。這樣的關係 Nyland 提出了以下三種類型：

1. 非營利組織經由政策遊說或者動員群眾的方式，以影響民選官員或者國會議員，亦即非營利組織透過政治壓力的運用，對於公共政策的形成，居於隱性的角色。

2. 政府在公共政策的制定過程中，居於強勢主導的角色，政策是由上而下方式產生，因為非營利組織須仰仗政府的補助經費，因此無法有力的影響政府公共政策的制定。

3. 非營利組織與政府是相互依存的關係，政府採用公私合產的方式，藉重非營利組織的參與政策制定。即 Nyland 所強調的經由議題網路的方式，產生良性的互動。這種方式是將關心政策議題的非政府組織納入討論的過程，讓非營利組織參與整個政策制定的過程使政策實施時的阻力能夠減至最低。此種政府與非營利組織間良性互動，溝通協調方式，稱為社團主義模式。亦即政府採用非營利組織專業性與社會性的優點，共同參與公共政策的制定，如此才不會偏離謀求民眾公共利益的訴求。而非營利組織在政策制定過程中，成為顯性的角色，與政府居於對等的角度。

非營利組織的政策參與，可以說是最直接與政府發生協力關係的方式，而這些的方式中又以政府居於強勢主導最為常見，主要是因為非營利組織須仰仗政府的補助經費，因而使得政策是由上而下方式產生。

第三節　非營利組織與市場的協力關係

一、「取私為公」的特質

將市場的營利的概念帶入組織之中，卻又嚴禁將所有剩餘的收入與利潤分

配給股東或特定的對象，亦即以積極性的創造財源進而從事服務公共利益之事，則成了現在我們所見的「非營利組織」。一般而言，大多將「非營利組織」納入私部門中，由於其具有融合政府與企業組織的特質，可結合兩者優點，不僅具有企業的活力，也能承擔促進公共利益的責任與使命，在緊扣公共利益和公共目的的核心價值，及從公民參與的角度思考，非營利團體由於具有取私為公特性，極易擔負政府與民間社會合作的使命，值得於公私協力策略時優先考量（Osborne D. & Gabler T, 1993：43-45）。我們可以說非營利組織除了同時具備了部分公部門的性質也融入了部分市場的特性，因此和非營利組織一樣是獨立於市場與政府的存在，然而由於非營利組織的涵蓋較廣，取私為公的特質則是最好說明市場與非營利組織結合的型態呈現。

二、從市場延伸出的協力作為

(一)合產觀念的提出

合產觀念的提出，目的在於解決民眾不斷要求政府部門提供大量又高品質的服務，政府部門面臨財政不足的情形下，希望藉由民眾攜手合作，提升各項建設與服務的品質與數量，並減輕政府財政負擔。合產是 1970 年代以後，在美國興起的一項概念，其目的在於解決民眾不斷要求政府部門提供大量服務，然政府部門卻面臨財政資源不足的困境。因此希望藉由政府機關與民眾的攜手合作，提升政府各項建設與服務品質與數量，並減輕政府的財政負擔（吳定，1998：24-25）。

合產是透過政府、民間公民性團體，及地方性社區團體的合作，從事補助或簽訂委辦契約，以共同生產、輸送公共服務；基本上，它具有擴大公共服務的範圍、主動自願性的參與公共服務，及增進政府部門的回應性等功能（許主峰，1998：170）。

合產觀念強調公部門與私部門在平等互助、共同參與，及責任分擔的原則下互動，並藉由公部門與私部門共同承擔公共服務的功能，不僅可以成功的轉移政府負擔，更可經由此種雙贏關係的建立，使得政府更省錢、省力亦省人（江明修，1997：4）。

桑德（R. Sundeen）也指出，合產觀念是一種共同責任（co-joint responsi-

bility）價值的強調，民眾與政府行政人員扮演著更為廣泛而彈性的合作角色，共同解決公共問題，並共同承擔責任（*Sundeen R. A., 1985：338*）。斯蒂芬·L·珀西（Stephen L. Percy）與勞理·奇瑟（Larry Kiser）曾提出所謂的「合產模式」，他們認為私人部門是消費者，之所以要投入生產，是為了使自己得到更多的消費；至於政府部門則為一般生產者，其生產並非為了自己消費，而是交換利潤或爭取政治支持。而當消費生產者及一般生產者共同努力生產相同的財貨或服務時，即所謂的合產。相關的名詞如：策略聯盟（strategic alliance）、集體策略（collective strategies）、社會協力（social partnership）等。

至於合產的定義，威爾特科（Whitaker）將合產定義為：凡是公民影響政府部門政策與作為的一切互動關係，皆可視為合產，不論是直接的參與生產活動，或是提供請求，提供意見，可以視為合產的範圍。夏普（Sharp）（*Sharp E. B., 1980：105*）認為合產是公民直接參與公共事務的管道，使公民角色擴充，不再只是消費者，更是公共服務的生產者；且合產也同時擴大公共官員的責任，從單純的服務生產者與責任承擔者，到必須負起發展與運用公民能力的責任。

綜合上述，本文認為合產係指公民自願地與政府部門進行合作，結合政府與社會資源，共同生產公共服務，以解決日益增加的財政壓力，並讓公民得以參與公共事務的決策與執行。

依上述定義，合產具有下列特質（*林振春，1999：92-93*）

1. 是參與的，而非反應的：合產應該是政府部門願意與人民一起工作，將人民與政府的界線打破，讓人民有機會參與政府的施政，以開發人民服務創造的潛能；而非只是政府對於人民參與需求的一種機械式的反應。

2. 是志願的，而非順從的：是人民自願、自動、合作的協助公共服務之提供，而非政府強迫、威脅、驅趕下所作的行為。

3. 是主動的，而非被動的：合產是人民主動的與政府共同生產，以配合趨勢潮流或環境需要，而不是去配合某些指示或命令。

4. 是輔助的，而非代替的：是人民協助政府提供更高品質的服務，或是創造更多的服務，而不是由人民取代政府的責任。

5. 是集體的，而非個別的：合產在共同合作主體面期望以有組織的團體方式進行。其主要考量在於合產重視的是社會全整的利益，而非個別人民的利益；另一方面是有組織的團體，較能持久且能產生較大的利益。

學者江明修（1997：80-85）也指出合產具有下列功能：

1. 擴大公共服務的範圍。
2. 合產提升公共服務的效益。
3. 增進公部門的回應能力。
4. 促進積極性的公民資格。
5. 合產提供公共服務的創新模式。
6. 合產有助於社群意識的建立。

(二)民營化（privatization）

民營化運動起源於 1979 年英國首相柴契爾夫人執政，至於減少政府對一般經濟活動的干預，積極進行公營事業民營化，期望能活絡市場機能。民營化運動的興起代表著政府公共服務及資產所有權之減縮，原由公部門所承擔功能轉由私部門或市場機能來運作，進而促使私部門在公共服務及資產所有權角色的增進（吳定，1998：154-155）。薩弗斯（Savas）（Savas E. S., 1992：65）認為政府基本上對各類財貨及勞務有規劃、支付及生產之功能，在此基礎上，民營化意味著減少政府干預，增加私有機制功能，以滿足民眾需求。

薩弗斯（Savas E. S., 1992：63）又將民眾所需財貨及勞務提供分為十種，包括：政府直接供給、委託政府其他部門、簽約外包、經營特許權、補助、抵用券、市場供給、志願服務、自助服務及由政府販售特定服務等。依公私部門涉入財貨與勞務提供的情形，可以分為四大類：

1. 政府同時為生產者和安排者：即由公部門規劃決策且負責生產及輸送之執行。
2. 公部門安排，私部門生產：此種情形極為常見，如政府行政業務委託外包或政府獎勵補助計畫案之推行等。
3. 私部門安排，政府提供：如私人美術館或博物館，透過政府銷售方式，雇請政府部門員警負責安全及秩序。
4. 私部門安排，私部門提供：即純粹由私部門及市場運作。

在本文中，主要是以非營利組織之協力關係為主，筆者則以符合此要素之相關專案進行說明，其中較為相關之專案如下：

1. 簽約外包（contracting out）：政府雇用私部門提供公共服務（私人企業

或非營利組織），費用則由政府編列預算支出。

2. 經營特許權（franchises）：政府核准私部門提供服務，但仍保留價格率之核准權，費用由使用者付費。

3. 補助（grants）：政府透過免稅、低利貸款、直接補助等誘因使私部門願提供服務，其費用包括政府之補助及使用者付費（陳佩君，2000：40）。

Steve Hanke 認為民營化是將公共財貨或服務功能，由公部門轉向私部門的過程，旨在擴張所有權的基礎及社會參與感。民營化的概念強調公部門對私部門限制的鬆綁，給予私部門參與公共事務生產的空間與管道，使公共財貨與勞務之生產更能符合民眾需求及更具效率，並增加私部門社會參與感。然民營化僅探討公部門的鬆綁及私部門較被動的參與，較少論及私部門自發性的參與需求及民眾公民意識的覺醒。

(三)企業型政府（entrepreneurial government）

所謂企業型政府，係指能夠採取企業界新精神、新作風、新思想、新措施，有效運用資源，提高行政績效（包括行政效率與行政效能）的政府機關（吳定，1998：32）。此種時時以新的方法運用資源來提高效能與效率的政府，稱為企業化政府，亦可稱為重建政府或政府再造（劉坤億，1996：52）。

雖然企業型政府的概念主要是針對政府組織再進行改造，但其主要精神也適合用於私人部門的非政府組織。依J‧斯卡普特（J. Schumpter）的說法，所謂企業家應具有，創新的精神與能力，能在不必增加各項生產要素數量的前提下，將原來生產要素加以重新組合，創造新的產業機能，以因應市場的需求與挑戰。一般而言，私部門面臨組織成長與可能日趨僵化的雙重壓力下，唯有以企業精神革新組織與創新產品等策略，方能確保企業之生存與發展（陳佩君，2000：45）。作為私部門一環的非營利組織與市場的協力關係，當以民營化、企業精神與能力等為其表現形式。

第四節　非營利組織與各部門間的協力關係

在討論了非營利組織與政府和市場各自的協力關係之後，我們應進一步探問非營利組織、政府和市場三者之間的關係為何？以及各非營利組織之間的關係又如何？在進行這樣的討論之前，我們不難發現在此公私部門的關係已呈現出相當複雜的樣態，因此筆者擬以網路的概念貼近這一複雜的綜合體，以期能夠為有效論述蘊涵其中的互動關係。在討論公私部門協力我們也可從政策網路（policy network）的觀念來理解，所謂政策網路係指「一群因資源依賴而相互連結的一種複合體，又因資源依賴結構的斷裂，彼此又有所區別」（*Rhodes & March, 1992：13*；轉引自陳恆鈞，*2001：19*）。

政策網路源起於政府責任的擴大和公共事務的複雜性擴增，政府被迫走向專業化和分割化。面對這種趨勢，不同性質和層次公共政策的發展遂帶動不同的政策社群各自形成不同的政策網路（*Campbell J.C. et al., 1989：86*）。

在網路的概念映照下，政府的活動及政策制定都須在組織網路中進行，但政府對政策的制定與執行，不再居於唯一或至高無上的地位，而是由網路中的遊戲規則決定施政的走向與資源的配置，組織網路觀念的引進對政府治理概念的界定產生根本性的變革，亦即政府的治理是在組織網路中發生的，政府是網路中的一員，同時受網路中的規範所形塑，其在網路中並不一定具有決定性的影響力，也不一定掌握全部的資源。

因此，在網路中的每個成員，為了發展與維持網路的運作，皆可能必須損失一些自主權與投資一些資源。個人或機構願意提供資源或放棄某些自由來與其他單位合作的主要原因是期待獲得更大的利益，而網路關係得否健全的關鍵因素，在於網路參與者之資源能否交換？網路成員間彼此是否具有共識及資訊或溝通是否充分？網路參與者間信任與合作關係是否具有基礎等（*Hardcastle Wenocur & Powers, 1997：23*）？

一、非營利組織、政府、市場三者網路互動關係

　　羅德斯（Rhodes）（*Rhodes R. A. W., 1997：108-110*）更指出網路是繼官僚體系與市場之後的第三種治理型態，網路管理要能成功，不應該只是像市場利用競爭的機制，而是須達到互惠與相互依賴的境界，其中須加上良好的規劃、管制及適度競爭，輔以溝通協調，促進參與者彼此之間信任度，方是一個有效的網路管理模式。

　　比德斯（Peters）在《政府未來的治理模式》一書中指出市場式、參與式、彈性式、解制型等四種是政府未來的治理模式（*B. Guy Peters, 1996*；**孫本初等譯**，*2000：178*）。此四種模式主要仍以政府管制的「層級節制」與「市場機制」為兩極的光譜。

　　以往在談論治理模式時可有以下五種形式（詳見下表），在當前資源連結與整合需求下，網路是調解與貫穿政府與市場的有效治理基礎，它是開拓社會參與的途徑，深化公民參與的理念，也是具體實踐「公共管理社會化」的第五種治理模式（*李宗勳、范祥偉，2001：101-113*）：

表 4-3　公共管理的模式

	市場式政府	參與式政府	彈性式政府	解制式政府	社會化政府
主要模式	獨占	層級節制	永業化	內部管制	資源網路
結構	分權化	平坦式組織	虛擬組織	無特別形式	水平網路
管理	績效薪給制	全面（團隊）品質管理	多元，臨時雇用制度	最大的管理自由	資源連結與整合
決策	內部市場誘因	協商，磋商	實驗性應遍決策	企業精神政府	公民社群信任自助
公共利益	低成本	基本員工投入	低成本，協調	創新，行動力	組際學習，資源分享

資料來源：李宗勳、范祥偉：〈以總量管制推動政府業務委外的理論與作法〉，《考銓季刊》，第 25 期，2001，頁 105。

　　上述的治理概念有幾個明顯特徵：

　　*1.*從管理的角度來看，它是政府在更複雜的環境中獲致政策目標的手段

2.從政治觀點來看，在整體的改革過程中，它是一種超越政府，擴大到包括更廣泛的社會與經濟的行動者

3.從組織的分析上來看，它是一種自律系統，有它自己的內在邏輯（*Stoker, Lowndes & helcher, 1998*；轉引自黃榮護等著，*2000：3-6*）

在此概念下，網路關係的建立是促使策略聯盟快速成立及公私力平順運作之重要因素。網路可以連結不同層次政府、公私部門中的個人、團體及組織使這些單位共同行動，以形成與執行特定政策領域之政策，政策網路性質可以是正式或非正式，也可以是暫時或永久，也可以是理性設計、自然形成演化而成（*Hult K. M. & Walcott, C., 1990：96-97*）。

公私部門協力關係所指涉的可能是一種社會生活的支援網路、任務性的資源網路、市民生活的人際網路、生產和服務活動的輸送網路，或政策執行的資源網路。且公私部門協力關係並非是以鞏固公私部門既有利益為動機而存在，它強調的資源整合與資源極大化，使用共贏賽局或互助支援性人際關係的組織性網路關係。經由網路概念的引進，可以得知公部門與私部門的關係不宜只在市場交易與層級管制間做零合賽局，而應在資源連結與整合需求下，透過網路調解與貫穿政府與市場的治理基礎，擴大社會參與途徑，深化公民參與的理念。換言之，網路的概念有助於我們體認到治理體制的改變，政府所有的政策及活動，都是在網路中進行的，因此政府也是網路的一環，但其不一定具有主導權必須強調外部水平化的資源探求與連結協力關係的建立，並透過異質部門之間的「組際學習」了解彼此需求，進而從中體會互信互賴是「夥伴關係」基石（呂建村，*2001：37-38*）。

二、組際學習

公私協力關係的建構，因涉及異質文化所構築之複雜組際關係及集體合作之行為，故在協力過程中不免會牽涉到組際學習、資源連結的核心問題，以下將探討其深層意涵：

(一)組際學習

多數的組織與組織間因為目標、觀念、偏好及信仰上的差異，彼此互動衝突的潛在性很高，而組際間的衝突會阻礙彼此的合作與消耗時間、精力，使其

組際間的活動無法平順，甚至讓組織間的合作令人望而生畏或卻步。是以在從事協力關係建構過程中，為化解組際間衝突所造成的合作障礙，最好的方法就是彼此調整與學習，從學習與調整的過程中，了解彼此間的差異，尊重彼此的特性與學習對方長處，進而融合成一新的協力體，以達成共同的目標。

考文赫溫（Kouwenhoven）（*Kouwenhoven, V., 1993：120-126*）即指出在 1970年代期間，公私雙方仍多處於疏離與交惡狀態，但到了 1980 年代卻完全改觀，雙方開始培養相互欣賞的氣氛，以理性看待取代情緒性的排斥，以致公私協力模式開始逐漸受到重視，就在引進民間活力的同時，政府須大幅適應民間的文化與風格，反之亦然，民間在參與公共事務必須了解政府機關的文化，也就是在協力之際，伴隨而來便是必須嚴肅看待雙方存在的文化差異與縮小差異的組際學習課題。

(二)組際學習的意涵

廣義的組際關係係指二個以上的組織所形成的各種關係，在李建村（*李建村，2001：41*）的研究中，將組際關係定義在組織間所形成的網路與合作關係，此合作關係較偏向水平性質，各組織文化及屬性差異較大，其中包含公私組織的結合。因此，組織學習係指組織間進行深入合作時的一種有目的且有意識的文化融合與相互調適的過程，這種過程是以促進共同目標為前提試圖透過溝通，協商過程逐漸了解對方文化與需求，並各自自我調整的過程。

公私協力的組際學習理想是各合作主體能凝聚共識，公私部門在認知上強烈產生異中求同的行動與資源整合的意願，融合成為可以集體學習之單一主體。以協力後的新組織作為學習主體所進行之學習行動，主要是透過共同行動結果的認知，或共同對外界變遷進行集體回應、分享資訊、調整腳步及分派行動（*鄭錫鍇，1999：241-242*）。

(三)組際學習與組織學習的差異

由於公私部門協力關係之建構有賴多元異質組織的參與，所涉及的乃是二個或二個以上組織的協同合作關係，不同於同質部門的府際關係或是單一組織的運作，因此協力過程採取的彼此協調、適應調整的組際學習，有別於偏重單一組織為主體的組織學習，兩者的比較分析如表 4-4 所示：

表 4-4　組際學習與組織學習的差異

	組際學習	組織學習
學習主體	二個或二個以上的主體	以單一組織為主體
學習目的	達成共同目標	偏重生存與適應
主要智識基礎	文化社會學	教育心理學、知識應用、生態學
學習導向	以合作夥伴為學習導向	以環境變化為學習導向
學習機制	協商、相互調適、對話	對環境的認知
訊息的了解	溝通	對外訊息的詮釋
學習動機	合作	組織問題
學習根源	社會活動	如生物之刺激反應機能
學習時程	特定時期	終生學習
學習標的	合作夥伴的文化	環境資訊、知識

資料來源：鄭錫鍇：「政府再造的省思—社會資本的觀點」，民主行政與政府再造學術
　　　　　研討會，世新大學行政管理學系於 1999 年 5 月 15 日假該校舍我樓舉辦，
　　　　　1999，頁 138。

㈣組際學習的層面

考爾曼（Kooiman）（*Kooiman Jan., ed., 1993：35-47*）也指出新的治理形式已由單方向（政府管理與社會分離）轉變到互動主義的觀念（政府融入社會），人們開始重視相互的需要與能力，而此種需求與能力的調整不能只講求在技術上進行，須從更高層次的觀念轉化、組際學習與資源連結等遺傳演化過程來促成，沒有需求與能力間相互的調整和控制的治理力量，也就不可能有社會政治治理的演化。因此在強調組織與組織間長期關係的建立與深層融合、涉入的公私協力關係，首先將面臨的是彼此間文化相容性（compatibility）的問題，也就是涉及到彼此文化的學習（李建村，*2001：40*）。

㈤組際學習在何種情形下才可能進行

組際學習的議題在異質性愈大的組際間更是重要，當公私部門進行公私協力時，在公私部門都具有鮮明的組織文化下，如何以足夠的誘因來調和彼此文

化差異促成合作成功，並透過組際學習來促進彼此的信任與相互學習，以達成適度文化融合，則是公私協力不可忽略的課題（鄭錫鍇，1999：173-177）。

斯陶克（Stoker）（Stoker, G., 1998：34-51）亦在形成協力的基本條件上提出以下看法：

1. 介於參與者間共同的特定目標是否存在互惠之利益。

2. 夥伴之間能否進行交換。

3. 在協力過程是否仍能維持沒有更佳之備選方案出現。

4. 結盟各造是否均能獲得領導階層之認同與支持。

5. 地方政府是否擁有充足協商之代表權與足夠能力進行合夥。

奎伊‧比德斯（Guy Peters）（Peters, B.Guy, 1998：295-311）則指出形成協力的原因有下列兩項：先決條件（preconditions）及誘因（incentives）。先決條件可以是指協力關係的形成是因為成員間有相互利益，且此利益可以相互交換，而彼此對利益可有效地切磋協調。也可以是，因沒有其他方法可達成相同目標，或協力是領導者對成員所採取的一種干預機制。

誘因，則可分為強制性、報酬性及規範性三種。

威爾森（Wilson）（Wilson, 199；轉引自湯京平，2001：8-9）的分類則為物質性、社群性、理想性。物質性誘因意指行動者希望從行動中獲得實質利益；社群性乃是基於人際互動的需要，在參與中獲得成就、組織的歸屬感，基於互惠理念下的互助行為模式，以及日益增加的信任感，而成為成員持續參與投入的重要動力；理想性誘因主要是透過宗教或個人信仰、價值等內化，促成其持續參與集體行動的誘因。

上述對協力誘因及先決條件的引述，可了解到協力係基於夥伴間具有可相互交換的利益，資源之存在，在誘因的驅策下，透過資源、報酬的共用及風險共承之合作過程，而產生一加一大於二的效果，它重視的是合作優勢，而非競爭優勢。

其資源交換的目的在於資源的整合而非資源的掠奪，是在引導我們資源使用的正確途徑。因此當我們在推動公私部門協力關係時，要強化公私部門以及社會大眾對於資源概念的認知與共識，如此才能使協力雙方皆願意將自身資源與對方分享，及獲得運用對方資源的機會，真正達到以公私部門協力關係追求社會資源整合的境界（吳英明，1996：203）。

由於公私部門協力方式涉及複雜之組際關係所形成的網路，各方之協力行為不僅是分工，而是各組織文化的深入接觸，因此目標達成之關鍵在於異質組織間文化融合達成程度，是以組際學習的標的為彼此文化的學習與融合，形成協力合作的夥伴文化。

在現今強調異質公私部門之協力模式下，必須以文化的深入接觸為基礎，透過這樣異質文化的組際接觸與學習，期望能夠朝向正面的方向發展，產生創造的願景，相互提升彼此的視框（frame）、心智模式（mental model）與價值觀，而不是彼此力量的牽制、抵銷（鄭錫鍇，1999：249-257）。

公私部門協力強調夥伴關係的建立，在學習主體上就不應有主從之分，而是學習彼之長，補己之短，從學習中相互調適，形塑適合協力的體制。此種組際學習的觀點，不是去異，也不在求同，而是異中求同的視野，有助於在異質文化中調和及建構共同的生活願景，共同承擔的行動分工。因此，對私部門而言，則應學習對公共事務的責任共承，公共利益的促進及加強自身獨處之適應性、反應性，使其有能力做目的性的改變外在環境。對公部門而言，應謙虛地學習與吸收私部門的管理策略與方法，作為實踐效率、公平與卓越的手段。

三、資源連結

㈠資源的平臺

在當今多元的社會中，每一個組織服務過程經常面臨問題的錯綜複雜、動態性與關連性，卻限於組織資源的有限性，以至於其目標結果無法由個別組織單打獨鬥而達成，而必須透過組織間的連結來完成。再加上服務遞送對象的利益，通常也必須整合許多機構的合作活動來達成，仰賴彼此間的互助合作即透過資源的交換，來換取服務遞送的成效。

同時會了避免公私部門的資源在過度競爭與分配不均下，造成社會資源的浪費、折損以及服務輸送的重複、不連續與分裂性等不良的情況，亟待公私部門間之經費、人力與設備進行連結與整合（李建村，2001：49-50）。

㈡資源的種類

要進行資源連結必須以開拓資源為前提，而開拓資源則有賴對資源種類的了解。何謂資源？李宗派可滿足人類生活需要之人、事、物，不論是具體可觸

及、可視察的物質、設備、工具等，或是不具體、不可觸及、不可視覺的、抽象的人類知識、方法、觀念、信仰、態度、哲學、價值觀及社會制度均可稱為資源。

薩伊德爾（Saidel）（*Saidel, J. R., 1991：32*）則將資源定義為，任何有價值且不論其是否為具體物件或無形的思維，只要其在組織間可經由互換的過程互補不足，各取所需，進而達成各自組織的任務使命者皆謂之。Hall（*Hall, R. H., 1982：108*）則認為資源的要義，組織間從事種種交易行為時，雙方互相交換的內容。

而社區資源橫跨公私領域其種類約略可分為五類：

1. 人力：包含個別性的專家學者、社區民眾及組織性的政府機關、民間團體、企業等資源
2. 物力：包含硬體設備、場地、房舍、器材等資源
3. 財力：金錢、經費
4. 知識：包含一切有用的資料、資訊與智力等資源
5. 人文精神：社區意識、參與感、責任感、歸屬感、榮譽感等精神力量（*李建村，2001：54*）。

在了解資源的意涵之後，筆者將針對資源如何在公私協力關係中運作做更進一步的探析，以社區為例，社區作為組織的形式之一，從社區對資源的運作可以讓我們清楚地看出公私協力的過程與意涵。一般而言，社區資源是有限的，在有限的情況下如何達到使用上的經濟性、有效性及開創性，便必須從了解資源、開拓資源到共用資源著手，而社區資源管理與運用是一系列有系統的關連與動態過程，包括認識了解資源、發覺開拓資源、整合善用資源、資源的永續發展、評鑑資源等步驟。並藉由合宜的方法與技巧及有效的整合，讓資源發展為最大的效果（*陳菊，2000：31*）。

當在進行資源交換時，公私部門將經由經濟與社會互動形成特定的網路關係，以交換特定的資源、資訊，為形成政策網路或進一步促進公私協力關係之建立，提供重要基礎。此種資源交換與連結所形成的網路式組織，必須具備比傳統官僚組織更快速的行動能力、更富創意的策略、更具彈性，及在顧客與工作人員之間形成更密切的夥伴關係（*Kanter, M., 1989：20*）。

依據這樣的概念出發，網路式組織試圖發展或形成一個達成目的分享的系

統，透過相互的了解，建立相互的信任感與共同願景，促使組織成員創造出新的組織方法，使解決複雜問題之可能性提高。

然而在公私協力的網路中，有幾項影響互動的變數，Peters（*Peters, B.Gery, 1998：301*）指出：

1. 分歧性（pluriformity）：當網路或組際成員間的整合程度，整合度大者較容易協調，分歧度大者就不容易協調。

2. 互賴姓（interdependence）：網路或組際成員間的真實互賴的程度會影響協調功能，互賴性愈深，愈容易協調。

3. 正式性（formality）：網路或組際成員間的關係越正式，協調越容易，因為正式關係較易於管理。

4. 協調方法（instruments）：利害關係人可以尋求各種方法來促進協調，這些方法包括事前規劃、正式的規制及契約等。

在進行資源的連結時，必須考量上述的影響變數，以設計出如何透過實際具體的網路系統來運作，建立更快速的行動能力、更具彈性、資源互動運用的管道、積極推動社會資源的整合，唯有在透過此種資源網路的交流，才能減少資源的錯置與浪費，並且增加資源重複使用與附加價值，為社會全體創造新的效益。

關鍵詞彙

公私部門垂直分隔互動模式　　社群主義
公私部門水平互補互動模式　　參與民主理論
公私部門水平融合互動模式

自我評量

1. 試述非營利組織公私協力的基本精神與意涵？
2. 試述非營利組織治理概念的轉變？
3. 試述非營利組織政策遊說的內涵？
4. 試述非營利組織在對公共政策制定的同時與政府兩者之間產生的互動關係？

第五章 非營利組織的可持續發展

學習目標

讀完本章內容後，學習者應能達成下列目標：

1. 了解非營利組織發展的具體策略有以下幾點：(1)全球化（區域整合及國際化）；(2)資訊化（網際網路的環境互動）；(3)協力化（非營利組織對政府及企業的夥伴關係）；(4)決策化（透過遊說多方影響政府決策過程）；(5)治理化（全球治理下的國際秩序角色與功能）；(6)專業化（知識管理所造成的專業革命）；(7)產業化（自給自足所引發的自主產業建構）；(8)法制化（鬆綁及彈性的法制規範）；(9)公關化（重視行銷及公關帶來的影響效益）；(10)聯盟化（議題聯盟與異類結盟）；(11)透明化（財務管理及徵信制度透明公開）；(12)社區化（社群主義帶來本土行動的反思）

2. 了解非營利組織以「社區服務的在地行動」，作為策略發展的優先進程

3. 了解非營利組織中公民參與及國家主權的轉變

4. 了解非營利組織與政府及市場互動後的公民願景

摘要

聯合國在 1995 成立「全球治理委員會」的定義，認為治理是：「各種公共的或私人的個人和機構管理其共同事務諸多方式的總稱，它是使相互衝突的或不同的利益加以調和，並且採取聯合行動的持續過程。這既包括有權迫使人們服從的正式制度和規則，也包括各種人們同意或以為符合其利益的非正式制度安排」。全球治理委員會認為：「治理一直被認為是政府間關係，但是現在必須包括非營利組織、公民運動、多國公司及全球資本市場，它們均與具有廣泛影響力的全球傳播媒體相互作用」。因此治理它不是一套規則而是一個過程，它的基礎不是控制而是協調，它既涉及公部門也涵蓋私部門與非營利組織，它不是一種制度而是一種持續的互動。

全球治理的進程不會停頓，本文認為國家主權的角色只是在相關議題裡弱化，或是因科技發達，資訊傳遞跨疆界串連不需要透過主權國家就能達成，形成如 Mathews 所稱的「權力移轉」（power shift）情形，但雖然非營利組織透過自己的網路發揮整合的聯盟功能，國家仍提供基本的治理規則，釋出共同治理的相容性，所以在全球化角色裡，國家主權不須刻意回避或壓制非政府組織的涉入或影響，如何提升國家整體競爭力才是正途，全球治理不是強權的統治，而是合作協商共治的管理，所以非營利組織扮演協商、補正、倡議、聯盟，進而簽訂協約擁有部分主權的角色，本文稱之為積極轉換、主動參與決策的「治理化過程」，這是不可擋的具體策略，非營利組織透過國際機制的創設，扮演更積極的全球治理角色。

從公民參與出發，結合非營利組織協力，輔以國際建制的全球治理，所建立的公民社會（civil society）究竟是什麼樣概念？Berthin 認為（*Berthin G. et al., 1*）：「公民社會存在於個人和國家之間的各種志願性協會，這些協會是公民向國家乃至整個社會表達自己意願和利益的基本手段。」柏特南也認為公民社會成功必須有四個特徵（*趙黎青，1999：54*）：(1)公民參與政治生活，公民願意投入公共活動從事利己或利他的活動；(2)政治平等，公民社會中每人的權力是平等的，不是統治與臣民的關係；(3)公民間的團結、互信和容忍；(4)合作的社會組織結構存在，非政府組織的存在是社會發展成功的重要條件。

第一節　非營利組織發展的具體策略

　　本文擬從非營利組織可持續發展的角度，分析國內及國際快速變化的今天，非營利組織在發展上有何新趨勢可供探究，新趨勢在未來非營利組織運作上有何具體策略可供遵循學習，俾以作為研究之結論與建議，供非營利組織參考。

　　本文歸納前文論述，認為非營利組織發展的具體策略有以下幾點，並於下文分述之：

　　1. 全球化（區域整合及國際化）。

　　2. 資訊化（網際網路的環境互動）。

　　3. 協力化（非營利組織對政府及企業的夥伴關係）。

　　4. 決策化（透過遊說多方影響政府決策過程）。

　　5. 治理化（全球治理下的國際秩序角色與功能）。

　　6. 專業化（知識管理所造成的專業革命）。

　　7. 產業化（自給自足所引發的自主產業建構）。

　　8. 法制化（鬆綁及彈性的法制規範）。

　　9. 公關化（重視行銷及公關帶來的影響效益）。

　　10. 聯盟化（議題聯盟與異類結盟）。

　　11. 透明化（財務管理及徵信制度透明公開）。

　　12. 社區化（社群主義帶來本土行動的反思）。

一、全球化（區域整合及國際化）

　　全球化從社會科學的各種領域看來也許有不同解讀或反思，但是作為一種描述二十一世紀人類的社會經濟現象，說明了以全球為範圍，資本、技術、勞動、商品、訊息、權力在不同區域互相滲透影響的進程，以非營利組織興起的角度解讀「全球化是一種以治理人類共同面臨的全球性問題為目標，以跨國機構為代理，透過資訊傳導、技術創新、市場擴張、移民流動等機制，以時空壓縮為特徵，在世界範圍內涉及政治、經濟、文化與社會等各種領域所展現的既互助又依賴、既同化又異質、既協調又抗拒的複雜過程。」（宋國誠，2002：5）

在政治及國際關係領域中，哈佛大學教授 Robert O. Keohane 與 Joseph S. Nye 提出「相互依存」（Interdependence）概念取代主權研究以來（*Robert O. Keohane and Joseph S. Nye, 1977：25*），非營利組織就在相互依存的空間獲得更多發展的機會。

由於全球化將各國家以民族為中心的市場擴大為以世界為中心，區域之間人力、資金及主權的變化，便成為非營利組織發展時的主要趨勢之一。非營利組織須關注到區域與區域之間的利益與結構整合，須關注到國際間推動的聯盟和方向，許多如 David Held 所言「去國家化」（denationalization）及「無國界」（boundless）的現象正在經濟政治及文化方面同步展開，國家政府下降成為全球資本的傳送帶，或完全淪為本土與全球治理機制的仲介環節（*David Held, 1999：8*），以區域發展而言，他模糊了國內及國際的界線，創造了國內問題國際化的新區域，非營利組織與國家主權，在這個全球趨勢中都體認「新空間」及時間壓縮後的資訊時代，快速調整體質以因應新的議題挑戰。

本文認為非營利組織全球化趨勢，也見證在主權弱化或國家調適的發展中。Habermas 也指出了全球化趨勢下的「國家困境」，認為民族國家想要保有其經濟基地的國際競爭力，只能走向國家自我限制力量的道路（**哈貝馬斯，2000：68**）。由於主權的弱化，非營利組織更以大幅度的跨國連結，取代許多原先國家主權之功能，這也正是非營利組織國際化後，面臨全球化風潮的新興市場，扮演了更多積極的第三部門協調溝通及解決問題的角色。

學者時殷弘指出，全球弱化中國主權的四個具體來源，是來自上面的超國家或「準」超國家行為體，來自旁邊的跨國行為體，來自下面的亞洲行為體，來自國際社會內部一個傾向於總體霸權的超級強國（**時殷弘，2001：4**）。本文認為非營利組織在中國的發展，雖然在計畫經濟轉型為開放改革後，主權弱化的現象並不像發達國家如此明顯，但是全球化也是中國面對且以調適挑戰面對的趨勢，伴隨著全球化深化後外資及跨國主義的侵入，中國國家及非營利組織的發展趨勢，正朝著全球化下協力關係的模式轉型，以提升國家整體競爭力。

二、資訊化（網際網路的環境互動）

資訊化代表的是資訊藉由技術及通路的革新，快速的傳遞訊息與知識。為什麼非營利組織必須進行資訊化的改革？為什麼資訊化是非營利組織發展的新趨勢？答案應該在整個社會的權力控制觀點來看，因為高速成長的社會誰主導

知識，誰就主導趨勢的形成與發展，而資訊是獲得知識的重要關鍵，只有從資訊中獲得知識，才能夠學習與增加組織之影響力，只有透過快速的資訊連結，才能夠使封閉的國際社會或非政府組織，獲得開放的溝通管道，藉由分享與學習，進而結盟，藉由資訊的暢通，才能做出正確的組織決策。尤其網際網路（Internet）快速發展後，國界及非政府組織的區域性，已產生權力影響的快速移動，資訊時代誰掌握資訊，誰就是那個領域的先趨及主導者。

管理學大師彼得·杜拉克（*Drucker. Peter*）曾指出非營利組織和企業及政府產品最大的不同，不是商品或法規，而是脫胎換骨的人（changed human being）（*Drucker. Peter* 著；余佩珊譯，*1998*：*25*），所以非營利組織在管理議題的資訊化上，本文認為透過服務物件（C）資訊管理及搜尋的技術轉變，獲得更好的服務價值；在業務運作上（O）透過管理資訊系統的程式設計，將財務、服務目標管理，掌握得更好；在資源上（R）透過資訊化建立電腦化勸募系統，捐款資料庫，其他非營利組織資源互動及支援狀況，都可透過資訊化晉級管理；在員工（P）管理上更可以透過內部資訊系統，將組織型態轉變為網路組織，電子郵件及資訊視訊會議，都使得員工管理更有效率；最後在服務上（S），更可透過網路整合之特性，做出服務網路的資源整合及溝通協調平臺，串連人力與需求，提供非營利組織更好更便捷的服務。在網際網路無遠弗屆的特性上，非營利組織的發展，必須結合資訊化的新趨勢，發展出自我控管及跨界結合的新方式。

三、協力化（非營利組織對政府及企業的夥伴關係）

非營利組織在主權弱化下，逐漸增加服務機能而與公部門及私部門有協力化的夥伴關係。在現今政治、行政系統之治理能力逐漸跨越行政領域的狀況下，一種公私混合之治理系統，不僅得以降低管理需求，也可強化合夥能力。由於兩者的差異在協力建構過程中，公私部門必須進行一段時間的互相試探、了解、與組際學習，以縮小彼此文化的差異。且由於公部門具有公共利益、公共意見、公共服務等基本價值訴求，在與私部門進行協力關係建構時，應維持公共性各的實質基礎下，結合彼此的優點促進民間營利部門與非營利部門共同承擔更多公共責任，使彼此的資源做最妥善有效的運用，創造更多的公共利益。

公私部門互動關係若以公民參與為基礎開發人民、民間活力潛力，在確保

公共利益，強化多元協力治理的社會動力經營民主行政思潮下，公部門應亟思朝著一種資源整合與利用的協力體發展，尋求彼此共生共榮方式的建立。

公私部門互動關係所必須探討的，應是政府與民間單位在變遷的環境中，共同經營公共事務必須有的基本精神及架構。其基本精神強調的是彼此間營造出來的是共構生活願景的生命共同體，因此公私部門互動關係旨在謀求人民的福利、公共利益的促成代表的是集體保障的提供。民眾則代表最底層基礎，象徵著互動應該以民眾參與為基石，目標的達成則須回歸到民眾的需求上。

非營利組織與政府互動之模式有合作、競爭、互補、衝突等模式（*Franklin I. Gamwell, 1984：28*），其內涵如下表 5-1：

表 5-1　非政府組織與政府互動模式

		偏好的目標	
		類似	差異
偏好的手段	類似	合作模式	競逐模式
	差異	互補模式	衝突模式

資料來源：Franklin I. Gamwell (1984), *Beyond Preference. Chicago: The Universityof Chicage Press*, p. 28.

Kramer 等（*1992*）對非營利組織與政府的關係模式可從兩個層面作為區分的參考，第一是「服務的財務與授權」（financing and authorixing of services），第二是「實際的服務輸送者」（actual delivery of services），並依此而發展出四種政府與第三部門的關係模式（唐潤祥，*2001：37*）。

表 5-2　政府與第三部門關係之模式

功　能	模　　　　　式			
	政府主導	雙元模式	合作模式	第三部門主導
經費提供者	政府	政府與第三部門	政府	第三部門
服務提供者	政府	政府與第三部門	第三部門	第三部門

資料來源：Kramer, *Government and the Third Sector,* 1992, p. 21.

第一為政府主導模式（government-dominant model）：即政府扮演主掌經費提撥與服務提供的雙重角色，此乃為一般社會大眾在概念上所認為的福利國家，然而在此模式下，並不指涉為福利國家模式，因為福利國家在社會福利所涉及的層面應是最低層次到最高層次。故對於那些非營利組織不願或無法提供的福利服務專案，必須由政府擔任起最終的角色，政府部門可透過財稅體系與政府基金，來輸送服務對象所需的資源與服務。

第二為雙元模式（dual model）：即政府與非政府組織各自提供福利服務的需求，兩者間並無經費上的交集，而是處在平行競爭的範圍上，由福利消費者自行決定向誰取得服務。基本上在此模式下呈現出兩種形式，一為非營利組織可以補充原應由政府提供的服務，輸送服務至服務對象。二為非營利組織可完全自行設計服務方案提供給服務對象。雖然非營利組織與政府部門均可能在相同的服務領域提供福利服務，但是兩者卻各自擁有自主性與服務輸送體系。

第三為合作模式（collaborative model）：即政府擔任經費的主要提供者，由非營利組織擔任服務的提供者，兩者間有密切的往來，但事實上合作的形式可以有很多種，如購買服務、委託辦理等。但重要的關鍵在於非營利組織是如何與政府部門形成合作，兩者的關係為何。就理論上而言，可區分為兩種關係：(1)共銷模式（collaborative-vendor model）：即非營利組織是承攬政府部門所交付的福利服務，兩者一搭一唱共同推動政府的福利政策，政府部門扮演上游的福利決策角色與經費資源的供給，非營利組織則是擔負下游執行者的角色，直接面對服務對象的需求；(2)合夥模式（collaborative-partnership model）：非營利組織與政府部門可就福利服務的內容、範圍、資源配置、服務輸送等層面，共同討論研商，故非政府組織不止於扮演直接福利服務的角色，並且可以發揮其影響力來參與政府與社會福利的決策。

第四為第三部門主導模式（third-sector dominant model）：指非營利組織不受政府在經費與服務上的約束，其最大的特性即在於享有足夠的自主性，可以彈性的發展創新服務。並且可針對特殊性服務對象的需求，做出快速的反應與提供。

公民參與是現代政府推動公共事務不可或缺的要素或重要資產，強調公民或公民團體基於自主權、公共性及對公共利益與責任的重視，而投入其情感、知識、時間、精力、等直接積極參與行動的定義，而這正足以說明為何良好公

私部門協力關係的建構，須以成熟的公民參與為基礎。

　　非營利組織在發展趨勢上，藉由協力化參與治理，以補政府失靈及市場失靈之憾，而全球化方興未艾，全球治理公民社會的形成，非營利組織協力化將是重要權變因素。

四、決策化（透過遊說多方影響政府決策過程）

　　非營利組織發展具體策略中，重要的現象之一就是參與決策的遊說。原來非營利組織大多扮演被分配資源（補助或人力資源）的角色，以補足政府失靈或市場失靈的角色，但是資訊化後，政策的決定牽涉公權力及資源的分配，第三部門為了主動爭取更多服務的空間及職能，開始串連國內或國際既有資源，進行政策影響的行動，遊說的物件可能是國家，可能是國際聯盟組織，可能是決策者，可能是議題的形成與發展，非營利組織正空前的參與政策形成，以達到公民治理的客觀環境。遊說的途徑與方法整理如下圖 5-1：

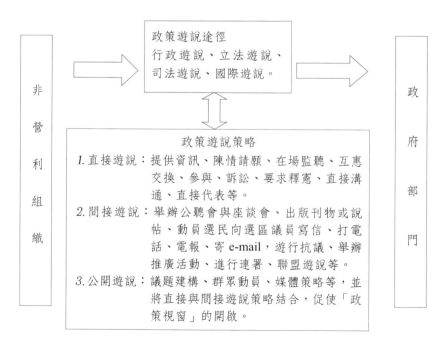

圖 5-1　非營利組織的政策遊說

資料來源：蕭新煌：《非營利部門組織與運作》，2000，頁 427。

但是在這個趨勢的運作上，本文認為須特別注意非營利組織的本質是中立性、公益性的，在動員非營利組織及其盟友支援其行動時，難免會有政治人物的涉入，使得議題本身增加複雜度，或因此喪失了非營利組織的獨立自主性，不可不防範。而為了增加遊說的力量，跨議題領域聯盟也是重要方式（如環保議題組織與人權組織的結盟），董事會成員中的人力資源也可善加利用增加影響力，再配合學者專家的諮詢及輿論力量，影響政府決策的形成，是新世紀非營利組織發展的主要趨勢。

五、治理化（全球治理下的國際秩序角色與功能）

本文前述曾以聯合國在 1995 成立「全球治理委員會」的定義，認為治理是：「各種公共的或私人的個人和機構管理其共同事務諸多方式的總稱，他是使相互衝突的或不同的利益加以調和，並且採取聯合行動的持續過程。這既包括有權迫使人們服從的正式制度和規則，也包括各種人們同意或以為符合其利益的非正式制度安排」。全球治理委員會認為：「治理一直被認為是政府間關係，但是現在必須包括非營利組織、公民運動、多國公司及全球資本市場，他們均與具有廣泛影響力的全球傳播媒體相互作用」。因此治理它不是一套規則而是一個過程，它的基礎不是控制而是協調，它既涉及公部門也涵蓋私部門與非營利組織，它不是一種制度而是一種持續的互動。

本文前述分析冷戰結束後，國與國間互賴日益加深，許多全球性問題如戰爭、環保、生態、經濟、人權，都超越國家主權而必須面對，所以區域性或全球性的非營利組織得已出現，為國際新秩序貢獻諮詢的力量，或以全球治理協力關係的角色涉入問題的解決。冷戰後世界秩序從兩極化走向多元，中國跨入國際社會也正逐漸增加其影響力，但是現實國際社會中美國仍以「一超多強」的型態存續，美國於 2003 年 3 月發動美伊戰爭，就是回避聯合國的機制而為自己的出兵找正當性，說明非營利組織在議題運作上仍有其局限性。

雖然在全球治理論辯中，中國學者仍擔心在全球化全球治理下會失去經濟上主權，更憂心第三世界國家為了全球化而國家主權遭到嚴重侵蝕，認為全球化本質上是一個充滿了矛盾的過程（*胡元梓、薛曉源主編，1998：22*）。但是全球治理的進程不會停頓，本文認為國家主權的角色只是在相關議題裡弱化，或是因科技發達，資訊傳遞跨疆界串連不需要透過主權國家就能達成，形成如

Mathews所稱的「權力移轉」（power shift）情形，但雖然非營利組織透過自己的網路發揮整合的聯盟功能，國家仍提供基本的治理規則，釋出共同治理的相容性，所以在全球化角色裡，國家主權不須刻意回避或壓制非政府組織的涉入或影響，如何提升國家整體競爭力才是正途，全球治理不是強權的統治，而是合作協商共治的管理，所以非營利組織扮演協商、補正、倡議、聯盟，進而簽訂協約擁有部分主權的角色，本文稱之為積極轉換、主動參與決策的「治理化過程」，這是不可擋的具體策略，非營利組織透過國際機制的創設，扮演更積極的全球治理角色。

六、專業化（知識管理所造成的專業革命）

由於資訊化社會的到來，組織與個人都正進行一場知識革命，非政府組織所面對的問題，以不再只是單純的慈善服務、志工付出，面對全球化下的專業議題，如環保的檢驗基準、衛生的防疫諮詢（如 2003 流行的 SARS 病毒防治）、教育的制度改變、文化的美學藝術，甚至科技的變化、和平的組織，都因為非營利組織隨著社會快速變遷而必須有嶄新的知識與專業，所以說非營利組織的專業化，變成了維繫非營利組織可持續發展的重要基點。

至於要如何才能獲得專業化的體質與改變呢？一般訊息的來臨未經處理只是一種資料，資料經過分類、分析、解讀，成為一種有用的資訊，資訊運用在問題的解決上，成為一種有效的知識，而人或是組織運用知識，來管理或解決組織的問題與發展，便會累積非營利組織比其他組織更具有解決問題的能力，使得非營利組織運作更為專業。

非營利組織要透過知識管理加強專業化，必然會涵蓋教育訓練，透過知識管理的知識創造與分享，聯盟成為知識的智庫（think tank），作為專業的諮詢，再以專業被諮詢的角色影響決策，以專業化，作為立足社會服務最好的公信力基礎。

七、產業化（自給自足所引發的自主產業建構）

從農業時代到工業時代，產業原是生產加上技術的製造過程，非政府組織以服務及諮詢作為組織運作達成宗旨的方法，原本局限於服務層面與生產無關，但是新世紀的發展，政府部門常要求非營利組織在獲得一定補助或一定的時間

成長後，能夠自給自足永續經營，而非營利組織會費及捐款常常很有限，無法支付龐大的組織運作預算，所以非營利組織以其人力資源成立諮詢中心收取知識管理費用，或附設實質投入生產的社會福利產業，銷售獲取收入但不分配給會員，繼續作為非營利組織公益運作的費用，變成了一種新的具體策略。

例如某Ａ社會福利團體為了服務智障兒，將所輔導的智障兒組織起來，從事簡單的清潔勞務工作，收取雇主的對價，也用來繼續輔導和治療這些智障兒；有例如某Ｂ醫療康健基金會，為了研究治療癌症的有效藥物發展，設立醫學中心及醫院，收取治療對價費用，用來支持基金會的持續研究與發展，這些都是非營利組織產業化的現象，為了可持續發展因應潮流所作的改變。

論者或以為此舉造成與私部門所經營的產業爭利，且非營利組織又有減免稅賦造成不公現象？但是本文前述公私協力的競爭型模式時，即已談到政府部門的委外辦理，在專案上會有符合公益的社會福利經營，與追求最大利潤的私部門效率經營，非營利組織在產業化上不離開創設之本旨，才會獲得政府部門及組織成員的認同，否則假福利之名，行撞騙之實，終會為監督單位所制裁，會員自律所鄙棄。

八、法制化（鬆綁及彈性的法制規範）

無論是民主國家或極權主義國家，無論是總統制還是內閣制政體的國家，透過法制體系的規範來管理方興未艾的非政府組織，是發達國家及發達中國家的共識。問題是，在不同的國家裡視其政治發展現狀，而有寬鬆或嚴格限制與否之法制區別。落後國家政府職能不足，通常鼓勵第三部門力量的崛起而較少限制；發達中國家擔心非營利組織涉入政府之職能，雖然准許成立，但常嚴格管制與操控，希望繼續維持大政府的威權；而發達國家因為非營利組織運作已是常態，非營利組織成立管道暢通，但恐其將捐款濫用或營私人利益，監督及評估部分的法制較為嚴格。

但由於非營利組織成立之原因有補政府失靈或市場失靈的功用，所以如果法令愈限制其結社自由，則補充社會運作失靈的功能就愈不彰顯。政府部門在全球化浪潮下普遍以「小政府大社會」作為組織改造的規律，所以在法制上的趨勢，是以鬆綁的、彈性的法制規範，作為鼓勵民間力量組成共同願景組織的方法，在自律與他律，結社自由與政府高度監督上，以公民參與的程度獲取一

個管理的平衡，公民參與度愈高，自律性法制性質愈強；公民參與度愈高，結社自由愈鬆綁，以事後監督作為管理基礎。

但是中國的非營利組織由於興起時間不長，計畫型經濟轉為與世界接軌的全球經濟快速，非營利組織仍存在著嚴格的限制下，獨立性明顯不足的現象。學者田凱認為（田凱，2001），「中國政府不僅僅是以資金和指導的提供者角色出現，而且政府很大程度的控制了非營利組織的人事任免權和較大資金的運用權，不僅明顯具有慈善不足、慈善的業餘主義的問題，且類似政府的運行效率低，人浮於事的弊端甚為明顯」。

中國在 1988 年公布《基金會管理辦法》，1989 年公布了《外國商會管理暫行條例》，為有效控制非營利組織管理並於 1998 年公布了《民辦非企業單位登記管理暫行條例》，及為了在稅賦上有效管理，於 1999 年公布《公益事業捐贈法》，鼓勵對營利府組織及社會公益機構的捐贈行為。經由不斷修正，中國非營利組織的管理法規越來越周全，已逐步走上法制化的軌道，但是民間力量的擴展需要治理空間的鬆綁及治理權力的分享，公民社會的人民自主意識崛起，將影響中國在法制上的彈性化與鬆綁，讓真正具獨立性的非營利組織能夠擴大社會服務的領域。

九、公關化（重視行銷及公關帶來的影響效益）

公共關係（public relations）是研究組織與組織間、組織與環境間互動與溝通的學科，以往學者的研究領域多偏重政府部門公關與企業公關，在非營利組織崛起後，由於全球化過程與環境互動頻繁，組織與組織間聯盟現象也越來越明顯，所以非營利組織更重視與志工間的溝通、與政府部門及企業間的溝通、與捐贈者間的溝通、與媒體間的溝通，期望藉由公共關係的加強，讓社會大眾了解其願景及作為，進而支援其目標與行動。

政府部門的公關，強調的是政府施政的認同，化解反對力量增加民意滿意度，以維持政策的施行順暢；而企業的公關是用來促銷產品增加利潤；非營利組織的公關則是宣導組織宗旨增加認同，進而化為參加志工者或捐贈的行動，以增加影響力。學者張在山認為公關有以下功能（張在山，2000：9）：(1)了解公眾；(2)與環境溝通；(3)形象的塑造；(4)遊說政府法律或政策的訂定；(5)議題管理以因應環境變化；(6)危機處裡；(7)業務發展。這些現象我們認為相當程度

的證明非營利組織雖然以公益為目標，但為了能擴大服務的職能，必須重視公共關係以獲取更多資源，實現組織的目標與宗旨。

非營利組織由於成立宗旨沒有以公關為目標者，組織成員中或是志願服務或是專業研究，也少有公關專長者，且非營利組織規模一般較小，專職公關專務成員尚不多見，故學者建議以「衛星式職務分派」作為運作方式（孫本初，2001：266），其實就是以目標為中心，不同工作任務做不同角色扮演，連貫成單一完整的工作流程；如此才符合非營利組織內部整合機制，與環境做快速的反射。

全球化背景下，非營利組織的公關策略更重視議題的倡導及行動的聯盟。國家主權弱化下，超國家及大區域的問題成為國際非營利組織關心的主軸，配合資訊社會的流通，非政府組織以其遊說及傳播，成功地傳達了理念，以實際公關策略與行動增加人民對其之認同。

十、聯盟化（議題結盟與異類結盟）

由於非營利組織發展後數量快速增加，數以萬計的非營利組織在不同領域為組織的宗旨進行服務，但因為數量眾多，所以要吸引社會重視或凸顯影響力，聯盟便成為新世紀非營利組織發展的重要趨勢。

聯盟的方式最主要是以議題結盟；如共同為環保議題努力，針對熱帶雨林樹木砍伐問題時，則全球各區域的該議題支援組織便起而聲援，以聯盟方式壯大聲勢及影響力，達成行動目標；如美伊戰爭時，以和平為組織宗旨的非政府組織便發起和平遊行，全世界串連希望引起大眾重視該議題，進而影響政府部門決策，希望能避開戰爭；這在國際問題上，在全球化領域裡聯盟便逐漸成為普遍現象，INPOs聯盟所扮演的角色有時超過單一國家或民族所能扮演的功能，具有「超國家」的影響力。

聯盟時，若議題引起共鳴，則異類（非屬該非營利組織功能分類中同類別的其他非營利組織）聯盟便成另一種聲援方式。如針對人權議題要求國家做出修法訴求時，其他教育、文化、衛生、環保等非營利組織，認為此議題有助於政府改革開放或此議題與其有間接相關性，則亦會聯合行動，增加行動影響的範圍與深度。

非營利組織須具備一定規模行動才具有關鍵影響，所以聯盟是正常發展趨

勢，但是由於各非營利組織畢竟有其自己的宗旨，聯盟行動時常因步驟不一致易為有心人所操控或利用，則是在聯盟時所必須簽署聯合行動綱領的原因。

十一、透明化（財務管理及徵信制度透明公開）

前文曾就組織運作募款的角度，說明非營利組織為維持運作在經費上透過募款行為，以支持可持續發展的經費。但是由於財務活動非常專業，募款及會費的收入，如何支付每個活動及經常門業務的支出，及減免稅負的複雜制度，常使得非營利組織幕僚無法掌控，造成外界質疑，或更嚴重的淪為負責人私囊的財富，這些問題在未來的發展裡，因為已逐漸制度化，所以應該透明，讓政府或民眾可檢驗監察其財務，以徵公信。

由於非營利組織預算許多來自募款收入，募款又不是事先可預料多寡者，所以實際運作上還須透過轉正程式以符計畫目標，但是先進國家已建立評估的制度，如何定期的揭開財報，說明募款的使用流向，分析組織目標的達成進度，透過評估的方法建立公眾對非營利組織的信賴，是透明化所要求的制度建立。

十二、社區化（社群主義帶來本土行動的反思）

全球化下非營利組織的發展朝國際議題倡導，也與國際社會產生聯盟之現象，但是全球思維後，許多組織成員不禁會問，那我們自己家園呢？

所以在新世紀非營利組織發展的具體策略之一，就是以全球思維作為問題的全盤思考，但是以「社區服務的在地行動」，作為策略發展的優先進程。由於全球化注重由下而上的思維，公民參與鼓勵平等的居民自主，非營利組織以在地的實際需求作為服務的落點，較能獲得居民的認同。

在社區化策略裡，以社區作為服務範圍，以社區問題作為研究之搜尋，以社區作為資訊的平臺，以社區的意識作為組織目標凝聚共識的焦點，非營利組織的視野放大到全球思維，但是紮根到在地文化，調整社區與全球一致行動的距離，讓大型活動由國際性非營利組織聯盟互動，小型活動以社區培養公民參與的意識，地方政府與非營利組織一樣可以透過協力關係，在依賴互動裡為地方創造更多服務，雖然社區化的非營利組織募款不易，不易維持發展與運作，但是只要調整腳步，在發展策略上訂定符合地方的宗旨與達成的方法，一樣可以獲得民眾信任、政府信賴，為社區及地方做更多更好的服務。

第二節　非營利組織與公民社會願景

一、全球發展趨勢

　　1997 年，聯合國祕書長安南，在向聯合國大會年度報告中，提出影響全球發展的五大因素，分別是：(1)冷戰結束後全球政治經濟格局的重組；(2)世界經濟的全球化；(3)資訊技術革命；(4)生態環境的保護；(5)非營利組織在全球生活中發揮越來越大的作用。

　　就國際關係的角度觀察，冷戰結束後多元主義出現，超國家的區域整合現象明顯，區域組織的多邊管理體系比全球管理體系更容易建立，國家的區域共同治理將更普遍（陳玉剛，2001：371）。主權國家分界變得模糊，主權國家在強調自身發展的同時，會比以往更需要和其他國家的協調發展。在這種全新的外環境變化下，學者認為中國國際戰略的設計應以中國的綜合國力為依託，推進與世界各國的良性互動的夥伴關係（俞正樑，1998：341）。戰略上設計應：(1)以發展外交為優先議程，推進其他對外戰略目標的實現；(2)以夥伴外交為主要手段，依託自身實力，並輔之以均勢和多邊外交；(3)以獨立自主與世界和平共處五項原則為指導，發展與世界的全方位夥伴關係。觀察冷戰後的國際關係重組，確是以全球思維的政經多邊均勢關係的和平發展方向。

　　其次在世界經濟全球化下，雖然跨國企業的興起造成全球市場的移動，引發了貧富差距日深，WTO 和 World Bank 強勢領導另一種新自由主義經濟造成第三世界的弱勢危機，但是世界經濟全球化也帶來了企業全球運作的最佳效率模式，資本的快速移動無國界，許多國家藉外力增加了國家總體經濟的快速成長。

　　資訊技術革命在網路無遠弗屆的特性下，已使得資訊成為全球治理的關鍵因素，微軟總裁比爾蓋茲所說十倍速的時代來臨，工作型態與人力組織都因資訊技術革命產生翻轉，衝擊比工業革命有過之而無不及。生態環境保護上，「我們只有一個地球」的地球村村民概念逐漸獲得認同，凡是會影響生態平衡的政策或投資，與經濟發展相較時人民以傾向永續的經營理念，全球治理的生態環

境已逐漸成熟。

至於非營利組織在全球生活中發揮越來越大的作用上，由於發展理論出現了一些新提法，如自下而上的發展、基層的發展、以人為中心的發展等，對發展動力的方向由國家轉向民眾（趙黎青，1999：57）。許多國家的經驗顯示，分配上的不平等與缺少民眾參與，是造成經濟效率低落的原因。所以透過公民的參與，人與人之間因信任或共同目標宗旨成立非營利組織，透過自主管理與組織互動，積極參與公共事務或私部門運作，全球化下非營利組織正積極在國家、市場的運作間活躍，透過協力關係促成社會的全方位發展，建立公民社會的理想。

二、公民參與及國家主權的轉變

公民參與是現代政府推動公共事務不可或缺的要素或重要資產，強調公民或公民團體基於自主權、公共性及對公共利益與責任的重視，而投入其情感、知識、時間、精力等直接積極參與行動，並以公民資格、社群主義、參與民主理論作為理論陳述的基礎。

(一)公民參與

而公民參與的目的與影響為何？M. G. Kweit 與 R.W. Kweit 則是以亞里斯多德的政治人概念為出發點，認為公民參與的目的即是重建社會與權力的再分配，提出公民參與有個人、社會及政治等層面的影響（江明修，2002：372；*Kweit, Mary G. & Kweit, Robert W., 1981*），其要點分述如下：

1. 個人生活層面（individual level）：公民參與具有正面教育性的意義，透過教育過程，可了解個人在社會的定位及權利義務的意義，因而產生參與的共識，這就是一個實踐公民責任的過程。

2. 社會文化層面（social level）：公民參與是一種社會資源重分配與再創造的過程，若一個社會中大多數的公民有著普遍參與公共事務的觀念與能力，則此社會會呈現出資源快速流動的發展。

3. 政治行政層次（political level）：公民參與可以說是現代化政府公共事務不可或缺的要素，也是社會中最重要的「公民資本」（civil capital）。所謂的「公民資本」係指公民協助政府解決公共問題的能力、公

民治理公共事務的能力與公民行動的態度。而公民參與可以培養公民對生活環境的認同感與歸屬感，彌補政府資源不足與政府人力、物力等資源有限性，且可避免行政精英壟斷。此外，成熟公民行動的參與可以充實公共行政及公共政策的內涵（吳英明，1993：14），而使權威的行政官僚結構，經由公民參與可轉型成為便民、利民的「民主行政」。

所以公民參與，其實包含了公民個人及非營利組織加入公共議題及服務的互動過程，在互動依賴的過程中，藉由協力關係達到治理的社會。

這樣的概念可以圖 5-2 中政府、企業及非營利組織的三角互動關係作為結構，非營利組織透過公民參與政府職能，倡導議題參與決策，透過資訊、技術及財務平臺與企業產生互動，在大環境互動中找到三角的動態均衡。

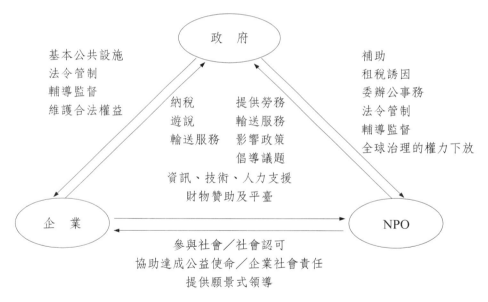

圖 5-2　政府、企業與 NPO 間的互動圖

資料來源：馮燕，非營利組織之定義功能與發展，收錄於蕭新煌：《非營利部門的組織運作》，2001，頁 8。

(二)國家主權的轉變

公民參與的現象更可以從政治學中的主權轉變觀察。

1. 國家的主權消退：論者認為國家已隨著全球化浪潮失去往日光采及重要性。學者大前研一（Keichi O mhae）在 1995 就宣稱國家將權力讓渡給自由經濟市場與區域自然形成的經濟體，造成民族國家的終結（the end of the Nation State），史特蘭奇（Susan Strange）在《國家的退讓》（*The Retreat of the State*）一書中，也認為世界市場的客觀影響力遠勝於國家，政治權威日益分散於其他機制、團體或區域型機構，反應出國家主權的衰退（*Susan Strange, 1994：4*）。由於全球化現象的影響，國家主權確是如同論者所說產生明顯的消退現象，許多希求國家主權制衡資本主義不平者，轉而求助社會主義運動產生的非政府組織團體的協助，印證未來社會不在是由國家或國際組織所主導，而是包含了非政府組織共用主權的全球治理社會。

2. 國家仍是重要治理主體：雖然全球化浪潮席捲，但仍有學者赫斯特及湯普森（Paul Hirst and Grahame Thompson）提出全球化只是一個迷思（myth），全球化其實並沒有跳脫以國家或國家區域為實質內涵，國際權威仍然必須靠著國家才能有效運作。赫斯特及湯普森認為（*Paul Hirst and Grahame Thompson, 1996：2*）：「國家在國內及國際上的經濟治理仍扮演重要角色，雖然因為國際市場及新興的通訊媒體使得國家的排他領土控制減弱，但國家仍對其人民及領土扮演中心的角色。」這種論點是對全球化的反思，認為全球有其自我的矛盾，終究與世界市場的全球治理有一段無法克服的困難。

3. 國家主權為全球治理所取代：本文認為國家在全球化下確實已無法單獨的享有治理權力與功能，此時國家主權消退所喪失的權力是交給了由國際組織及國際建制所組成的非國家行為者，由他們來協同處理全球問題，透過國家主體及公民參與帶來的非營利組織建制，構成全球治理的公民社會。

三、公民社會的願景（vision）

從公民參與出發，結合非營利組織協力，輔以國際建制的全球治理，所建立的公民社會（civil society）究竟是什麼樣概念？聯合國開發計畫署（*UNDP, 1993*）的定義是：「公民社會是在建立民主社會中，同國家、市場一起構成的

相互關連的領域之一。社會運動可以在公民社會領域裡組織起來，公民社會裡的不同組織代表著各種不同的、有時甚至是相互矛盾的社會利益，這些組織是根據各自的社會基礎，所服務的物件、所要解決的問題以及開展活動的方式而塑造的。」Berthin 認為（*Berthin G. et al., 1*）：「公民社會存在於個人和國家之間的各種志願性協會，這些協會是公民向國家乃至整個社會表達自己意願和利益的基本手段」柏特南也認為公民社會成功必須有四個特徵（*趙黎青，1999：54*）：(1)公民參與政治生活，公民願意投入公共活動從事利己或利他的活動；(2)政治平等，公民社會中每人的權力是平等的，不是統治與臣民的關係；(3)公民間的團結、互信和容忍；(4)合作的社會組織結構存在，非政府組織的存在是社會發展成功的重要條件。

本文認為在國際社會下透過圖 5-3，建構公民社會是可持續發展的重要途徑。

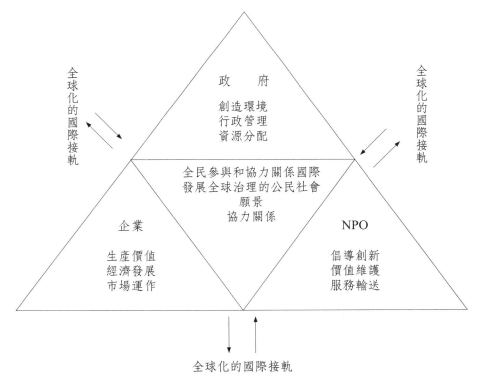

圖 5-3　公民社會角色功能構成圖

在全球化背景下，中國面對前所未有的機會，也遭遇前所未曾的挑戰，隨著加入 WTO，大陸經貿系統已與世界接軌，因此中國積極強調經濟及政治的戰略性調整，經濟上推動全方位、多層次、寬領域的對外開放，進一步朝向市場化、國際化及法制化的發展；政治上提高公民參與，逐步鬆綁非政府組織參與之法制基礎，釋出公民參與決策的民主空間。誠如學者所說：「全球化對中國是一個機遇與挑戰並存，風險與利益交織的過程，中國現代化的成敗取決於中國對全球化風險的體認與回應，全球化風險不僅來自外部衝擊，易產生於內部積弊，中國對全球化挑戰的回應，必須從深化內部改革尋找出路」（宋國誠，2002：1）。

全球化帶來資本的流動與投資，已對中國進二十年來的改革開放起了積極作用。

學者認為以四個標準來看海外投資對被投資國經濟發展的作用是（樊勇明，1992：82）：(1)伴隨投資而出現的經濟成長與雇傭；(2)帶動需求的增加和工資的分配；(3)技術經營管理轉讓帶來競爭力和售價的提高；(4)出口創匯等外部效果。而全球化帶來社會運動的興起，世界婦女運動、環保運動、社會救濟及教育改革的各種倡議式社會運動，也隨著非營利組織快速成長獲得連結，學者指出中國已從「社會主義市場經濟」的實踐經驗以及東亞國家的發展模式得到啟示，國家自然而然的成為主導產業結構調整的重要力量（朱錦鵬，2001：29）。

全球化下多元治理已成改革開放後，經濟體制社會建制快速鬆綁與自主的必經之路，社會結構分化不再以國家主權為唯一依歸，推動社會轉動的公益問題，推動民主改革的政治問題，推動均富社會的經濟問題，都使得非營利組織聚集了許多社會力，正透過決策系統與協力關係互動，希望帶來更多善治（good governance）的公民社會。

第五章　非營利組織的可持續發展　159

關鍵詞彙

| CORPS 管理系統 | 全球治理的公民社會 |

自我評量

1. 試述非營利組織可持續發展之具體策略？
2. 試述非營利組織專業化及聯盟化趨勢？
3. 試述非營利組織的社區化內涵？
4. 試述非營利組織所建構的公民社會願景？

第二篇 參考文獻

一、中文部分

王名（2002），《非營利組織管理概論》。中國：人民大學。

王名主編（2001），《中國 NGO 研究 2001—以個案為中心》，聯合國區域發展中心。

王逸舟（2002），〈全球化命題的再思考〉，收於龐中英主編，《全球化、反全球化與中國》，上海：上海人民出版社。

王順民（2001），《當代臺灣地區宗教類非營利組織的轉型與發展》。臺北：洪葉。

世界銀行組織（2000），《非政府組織法的立法原則》，喜馬拉雅研究基金會印行。

司徒賢達（1999），《非營利組織的經營管理》。台北：天下文化。

田凱（2001），〈國外非營利組織理論評述〉，*The Network of Foundation and Nonprofit*, China NPO.org.

全球治理委員會（1995），《我們的全球夥伴關係》。美國：牛津大學。

行政院研究發展考核委員會編（1993），《我國與國際非政府組織發展之研究》，臺北。

江明修（1994），《非營利組織領導行為之研究》，國立政治大學公共行政研究所。

江明修（1997），《公共行政學：理論與社會實踐》。臺北：五南。

江明修（1994），「公共行政社區主義之初探：兼論社區員警應非營利化或私有化？」，公共行政學術與員警實務研討會，政治大學藝文中心舉辦。

江明修、蔡勝男（2000/12），「各國公民社會組織與地方公民社會之發展」，佛光大學面對二十一世紀地方發展策略研討會，佛光大學蘭陽文教中心舉辦。

江明修（1997），《公共行政學：理論與社會實踐》。臺北：五南。

江明修、陳定銘（2000），〈臺灣非營利組織政策遊說的途徑與策略〉，《國立政治大學公共行政學報》。

江明修、梅高文（1999），〈非營利組織與公共政策〉，《社區發展季刊》，第85期。

江明修（2002），《非營利管理》。臺北：智勝。

朱錦鵬（2001），〈全球化與中國大陸國家發展—治理觀點的研究〉，海峽兩岸公共管理學術研討會論文，東華大學。

宋學文（2000），〈全球化與非政府組織對國際關係的影響〉，《新世紀智庫論壇》，第11期。

宋國誠（2002），〈全球化與中國—機遇挑戰與調適〉，《中國大陸研究》，第45卷，第2期。

余可平（2000），《治理與善治》。北京：社會科學文獻。

余佩珊譯（1998），《非營利機構的經營之道》。臺北：遠流。

何增科主編（2000），《公民社會與第三部門》。北京：社會科學文獻。

吳定（1998），《公共政策辭典》。臺北：五南。

吳英明（1994），〈公私部門協力推動都市發展—高雄21世紀美國考察報告〉，《空間》，第56期。

吳英明（1996），《公私部門協力關係之研究：兼論公私部門聯合開發與都市發展》。高雄，麗文。

吳英明（1993），〈公私部門協力關係與公民參與之探討〉，《中國行政評論》，第2卷，第2期。

吳忠澤（2001），〈我國民間組織的發展現狀及其管理〉，收入王名主編《中國NGO研究—以個案為中心》，清華大學NGO研究中心。

吳瓊恩、李允傑、陳銘熏編著（2000），《公共管理》。臺北：智勝。

李宛蓉譯（1998），《誠信》，Francis Fukuyama（1998）原著。臺北：立緒。

李建村（2001），〈公私部門協力關係之研究—以臺北市文湖國小社區、學區安全聯防為例〉，中央員警大學行政管理研究所碩士論文。

李建良（1998），〈民主政治的建構基礎及其難題：以多元主義理論為主軸〉，中央研究院人文社會科學研究所。

李振昌譯（2001），《知識經濟大趨勢》，C. Leadbeater（1999）原著（Living on Thin Air）。臺北：時報文化。

李宗勳（1994），〈警政工作民間化的理論及實務—公共行政的觀點〉，行政學術與警政實務研討會書面發表論文，1994.05.19於政治大學藝文中心舉辦。

李宗勳、范祥偉（2001），〈以「總量管制」推動政府業務委外的理論與作法〉，《考銓季刊》，第 25 期。

李宗勳、鄭錫鍇（2001），〈知識經濟時代的新治理模式─歐陸新治理觀點〉，中華國家競爭力研究學會等，於政大公企中心舉辦知識經濟與政府施政學術研討會論文。

沈奕斐（2002），〈超越國界：國際非政府組織的政治行為研究〉，《國際關係研究理論、視角與方法》。北京：文彙。

邵金榮（2003），《NPO 與免稅》。北京：社會科學文獻。

肯尼士‧華爾滋（1992），《國際政治理論》。北京：中國人民公安大學。

官有垣（2001），〈第三部門與公民社會的建構：部門互動的理論探討〉，《臺大社工學刊》，第 4 期。

官有垣（2001），《非營利組織與社會福利》。臺北：亞太。

林水波、王崇斌（1999），〈公民參與與有效的政策執行〉，《政治大學公共行政學報》，第 3 期。

林振春（1999），《社區營造的教育策略》。臺北：師大書苑。

王學東、柴方國譯（2000），《全球化政治》。北京：中央編譯社。

胡元樟、薛曉源主編（1998），《全球化與中國》。北京：中央編譯。

倪世雄（1999），〈西方國際關係理論的新發展─學派、論戰、理論〉，《復旦學報》社會科學版，1 期。

倪世雄（2001），《當代西方國際關係理論》，上海：復旦大學出版社。

俞可平主編，《治理與善治》。北京：社會科學文獻。

俞可平、黃衛平主編（1998），《全球化的悖論》。北京：中央編譯。

俞正樑（2000），《全球化時代的國際關係》。上海：復旦大學。

俞正樑（1998），《大國戰略研究─未來世界的美、俄、日、歐盟和中國》。北京：中央編譯。

時殷弘（2001），〈論民族國家及其主權的被侵蝕和被削弱─全球化趨勢的最大效應〉，《國際論壇》。

孫本初（2001），《公共管理》。臺北：智勝。

孫治本譯（1999），《全球化危機》。臺北：臺灣商務。

孫本初等譯（2000），《政府未來的治理模式》，B. Guy Peters 原著。臺北：智勝。

唐潤祥（2001），〈非營利組織參與開發經營公共建設之研究〉，南華大學 NPO 研究所碩士論文。

許文傑（2000），〈公民參與公共行政之理論與實踐—公民性政府的理想型建構〉，政治大學公共行政學系博士論文。

許主峰（2001），〈募款策略與規劃〉，《非營利組織經營管理研修粹要》，臺北，財團法人洪建全文教基金會。

許主峰（1998），「公民組織參與政策制定與執行—非營利組織與政府之互動關係」，社會立法運動聯盟主辦「打造新政府、邁向 21 世紀」研討會。

陳玉剛（2001），《國家與超國家—歐洲一體化理論比較研究》。上海：上海人民出版社。

陳伯璋、薛曉華（2001），〈全球在地化的理念與教育發展的趨勢分析〉，《理論與政策》，第 15 卷，第 4 期。

陳其南（2000），〈全球化後現代情境：今時今日的文化與空間〉，《典藏今藝術》，第 97 期。

陳金貴（1986），〈美國非營利組織之研究〉，《美歐月刊》，第 11 卷，第 6 期。

陳金貴（1994），《美國非營利組織的人力資源管理》。臺北：陽光。

陳佩君（2000），〈公私部門協力理論與應用〉，政治大學公共行政學系碩士論文。

陳俊宏（2000），〈人權保障與全球治理：聯合國與非政府組織的角色〉，《思與言》。

陳恆鈞（2001），「團體在決策過程中的運作分析模式」，政策分析的理論與實務研討會，世新大學舉辦。

陳菊（2000），〈高雄市社會福利資源之開拓與整合〉，《社區發展季刊》，第 89 期。

陸宛蘋（2001），《非營利組織的人力資源規劃與管理》。臺北：巨流。

斯坦利·霍夫曼（1990），《當代國際關係理論》，中國社會科學。

張文華（2001），〈組織信任之初探〉，《人力發展月刊》，第 80 期。

張在山（2000），《公共關係學》。臺北：五南。

黃世鑫、宋秀玲（1989），《我國非營利組織功之界定與課稅問題之研究》，財政部賦稅改革委會。

黃榮護等著（2000），《臺北市政府多部門協力研究架構初探》，世紀之約—統合

性政策暨計畫管理研討會，臺北市政府研考會舉辦。

曾昭鑫（2001），〈全球化與中國加入 WTO 之研究〉，政大東亞所碩士論文。

詹中原（1993），《民營化政策—公共行政理論與實務之分析》。臺北：五南。

彭慧鸞（2000），〈資訊時代國際關係理論與實務研究〉，《問題與研究》，第 39 卷，第 5 期。

湯京平（2001），〈形塑資源回收的政策網路—市場機制、慈濟與嘉義縣中埔鄉的資源回收〉，政策分析的理論與實務學術研討會，世新大學舉辦。

傅麗英（1995），〈公民參與之理論與實踐—民間教育改革團體的個案研究〉，政大公共行政研究所碩士論文。

楊龍芳（1998），《西方全球化學術思潮的歷史宙觀》。北京：中央編譯。

楊泰順（1993），〈建立遊說活動管理制度之研究〉，行政院研究發展考核委員會。

漢斯‧摩根索（1978），《國家間的政治》。北京：中國人民公安大學。

趙啟明（1990），〈獅子與羚羊——從全球化的觀點來看：原住民適應外來強勢文化的現象及應有的態度〉，《山海文化》，第 23 卷，第 24 期。

趙黎青（1998），《非政府組織與可持續發展》。北京：經濟科學出版社。

趙黎青（1999），〈柏特南、公民社會與非政府組織〉，《國外社會科學》，第 1 期。

蔡雅嵐（2000），〈虛擬組織之信任問題—以理性、社會及倫理的觀點〉，政大公共行政學系第一屆博碩士生論文發表會，政治大學。

鄭錫鍇（1999），〈BOT 統理模式的研究—兼論我國興建南北高速鐵路政策發展〉，政治大學公共行政學系博士論文。

鄭錫鍇（1999），〈政府再造的省思—社會資本的觀點〉，民主行政與政府再造學術研討會，世新大學舉辦。

鄭錫鍇（2001），「異質組織合作管理之析論—以公、私部門協力關係為例」，海峽兩岸公共管理學術研討會，政治大學舉辦。

鄭贊源（2001），〈臺灣非政府組織在國際社會所扮演的角色與功能〉，吳英明主編，《非政府組織》。臺北：商鼎。

劉世林（1998），《列寧主義策略研究》。桃園：中央員警大學。

劉伯紅（2000），〈中國婦女非政府組織之發展〉，《浙江學刊》，第 4 期。

劉坤億（1996），〈官僚體制革新之研究——企業型官僚體制理論及其評估〉，政

大公共行政研究所碩士論文。

樊勇明（1992），〈中國工業化與外國直接投資〉，上海：社會科學院。

盧業中（2001），〈主要國際關係理論中新現實主義、新自由制度主義與建構主義之比較研究〉，《中山人文社會科學期刊》，第9卷，第2期。

蕭高彥主編（1998），《多元主義》，中央研究院人文社會科學研究所。

蕭新煌（2001），《非營利部門組織與運作》。臺北，巨流。

顏聲毅（1995），《當代國際關係》。上海：復旦大學出版社。

顧忠華（1998），〈公民社會與非營利組織──一個理論性研究的構想〉，《亞州研究》，第26期。

二、英文部分

Badelt, C. (1990). *"Institution Choice and the Nonprofit Sector," in H. K. Anheier and W. Seibel (eds.), The Third Sector: Comparative Studies of Nonprofit Organization*, Berlin: Walter de Gruyter & Co.

Berthin G. et al. (1985). *Civil Society and Democratic Development, A CDIE Evaluation Design Paper,* Center for Development Information Evaluation, February.

Bittker I. & K., Rahdert (1976). *The exemption of Nonprofit Organizations form Federal Income taxation,* Yale Journal.

Campbell J. C. et al. (1989). *Afterword on Policy Communities: A Framework for Comparative Research.* Governance, Vol.2, 1989, pp. 86-94, Campbell et al.

Cooper Terry L. (1991). *An Ethic Citizenship for Public Administration Ednlewood Cliffs,* NJ.: Prentice-Hall.

David Held, Anthony McGrew (1999). *Global Transformations Politics Economics and Culture,* Stanford C A University.

Denhardt Robert B. (1993). *Theories of Public Organization.* Belmon, C.A.: Wadsworth, Inc. Denhart.

Ellis S. J. & Noyes K. K. (1990). *By the People, A History of Americas as Volunteers,* San Francisco, California Jossey-Bass Publishers.

Finger M. & Brand. S. B. (1999). *The Concept of Learning Organization Applied the Transformations of the Public Sector: Conceptual Contributions for Theory Development in Easterhy-Smith,* Mark John Burgoyne & Luis Araujo(eds.), Organizational Learining and the Learning Organizations:

Developments in Theory and Practice London: Sage.

Franklin I. (1996). Gamwell, *Beyond Preference,* Chicago: The University of Chicage Press.

Giddens (1990). *The Consequence of Moderity,* Codernity, Cambridge: Polity.

Hall R H. (1982). *Organization: Structure and Process.* Englewood Cliffs, NJ.: Prentice-Hall.

Hansen Morten T. etc. (1996). *What's Your Strategy for Managing Knowledge?* Chicage Press.

Harvard Business Review (2000). Vol. 77, No. 2, March/April, 1999; Hansmann, H., *The Role of Nonprofit Enterprise,* Yale Low Journal.

Hardcastle, Wenocur & Powers (1997). Community Practice: *Theories and Skills for Social Workers.* New York: Oxford University Press.Hardcastle, Wenocur & Powers.

Helmut K. Anheier & Lester M. Salamon (1996): *The Emerging Nonprofit Sector,* New York, Manchester University.

Hult K. M. & Walcott, C. (1990). *Governing Public Organization: Politics, Structures, and Institutional Design. Pacific Grove,* CA.: Brooks/Cole Publishing Company.

Kanter, R. M., The Change Masters. New York: Simon & Schuster. Kickert, W. J. M.; Klijn, E. H. & Koppenjan, J. F. M. (1997), *"Introduction: A Management Perspective on Policy Networks in Kickert,* Klijn & Koppenjan (eds.), Managing Complex Networks. London: Sage Publications, 1989.

Kooiman Jan, ed., (1993). Modern Governance: *New Government-Society Interactions.* Newbury Park, CA.: Sage.

Kouwenhoven, V. (1993). *Governance and Governability: UsingComplexity, Dynamics and Diversity.* in J. Kooiman (ed.), Modern Governance: New Government-Society Interactions. London: Sage.

Kramer (1987). *Voluntary Agencies and the Personal Social Services,* in W. W. Powell, New Haven, Yale University.

Kumamoto A. & Cronin J. (1987). *Volunteer Nonprofit special but very different personal dimension in Personal matters in the nonprofit organization.* Hampton Arkansas, Independent Community Consultant.

Langton S. (1983). *Public-Private Partnership: Hope or Hoax?* National Civic Review, Vol, ‧72.

Lester M. Salamon. (1999). *Global Civil Socitey: Dimensions of the Nonprofit Sector,* The Johns Hopkins Comparative Nonprofit Sector project.

Lewis J. D. & Weigert A. (1985). *Trust as a Social Reality.* Social Forces, Vol. 63.

Lohmonn R. A. (1992). *The Commons: New Perspectives On Nonprofits and Voluntary Action,* San Francisco, CA: Jossey Bass Publishers.

Mark V. Kauppi & Paul R. Viotti (1998). *International Relations Theory: Realism, Pluralism, Globalism,* New York: Macmillan; Toronto: Maxwell Macmillan Canada.

NCIB (2000). Standards in Philanthropy.

Oldfield Adrian (1990). *Citizenship and Community: Civic Republicanism and the Modern World.* N. Y.: Poutledge.

Osborne, D. & Gabler, T. (1993). *Reinventing Government: How the Entrepreneurial Spirit is Transforming the Public Sector.* M. A.: Addison-Wesley publishing company. Osborne & Gaebler.

Paul Hirst & Grahame Thompson (1996). *Globalization in Question: The International Economy and The Possibility of Governance,* Cambrige Polity Press.

Peters B. Guy (1998). *Managing Horizontal Government: The Politics of Co-ordination.* Public Administration, Vol. 76 (summer).

Philip Kolter (1996). *Strategic Marketing for Nonprofit Organizations,* 5th ed. 1996, Prentice Hall New Jersey, Philip Kotler, Standing Room Only, Harvard Business School Press, Boston

Rhodes R. A. W. (1997). *Understanding Governance.* Buckingham: Open University Press. Rhodes R. A. W. & Marsh D., *Policy Networks in British Government.* Oxford: Clarendon Press.

Robert O. (2001). Keohane and Joseph S. Nye, *Power and Inter dependence,* New York: Longman.

Ronald Moe R. C. (1987). *Exporing the Limit of Privatization.* Public Administration Review, Vol 47, No. 6.

Rosenau and Czempiel (1992). *Governance Without Government: Order and Change, in World politics,* Cambridge University Press.

Saidel J. R. (1991). *Resource Interdependence: The Relationship between State Agencies and Nonprofit Organization.* Public Administration Review, Vol. 51, No. 6.

Salamon Lester M. (1996). *Partners in public service: The Scope and Theory of Government Nonprofit Relations,* in W. W. Powell. The Reserch Handbook, New Haven, Yale University Press.

Savas E. S. (1992). *Privatization,* In Mary Hawkesworth and Maurie Kogan, eds., Encyclopedia of Government and Ploitics, Vol. 2, New York: Routledge.

Schram V. R. (1985). *Motivation Volunteers to Participate,* in L. E. Moore (ed.), Motivation Volunteers: How the Rewards of Unpaid Work Can Meet People's Needs, Canada: Vancouver Volunteers Centre.

Sharp, E. B. (1980). *Toward a New Understanding of Urban Services and Citizen Participation: The Coproduction Concept*, Midwest Review of Public Administration, Vol. 14, No. 2, June.

Stephenon Max O. J. (1991). *Whither the Public-Private Partnership: A Critical Overview Urban Affairs Quarterly,* Vol. 27, No. 1.

Simon (1987), *America's Nonprofit Sector,* A Primer, 2nd ed. (The Foundation Center).

Stephen D. Krasner (1983). *Structural Causes and Regime Consequences: Regimes as Intervening Variable,* in Stephen D. Krasner ed. International Regimes, Ithaca NewYork, Comell University Press.

Stoker, G. (1998). Public-Private Partnerships and Urban Governance. in J. Pierre, (ed.), *Partnerships in Urban Governance:European and American Experience.* Macmillan Press Ltd.

Sundeen R. A. (1985). *Coproduction and Communities: Implications for Local Administrators.* Administration & Society, Vol. 16 No. 4.

Susan Strange (1994). *The Retreat of the State: The Diffusion of Power in the World Economy,* Cambrige University Press.

Watkins, K. E. & Marsick, V. J. (1993). *Sculpting the Learning Organization: Lessons in the Art and Science of Systemic Change,* San Francisco: Jossey-Bass.

Weimer & Vining (1989). *Policy Analysis: Concepts and Practice.* Englewood Cliffs. New Jersey.

Weisbord Burton A. (1988). *The Nonprofit Econony,* Cambrige.Massachusetts: Harvard University Press.

Werner J. Feld & Robert S. (1994). Jordan with Leon Hurwitz, *International Organization: A Comparative Approach,* Westport Conn, Praeger.

Yuk1 Dennis R. (1987). *Executive Leadership in Nonprofit Organizations,* in W. W. Powell, The Nonprofit Organizations, New Haven, Yale University Press.

第三篇 藝術類非營利組織與文化創意產業之發展

第一章 緒 論

學習目標

讀完本章內容後，學習者應能達成下列目標：
1. 了解我國文化創意產業發展計畫的概念
2. 了解本篇研究的動機、目的、研究方法與限制

摘要

以文化為主導的新經濟時代、新創意時代已經來臨。

「文化創意產業發展計畫」是我國當前最重要的文化政策之一。然而，本計畫由 2002 年推動至今，各界對文化創意產業有諸多紛雜的意見與觀點。在本計畫推動的過程中，社會各界對文化創意產業的發展是否有共識、是否願意支持，在在都影響本計畫是否能順利推動下去。由於文化創意產業的發展，並非是政府單一部門就可以推動達到計畫的目標，它必須是社會三大部門共同努力才可能有成功的果實。近幾年來，在社會中扮演「第三個支柱」的第三部門，其社會影響力日益重要。本研究除了解第三部門對本計畫的看法外，亦希望找出第三部門在我國文化創意產業發展計畫中所扮演的角色、功能與定位，以供相關部門參考。

本研究採文獻分析與深度訪談的研究方法進行。在深度訪談方面，本研究針對文化藝術類第三部門組織、官方與學者進行訪談。藉由實務與理論、民間與政府的相互對照，找出本研究的發現與結論。

第一節 動機與目的

——在以知識為創造價值、創造財富的關鍵生產要素的經濟時代，以創造力、人才、技能為基質，以文化產品為主要載體的創意產業不僅是經濟活動中的生力軍，同時也是所有產業發展的源泉（花建，2003a：341）。

——當科技發達的時候，感性的需求也大幅提高。所謂文化創意產業，實在是一種感性經濟（漢寶德，2003）。

——文化產業是時代趨勢……當代的經濟發展特色不僅是知識經濟，更是文化經濟（劉維公，2003）。

——「文化不只是個好生意，更是個大生意！」英國人這麼說。

——原來文化也是一項可以賺錢的生意，雖然不一定是賺大錢，但卻是很銳利的、很迅速地讓自己的想法成為可以謀生的工具（郭紀舟，2003：37）。

一、動機

在全球化浪潮與反全球化抗爭與時俱進下，國與國、組織與組織、社會與社會、民眾與民眾間，交互著許許多多的對話與思考。但無庸置疑地一個以文化為主導的新經濟時代、新創意時代已經來臨。

文化與經濟的結合，只會對文化帶來傷害？部分藝文界人士可能有此擔憂與疑慮；社會普羅大眾也可能無法了解一國的文化政策對自己會造成怎樣的影響；民間企業更不曉得產業文化化、創新化會為企業帶來多少利潤。這其中有許多的概念與想法需要溝通。

文化是生動的主意，馮久玲（2002：28）認為所謂生動的主意是把活的觀念注入產品和服務內以建立活的事業。生意必須建立在生動的主意上，才會長青不朽。成功的文化產業必須以生意的思想和專業的態度來經營。事實上，常聽人說，藝術文化應該是非營利的活動，然而更正確的說法應該是：這些活動不是為營利，它們是為一個理想，一股熱情，一個堅持。若經營得當，利潤還是會不請自來的。

西方國家的文化政策已經有相當的轉變。從關注的內涵來看，以往的文化政策關注傳統文化藝術；現在的文化政策則牽涉無所不包的「創意」與混雜的政策內容。從區域範圍來看，過去只要管好一國之內的文化事務就好；現在的文化政策與其他政策則必須面臨全球化下的產業思考。從分工來看，過去的文化政策與其他政策有著明確的區隔；如今，在「創意」的串連下，文化政策與工業、經濟政策有著密不可分的關係（王俐容，2003：45）。

1997 年英國工黨政府首將創意產業（creative industries）列為該國重要的政策，其後澳洲、紐西蘭、香港、韓國，甚至是中國大陸都競相投入文化創意產業的發展，可見文化創意產業的時代趨勢。2002 年 6 月行政院所核定的「挑戰 2008：國家發展重點計畫」，首次將具有文化創意概念的產業政策—「文化創意產業發展計畫」涵蓋其中，可見該計畫是我國當前最重要的政策之一。

然而，文化創意產業發展計畫推動至今，不管是在預算編列上，還是文化創意產業推動的相關議題上，各界的聲音紛雜而出。任何一項政策或計畫的推動初期，必然會有許許多多的衝撞、爭議與模糊。但，文化創意產業的推動，絕非政府部門一廂情願的理想與作為，就可以打造一個完美的願景，它與企業部門、藝術文化界、一般社會大眾以及民間團體與組織都有連帶的網絡關係。若僅偏於一隅，不但推動的成效不彰，也失去文化生活、生活中有文化的追求。

解嚴以來，我國民間團體與組織如雨後春筍般一個接一個成立，各形各色的非營利組織為社會帶來多元的發展與活力。在九二一震災後，民間組織團體更發揮其快速動員力來協助救災，獲得了社會大眾的感佩與稱許。非營利組織提供各種公共服務、直接涉入社會中重要議題的倡導，參與公共事務的規劃、教育社會大眾新的觀念……等的特性，對社會產生重要的影響。故相對於政府部門、企業部門而存在的非營利組織，其所蘊涵巨大的社會力量應不容小覷。

再者，根據歐洲的研究[1]，在社會中扮演「第三個支柱」的非營利組織，在執行國家的文化政策上扮演越來越重要的夥伴角色。而國內目前註冊在案的全國性文化藝術基金會與學術文化類社會團體，大約有一千二百七十五個組織之多[2]。本文期望政府在大力推動文化創意產業發展計畫的同時，除了與企業

[1] Dorota llczuk（2002）在"Third Sector Cultural Policy"一文中指出，非營利組織在執行國家的文化政策上扮演越來越重要的夥伴角色。

[2] 據文建會 2004「文化白皮書」統計資料。

部門、學術界、藝文界人士進行政策對談外，更不能忽視「非營利組織」這個要角。

此外，綜觀國內相關「文化創意產業」的博碩士論文後，發現目前尚未有論文是以政策面或計畫執行與推動面來探討文化創意產業發展計畫的。本文從「非營利組織」的觀點來探討文化創意產業發展計畫，而非從政府與企業部門的觀點來探討，乃因不論是政府部門或企業部門，都有其既定或欲求的公利與私利的立場，而非營利組織相對而言立場較為中立，更能客觀陳述與提供不同角度的意見。另外，由於國內對於文化藝術類非營利組織的研究相當少[3]，而在這個計畫中這些組織究竟可以扮演什麼角色、發揮什麼功能，亦是值得探究的一個面向。

二、目的

本文的目的有以下幾點：

1. 分析我國非營利組織對於文化創意產業發展的看法。

2. 找出非營利組織在我國文化創意產業發展計畫中所扮演的角色、功能與定位。

3. 根據研究結果提出建言，以供相關部門參考之。

第二節　「文化創意產業發展計畫」[4] 的概念界定

為了開拓創意領域，結合人文與經濟發展文化產業[5]。2002 年 6 月政府正

[3] 例如筆者以「非營利組織」為關鍵字，透過國家圖書館之全國博碩士論文資訊網進行檢索，得二百八十三篇論文，接著再以「非營利組織」與「文化」為關鍵字檢索，得九篇論文，這之中僅有一篇較屬於文化藝術類非營利組織的研究。

[4] 資料來源：「挑戰 2008：國家重點發展計畫」；文建會網站（2003 年七月），http://www.cca.gov.tw/creative/。該計畫於 2005 年 1 月 31 日已做局部修正，相關最新內容請上行政院經建會網站。本文所列計畫內容皆以首次公布內容為準。

[5] 此為本計畫的目標。

式將「文化創意產業」列為「挑戰2008：國家重點發展計畫」[6]中之一項，這是我國首次將抽象的「文化軟體」視為國家建設的重大工程，希望結合人文與經濟產業創造高附加價值的效益，增加就業人口、以提升國民的生活品質。

這個計畫所涵蓋的內容包括：

1. 文化藝術核心產業：精緻藝術之創作與發表，如表演（音樂、戲劇、舞蹈）、視覺藝術（繪畫、雕塑、裝置等）、傳統民俗藝術等。

2. 設計產業：建立在文化藝術核心基礎上的應用藝術類型，如流行音樂、服裝設計、廣告與平面設計、影像與廣播製作、遊戲軟體設計等。

3. 創意支援與周邊創意產業：支援上述產業之相關部門，如展覽設施經營、策展專業、展演經紀、活動規劃、出版行銷、廣告企劃、流行文化包裝等。

文化創意產業發展計畫主要是針對上述不同類型之文化藝術產業，就人才培育、研究發展、資訊整合、財務資助、空間提供、產學合作界面、行銷推廣、租稅減免等不同面向提出整合機制，配合地方政府、專業人士、民間和企業之協作，來共同推動。目標[7]希望能夠在就業人口方面增加一倍，產值增加兩倍，並在華文世界建立臺灣文化創意產業的領先地位。

文化創意產業發展計畫包括五大部分，分別由經濟部、教育部、行政院新聞局和文建會共同執行：

1. 「成立文化創意產業推動組織」[8]。

2. 「培育藝術、設計及創意人才」，包括：
(1)藝術與設計人才養成教育。
(2)延攬藝術與設計領域國際師資。

[6] 「挑戰2008：國家重點發展計畫」包括：E世代人才培育計畫、文化創意產業發展計畫、國際創新研發基地計畫、產業高值化計畫、觀光客倍增計畫、數位臺灣計畫、營運總部計畫、全島運輸骨幹整建計畫、水與綠建設計畫、新故鄉社區營造計畫。

[7] 文建會為全力配合政府此項重大政策，積極以產業鏈的概念，訂定文化創意產業發展計畫，期於計畫完成時達成下列目標：(1)增加文化創意產業就業人口；(2)增加文化創意產業產值；(3)提高國民生活用品與活動的文化質感；(4)建構臺灣特色之文化產業，提升創意風格；(5)作為世界華文世界創意產業之樞紐平臺。

[8] 目前由經濟部、文建會、教育部與新聞局等共同成立「文化創意產業推動小組」。

(3)藝術設計人才國際進修。

(4)藝術設計人才國際交流。

3.「整備創意產業發展的環境」，包括：

(1)成立國家級設計中心。

(2)規劃設置創意文化園區。

(3)協助文化藝術工作者創業。

(4)強化智慧財產權保護。

4.「促進創意設計重點產業發展」，包括：

(1)商業設計。

(2)創意家具設計。

(3)創意生活設計。

(4)紡織與時尚設計。

(5)數位藝術創作。

(6)傳統工藝技術。

5.「促進文化產業發展」，包括：

(1)創意藝術產業。

(2)創意出版產業。

(3)創意影音產業。

(4)本土動畫工業。

第三節　相關文獻的檢視

有關本文之相關文獻，筆者以「文化創意產業」或「文化產業」[9] 為檢索字，透過國家圖書館之全國博碩士論文資訊網進行檢索[10]，得相關碩博士論文有關「文化創意產業」者三篇，有關「文化產業」者二十二篇。因囿於篇幅，原分析內容從略。

[9] 臺灣最早提出「文化產業」的概念，是文建會在 1995 年「文化產業研討會」提出「文化產業化、產業文化化」之構想，隨後並成為我國「社區總體營造」的核心。

[10] 檢索時間為 2003 年 8 月。

簡而言之，在文獻分析上，雖然筆者試著將「文化產業」也列入文獻檢視的範圍，但「文化產業」的概念，是文建會在 1995 年「文化產業研討會」提出「文化產業化、產業文化化」之構想，隨後並成為我國「社區總體營造」的核心。嚴格來看，「文化產業」並不完全等同於 2002 年始推動的「文化創意產業」，「文化創意產業」雖較「文化產業」只多了「創意」這二個字，但意義上已具更深廣的涵義，它不但要將文化視為有經濟效益的產業，同時更須有創意融入其中。不過，有關文化產業的相關論文檢視仍有其助益，故仍予以保留。由檢視結果可發現，從「社區總體營造」、「文化產業化、產業文化化」的觀點切入的論文占大多數，其理由顯而可知這是文建會前幾年來一直努力推動的運動，故相關論文皆以此為主軸。

本文主要探討的方向主軸為文化創意產業發展計畫，但綜觀國內相關「文化創意產業」的博碩士論文後，發現目前尚未有論文以政策面或計畫執行與推動面做研究。即使上述較相關文化創意產業的三篇論文中，二篇是直接在文化產業的內容範疇下選擇一個主題做探討：例如伍立人「從傳統中尋找新生命的文化創意產業－以白米木屐為例」的論文中，木屐可歸為文化創意產業範疇中的工藝類；例如李俊賢「藝術村之定位與永續經營探討－以南瀛總爺藝文中心為例」的論文中，藝文中心可歸為文化創意產業範疇中的文化展演設施類。另一篇則與本文較不相關。綜合來說，相關文化產業的論文者較相關文化創意產業論文者多，且其主題差異性大。

文建會在「文化創意產業發展計畫」公布之後委託相關部會做研究，並在北中南東各區舉辦研討會，但不論是政府部門、企業部門、民間組織、學術界目前所討論的重點在產業面的可行性、產值面的大小、園區的設立、法規面、人力面……等主題，較少觸及如何快速來推廣這個計畫。

本文從「非營利組織」及「政策面」的觀點切入，一來非營利組織在社會中扮演越來越重要的角色，二來希望能了解在文化創意產業發展計畫中非營利組織所扮演的角色是什麼？或可以為什麼？三來也希望能了解非營利組織對文化創意產業發展計畫的看法及意見。

文化機構與藝術組織

第四節　架　構

本文的架構如圖 1-1 所示：

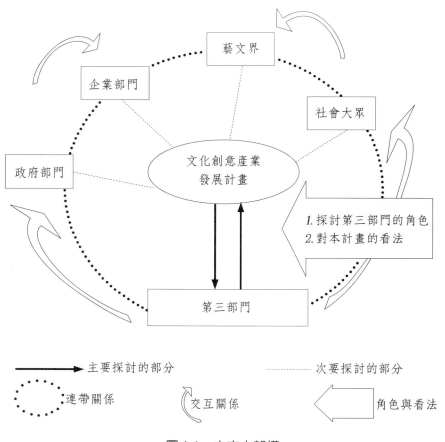

圖 1-1　本文之架構

本圖代表「文化創意產業發展計畫」與政策部門、企業部門、藝文界、社會大眾、非營利組織之間有如網絡般的連帶關係；而非營利組織與政府部門、企業部門、藝文界、社會大眾之間各有其交互關係；而本文主要要探討的部分

是非營利組織在文化創意業發展計畫中的角色，以及非營利組織對於文化創意產業發展計畫的相關看法。

文化生活就在你我生活的周遭。文化創意產業的發展與推動不是政府單一部門就可以做得到的，它與企業部門、非營利組織、藝文界、社會大眾之間有著密不可分的夥伴關係、網絡關係。唯有各方的相互合作與協調，皆有追求文化生活的共識，文化政策的推動才會更順利。況且文化創意產業發展本來就是一個工程浩大、牽涉廣泛的計畫，網絡之間各種資源如能匯聚起來，能量一定是一加一大於二以上的，所以政府部門在推動本計畫的當下，不應忽視與企業部門、非營利組織、藝文界以及社會大眾多做溝通與不斷的對話。另在英國成功的文化創意產業，在我國不一定也能有很大的成效，移植經驗本身也要能適合本國國情之所用才是。

第五節　研究方法、範圍與限制

一、研究方法

本文之研究方法採文獻分析與深度訪談進行，茲分述如下：

㈠文獻分析

本文蒐集國內、外文化創意產業發展的現況，非營利組織的相關理論，以及文化創意產業與文化產業的專書、論文、期刊、研究報告，網路資訊……等進行探討。

㈡深度訪談

本文採取「半結構型」的深度訪談，意旨在訪談前備有訪談題綱，在訪談過程中可適時調整問題，以獲受訪者更深入的回答。因文化創意產業發展計畫適值政策推動初期，若針對文化藝術相關之非營利組織進行量化抽樣研究，恐僅能得一般性意見，未能獲得本文期望了解的事實與意見。故，本文主以質化研究方法之面對面深度訪談方式進行，若因時空限制的因素，則輔以電話、書信、電子郵件方式進行訪談。在訪談的對象上，以組織之理事長、祕書長為最

佳，相關專員次之。

本文之訪談題綱，主要內容在於個案組織在文化創意產業發展計畫中的角色、功能與定位及個案組織對於「文化創意產業發展計畫」的看法，包括：

1. 個案組織簡介。
2. 個案組織在文化創意產業發展計畫中的角色、功能與定位。
3. 個案組織對於「文化創意產業發展計畫」的看法。
4. 個案組織的活動概況。

根據上述的研究方法，本文期望獲得的資訊有：

1. 藉由國內、外文化創意產業的發展現況分析以獲基本性了解。
2. 藉由訪談相關組織，希望了解受訪組織對文化創意產業發展計畫的看法，並且找出這些受訪組織在文化創意產業發展計畫中可以扮演的角色、功能與定位。

二、研究範圍

本文主在探討非營利組織在我國文化創意產業發展計畫中的角色，因此研究對象為國內的 NPO、NGO 組織。但為了更切合本文主題，遂將研究範圍縮小，以文化藝術核心產業：精緻藝術之創作與發表，如表演、視覺藝術、傳統民俗藝術等的非營利組織，作為深度訪談的對象。訪談的單位為立意選取的組織。而本文以受訪組織現有國內經驗作為本文之依據。

在協會與基金會之外，另訪談官方與學者的看法，讓實務與理論、民間與政府間相互對照。訪談單位、對象、日期如表 1-1 所列。

表 1-1　訪談對象

類　別	訪　談　單　位	對　象	日　期
視覺藝術協會	中華民國視覺藝術協會	胡永芬理事長 何孟娟祕書長	92/9/6
		胡永芬理事長	93/5/18
	中華民國畫廊協會	劉煥獻理事長	93/5/7
音樂及表演藝術協會	中華民國表演藝術協會	謝明智主任	93/5/10
		溫慧玟理事長	93/5/26
	國際民間藝術組織臺灣分會	郭麗敏祕書長	93/5/10
企業型基金會	台新銀行文化藝術基金會	黃韻謹執行長	93/5/25
官方	文建會創意產業專案中心	王菊櫻組長	93/5/12
學者	東吳大學社會系	劉維公老師	93/5/13

三、研究限制

本文的限制主要有以下二點：

㈠研究範圍的限制

本文立意選取之國內文化藝術相關的非營利組織僅訪談五個組織，恐會遺漏部分值得調查的組織，故有樣本代表性不足之虞。

㈡研究推論的限制

本文在擇取非營利組織時，只聚焦在視覺藝術、音樂及表演藝術的協會與基金會，並未涵蓋所有非營利組織，故不代表整體非營利組織對文化創意產業發展計畫的總體意見，故其推論性僅涉及到文化藝術相關之非營利組織。

關鍵詞彙

文化創意產業　　　　　　　　文化創意產業發展計畫

自我評量

1. 試析述我國文化創意產業發展計畫的內容大要。
2. 試舉出生活周遭的文化創意產業或文化產業發展的例子，分析它的發展特色。
3. 你是否同意文化是個好生意？原因為何？

第二章 非營利組織在我國「文化創意產業發展計畫」中之實證分析

學習目標

讀完本章內容後，學習者應能達成下列目標：

1. 了解本章所舉例的個案組織
2. 了解本章個案組織在文化創意產業發展計畫中的角色、功能與定位
3. 了解本章個案組織對於文化創意產業發展計畫的看法
4. 了解本章個案組織的活動內容

摘要

　　本研究針對視覺藝術、音樂及表演藝術的第三部門組織、文建會創意產業專案中心與學者，進行面對面的深度訪談。本章第一節先就訪談個案做簡單介紹，第二節分析第三部門的角色、功能與定位，第三節整理他們對於「文化創意產業發展計畫」的看法，第四節對這些組織曾做過的活動與研究做一些了解與介紹，第五節則針對第一節至第四節做綜合討論。

第一節 個案組織簡介

　　本文所訪談的非營利組織包括：中華民國視覺藝術協會、中華民國畫廊協會、中華民國表演藝術協會、國際民間藝術組織臺灣分會、台新銀行文化藝術基金會等單位，相關介紹如下：

一、中華民國視覺藝術協會簡介

　　「中華民國視覺藝術協會」（又稱視覺藝術聯盟）創立於1999年，所屬成員包括視覺藝術界相關的專業人士（包括：視覺藝術創作者、策展人、藝評人、藝術理論工作者、藝術行政工作者、藝術教育工作者、畫廊、藝術經紀公司與畫會團體），協會的角色是為視覺藝術工作者提供服務與爭取權益，同時也是視覺藝術工作者與政府、企業間溝通互動的橋樑。除了每年舉辦「藝術家博覽會」外，目前致力於建立藝術家身分認證制度與成立視覺藝術工會的工作方向。因囿於篇幅，原分析內容從略。

二、中華民國畫廊協會簡介

　　國內畫廊數量激增後，仍缺少組織有力的整合，有感於力量的分散與環境的丕變，「中華民國畫廊協會」因而成立於1992年。協會會務除作品的鑑定與鑑價外，每年亦舉辦「臺北國際藝術博覽會」。因囿於篇幅，原分析內容從略。

三、中華民國表演藝術協會簡介

　　國家文化藝術基金會成立後，表演藝術界人士為監督基金會經費分配的公平與正義性，遂於1997年成立「中華民國表演藝術協會」（又稱表演藝術聯盟）。期望提供民間表演藝術團體與相關政府單位對話的機會，並促進臺灣整體表演藝術環境的發展。近年來協會工作著重在政策研究方面，例如文化檔案、年鑑、生態報告等。因囿於篇幅，原分析內容從略。

第二章　非營利組織在我國「文化創意產業發展計畫」中之實證分析

四、國際民間藝術組織臺灣分會簡介

致力於推動國內民間藝術及常民文化的「國際民間藝術組織臺灣分會」於1999 年成立，希望藉由多元化的國際文化交流活動，將臺灣文化藝術及發展現狀推至國際間，增進世人對臺灣文化藝術的認識與欣賞。目前該協會正持續推動與建立「臺灣世界文化館」的行動概念。因囿於篇幅，原分析內容從略。

五、台新銀行文化藝術基金會簡介

台新銀行於 2001 年由董事長吳東亮先生成立「財團法人台新銀行文化藝術基金會」，期許以專業非營利藝術支持機構的角色，擔任藝術創意與民間產業交流合作的鍵結，具體落實企業回饋社會的使命。基金會以每年舉辦乙次的「台新藝術獎」為工作主軸。因囿於篇幅，原分析內容從略。

第二節　個案組織在「文化創意產業發展計畫」中的角色、功能與定位分析

在「文化創意產業發展計畫」中，這些個案組織究竟能扮演什麼角色、提供什麼功能？本文從組織的過去、現在與未來來了解他們的角色扮演，接著整體的來看非營利組織的角色與功能，並了解這些組織的態度與其定位。

一、組織曾經扮演的角色與功能

(一)曾經扮演的角色與功能

在現階段中，這些組織各別在「文化創意產業發展計畫」中，曾經（過去～現在）扮演什麼角色（提供什麼功能）？如表 2-1。

表 2-1　文化創意產業發展計畫中非營利組織曾經扮演的角色與功能

窗口	視盟	畫廊	表盟	IOV	台新	角色與功能
對企業	● ● ◎	● ●	●	●	●	(A)溝通者（提供溝通平臺，成為公、私部門溝通的橋梁） (B)媒合者（為企業與藝術團體牽紅線） (C)其他：資源提供者（幫企業做年曆等的策劃）
對藝文界	● ◎	●	●	◎		(D)改革者、倡導者（促使政府制定或改善相關的政策與措施） (E)其他：（提供藝術家發表空間；固定聚會，整合會員意見提供給公部門） （資訊平臺）
對社會大眾	●	●	●			(F)社會教育者（利用活動舉辦、刊物等方式推廣新的理念） (G)其他
組織間	● ◎	●	●			(H)整合者（倡議結（聯）盟，以做共同的訴求與作為） (I)其他：配合者（配合其他組織做訴求或活動）
對政府	● ● ● ● ◎ ● ◎ ●	● ● ● ● ◎ ● ◎ ◎ ◎ ●	 ● ● ● ● ◎ ●	● ● ● 	 ◎ 	(J)先驅者（創意觀念或方案的開拓與創新） (K)諮詢者、建言者（成為政策智庫中心或政策諮詢機構） (L)監督者、制衡者（監督與制衡政府的政策與作為） (M)合作者、夥伴者（受政府的委託，進行公共服務傳送的工作） (N)參與者、執行者（參與政策規劃或執行，政策對談或討論的過程） (O)協助者、支援者（補充政府不足之處） (P)行銷者、推廣者（協助行銷與推廣政府的政策理念） (Q)對抗者、批評者（反抗、批判、挑戰政府的政策） (R)影響者（影響政策方向與走向） (S)遊說者（說服政策決策者支持並通過相關法案或政策） (T)旁觀者、冷漠者（對於本計畫不做任何回應） (U)其他

說明：　1. 中華民國視覺藝術協會的代號為「視盟」、中華民國畫廊協會的代號為「畫廊」、中華民國表演藝術協會的代號為「表盟」、國際民間藝術組織臺灣分會的代號為「IOV」、台新銀行文化藝術基金會的代號為「台新」。

　　　　2. ●與◎皆代表各組織曾經扮演的角色與功能，其中●代表有五分之三以上的組織曾經扮演的角色與功能。

　　總合這五個組織從過去到現在曾經在「文化創意產業發展計畫」中扮演的角色與功能，可以得到的資訊是：

　　　　1. 視覺藝術協會、畫廊協會、表演藝術協會、國際民間組織臺灣分會這四個組織，從過去到現在不論是對企業、對藝文界、對社會大眾、在組織間、對政府都曾經扮演各種不同的角色與提供不同的功能。

2. 在這些角色與功能上，有超過半數（五分之三）以上的組織扮演：
（對企業）溝通者，媒合者；（對藝文界）改革者、倡導者；（對社
會大眾）社會教育者；（在組織間）整合者；（對政府）先驅者，諮
詢者、建言者，監督者、制衡者，合作者、夥伴者，協助者、支援者，
遊說者。

(二)遭遇到的問題

這些組織從過去到現在曾經發現或遭遇到什麼樣的問題或困難，包括有資
源不足、經費、人力不足，組織地位與國際政治阻力等的問題。中華民國視覺
藝術協會理事長胡永芬女士認為協會本身的經濟、社會、人力的資源非常不足，
而資源不足的情況下是會影響到所能發揮的能量與展現的成果，不過由於協會
內部有互相支援的系統，才克服了資源不足的困境：

「你資源越少你能夠發揮的能量越少，能做的事情動作就越小，因為
我們先天上就是資源不足……我覺得就是你呈現的條件，跟你呈現的效果
是成正比的，所以對我們來講就是資源非常非常少，包括經濟的資源、社
會的資源等等。我們真得算是很弱勢的……得到政府的資源補助非常少，
我覺得這是我們比較困難的地方，所以我們常有很多替代性自力救濟的方
案，比方說自己去募款，或者說我們成名的藝術家會員，就捐作品出來義
賣，他們因為自己有展覽機會，就把展覽機會讓出來給年輕的、沒有展覽
機會的藝術家……其實這也是最感人的部分，內部互相相濡以沫的支持系
統……」（視盟）

而中華民國表演藝術協會辦公室主任謝明智先生也表示經費與研究人力不
足是個問題：

「以此類社團法人來說，經費與研究人員不足是問題。」（表盟）

至於，國際民間藝術組織臺灣分會因為是屬於國際非政府組織，他們的著
力點是放在國際行銷的這部分，所以據祕書長郭麗敏女士表示不管是現在還是

未來都會碰到國際政治上臺灣定位的問題，另外在協會初創的前幾年曾經碰到組織地位的問題，也就是相關部門對於像他們這一類的非營利組織還摸不清它是什麼樣的單位：

> 「我們是一個國際非政府組織（INGO）的一員……我們初期的著力點就是放在建構這個國際網絡與平臺上，將 IOV Taiwan 的整體形象在國際會員組織中建立起來……在開始時還是會碰到政治的阻力，相信在以後的工作都是還會碰到的，但我們不希望那是最大的阻力。在初期的時候碰到滿尷尬的問題，有些單位還未重視這樣的非營利組織時，比如說文建會會扶植藝文團體，但對於我們這種型態的 NGO 組織，在他們還不了解時會去質疑……所以在初期時我們的確碰到 status 的問題」（*IOV*）

雖然大部分的非營利組織都有經費與人力不足的困難點，但是他們卻又能在受局限的情況下，完成任務並恪守組織成立的宗旨，這可能歸因於他們能妥善利用極少資源來產生巨大的能量以克服困難。

二、組織未來可以扮演的角色與功能

(一)未來可以扮演的角色與功能

這些組織在「文化創意產業發展計畫」中，未來可以扮演什麼角色（提供什麼功能）？如表 2-2。

第二章　非營利組織在我國「文化創意產業發展計畫」中之實證分析

表 2-2　文化創意產業發展計畫中非營利組織未來可以扮演的角色與功能

窗口	視盟	畫廊	表盟	IOV	台新	角色與功能
對企業	●	●	●			(A)溝通者（提供溝通平臺，成為公、私部門溝通的橋梁）
	●	●			●	(B)媒合者（為企業與藝術團體牽紅線）
						(C)其他
對藝文界	●	●	●			(D)改革者、倡導者（促使政府制定或改善相關的政策與措施）
						(E)其他
對社會大眾		●	●	●	●	(F)社會教育者（利用活動舉辦、刊物等方式推廣新的理念）
						(G)其他
組織間	●	●				(H)整合者〔倡議結（聯）盟，以做共同的訴求與作為〕
						(I)其他
對政府	●	●	●			(J)先驅者（創意觀念或方案的開拓與創新）
	●	●				(K)諮詢者、建言者（成為政策智庫中心或政策諮詢機構）
	◎		◎			(L)監督者、制衡者（監督與制衡政府的政策與作為）
				◎	◎	(M)合作者、夥伴者（受政府的委託，進行公共服務傳送的工作）
				◎		(N)參與者、執行者（參與政策規劃或執行，政策對談或討論的過程）
			●	●	●	(O)協助者、支援者（補充政府不足之處）
				◎		(P)行銷者、推廣者（協助行銷與推廣政府的政策理念）
						(Q)對抗者、批評者（反抗、批判、挑戰政府的政策）
						(R)影響者（影響政策方向與走向）
						(S)遊說者（說服政策決策者支持並通過相關法案或政策）
			◎			(T)旁觀者、冷漠者（對於本計畫不做任何回應）
						(U)其他

說明：●與◎皆代表各組織未來可以扮演的角色與功能，其中●代表有五分之三以上的組織未來可以扮演的角色與功能。

　　總合這五個組織未來可以在「文化創意產業發展計畫」中扮演的角色與功能，所得到的資訊是：

1. 有超過半數（五分之三）以上的組織認為該組織未來可以扮演的角色與功能為：（對企業）溝通者，媒合者；（對藝文界）改革者、倡導者；（對社會大眾）社會教育者；（在組織間）整合者；（對政府）先驅者，諮詢者、建言者，協助者、支援者。

2. 五個組織中有四個認為未來可以扮演對社會大眾的「社會教育者」為最多。

(二)未來最適合扮演的角色與功能

至於，這些組織未來最適合扮演的是哪三或四個角色？如表 2-3：

表 2-3　文化創意產業發展計畫中非營利組織未來最適合扮演的角色與功能

窗口	視盟	畫廊	表盟	IOV	台新	角色與功能
對企業		◎				(A)溝通者(提供溝通平臺，成為公、私部門溝通的橋梁)
	●	●			●	(B)媒合者(為企業與藝術團體牽紅線)
						(C)其他
對藝文界		◎	◎			(D)改革者、倡導者(促使政府制定或改善相關的政策與 措施)
						(E)其他
對社會大眾			●	●	●	(F)社會教育者(利用活動舉辦、刊物等方式推廣新的理念)
						(G)其他
組織間						(H)整合者〔倡議結(聯)盟，以做共同的訴求與作為〕
						(I)其他
對政府				◎		(J)先驅者(創意觀念或方案的開拓與創新)
	◎		◎			(K)諮詢者、建言者(成為政策智庫中心或政策諮詢機構)
	◎		◎			(L)監督者、制衡者(監督與制衡政府的政策與作為)
					◎	(M)合作者、夥伴者(受政府的委託，進行公共服務傳送的工作)
						(N)參與者、執行者(參與政策規劃或執行，政策對談或討論的過程)
				◎	◎	(O)協助者、支援者(補充政府不足之處)
						(P)行銷者、推廣者(協助行銷與推廣政府的政策理念)
						(Q)對抗者、批評者(反抗、批判、挑戰政府的政策)
						(R)影響者(影響政策方向與走向)
						(S)遊說者(說服政策決策者支持並通過相關法案或政策)
						(T)旁觀者、冷漠者(對於本計畫不做任何回應)
						(U)其他

說明：●與◎皆代表各組織未來最適合扮演的角色與功能，其中●代表有五分之三以上的組織未來最適合扮演的角色與功能。

　　總合這五個組織未來在「文化創意產業發展計畫」中最適合扮演的三或四個角色與功能，所得到的資訊是：

　　　1.有超過半數（五分之三）以上的組織認為該組織未來最適合扮演的角色與功能為：（對企業）媒合者；（對社會大眾）社會教育者。

　　　2.而（對藝文界）改革者、倡導者；（對政府）諮詢者、建言者，監督者、

第二章　非營利組織在我國「文化創意產業發展計畫」中之實證分析

制衡者，協助者、支援者這幾個角色仍是相對上次適合的。

針對這幾個角色與功能，各組織所表述的看法如下：

1.媒合者

中華民國畫廊協會與台新銀行文化藝術基金會，由於本來就扮演這樣的角色，所以亦認為該組織未來最適合的角色之一，是為企業與藝術團體或藝術家牽紅線；而中華民國視覺藝術協會理事長胡永芬女士認為，一旦企業產生需求的時候，他們有最多藝術專業工作的人才庫可以提供給企業：

> 「因為我們是一個協會，你要跟企業去合作的話就要牽線，譬如我們辦博覽會找一個大廠商來媒合，那跟政府溝通，跟外國溝通，跟公、私部門溝通，或者我們自己內部的，這就是我們協會成立的宗旨，現在就是一個溝通的橋梁，就是平臺。」（畫廊）

> 「我們本來就是這樣的一個單位，我們不管有沒有文化創意產業這個計畫出來都扮演這個的角色，但是這個企業基本上指的就是台新……我們本來就是這樣的一個媒合者。」（台新）

> 「我們有最大藝術專業工作者的人才庫，一旦企業、產業他們真正在心裡上認知了這樣需求的時候，我們有最好的source可以提供給他們，針對不同的需求，我們可以透過內部溝通的管道找到最合適的人給他們，我覺得這個部分對我們來說，這些都是做得很順手，本來就應該要做的事情。」（視盟）

2.社會教育者

要推廣藝術除了藝術生態本身要更健全外，如何落實到生活教育裡是重要的議題。國際民間藝術組織臺灣分會祕書長郭麗敏認為，他們所倡議的一些理念希望能落實在生活教育裡面；中華民國表演藝術協會理事長溫慧玟認為，讓表演藝術生態更健全，就如同在做社會教育；台新銀行文化藝術基金會執行長黃韻謹女士謙虛地表示，他們的藝術推廣理念，也許有教育的意涵在其中：

> 「我們會關注臺灣的民間藝術，我們說的常民文化，我們看到這裡有很多具有能量的素材，而它是可以跟國外的思潮做結合的，它是可以被行

銷出去的，在這個部分我們有一些想法和觀察，但是做得還不夠，希望在這個部分做一個倡議者的工作。在這裡面有許多是觀念性的東西，我們很希望能將它落實在生活教育裡……」（IOV）

「這跟聯盟最近在做的一些角色確實是有關的，我們希望透過聯盟一方面去服務所有的會員團隊，但是同時我們也思考如何讓表演藝術生態更健全，確實是像在做社會教育。」（表盟）

「教育者不敢啦，我想大家理念一定是互相 communicate，包括說我們把我們認為好的藝術推薦給他們……所以當然我們要透過很多不同的方式，去做一些解說引導啊，所以我們就是一個推廣者，或許也有教育的層面。」（台新）

3.改革者、倡導者

因為中華民國表演藝術協會目前正致力於將演藝團體定位為非營利組織的輔導，所以基本上就是改革與倡導型的組織；同樣地，中華民國畫廊協會理事長劉煥獻先生也表示，協會長期以來都有這樣的理念與作為：

「……別人都還沒做，我們就先做了，舉辦博覽會就是我們先做起的，自 1992 年開始至今我們已有十二、三年的歷史了，不斷地在改革不斷地在倡導。」（畫廊）

4.諮詢者、建言者

中華民國視覺藝術協會與中華民國表演藝術協會成立的宗旨，都是要建立視覺、表演藝術界和政府間諮詢與溝通的管道，所以能適時對政府提出建言或作為專業的諮詢者，才能真正符合這個領域的發展需求：

「……我們就是應該幫視覺藝術產業，這個塊面的一些個別工作者，對政府提出一些建言，讓他們在政策制定的過程當中，我們不只要監督然後可以作為他的諮詢者，隨時作為專業意見的提供者，同時也要監督這些意見落實到執行面，到最後呈現怎樣的結果。」（視盟）

5.監督者、制衡者

如同中華民國視覺藝術協會理事長胡永芬女士所言，作為一個非營利組織的天命就是要去監督與制衡政府的政策與作為；中華民國表演藝術協會理事長溫慧玟女士也表示，該協會在這個角色上有著力：

> 「我覺得我們作為一個監督者、制衡者，不管說我們跟政府互動的關係跟條件是在什麼樣的處境、什麼樣的時代，我們都一定要守住這樣的一個自我認知，你永遠都要做一個監督者跟制衡者，作為非營利組織來講，你的天命就是在這裡，這是一定要做到的。」（視盟）
>
> 「事實上，重點是如何去改善與健全整體表演藝術生態的環境，同時當然也希望可以成為一個與政府對話的窗口，所以也需要在監督與制衡上面，扮演某種程度的角色。」（表盟）

6.協助者、支援者

政府作為無法面面俱到是事實，所以非營利組織就是要補政府不足之處，國際民間藝術組織臺灣分會祕書長郭麗敏女士與台新銀行文化藝術基金會執行長黃韻謹女士都有這樣的想法，而企業基金會更強調是平等地位的夥伴關係。

三、整個非營利組織可以扮演的角色與功能

(一)非營利組織可以扮演的角色與功能

除了原來的五個組織外，在這個部分再加入文建會創意產業專案中心與學者的角度，來看整個視覺、音樂、表演藝術的非營利組織在「文化創意產業發展計畫」中，可以扮演什麼角色（提供什麼功能）？如表 2-4。

總合這五個組織加上文建會創意產業專案中心與劉維公老師的看法，整個視覺、音樂、表演藝術的非營利組織在「文化創意產業發展計畫」中，可以扮演什麼角色與功能，可以得到的資訊是：

1. 有超過半數（七分之四）以上的組織與單位認為整個非營利組織可以扮演的角色與功能為：（對企業）溝通者；（對社會大眾）社會教育者；（在組織間）整合者；（對政府）諮詢者、建言者，協助者、支援者，遊說者。

2.這七個組織與單位中，有多達六個組織與單位認為「諮詢者、建言者」是未來整個非營利組織可以扮演的角色與功能。

表 2-4　文化創意產業發展計畫中整個非營利組織可以扮演的角色與功能

窗口		視盟	畫廊	表盟	IOV	台新	文創中心	劉維公	角色與功能
對企業		●	●	●		●			(A)溝通者（提供溝通平臺，成為公、私部門溝通的橋梁）
			◎					◎	(B)媒合者（為企業與藝術團體牽紅線） (C)其他
對藝文界			◎	◎			◎		(D)改革者、倡導者（促使政府制定或改善相關的 政策與措施）
								◎	(E)其他：〔培育（年輕）人才，改善藝文生態〕
對社會大眾			●	●	●	●		●	(F)社會教育者（利用活動舉辦、刊物等方式推廣新的 理念） (G)其他
組織			●	●	●	●	●		(H)整合者〔倡議結（聯）盟，以做共同的訴求與作為〕 (I)其他
對政府		◎	◎					◎	(J)先驅者（創意觀念或方案的開拓與創新）
		●	●		●	●		●	(K)諮詢者、建言者（成為政策智庫中心或政策諮詢 機構）
		◎		◎		◎			(L)監督者、制衡者（監督與制衡政府的政策與作為）
					◎	◎	◎		(M)合作者、夥伴者（受政府的委託，進行公共服務 傳送的工作）
					◎	◎	◎		(N)參與者、執行者（參與政策規劃或執行，政策對 談或討論的過程）
					●	●	●		(O)協助者、支援者（補充政府不足之處）
					◎	◎			(P)行銷者、推廣者（協助行銷與推廣政府的政策理 念）
		◎				◎			(Q)對抗者、批評者（反抗、批判、挑戰政府的政策）
		◎		◎		◎			(R)影響者（影響政策方向與走向）
		●		●			●		(S)遊說者（說服政策決策者支持並通過相關法案或 政策）
									(T)旁觀者、冷漠者（對於本計畫不做任何回應）
							◎		(U)其他：研發者（從事該領域之生態調查及新趨 勢、新機制之制定）

說明：1.文建會創意產業專案中心的代號為「文創中心」。
2.●與◎皆代表整個非營利組織可以扮演的角色與功能，其中●代表有七分之四以上的組織與單位認為整個非營利組織可以扮演的角色與功能。
3.本文將劉維公老師視為一個單位。

第二章　非營利組織在我國「文化創意產業發展計畫」中之實證分析

在這個部分，整個非營利組織可以扮演的角色與功能上，文建會創意產業專案中心王菊櫻組長與劉維公老師，各別提出筆者原先未列的二個角色與功能，他們的看法如下：

1. 培育（年輕）人才，改善藝文生態的功能

劉維公老師認為需要培育藝文界裡新一代的人才，同時藝文界本身的生態也有改革的必要：

> 「關於對藝文界而言，是對於藝文生態本身的那些環境發揮一些作用，包括培育新的世代，改善我們剛講到的藝文裡還是有一些派系、打壓等等，我想這個其實也是重要的。」（劉維公老師）

2. 研發者、研究調查者的角色

王菊櫻組長認為非營利組織若能從事該領域的生態調查與新趨勢、新機制的制定，對於政府政策的與時俱變將有很大的助益：

> 「畢竟立法的腳步總是比較慢，民間的腳步永遠都是走在前面，所以民間又有一些什麼樣新趨勢，這個領域的整個環境生態發展到怎樣的地步了，我們必須要去做一些相關的研究，還有一些新的機制的建立，還有一些新的政策，或去告訴政府說你應該怎樣來幫助我們，要讓政策方案可以與時俱變，必須要有研究調查者、研發者的一個角色。」（文創中心）

> 「……我是覺得非營利組織是可以自己來建構視覺藝術、表演藝術到底是怎樣去跟文化創意產業現在的政策真正發生一些關係，那這部分非營利組織他扮演的角色就是我所謂的研發者，或者是諮詢建言者，或者是對藝文界來講是改革者、倡導者。」（文創中心）

(二)非營利組織最關鍵的角色與功能

而，那三個角色是整個非營利組織最重要、最關鍵的角色與功能？如表2-5，

表 2-5　文化創意產業發展計畫中整個非營利組織最關鍵的角色與功能

窗口	視盟	畫廊	表盟	IOV	台新	文創中心	劉維公	角色與功能
對企業		◎						(A)溝通者（提供溝通平臺，成為公、私部門溝通的橋梁）
		◎					◎	(B)媒合者（為企業與藝術團體牽紅線）
								(C)其他
文界　對藝						◎		(D)改革者、倡導者（促使政府制定或改善相關的政策與措施）
							◎	(E)其他
大眾　對社會			◎					(F)社會教育者（利用活動舉辦、刊物等方式推廣新的理念）
								(G)其他：〔培育（年輕）人才，改善藝文生態〕
組織		●	●			●		(H)整合者〔倡議結（聯）盟，以做共同的訴求與作為〕 (I)其他
對政府	◎							(J)先驅者（創意觀念或方案的開拓與創新）
				◎	◎			(K)諮詢者、建言者（成為政策智庫中心或政策諮詢機構）
	◎		◎					(L)監督者、制衡者（監督與制衡政府的政策與作為）
								(M)合作者、夥伴者（受政府的委託，進行公共服務傳送的工作）
					◎		◎	(N)參與者、執行者（參與政策規劃或執行，政策對談或討論的過程）
								(O)協助者、支援者（補充政府不足之處）
				◎	◎			(P)行銷者、推廣者（協助行銷與推廣政府的政策理念）
				◎				(Q)對抗者、批評者（反抗、批判、挑戰政府的政策）
	◎							(R)影響者（影響政策方向與走向）
								(S)遊說者（說服政策決策者支持並通過相關法案或政策）
								(T)旁觀者、冷漠者（對於本計畫不做任何回應）
						◎		(U)其他：研發者（從事該領域之生態調查及新趨勢、新機制之制定）

說明：●與◎皆代表整個非營利組織最關鍵的角色與功能，其中●代表有七分之三以上的組織與單位認為整個非營利組織最關鍵的角色與功能。

　　總合這五個組織加上文建會創意產業專案中心與劉維公老師的看法，整個視覺、音樂、表演藝術的非營利組織在「文化創意產業發展計畫」中最關鍵的角色與功能，所得到的資訊是：

1. 這七個單位中有三個單位認為（在組織間）「整合者」是最關鍵的角色與功能。
2. 而（對企業）媒合者；（對政府）諮詢者、建言者，監督者、制衡者，參與者、執行者，行銷者、推廣者亦是相對上較為重要的角色與功能。

針對這幾個角色與功能，各組織與單位所表述的看法如下：

1. 整合者

文建會創意產業專案中心王菊櫻組長、中華民國畫廊協會理事長劉煥獻先生與中華民國表演藝術協會辦公室主任謝明智先生都認為，組織間要整合是滿重要的，因為倡議結盟以做共同的訴求與作為將越來越重要：

「因為他是一個中立的單位，而且他又有同業工會的性質，所以他要做的也是社會資源串連的工作，他畢竟是集合該領域整體的一個力量，所以他要如何去跟各個不同的領域去做一個串連而不是讓個別單位以小搏大，那樣太辛苦了，所以我覺得這也是他們成立的宗旨之一，這也是它很重要的一個角色。」（文創中心）

「因為未來的角色比較國際化了，例如以我們協會來說我們會去整合亞洲地區如北京、上海、日本、韓國，甚至歐洲來辦博覽會，將來這些結盟的可能性比較多，因為已經擴展到結盟的問題了。例如去年我們去韓國，你辦我來，明年我辦你來，有點像經濟的 APEC，所以倡議結盟，以做共同的訴求與作為未來會越來越重要。」（畫廊）

「組織間要整合，也就是說各個非營利組織大家能夠做個整合，推廣社會教育，然後監督政府。」（表盟）

2. 媒合者

中華民國畫廊協會理事長劉煥獻先生與劉維公老師認為媒合的角色是重要的，如劉維公老師所說：

「因為企業界常會抱怨說他有錢卻不知道怎樣去投資，或是怎樣去贊助藝文團體，所以他們常去贊助的是知名的林懷民或光環等等這一些，所以說他需要的是一個媒合者……」（劉維公老師）

3.諮詢者、建言者

如國際民間藝術組織臺灣分會祕書長郭麗敏女士與台新銀行文化藝術基金會執行長黃韻謹女士的看法，非營利組織的觀念與做法通常都是走在前面的，政府部門是應該聽聽民間的聲音：

「非營利組織的角色功能是要補足公部門與私部門不足的地方，所以它有很多東西都是走在比較前面的。它可以提供許多議題，供政府相關單位參考。」（IOV）

「因為既然是文化創意產業，當然文化界必須在裡面扮演一個一開始的觀念、information的提供，否則政府在辦公室裡面，他怎麼會知道這個環境需要什麼。」（台新）

4.監督者、制衡者

不管是組織未來最適合扮演的角色與功能，或看待整個非營利組織應該扮演最關鍵的角色與功能，中華民國視覺藝術協會理事長胡永芬女士與中華民國表演藝術協會辦公室主任謝明智先生，都認為監督與制衡政府的政策是關鍵的：

「就是你提出先行性的想法，然後希望對政策方向跟環境生態的二端產生影響，然後同時你要制衡跟監督政府的實行。」（視盟）

5.參與者、執行者

廣納非營利組織來共同參與與執行這個計畫，應該會讓產業發展的推動更順利與有效，台新銀行文化藝術基金會執行長黃韻謹女士與劉維公老師這樣認為：

「如果有這樣的計畫，讓藝文工作者尤其是非營利組織來扮演一個參與跟執行者，應該會是一個非常有效的方式。因為既然是一個產業的發展嘛，所以純用政府機關的方式去推動可能不如一個非營利組織來得有效率。」（台新）

「因為太多的基金會在做參與了，那基金會的參與執行是好的，因為

第二章　非營利組織在我國「文化創意產業發展計畫」中之實證分析

他不是受公部門的影響，他可以比較有彈性去做一些事情，基金會裡面事實上有一些比較熱心，對文化確實有那種熱誠在的人，所以他去做的時候不會像公務員一樣有公務心態，他會真的想要對文化貢獻一份心力，這非常重要的。」（劉維公老師）

6.行銷者、推廣者

非營利組織若能認同與支持政府的政策方向，而後協助行銷並推廣政府的政策理念，由點到面的推廣所形成的滲透力量是很驚人的。台新銀行文化藝術基金會執行長黃韻謹女士與國際民間藝術組織臺灣分會祕書長郭麗敏女士，有以下的看法：

「因為如果非營利組織對這個事情都不支持的話，藝文圈本身對這件事不支持，根本就不會成功。所以我想行銷推廣是必要的。」（台新）

「在推廣工作上也不是光靠公部門由上而下的推動，還是要靠很多非營利組織來實際落實在工作中去做推廣。」（IOV）

四、綜合結果

綜合表 2-1～表 2-5 所得結果（如表 2-6），再次來看這些組織過去到現在曾經扮演的角色與功能、未來可以與最適合的角色與功能、整個非營利組織可以與最關鍵的角色與功能，從中可以粗略的得到幾點資訊：

1. 在這五個題目中，超過半數（五分之三）以上的題目所獲的落點在：（對企業）溝通者，媒合者；（對藝文界）改革者、倡導者；（對社會大眾）社會教育者；（在組織間）整合者；（對政府）諮詢者、建言者，協助者、支援者。

2. （對社會大眾）社會教育者與（在組織間）整合者，在這五個題目中是四個題目的答案，可顯現其重要性。

表 2-6　綜合文化創意產業發展計畫中非營利組織的角色與功能

窗口	曾經扮演	未來可以	未來最適	整體來看	整體關鍵	角色與功能
對企業	● ●	● ●	●	●		(A)溝通者（提供溝通平臺，成為公、私部門溝通的橋梁） (B)媒合者（為企業與藝術團體牽紅線） (C)其他
對藝文界	●			●		(D)改革者、倡導者（促使政府制定或改善相關的政策與措施） (E)其他
對社會大眾	●	●	●	●		(F)社會教育者（利用活動舉辦、刊物等方式推廣新的理念） (G)其他
組織間	●	●		●	●	(H)整合者〔倡議結（聯）盟，以做共同的訴求與作為〕 (I)其他
對政府	◎ ● ◎ ● ● ◎	◎ ● ● 		● ● ◎		(J)先驅者（創意觀念或方案的開拓與創新） (K)諮詢者、建言者（成為政策智庫中心或政策諮詢機構） (L)監督者、制衡者（監督與制衡政府的政策與作為） (M)合作者、夥伴者（受政府的委託，進行公共服務傳送的工作） (N)參與者、執行者（參與政策規劃或執行，政策對談或討論的過程） (O)協助者、支援者（補充政府不足之處） (P)行銷者、推廣者（協助行銷與推廣政府的政策理念） (Q)對抗者、批評者（反抗、批判、挑戰政府的政策） (R)影響者（影響政策方向與走向） (S)遊說者（說服政策決策者支持並通過相關法案或政策） (T)旁觀者、冷漠者（對於本計畫不做任何回應） (U)其他

說明：●與◎皆個別代表該問題所得的角色與功能，其中●代表有五分之三以上的問題所得的角色與功能。

五、組織未來的態度與定位

　　這些組織對於「文化創意產業發展計畫」或「文化創意產業」有怎樣的態度是一個觀察本計畫是否能落實的重要面向，因為如果連這些組織都不支持的話，那政府僅靠單方的力量來推動或許是事倍功半的，因此，我們來看一看這些組織是如何說的：

　　中華民國表演藝術協會理事長溫慧玟女士認為文化創意產業發展計畫還有

許多塊面和基礎工程仍需要加強與改善，加上協會人力與時間上的限制，所以會採取比較被動的態度：

> 「以目前短期內的狀況來說，雖然「文化創意產業發展計畫」被提出來作為一個重點工業，可是確實還有很多塊面和基礎工程是有待改善的。所以對我們來說，聯盟有其成立的宗旨與年度計畫執行的項目，以聯盟現有的人力跟時間，我們可能會採取比較被動的態度。」（表盟）

同樣地，國際民間藝術組織臺灣分會祕書長郭麗敏女士表示，政策在很模糊地帶的時候，不希望組織像個風向球而修改原本的工作，不過對這個計畫仍是有所期待的：

> 「在剛開始聽到文化創意產業這個政策時，我們當然會有所期待，它是怎樣的政策，怎樣的架構，用什麼樣的機制來做，哪些地方是我們可以參與的，如果這個部分和我們的領域是相契合的，我們當然會積極地去參與。但是在一個很模糊的時候，我們不希望自己的組織只是一個風向球，因為大家都在講這個東西就去修改我們要做的工作。」（IOV）

台新銀行文化藝術基金會執行長黃韻謹女士對於文化創意產業抱持正面的態度：

> 「從一個文化的工作者來講，我們樂於看到臺灣有文化創意產業的發展，臺灣有文化創意產業的發展讓所有的文化工作者，某種程度啦，應該都是會獲利，而且這個文化創意產業的成型，他讓企業對參與文化也更有意願，假設這個產業真實可以存在而成立而發展，企業對這件事情我想多數不反對……那要知道就是說，企業有他的本業，比如說我是做科技的、做金融的，我不會因此而跳下去今天就說我做文化創意產業。所以我們會贊成也會覺得說能夠支持的時候支持他，我們也願意把我們一些相關的構想去跟它結合……甚至是最簡單的是，企業像我們常常買東西送給客戶啊贈品啊，以往可能就是鍋碗瓢盆啦，現在我們可能就去找一個叫作文化創

意產業的產品，類似像這個樣子。」（台新）

雖然中華民國視覺藝術協會理事長胡永芬女士認為文化創意產業發展計畫的思維有其謬誤，但是對於文化創意產業卻是很期待的：

> 「我覺得不要講本計畫的話，我們的心態上應該是積極的，但是落入本計畫的時候，我覺得這個計畫本身的思維起點就有錯誤了，你也不知道怎樣去融入本計畫當中。可是我覺得文化創意產業這個東西，是我們很期待，他真正能夠落實，大家真正能夠產生需求與共識，包括創意端跟產業端，能夠產生真正準確的知道自己該扮演的角色，然後理解到相互之間的需求是什麼，然後有產生這樣的需求，發生很大的誠意，然後變成說他可以實行，我們在這裡面能夠提供我們的貢獻，扮演一個的角色，對我們來講，我們很願意積極的去做這件事情，但是並不是在他的那個思維上面去做。」（視盟）

由於文化創意產業發展計畫推動至今仍有政策上的模糊，許多基礎工程也尚未建制完成……等問題，這些組織對於文化創意產業發展計畫與文化創意產業的發展，不免有旁觀的立場，但是基本上他們對於文化創意產業都抱持著高度的期待。

第三節　對於「文化創意產業發展計畫」的看法與分析

本節針對產業化的問題點與機會點、產業的市場性、藝術原創性的本質、推動成效、產業範疇、示範性旗艦計畫、上游藝術創作的扶植、創意產業專案中心的角色、誰來主導—民間或政府、非營利組織的橋梁角色、其他看法與建議等這些問題，來了解個案組織與文建會創意產業專案中心及劉維公老師（部分問題），對於文化創意產業發展計畫的看法：

第二章 非營利組織在我國「文化創意產業發展計畫」中之實證分析 203

一、產業化的問題點與機會點

文化如何產業化？以視覺、表演藝術產業而言，它的問題點與機會點何在：

就視覺藝術產業而言言它有何問題點，中華民國視覺藝術協會理事長胡永芬女士並不認為原創的藝術是可以產業化的，因為原創的生產方式不可能量產，即使是延伸性商品也不是創作者的主軸。胡理事長強調文化創意產業的重點是「產業文化化、產業獨特化、產業創意化、產業精緻化」，政府思考的落點應該在產業如何鏈結到文化創意這個塊面的資源，而不是一味的要文化產業化：

> 「我覺得所謂文化創意產業是在產業那塊而不是在文化這塊，也就是
> 產業的文化化，產業如何鏈結到文化創意這塊的資源，變成可以讓產業發
> 展出各自獨特的，具有風格的，具有品質的面貌……你如果說延伸性產品
> 那塊，假設它是文化的產業化的話，那我覺得還是產業的那塊，它還是作
> 為產業項目的一種而已，他不是創作者的主軸……文化創意產業的重點我
> 覺得應該是產業文化化、產業獨特化、產業創意化、產業精緻化。我覺得
> 它真正有用處的地方在這裡，如果你一味的想說文化藝術如何產業化，我
> 覺得這是個死胡同，藝術家通常一年生產不會超過二十件作品，你要他如
> 何產業化，對不對，一個畫廊一年大概賣不超過兩百張圖，你要他如何產
> 業化，這個被局限產能、產值，其實都非常的低……這產業塊面你就要理
> 解他是一個原創的生產方式，所以他不太可能大量量產，以年輕的藝術家
> 來講他的產能跟產值都不會太高，會產生高產值的其實是過去五十年的努
> 力，到今天八十歲的收成，這樣的東西才可能有高產值……」（視盟）

中華民國畫廊協會理事長劉煥獻先生亦認為視覺藝術要產業化有其問題所在，因為藝術家不能自己賣畫，賣作品也不用繳稅，又有藝術家身分認定的問題，若整個產業的機制沒有建立起來，著作權與智慧財產權保護未受重視，產業內部的數據資料不全等等問題未改善，其產業的發展將有困難：

> 「產業化當然會有問題，藝術家是不能賣畫的……現在藝術家賣東西
> 都不用繳稅……認證的問題也有，你為什麼叫作藝術家，誰來給你承認你

是藝術家。文化如何產業化？以視覺藝術產業就是要建立機制，建立經紀制度，藝術品管理辦法要完備一點，藝術家身分認證問題、買賣市場通路的行銷問題點，還是回到剛所提的鑑價制度也要建立，鑑價之前鑑定制度要建立，不要讓假畫漫天飛……既然產業化就是要有數據，藝術品價格的判定變成數據，所以有產值的產生，這個行業有多少產值，這塊餅有多大，這個市場有多大，必須要有數據……著作權的保護、智慧財產權非常重要，不然會有偽畫、侵占、詐欺，這個問題點就出來了，這個機制中著作權是很重要的。」（畫廊）

就視覺藝術產業而言它有何機會點，中華民國視覺藝術協會理事長胡永芬女士認為是產業那個塊面先有需求，才能回向並創造原創這個塊面的能量：

「對於文化創意跟原創的這個塊面，文化創意產業的機會點在那裡，是在這個鏈結當中，產業那個塊面產生的需求，創造了原創的這個塊面，他可能延伸出來的能量，包括假設如果產業真正覺得對他們來講，這是作為產業提升非常重要的元素，那比方說他可能就會有駐廠藝術家……就讓藝術家來參與他們的產品設計，或者在功能或生產的過程當中創意是不切實際，但是他不見得採用他的創意，而是讓他的創意方式來激發他們的創意部門，來激發他們重新對材料使用的一種想法，假如……能讓大部分的產業都能夠產生這樣的需求……那我覺得對藝術家來講，他就是產生他創作之外的另外的生存空間跟模式……藝術家進入新的社群，對他創作一定會有所影響，我覺得所謂的機會點應該落在這樣的地方……」（視盟）

再三強調文化創意產業的「核心價值是藝術家與其創意」的中華民國畫廊協會理事長劉煥獻先生，認為視覺藝術產業若能在機制健全的發展下，它的機會點是由創作者的創意衍生出來的高附加價值：

「機會點就是如果剛剛的問題能建立一個制度的話，當然就有發展性。因為文化創意產業的核心價值就是培養藝術家，提高藝術的品質，這

第二章　非營利組織在我國「文化創意產業發展計畫」中之實證分析 205

是核心價值。他從無創造一個新的文化，新的畫面，這個東西是有創意的
去創造一個價值，所以產生了一個產值，它的機會點就是提升它的附加價
值，高的附加價值……它的機會點就是核心價值還是繞在那個創意，他創
造了那個東西。另外它有一些延伸性產品，例如劉其偉的畫，可做海報、
馬克杯、日記本等，它就不斷創造附加價值，會冒出許多經濟效益。」
（畫廊）

　　就表演藝術產業而言它有何問題點，中華民國表演藝術協會理事長溫慧玟
女士認為臺灣表演藝術產業的市場並不大，短期間之內很難仰賴市場機制就能
自給自足的：

　　「……對我來說，表演藝術產業其實是很難在短期內（除非是一個商
業劇場），只仰賴市場機制便能創造利潤的，就以國外來說也沒有這麼多
的實例存在……以現有臺灣表演藝術整體產業的問題點，其實臺灣本身的
市場並不大，如果真的只仰賴臺灣內需市場機制讓表演藝術自給自足，我
真的覺得在短期之內是不可能的。」（表盟）

　　國際民間藝術組織臺灣分會祕書長郭麗敏女士認為，要將文化產業化必須
考慮到各國文化背景的不同，就表演藝術來說它是比較難量產的，因為它是在
現實時空中產生出來的：

　　「表演藝術不同於電影的一個很大因素是它必須是在現實時空產生，
不像電影可以重複的播出，表演必須在當時產生的東西。那它如何去做產
業化，我想應該是在一個作品產生後，它可以衍生出來的一些附加性的東
西，那個部分或許是可以產業化的東西。一般我們會認為產業化的東西是
可以量產的，它是具品牌性的東西，可是表演藝術是較難量產化，在臺灣
有少數團體具有高知名度和品牌性，或許對於表演藝術產業來說，這個部
分是比較困難的。」（IOV）

　　就表演藝術產業而言它有何機會點，中華民國表演藝術協會理事長溫慧玟

女士認為，可以從創造就業人口、投資的觀點來看這個產業，而且臺灣有不少的表演藝術團隊在國際上有傑出的表現，這都是機會之所在：

> 「產業化大概有二個檢驗的機制，一個機制是有市場、能創造利潤，另外一個機制則是能創造就業機會……因此我比較會從另外一個觀點，創造就業人口這個部分來看表演藝術產業……其實連英國這一類的國家，在談創意產業的時候，針對表演藝術，政府還是有所謂補助的機制存在，可是從另外一個角度，我們希望去扭轉政府對表演藝術的一個概念，可不可將補助轉換成投資的觀點……其實臺灣有好多個表演藝術團隊，在國際上、在各大藝術節，都經常出現，表演藝術在國際上嶄露頭角……那麼為什麼不能用投資表演藝術的角度去協助團隊發揮更大的效益。」（表盟）

樂觀的來看，當人們對生活、對文化品味越來越重視的時候，這個產業應該會有發展的空間，國際民間藝術組織臺灣分會祕書長郭麗敏女士有這樣的觀察：

> 「樂觀一點的說，大家對文化需求越來越高，越有品味的時候，好的表演藝術產業還是會有它的發展空間的。」（IOV）

綜合前述，視覺藝術產業的問題點包括：原創藝術的生產方式很難量產、藝術家身分認證的問題、整個產業機制尚未建立、著作權與智慧財產權保護未受重視等問題。相對的，視覺藝術產業的機會點是原創藝術衍生而出的高附加價值，以及原創延伸而來的能量。而，表演藝術產業的問題點包括：表演藝術難量產、臺灣表演藝術產業的市場不大。表演藝術產業的機會點包括：可以創造就業人口、表演藝術產業值得投資、國際文化交流最佳的柔性武器。

二、產業的市場性

視覺、表演藝術產業在我國有沒有「市場」，這幾個組織的看法如下：
就視覺藝術產業而言，中華民國視覺藝術協會理事長胡永芬女士與中華民

國畫廊協會理事長劉煥獻先生，都認為有市場而且還非常的大：

> 「其實講實話，這個市場裡面，底下它流動的東西幾乎是無法估計、無法預期，所以視覺藝術在臺灣有沒有市場，相對性你跟電子業比起來，可能太沒有市場了，但是你要相對於什麼東西，在我來看，這個市場其實非常的大，只是它並不公開、並不開放，它的流通方式極為特殊，它跟其他市場的流動方式是不一樣的。」（視盟）

> 「這個當然有囉……在臺灣目前這個環境下，每個人的牆壁都是空的啊，你去市場調查幾乎都很少，頂多有掛的大概30%而已，70%的根本還沒有，所以這些藝術品要賣到哪裡去，當然它的市場很大，絕對有市場，對於未來更有市場，只有越來越有市場，人們的生活品質越來越高，這是一定有的。」（畫廊）

就表演藝術產業而言，中華民國表演藝術協會理事長溫慧玟女士認為，若這個市場的定義是指能在市場機制下自給自足的話，在臺灣應該是沒有市場的；而放眼於國外市場的國際民間藝術組織臺灣分會祕書長郭麗敏女士表示，臺灣的民間藝術很有市場：

> 「我想先問你怎麼定義市場，你所謂的市場是指說他要從市場上自給自足嗎，如果是這樣，我的回答是，沒有。他如果要從市場就像一般商品，保證一定賺得到每年10%的淨利，那我告訴你是沒有的。」（表盟）

> 「應該還是有市場，不然不會有這麼多人相繼投入，或許他們看好的不是這個市場，還是源自對於藝術創作的熱情。就自己的領域我們認為是有市場，特別是比較在地的民間藝術來說，它的更大市場應該是放在國外，這也是我們想去開發的部分。」（IOV）

綜合來看，在臺灣視覺藝術產業的市場很大，表演藝術產業的市場不大，仍有待開發。不過須補充的是，對於市場的定義各家角度不同，故其看法自然亦有差異。

三、藝術原創性的本質

在產業化的過程中，藝術的本質（例如：原創性、獨特性……等）會消失嗎？

中華民國畫廊協會理事長劉煥獻先生認為創意是源源不絕的，所以肯定的認為不會有消失的問題；國際民間藝術組織臺灣分會祕書長郭麗敏女士以民間藝術這個部分來看，認為產業化是一個延續生存的手段，可以支持它有更好的發展，但仍要保有原創藝術的價值；中華民國表演藝術協會理事長溫慧玟女士認為，藝術的本質是否會消失是取決於藝術家與公部門的想法，以及如何讓創意千錘百鍊；中華民國視覺藝術協會理事長胡永芬女士對於文化產業化有不同的見解，所以也就沒有藝術的本質會不會消失的問題：

「絕不會消失。這個一點問題都沒有，因為會不斷的冒出創意。它的原創性與獨特性絕對是不會消失的。」（畫廊）

「應該不完全會吧，就我們看民間藝術這個部分，事實上它是一種文化資產，在產業化的過程中，我們不能一直把它當作是一個傳統，停留在保存的工作裡面，我認為產業化的過程事實上也是為了維繫它繼續生存的一個發展方式，但在產業化過程中我們也不能忽視它本身是一個資產，我覺得這二者要取得平衡。同樣的，藝術的價值在於其原創藝術價值，產業化的過程是可以用以來支持它有更好的發展，但是我們都不希望過於產業化的過程去傷害它本身的藝術價值。」（IOV）

「我覺得這個問題我沒有辦法馬上說會消失或不會消失，其實這取決於藝術家本身，跟公部門如何來看待這個問題。」（表盟）

「……我真的覺得取決於藝術家本身，跟我們怎樣去讓那個創意千錘百鍊……但是不同藝術家的創意應該給不同的刺激，我們要提醒的是，在產業化的過程中會不會導致藝術本身過於娛樂化，這個是應該要小心的……這部分我覺得是所有藝術家該為自己把關的。」（表盟）

「原創的藝術是無法產業化的，如果能夠產業化是特例而不是通則。比方說像梵谷、莫內的複製畫這些東西，是叫文化藝術的產業化嗎？我也不太這麼認為，如果是的話，這就是我說的那個特例，但是他會回向到原

創者身上嗎，通常不會的。對梵谷、對莫內來講那是跟他不相干的東西了……因為原創的文化藝術基本上跟產業化是相牴觸的，我也不認為所謂延伸性的產品，它就叫作文化藝術的產業化……我並不認為二者之間有必然的關係。所以也就沒有這個過程中是不是會消失這樣的問題。」（視盟）

綜合前述，在產業化的過程中，藝術原創性的本質並不一定會消失。是否會消失的問題取決於藝術家自我的把關，以及如何讓創意千錘百鍊。

四、推動成效

「文化創意產業發展計畫」目前由經濟部、文建會、教育部、新聞局來執行，這些組織與單位認為目前推動的成效如何：

由於這個計畫推動至今才二年多，要立即說它到底有沒有成效，當然還言之過早，不過就這些組織與單位接觸所及與感受到的究竟如何，以劉維公老師一路下來的觀察，認為產業意識的覺醒是最大的成效，不過深層的結構問題如人才、經費、制度等的問題必須儘快獲得解決；中華民國視覺藝術協會理事長胡永芬女士與中華民國表演藝術協會理事長溫慧玟女士都認為，推動的成效並不明確，大家也有茫茫然的感覺；中華民國畫廊協會理事長劉煥獻先生也認為整體成效還很弱，只有文建會有一點點的成效；至於國際民間藝術組織臺灣分會祕書長郭麗敏女士與台新銀行文化藝術基金會執行長黃韻瑾女士則表示，不是很清楚他們究竟在做什麼，所以無從判斷它的成效：

「我個人覺得推動的成效要花時間去看，目前應該這樣講，相對於一開始的時候整個政策事實上是模糊，感覺上有一些沒有明確的一個方向在裡面，但是如果你拉開時間來看，目前的執行成效是可以有樂觀的評估……我會覺得應該是說成效有好有壞，基本的一些成效我會覺得所謂的產業意識覺醒這是一個滿大的成效，一般民眾也意識到這些，我覺得都是滿不錯的成果。但是真正的那些底層的、深層的結構的問題我覺得是需要時間，目前大家這二年來所看到的問題，我覺得事實上也還沒有獲得關鍵的解決，還是懸在那裡。」（劉維公老師）

「我覺得目前推動的成效有一點原地打轉，大家頭暈暈茫茫的那種感

覺。我覺得問題就在於……落到執行這個面向,大家還不知道落點應該在哪裡,大家非常的茫然,」(視盟)

「如果就過去這一、二年來說還不夠明確……我們也許應該從過去的歷史或經驗裡來看,如果他真得要把他當作一個產業,有一個更專責的機構來推動會較有效率,雖然專案中心已經存在,但規模以目前狀況來看還算滿陽春的。」(表盟)

「現在成效還很弱,才開始……經濟部的成效是非常的低。那文建會因為有無形的東西在推動它……在這幾個單位中,在執行上文建會的成效算是比較高一點,那教育部的話……幾乎沒有什麼成效。那新聞局更沒有什麼成效,宣傳也沒有,也沒有什麼搭配的。只有文建會還在默默推動,那也是沒有什麼彰顯。」(畫廊)

「我們不太了解其他單位在做什麼,我們大概了解文建會在推的一些計畫,但其他部門還不是很了解。」(IOV)

「對於這個『文化創意業發展計畫』,坦白說沒有去研究過,所以目前並不是很明確知道說,經濟部、文建會、教育部、新聞局所在推的東西,exactly 他們在做什麼。就我個人啦,so far 沒有研究,知道的訊息僅止於從媒體上面得知。」(台新)

整體來看,文化創意產業發展計畫目前推動的成效並不彰顯。

文化創意產業發展計畫目前是由經濟部主導跨部會的整合工作,這些組織與單位是否認為有需要加強或轉換的地方嗎?

因為是談產業,所以對於由經濟部來主導整合的工作,這些組織與單位都認為沒有問題,不過卻也有一些建議,中華民國視覺藝術協會理事長胡永芬女士認為經濟部應該讓文建會做他的超級專業幕僚;國際民間藝術組織臺灣分會祕書長郭麗敏女士建議,經濟部在政策、法令、稅制上多著力;中華民國畫廊協會理事長劉煥獻先生則建議經濟部思維上要轉換,給文建會多一點空間;劉維公老師認為經濟部要更加了解什麼是文化經濟與創意經濟,而且跨部會的整合工作以及執行的能力要加強,同時讓更多人來參與、給更錢來做事;至於文建會創意產業專案中心王菊櫻組長則希望,主導權慢慢地能轉回到了解創意端

第二章　非營利組織在我國「文化創意產業發展計畫」中之實證分析

的文建會手上：

「我覺得經濟部來主導是可以的，因為如果要談產業應該是經濟部來主導。」（表盟）

「經濟部主導沒問題，我不認為應該文建會主導，為什麼，因為他真正要動起來，真正要產生認知的，是產業那個塊面……我覺得經濟部他基本上並沒有澈底的有效的運用文建會的專業，來做他非常好的專業幕僚，提供他非常好的專業資源。」（視盟）

「經濟部可以在政策、法令、稅制上多著力，因為這比較不是文建會可以主導的。」（IOV）

「有有有，應該要加強或轉換。例如我們博覽會賣一億已經算很不錯的，但是對經濟部來說太小，所以思維上要有一些轉換，不過經濟部主導當然是沒錯，他有錢嘛，那他要評估效益……經濟部始終跟文建會沒有那麼密切的結合在一起，反而觀光部還有一點。當然他們有意要這樣做是多多益善，但要有一些修正，思維上要修正，應該給文建會更大的空間，應該是比較平行對等的，所以說文建會應該改為文化部。」（畫廊）

「……現在整體的經濟型態是變到創意經濟、文化經濟，重要的是經濟部應該去了解，現在是在一個新的經濟型態裡面，你必須去把這些文化產業裡面的十三項也好、十四項也好，必須把它變成是龍頭產業，弄它去帶動其他的電子產業、傳統的製造業或服務業等等。我想第一個經濟部要加強的部分是，你一定要去了解你今天所面對的經濟環境正在變化，另外一個當然就是所謂的跨部會的整合工作應該要加強，我覺得目前各做各的還是滿多的。我覺得執行能力也需要加強……我認為應該是這樣講，你應該給更多的人、給更多的錢，（唉）我認為應該給學者專家更多的參與的可能性。」（劉維公老師）

「英國是由DCMS主導，我相信在其他國家也都是由文化部來主導，但是在臺灣一開始under在經濟部之下因為其實我們要提倡的是所謂的全民美學，一種innovation的觀念，你不把這個任督二脈給打通，那是沒有用的……所以我覺得一開始由經濟部主導是件好事，可以有更多的錢出現在做軟體的事情上。但是慢慢地應該要把主導權交回文建會手上，因為只

有文建會才懂得如何由創意端真正有所發揮，如完全由產業端來主導……有一些俗艷、品質較差的東西會可能大量出現……」（文創中心）

由經濟部來主導跨部會的整合工作不但沒有問題，而且更應該加強整合工作，才能讓文化創意產業是全面的發展。

五、產業範疇

對於目前規劃出的文化創意產業十三類範疇，這些組織與單位是否認為恰當：（十三類為：視覺藝術、音樂及表演藝術、工藝、設計、設計品牌時尚、出版、電視與廣播、電影、廣告、建築、文化展演設施、數位休閒娛樂、創意生活產業）

文化創意產業的範疇有十三項之多，是雨露均霑之優，還是沒有重點特色，這些組織各有不同的看法與建議，國際民間藝術組織臺灣分會祕書長郭麗敏女士表示，範疇廣是好的，但是不知未來政策要怎麼發展；中華民國表演藝術協會理事長溫慧玟女士對於範疇無意見，但建議它應該有重點和優先序，找出臺灣的優勢在那裡；劉維公老師原則上認為有些是滿恰當的，但也建議要找出臺灣發展的重點何在，應該更貼近臺灣發展現狀來做分類，而針對個別範疇的部分，他指出創意生活產業可以獨立出來、流行音樂在範疇中被邊緣化了、文化展演設施的內容物其實來自視覺與表演藝術等問題；中華民國畫廊協會理事長劉煥獻先生認為這些產業範疇有些相互重複，建議將它合併成六大項就好了；中華民國視覺藝術協會理事長胡永芬女士甚至覺得，應該不分類項並且從產業那個塊面來思考：

「它涵蓋多層面是好的，可以是兼容並置的，只是說未來各個部會要怎麼發展它。像是韓國，我們很明顯可以看到他們很重視數位休閒娛樂這個部分，他們是很重點性的在做。而我們先全面關照，未來是否會關注在那些領域，就不曉得政策會如何發展。」（IOV）

「其實對於範疇我沒有太大的意見……但就公部門來說，我比較會建議是有優先順序的……也許我們自己應該想想臺灣的長處到底在哪裡，我們哪些部分可能已經最接近產業化……也許我們應該問問臺灣自己，目前

可能比較大的優勢是什麼，哪一塊可能是可以比較快達成產業化的目標，可以是有重點跟優先順序的區隔。」（表盟）

「我原則上認為有些是恰當的，並不能全盤否認這些分類方式……照理講創意生活產業它其實可以獨立出來……流行音樂目前在臺灣、在華人裡面是一項非常重要的產業，但是在你的分類範疇裡面卻是被邊緣化了……另外像文化展演設施……你到底指的是什麼，如果說你今天講的文化展演設施包含美術館、博物館的話，那視覺藝術產業怎麼辦……美術館存在的意義照理講是與視覺藝術息息相關的，博物館也是……這些硬體設施它本身是需要內容的……你這些內容可能來自於表演藝術、視覺藝術……所以簡單的來講，有些是恰當的，比如說你在臺灣有所謂的工藝、數位休閒娛樂、建築，有些是滿恰當的，但是……你能不能更貼近臺灣產業的現狀去做分類……其實產業分類各個國家不一樣……比如說韓國有一項產業就是造形人物產業……他知道他施政的重點是什麼，或是他想要去凸顯他和其他國家不一樣的部分，是不是在臺灣你要去思考的是這個。重點不是在於你有多少類，重點應該是在於在這些類型裡面你有沒有去體會到臺灣發展的趨勢或者發展的重點是什麼……分類其實應該是要去了解它所扮演的角色是什麼。」（劉維公老師）

「……事實上有些是重複的，過去這樣分是比較細將來方向比較明確。但是視覺藝術也包括設計，工藝也是有部分在視覺藝術裡，設計與設計品牌時尚也有一些重複，有些是有關的如廣告與設計，而創意生活產業有點籠統，整個文化創意產業就是創意生活產業……大概視覺藝術一項，音樂一項，表演藝術一項，工藝、設計、設計品牌時尚合成一項，出版、電視與廣播、電影、廣告合成一項，建築一項就好了。文化展演設施就沒有什麼意思，因為視覺藝術有視覺展演設施、音樂有音樂展演設施、表演藝術有表演展演設施。數位休閒娛樂跟創意生活產業，又有什麼不同嗎。」（畫廊）

「我覺得都是倒過來，應該不分類項，因為他的原點出發錯了，他是應該從產業的那個塊面來思考，就是說各個產業不分類項，各種產業他對文化創意的需求是什麼，怎樣用這些東西來提升它產業本身的高度，提升它的競爭力，提升它的獨特性，讓一個原本已經量產化的東西，它還具有

文化和創意的元素在裡面，這是它競爭力的基礎……」（視盟）

針對文化創意產業範疇的妥適性來看，各有其不同的看法。範疇本身有幾類並非大問題，關鍵乃在於找到重點與特色。

六、示範性旗艦計畫

文建會於 2003 年選擇「陶瓷工藝」及「衣-party」，2004 年選擇「金工寶石」及「紙藝」作為推動文化創意產業的示範性旗艦計畫，這幾項旗艦計畫是否可以達到引導產業發展的作用？

由這些組織與單位來看，這樣的選擇與作為是否引起示範的效果，中華民國畫廊協會理事長劉煥獻先生與國際民間藝術組織臺灣分會祕書長郭麗敏女士，都相信是有示範作用的；中華民國視覺藝術協會理事長胡永芬女士與劉維公老師也都認為是可以的，不過，胡理事長認為應該是經濟部來做，劉老師則建議必須要有延續性與更深層的配套措施；中華民國表演藝術協會理事長溫慧玟女士表示，因為不了解它的決策依據，所以比較難來論斷；而，文建會創意產業專案中心王菊櫻組長則認為，會選工藝作為旗艦計畫是基於生活美學以及政策成效的考量：

「有，那幾項都沒關係，這些就是很具體要做的，那這是多多益善，慢慢做慢慢做，像陶瓷、衣-party、金工、紙藝這些都在創意生活產業中，這些示範性的都是 ok 的。」（畫廊）

「我相信應該是有的。相信大家對於文化創意產業還是很概括性的認識，推出陶瓷工藝做重點，可能是先用具體的作法，讓大家可以看到如何輔導這個領域的做法，而陶瓷也剛好在國內發展比較成熟吧，大家也在看具體做法是什麼，應該是有引導的作用。」（IOV）

「我覺得任何一個產業都可以作為起頭，或許像服裝業、陶瓷工業、金工業、紙業這個部分，它是比較貼近，可以立即加入這個元素，對那個產業本身並不會覺得迷惑、障礙，我覺得這個起頭並沒有對或錯的問題，而是在執行起來，這個中間的落差最小，這種起點是滿好的起點……只是說我覺得執行的人錯了，應該是文建會作為經濟部最大的幕僚，然後告訴

經濟部這幾個產業是你最容易著手的，最容易立即見到落實的可能性，你們可以去做這個東西……但是做還是應該經濟部去做……」（視盟）

「其實是可以的……只是我們從專業的角度認為，重點不能用活動來取代。因為活動是表層，真正要做的還是紮根的動作……你應該要有一套配套的措施在裡面，必須有延續性、深層的做法。」（劉維公老師）

「這個部分我比較沒有辦法做判斷，因為我無法了解文建會的一些決策面的依據或考量機制，當沒有一些數據做參考依據時，不明白他根據什麼來做選擇……我比較希望去了解這背後如果有這些清楚的、脈絡的討論，跟針對現況數據的參考依據，這樣的決策，應不會有太大的問題，只是現在比較好奇的是，做出來決策的依據到底在哪裡。」（表盟）

「你可以看法國有一個新藝術的時期，或者是像義大利整個設計工業要起來的時候，他們也都是比較從一些比較應用美術面去做，因為他是最直接跟民眾發生關係的……比較學術性來講他是這樣子。如果就比較政策面來講，當然這是最快可以看到成效的東西。」（文創中心）

綜合來看，上述的旗艦計畫可以達到引導產業發展的作用。

在文化創意產業這十三類範疇中，這些組織會選擇哪些類別作為優先推動、示範性的旗艦計畫？

哪些類別在這些組織與單位的想法裡面，是可以先選擇來推動的，他們的選擇各有不同，中華民國畫廊協會理事長劉煥獻先生選擇「視覺藝術」與「工藝」；國際民間藝術組織臺灣分會祕書長郭麗敏女士選擇「表演藝術」、「工藝」、「文化展演設施」、「設計品牌時尚」；中華民國表演藝術協會理事長溫慧玫女士選擇「數位休閒娛樂」，但是強調要保持「視覺藝術」與「表演藝術」的蓬勃與活絡；劉維公老師認為旗艦計畫的意義在於，它是不是能展現國家的競爭力，因此他最想選得是沒有單獨列出來的「流行音樂」，以及「電視」與廣義的「設計」；一直很強調文化創意產業的重點是在產業塊面的中華民國視覺藝術協會理事長胡永芬女士表示，著力點在於啟動產業而不是針對特定的那一個產業：

「我們當然很單純會選擇視覺藝術與工藝為優先。」（畫廊）

「我會選擇表演藝術、工藝、文化展演設施、設計品牌時尚等，因為我們在這個領域工作，都希望表演藝術可以有很好的發展。工藝是比較好發展的領域。文化展演設施，像國內想要爭取古根漢，是可以選擇一些指標性的東西來做。設計品牌時尚是很生活化的東西，是可以很具體推動的領域。」（IOV）

「我可能會選擇數位休閒娛樂，因為在短期內也許是可以比較快速達到的部分……所以可能可以有階段性規劃，可以今年80%的經費投入在某項重點，或70%投入在這個部分，剩下來的30%或40%，是放在第二個有不得不存在的必要性，不必然叫作創造產值，可是可能是一個創意的源頭，我比較會看待所謂表演藝術、視覺藝術是更創意的源頭，你必須保持創意的活絡蓬勃，而從這裡面去萃取他可能有極少部分5%或10%是可能被大量複製的，再將那個部分充分發揮商業化的效益……」（表盟）

「……我覺得……所謂旗鑑計畫指的是說，你可以讓臺灣具有所謂國家競爭力的一個展現，像電視其實是有那個本錢的……我倒是覺得說以目前臺灣電視產業的蓬勃發展，事實上有必要把它扶植出去……我最想選的是流行音樂作為示範性的產業……那設計產業是因為一個國家要發展文化創意產業，設計產業如果沒有起來的話……事實上你是失敗的。設計是包括各式各樣的設計，包括工業產品設計、服裝設計，如果你要放進去當然最好……」（劉維公老師）

「我覺得其實應該是啟動產業，任何產業那一個產業主開始有這樣一個想法，就從那裡開始著手落實，然後用他產生的效益作為一個酵母，去影響去讓其他的產業或其他的企業主，產生那種發酵的、影響的作用，不是從這一頭針對那個產業，而是從哪一面、哪個產業主，開始優先有這樣的觀念產生這樣的需求，你從哪個地方開始作為介入跟媒合的起點。」（視盟）

從他們選擇的優先推動、示範性旗鑑計畫來看，結果是「各有所好、各有所選」。由於選擇的標準不一，結果亦不相同，故反見決策依據的重要性。

七、上游藝術創作的扶植

目前文建會是否太過注重行銷與產業面，而忽略扶植上游的藝術創作的情況？

視覺藝術與表演藝術是文化藝術的二個核心產業，也就藝術上游的那一個部分，文建會推動文化創意產業發展計畫以來，是否將焦點轉移到產業行銷面上，而對於扶植原創藝術發展有所忽略了，以視覺藝術而言，中華民國視覺藝術協會理事長胡永芬女士與中華民國畫廊協會理事長劉煥獻先生都表示有這樣的情況，胡理事長認為文建會應該做他本務的工作，讓原創藝術有更好的發展環境，劉理事長認為要多關心藝術家創作的發表；以表演藝術而言，中華民國表演藝術協會理事長溫慧玟女士則表示，不能說文建會忽略，而是相對上仍有不足，國際民間藝術組織臺灣分會祕書長郭麗敏女士從延續發展的正面角度來看待產業化，認為與原創藝術並不違背，但須取得平衡；至於官方單位如何說，文建會創意產業專案中心王菊櫻組長表示並沒有忽略，經費也沒有比較少，他們現在在做的事是打通任督二脈，讓創意與產業二端有結合的可能性：

> 「文建會有什麼行銷能力我是很懷疑，那太注重行銷跟產業面，所謂的產業面他的理解是什麼，我覺得他對產業面的概念還都很模糊……那忽略扶植上游的藝術創作的情況我覺得的是……而是說對文建會來講，他主要的任務，就是扶植為原創的藝術文化創造一個更好的生態……如果這個部分更好、環境更好、生態更好、發展更蓬勃，他可以對產業與文化二端，對另一端產生影響的機會就更大，我覺得這本來就是文建會應該做的重點。」（視盟）

> 「有。太重視這樣不好，因為太忽略了上游就是我講的核心價值的創作，譬如說一個畫展那麼重要你要來關心，因為那裡可能會產生一個偉大的畫家，而畫廊在發掘新的藝術家，那是核心價值，譬如說新人的發表，那老的已經很有名的再給他發表，譬如說這個國家有個畢卡索要開畫展，現在林玉山要開畫展他是德高望重，像這種非常重要，因為藝術真正的核心還是講那個。它還是太忽略了。」（畫廊）

> 「我覺得如果就過去這一、二年，我想不能說他忽略，我覺得就是不

夠，應該說投入仍然是不足的⋯⋯但是我們在很多文化建設上，大部分的經費是跑到硬體上面，所以這個部分我只能說是相對上不足，但不能說他忽略，他也不是全部沒做，只是希望他可以投入更多是在軟體跟內容及人才培育。」（表盟）

「我認為產業化的行銷層面工作⋯⋯其實是在營造一個更好的、讓它繼續生存發展的環境，主要的是在做的過程裡是不是可以取得保持原創藝術價值與產業化之間的平衡。在強調行銷跟產業面的時候，我倒不認為它會完全抹殺掉它的原創性，從比較正面的角度去看，是要營造一個更好的發展環境，二者應該是不相違背的。」（IOV）

「⋯⋯文創產促成創意端與產業端有結合的可能性⋯⋯我們在做的是這整個環境的健全，並沒有說我們疏忽這創意端，這麼說今天如果我們沒有把這任督二脈打通，創意端永遠還是在象牙塔一樣，只有把這塊大石頭移開了，這個水流才會流得更順暢，大家也更能認識創意的價值。（所以不該說有忽略），絕對不是。我是覺得在創意端這邊，我們在做的是想要怎樣去幫助他們，不同的是，以往創作的時候政府給予適度經費補助，當然這部分照舊繼續，（經費有少嗎），其實也是沒有，並沒有⋯⋯應該說以往政府都忽略了藝術行銷的這個部分，較不重視市場面⋯⋯」（文創中心）

綜合前述，對視覺藝術來說，文建會有忽略扶植上游的藝術創作的現象；對表演藝術來說，文建會雖沒有忽略扶植上游的藝術創作，但仍有不足之處。而，官方單位認為沒有忽略。

八、創意產業專案中心的角色

這些組織是否期待文建會創意產業專案中心，可以扮演什麼角色？提供給他們什麼協助？

文建會於 2003 年 9 月成立「文建會創意產業專案中心」，分置法制研究及法律服務組、經營輔導組、推廣培育組、產業行銷組、行政協調組來提供各項服務，希望透過專案管理來推動文化創意產業發展。對於視覺藝術與表演藝術而言，他們如何來看待創意產業專案中心，是否有所期待，中華民國視覺藝術

協會理事長胡永芬女士的回答是很難期待，並認為他們的工作重點應該是讓產業端與創意端發生互動，如果產業端有了需求後，他們會樂於做媒合的工作；而，中華民國表演藝術協會理事長溫慧玟女士表示，對於表演藝術來說創意產業專案中心，除了在法律、貸款上可提供諮詢與輔導外，其他的部分目前並無立即相關性：

「很難期待吧。（為什麼）我覺得他們的功能應該是怎麼樣去讓產業那端的資源，願意進來介入這項工作，然後把創意這端的資源，回饋到那個工作裡面去，他們做的工作應該是這樣……如果他們能發生這樣的需求的話，不叫協助，而叫互相的支持，（如果有那個機會的話還是會）我覺得非常好、非常樂意，我們會非常願意積極地去做這部分的工作……」（視盟）

「目前針對表演藝術來說，沒有那麼直接立刻會產生的關係……但是我相信未來在法律面，或其他一些團隊如果將來希望朝向產業化的時候，我想他們可以扮演一個諮詢跟輔導的角色，當然，現在對團隊有直接協助的部分，可能是貸款的部分……所以對於表演藝術來說，目前好像並沒有立即相關性……」（表盟）

不過，對於這些組織有接觸與了解的文建會創意產業專案中心王菊櫻組長表示，未來會加強與非營利組織的服務或合作，並且希望這些組織能提供一些建議給他們：

「至於加強對非營利組織的服務，或更進一步有合作的機會，這是一定要做的……我覺得溝通得還是不夠。基本上在這個部分，我們一定會去跟他們做一些非常密切的結合，這也是我們覺得一定要做的，只是說這中間到底要用一些怎樣真正的互動，可以有效幫助到原創角色的這個部分，我覺得這不只是我們要想，也希望非營利組織也可以提供我們一些想法做參考……我們也非常期待他們可以給我們一些建議。」（文創中心）

由上述可以看出，創意產業專案中心與個案組織間很少互動，目前彼此的

關係並不密切。

九、誰來主導─民間或政府

「文化創意產業發展計畫」的推動，應由民間或政府來主導？或應如何分階段進行？

這個計畫應該由上而下，還是由下而上來推動，中華民國畫廊協會理事長劉煥獻先生強調應該由下而上、由民間來主導，政府只要輔導就好；台新銀行文化藝術基金會執行長黃韻謹女士認為，既然是一個政策就應該由政府來主導；中華民國視覺藝術協會理事長胡永芬女士也肯定地表示，由政府來主導，讓臺灣整體的產業都向上提升；國際民間藝術組織臺灣分會祕書長郭麗敏女士認為，民間與政府要共同參與，政府要著力的是健全環境、建立機制，之後應該釋放資源讓民間來參與；中華民國表演藝術協會理事長溫慧玟女士的看法是，應該分階段，先政府而後交由民間去發展；而劉維公老師也認同政府要先主導，之後就要退出，並且要有分工的概念與做法在裡面：

「基本上應該還是民間，因為所有的文化活動由政府來都不對，應該由下而上，什麼都是一樣絕對沒有從上而下，核心價值也是由下而上的，政府只是輔導，他製造那個環境而已、幫助而已，你要主導的話那就真得是麻煩了，你想想如果這個政府是藍營、綠營，那就慘了，政府站在輔導的立場就好了。」（畫廊）

「他如果是一個政策那當然由政府來主導，那政府推動一個政策是一定要有他的目標……民間可以發出一些聲音是提供政府比如說 current situation、現在你要面臨的 issue 是什麼之類的，那政府在了解一些現況之後，去制定這個策略……那政府反而是那個有責任為整個國家的文化發展去負責的那樣一個角色，所以他應該看全面，他可聽到這個聲音，然後針對這個聲音做出反應。」（台新）

「應該政府來主導。應該政府從經濟部開始動起來，然後用他們最可貴的幕僚文建會來協助……然後讓臺灣所有的產業面思維的起點都產生改變，不是特定的產業，而是整體的……在這個時候文化創意進入到產業裡面，是最關鍵最重要的時候，其實現在應該是最大需求的時候……」

（視盟）

「政府跟民間要一起參與。要推動一個大計畫有政策面與法令的部分，是政府要做的，產業化一定會牽涉到財稅的問題，這個部分是政府要著力的地方；怎樣去創造一個健全發展的環境，要釋放資源讓民間參與；民間有很多想法，有時走的比公部門還快，公部門只要把環境、機制建立起來，把資源釋放給民間，推動這個政策的原意應該也在於此，就是要激發民間的創意，讓它朝產業化方向發展。」（IOV）

「我想是分階段……我想是有一個階段性，可是在初期當從零開始的時候，我相信公部門絕對應該扮演平臺機制建構的角色，或是將這樣一個產業裡面該有的基本配備或遊戲規則提供出來，然後其他的就看民間各自去努力了……」（表盟）

「……我當然贊成目前政府必須先扮演主要的角色……因為很多的法規有問題，整個政府的法律規章他並沒有修改，或者說還不符合時代的潮流，那在這個狀況下，政府必須要先做事，民間一直在走，但政府沒有跟進來，那就完了，照理講所謂的主導是說，前面這幾年政府應該要花更多心思去把那個環境整備好，把它變成一個滿好的發展環境，然後接下來就慢慢的要退出……我覺得政府應該先來主導，但是之後其實應該要有分工的觀念在裡面，政府的主導並不意味政府要承擔所有的責任，而是要有一些分工的做法在裡面。」（劉維公老師）

綜合來看，文化創意產業發展計畫應該先由政府主導，而後讓民間自由發展。

十、非營利組織的橋梁角色

「產業端」與「創意端」之間應如何被結合？非營利組織可以扮演居中協調的橋梁角色嗎？

在談產業與創意二端如何結合前，中華民國表演藝術協會理事長溫慧玟女士認為，應該讓二端先相互了解，創意端的人可以對產業化多做了解，產業端的人也不要干預到創作的展現；而台新銀行文化藝術基金會執行長黃韻謹女士也表示他們的做法，也是讓雙方先互相了解；

「從產業的界面來說，這二者如何被結合，應該先談這二端如何互相了解，而不是先談結合。」（表盟）

「就我們自己的做法，第一個要件是讓雙方先能夠互相了解，也就是企業必須對這個藝術作品或藝術做一個了解，跟文化做一個了解，然後進而要去思考這二者之間怎樣的結合是雙方都有利的。」（台新）

而針對非營利組織是否可以扮演居中協調的橋梁角色，這些組織與單位的看法都是可以的，國際民間藝術組織臺灣分會祕書長郭麗敏女士認為界面與媒合的工作可由非營利組織來做，可以平衡現實與理想；中華民國視覺藝術協會理事長胡永芬女士表示，要讓橋梁的角色充分發揮應該要先啟動產業端的需求；劉維公老師強調要避免產業與創意二端是絕對的對立，非營利組織居其中可以讓這二端有妥協的空間；文建會創意產業專案中心王菊櫻組長除了認同非營利組織可以扮演這樣的角色外，另外指出如授權公司或一些設計比賽也同樣可以讓二端結合；而屬於企業基金會的台新銀行文化藝術基金會本來就扮演企業與藝術圈溝通的橋梁角色，只是這個企業指的是台新：

「……政府的工作是在政策面，界面跟媒合的工作是可以由非營利組織來做，若將它放在私部門的商業體制來做，它可能會過於強調產業與商業機制的層面，非營利組織則是比較中間的……可以在理想與現實產業問題裡取得一個緩衝的地帶。」（IOV）

「我想當然像表盟這樣的非營利組織，都可能扮演居中的角色，不管是協調、整合或協助大家做更多的了解，以他當作一個界面這當然都有可能，相當多的非營利組織，在各個不同的領域或範疇裡，其實他或多或少都扮演這樣的一個角色，一方面是匯整大家的意見，一方面也成為公部門要跟大眾溝通的一個界面，好像這樣的角色是很多非營利組織，當你活下來的那一天，就很自然地被賦予這樣的一個使命與任務。」（表盟）

「當然可以囉，這個很重要，就像我們講的藝術家是真正的核心創造者，他創造了藝術品，藝術品再由畫廊業去行銷，然後被結合。」（畫廊）

「當然可以啦，但是我覺得功能未必得彰。我覺得第一個要啟動這個需求需要政府政策來支持，政府的操作方式來支持，當需求被啟動之後，

第二章　非營利組織在我國「文化創意產業發展計畫」中之實證分析

像我們這樣非營利組織作為橋梁功能才會發生效益……但是有這樣需求的時候……我們可以協助藝術家，可以協助創意端這邊的人才進入到這裡面……」（視盟）

「這個當然是一定要的。我覺得非營利組織一定要扮演居中協調的角色……非營利組織也許可以這麼做的是說，今天你一定要了解文化創意產業其實是一個高風險的產業，這種高風險的產業有時候往往需要非營利組織可以去培植一些人才，這些人才指的是說，你就天馬行空地去做一些前衛藝術，或前衛的一些創作……因為產業是營利的取向，創意的話往往是為藝術而藝術……那這二者之間，非營利組織我想他扮演居中協調的角色是在於，你可以讓這些所謂的創意與產業它可以有一些妥協的程度在裡面。非營利組織這種非營利組織應該是說，他不斷去營造一個環境，讓創作者可以去發揮他的創意，或事實上這創意出來之後非營利組織可以把這個創意介紹給產業這一端，產業的人也許就可以試看看、合作看看，也許創意者他很難溝通，那非營利組織可以去溝通……那同樣的是在於產業界他可以利用非營利組織，就是把錢贊助到非營利組織，去投資一些創意人才……但是我還是要談的是儘量避免產業與創意是絕對的二元對立。」（劉維公老師）

「……所謂的非營利組織他當然是ok，可是這件事情不一定非要非營利組織去扮演，這個應該是所謂的一個仲介團體，或是仲介公司這樣子的一個角色。產業端與創意端之間的媒合有一個仲介，他非常了解產業端與創意端的需求……若舉授權公司為例，他現在手上有藝術家的畫作的圖像權……最常見的情況……就是這個公司要出年曆、紀念T-Shirt、馬克杯之類的，就有一個授權公司把藝術家創作的圖像……如現在有一家 artkey，他把齊白石的兩顆桃子的圖像，讓創意與產業來做結合，這是我們最常見的狀況。其實畫廊也常在做這樣的角色……或舉辦類似設計比賽……學生參加這個工業設計比賽……他的設計就可能被知名企業付諸量產上市，這個東西也是產業端與創意端的一個結合。當然為什麼說非營利組織可以扮演居中協調的橋梁角色，是因為非營利組織掌握最豐富的創意界資源……」（文創中心）

「……企業基金會是扮演企業與藝術圈的一個橋梁與中介者，那我們

當然希望企業因為認識了藝術之後，而且能夠跟藝術去合作，所以他們之間如何合作產生的效益，大概就是屬於文化創意產業所要追求的那個部分……」（台新）

綜合前述，產業端與創意端之間應先相互了解，再談如何相互結合。非營利組織居中扮演協調的橋梁角色是被認可的。

十一、其他看法與建議

對於文化創意產業發展計畫的其他看法與建議：

中華民國視覺藝術協會理事長胡永芬女士期待，政府啟動產業端對創意端的需求：

「我期待政府能夠成功啟動產業端的需求，整個全臺灣所有產業面向，對文化創意的需求，我希望政府能夠啟動，真正成功的啟動這個部分，我當然期待，然後他就真正能夠達到對原創端的支持，系統的建立，在文化創意產業這個系統下面，他就真正能夠達到對原創端的支持、系統建立這樣子。」（視盟）

中華民國表演藝術協會理事長溫慧玟女士建議，有更專責的機構來推動、對現況做更清楚的調查，另外，就表演藝術產業來說，也要活絡公家劇場這樣的一個通路：

「……不管是文化創意產業的專責機構，對現況的調查的研究報告，與所謂研究方法論，我覺得這些東西其實是應該儘快有一個比較清楚的輪廓……如果要幫助表演藝術團隊，方案之一其實是活絡公家劇場……將來甚至公家劇場如果做得好，它其實也可以成為文化創意產業的一個通路。」（表盟）

劉維公老師建議，要有人才來做事、要有充裕的經費可運用，同時也要加強執行能力：

第二章　非營利組織在我國「文化創意產業發展計畫」中之實證分析

「……要讓專業的人，或者是說你要讓那些目前正在執行單位上的工作者，你要讓他不斷地去 empower，要讓他有那個能力去做一些事情，這個是一個調整……其實最根本的還是你要人沒有人、你要錢沒有錢，然後執行的技巧、技能那個部分還是太生疏，我覺得這是最結構的因素。」（劉維公老師）

國際民間藝術組織臺灣分會祕書長郭麗敏女士建議，政府釋放資源讓民間團體去發揮：

「我們會比較期待未來是否可以釋放出資源讓民間來做，藉由一些民間的平臺，跟民間的創意與活力讓這項政策有更好的發展。其實這種創意與產業化在民間就已經存在的，政府釋放資源給民間團體，讓民間團體有這樣的平臺和資源去做更好的發揮，或許它的成效是很好的。」（IOV）

中華民國畫廊協會理事長劉煥獻先生認為，這個計畫要落實的方式之一是將畫廊業弄得很強，民間來推動文化創意產業，並且在生前就應該照顧藝術家：

「文化創意產業目前好像始終只是一個計畫……講了半天藝術家還是窮兮兮的，他沒有真正的落實，那要落實的話，要救什麼？譬如說我們的畫廊業，把它弄得很強……因為畫廊開多的話，那畫家就多，那這才是捉到重點……而且將來文化創意產業要很蓬勃，最後還是要下面的人來做……我認為所有的文化創意產業應該照顧這些藝術家，因為有了他們的想法才會創造出美麗的世界……」（畫廊）

台新銀行文化藝術基金會執行長黃韻謹女士認為，純藝術創作者要從文化創意產業中直接獲利是有困難的，政府還是應該要補助他們：

「……這裡面我想在整個創意產業最會發展出來的一群人，我想是 designers，這樣看下來，其實是由他們主動扮演執行和發生的過程，純藝術創作者，是提供他們源源不絕的基本的 concept 跟 idea 的來源，那麼藝術

家能不能因此而直接獲利？我個人覺得是有困難的……其實你看各國文化創意產業，最後政府還是會把這個部分所得的收入，回過頭來不管是用補助或什麼樣的獎金機制，還是要透過政府再去補助給這個源頭的核心的藝術創作者。」（台新）

上述看法包括：啟動對原創的需求、成立專責機構、對現況做調查、活絡公家劇場、有人有錢來做事、執行力再加強、政府釋出資源給民間、照顧與補助藝術家……等。

第四節　個案組織的活動概況
（2003 年 10 月～2004 年 7 月）

　　這些個案組織曾經舉辦過什麼活動、做過哪些研究案，對於文化創意產業的發展是否有其關連性，本文針對每一個組織分別介紹與探討一個具代表性的活動。在中華民國視覺藝術協會與畫廊協會的部分，本文分別選擇協會 2004 年的一大盛事「華山論劍—藝術家博覽會」與「TAF2004 藝術開門—臺北國際藝術博覽會」做介紹。在中華民國表演藝術協會部分，選擇初剛辦理的「臺北市演藝團體輔導計畫」做介紹，而國際民間藝術組織臺灣分會則介紹 2003 年 10 月承辦執行的「亞太傳統藝術節—鼓吹／文化創意產業」活動，至於台新銀行文化藝術基金會就介紹整年工作主軸的「台新藝術獎」。

　　透過這些活動介紹可以幫助我們了解這些組織在「做哪些事」，而這幾項活動正是 2003 年 10 月至 2004 年 7 月，在文化創意產業發展中，視覺與表演藝術界最新、極重要、頗受關注的活動項目。

一、中華民國視覺藝術協會活動介紹

　　在天時、地利、人和的關照下，2004 年第三屆的藝術家博覽會成績相當亮眼，不但賣出展覽的六分之一作品，成交額一百二十多萬也是往年之冠。這次的博覽會由於沒有門檻設限，只要是協會會員都可以參加展出，也正因為如此一些年輕的創作者有了對外發表作品與曝光的機會，而且可以跟成名的藝術家

第二章　非營利組織在我國「文化創意產業發展計畫」中之實證分析

交流。協會還安排藝術家與企業界、收藏家直接互動的機會，讓年輕的藝術家學習到市場機制的運作，提供一個平臺讓他們之間可以接觸、相互溝通與了解。

2004 年的博覽會由於有較往年多的經費與資源的挹注，所以能辦得較具規模與精彩，往後的博覽會是否能有多方的眷顧，持續展現創意與活力，對於協會來說也還是未知數，拜 SARS 之賜的紓困補助而有的成果，不知道是轉機還是危機。

因囿於篇幅，原分析內容從略。

二、中華民國畫廊協會活動介紹

為因應 SARS 疫情對國內視覺藝術產業的影響和衝擊，並促進藝術產業的復甦與發展，文建會委託國藝會辦理「因應 SARS 疫情衝擊視覺藝術紓困濟助方案」。其中「視覺藝術動員計畫」採同步、串連或接續的方式策辦形式多元的視覺藝術展覽、教育與推廣活動，共同成就首次全國性的民間視覺藝術嘉年華會。「第三屆藝術家博覽會」與「TAF2004 藝術開門—臺北國際藝術博覽會」這二個活動都獲得補助。受 SARS 疫情所苦，也拜 SARS 之賜，今年的補助金額超過往年許多，也因此在活動的呈現與經費的運用上都更靈活。再加上華山創意文化園區的重新開放，讓臺北城又多了一處可以休閒可以沾染藝術氣息的地方，這二個活動打開了視覺藝術的大門，廣納更多人走入華山貼近藝術。

畫廊協會這次主辦的活動中，有幾項事值得一提，第一是「Ａ＋Ｄ 創意實驗室 [1]」，第二是結合「美食與藝術」的發想。「Ａ＋Ｄ 創意實驗室」是為了建立藝術與設計的互動機制，並透過二者的結合開發具美感與創意的生活用品。在這個實驗室的網頁中還包括專文、Ａ＋Ｄ 實例、遊戲室、Ａ＋Ｄ 設計實驗室等內容，以具體的實例來做介紹與解說，對於文化創意產業的推廣有其助益。另外協會做了一項極具實驗性的動作，就是讓食物在藝術中情欲變身，食色性也，聽來頗理所當然的。博覽會的開幕酒會，如何在藝術中的情欲變身，是史無前例的經驗。中華民國畫廊協會與中華民國美食交流協會，讓畫筆與鍋鏟激情的邂逅，以藝術家陳朝寶與十五位金牌廚師創造了一場春膳盛宴。

因囿於篇幅，原分析內容從略。

[1]　連結網頁為：http://www.artsdealer.net/

三、中華民國表演藝術協會活動介紹

　　受臺北市政府文化局委託而辦理的「臺北市演藝團體輔導計畫」，協會的工作主要在協助表演團體進行非營利的立案登記作業，並提供相關稅務、法律、會計問題的解答。2004 年 4 月公告實施的「臺北市演藝團體輔導規則」乃因「臺北市政府演藝事業暨演藝人員暫行輔導要點」所做的規範作為導致登記的藝文團體仍面臨定位不清的窘境，包括營利或非營利、職業或業餘、無法開立贊助收據、進而導致不能適用稅賦優惠政策等後果，無法為藝文環境創造積極發展的可能性，未能符合文化產業化的趨勢[2]。

　　除此之外，由於演藝團體的經營模式有別於協會與基金會，在多數團體人數並不多的情況下，而且要籌措高額創會基金也有其困難處，所以藝文界長期以來即爭取政府重視演藝團體與其他公益組織的差異性，以制定更符合他們的法規。這項規則將演藝團體定位為非營利組織，並明確規範其法律效果、訂定清楚的權利義務關係，將有助於表演藝術產業能否永續經營與發展。

　　因囿於篇幅，原分析內容從略。

四、國際民間藝術組織臺灣分會活動介紹

　　為迎接「國立傳統藝術中心」的正式對外開放，與配合「2003 文建會文化產業年」系列活動，而舉辦的「2003 亞太傳統藝術節」，以「鼓吹樂」來鼓吹傳統藝術創意產業的發展。臺灣的「鼓吹樂」常見於民間迎神廟會陣頭及北管排場的演出，而事實上，廣義的「鼓吹樂」及樂器（嗩吶、哨角、鼓等）也散見於中東、中亞、東北亞、南亞、東南亞、巴爾幹半島及北非地區，透露出臺灣的鼓吹樂與世界音樂間有趣的源流關係。

　　在全球化的潮流下，如何凸顯臺灣在地文化的特色，在文化創意產業的發展中，傳統藝術如何維護、保存、傳承與推廣，這些問題對於傳統藝術的發展極其重要。

　　因囿於篇幅，原分析內容從略。

2　參見表演藝術聯盟網站。

五、台新銀行文化藝術基金會活動介紹

如基金會董事長吳東亮的期盼，「台新藝術獎」的設立，不僅能扮演企業體、社會大眾和藝術家之間「三通」的一座橋梁，也可以成為讓社會更精神富足的一種藝術推廣機制[3]。「台新藝術獎」的目的不僅在於選拔具國際視野的優秀藝術創作，也希望促成媒體對於當下藝術活動持續性的討論，且引發民眾對藝術的關注。

這個獎項有幾個特色，第一個是百萬大獎是目前國內得獎金額最高的；第二個是它的評選機制頗為嚴謹，歷時一年，先有觀察團、複選團，最後有國際決審團；第三個是即時鼓勵與肯定正在創作的視覺與表演藝術者為出發點。

因囿於篇幅，原分析內容從略。

第五節　綜合討論

根據本章第一節至第四節的分析與介紹，本節分別就個案組織在我國文化創意產業發展計畫中的角色、功能與定位、對於「文化創意產業發展計畫」的看法，與這些個案組織的過去、現在與未來來做討論及總結：

一、個案組織在我國文化創意產業發展計畫中的角色、功能與定位上之討論

㈠個案組織對文化創意產業發展與落實抱持十分期待的正面態度

態度影響行為，行為影響角色扮演。這些個案組織對於「文化創意產業發展計畫」與「文化創意產業」，基本上是很期待的。只不過文化創意產業發展計畫本身還有許多的塊面與基礎工程要加強與改善、政策上還有些模糊、思維與做法上必須要調整……等的問題。他們樂於見到文化創意產業能有好的發展，也希望政府能刺激產業端的需求，讓核心價值的創意端能夠活絡起來。

[3] 引自「第二屆台新藝術獎」專輯，頁1。

文化創意產業發展計畫能否落實與發展，這些個案組織的態度為何是一個重要的觀察面向，如果連這些組織都不支持的話，僅單靠政府的力量來推動勢必是事倍功半的。欣喜的是他們對於文化創意產業抱持正面的態度，惕厲的是，在這些殷切的期望下，如何讓文化創意產業能落實，提升全民美學的追求。

㈡個案組織持續在各個窗口與界面上扮演多元的角色與功能的提供

不管是組織曾經扮演的角色與功能、組織未來可以扮演的角色與功能、組織未來最適合扮演的角色與功能、整個非營利組織可以扮演的角色與功能，以及整個非營利組織最關鍵的角色與功能，這些視覺與表演藝術的個案組織，在對企業、對藝文界、對社會大眾、對政府的窗口上，都扮演了各種不同的角色與提供不同的功能。

根據本章第一至四節的分析綜合結果，筆者以圖示方式呈現這些組織角色的扮演，如下圖2-1。它的意義是，個案組織在「文化創意產業發展計畫」中，對企業的窗口上扮演「溝通者、媒合者」的角色；對藝文界的窗口上扮演「改革者、倡導者」的角色；對社會大眾的窗口上扮演「社會教育者」的角色；在組織間的窗口上扮演「整合者」的角色，對政府的窗口上扮演「諮詢者、建言者」與「協助者、支援者」的角色。

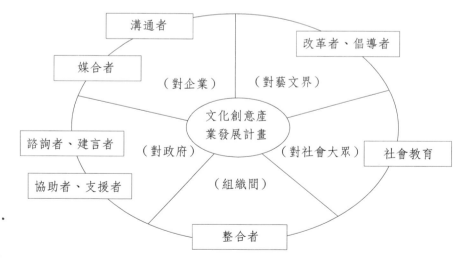

圖2-1　個案組織在我國文化創意產業發展計畫中的角色扮演

圖示說明：▢ 表示在該窗口中所扮演的角色　◯ 表示非營利組織

第二章　非營利組織在我國「文化創意產業發展計畫」中之實證分析

在這些角色扮演下，它所對應的功能提供，如下表 2-7 所示。

表 2-7　個案組織在我國文化創意產業發展計畫中的功能提供

窗　口	角　色	功　　能
對企業	溝通者	提供溝通平臺，成為公、私部門溝通的橋梁
	媒合者	為企業與藝術家（藝術團體）牽紅線
對藝文界	改革者、倡導者	倡議政府制定與改善相關政策或措施
對社會大眾	社會教育者	利用活動舉辦、刊物等方式推廣新的理念
組織間	整合者	倡議結盟，以做共同的訴求與作為
對政府	諮詢者、建言者	成為政策智庫中心或政策諮詢機構
	協助者、支援者	補充政府不足之處

資料來源：本文整理。

從這些功能來看，我們可以發現個案組織的功能相當多元性，在這些窗口下所提供的功能也十分有意義。以對企業的媒合者來說，由於個案組織對創意端最了解，如要為藝術家與企業牽紅線，他們可以做得比一般單位更圓滿，當然在媒合的過程中，溝通平臺的橋梁功能也出現，這不只是對企業也是對政府。

而對於藝文界來說，這些協會的性質像是同業工會，協會的角色是不斷倡議政府制定相關政策，或提出一些創新的觀念與做法，如中華民國視覺藝術協會倡導的「藝術家身分認證」制度、中華民國表演藝術協會推動的「將演藝團體定位為非營利組織」、國際民間藝術組織臺灣分會提倡的「臺灣世界文化館」的行動概念等。

非營利組織不管是哪一個領域上，或多或少都會有社會教育這樣的一個功能。對這些組織而言，能將文化藝術落實到生活教育裡，不但能提升生活的品質，對於文化創意產業的發展是最根本的基礎工程。另外，為了能發揮集體的力量，組織間若能有效的整合，對於達成大家共同的訴求與作為，將會更切中目標、更符合需求。

政府提出「文化創意產業發展計畫」後，非營利組織究竟扮演了什麼角色？發揮到什麼功能？怎麼樣的來自我定位？這些組織表示將會適時對政府改策提出建言，更希望是政府專業的諮詢對象，劉維公老師也表示臺灣目前滿缺

乏真正專業的智庫或諮詢機構，這些協會有心要做事，但是資源與人力都有不足的現象。

另外，政府作為往往無法面面俱到，非營利組織的出現就是要補充政府不足之處。不管是共同來參與討論、執行，甚至是合作或是協助政策行銷與推廣，這些都是非營利組織可以支援政策不足的地方，只要大家理念是可以配合的情況下，非營利組織除了站在天性的立場「監督與制衡」外，他們同樣也可以是夥伴關係的角色。

(三)儘管有經費與人力不足的困難，個案組織仍堅守成立的宗旨與理念

大部分的非營利組織都有經費與人力不足的現象，這是一個眾所皆知的事實。但令人感到驚奇的是，這些組織這幾年來也做了不少的研究、活動、出版等的事情。以人力的編制上，通常專職的行政人員不會超過五位（少數基金會與協會或許有例外的狀況），所以他們大都會依活動目的增聘專案臨時人員，而在經費上有許多的比例是來自政府，也就是他們會做一些官方單位的研究案、計畫或活動。

在一些先天資源不足的情況，這些個案組織又能舉辦有聲有色的大型活動，做出一些藝術生態環境的調查研究，可能歸因於這些組織能妥善運用極少資源，來產生巨大的能量。

有錢沒錢、有人沒人，或許和是否要堅持組織成立的宗旨無直接的關係，但是不可否認的，在經費與人力不足的情況，可能會有一些妥協的作為在裡面。在這幾個組織身上，看到比較多的是他們的自我堅持與信念，也很清楚組織應該扮演的角色與定位。就如同對的事一定會一直做下去一般，並不希望隨波逐流，而是有所原則與堅持。

二、有關「文化創意產業發展計畫」看法的總結

(一)視覺藝術產業化的問題是機制未建立、思維須轉換，表演藝術產業化的問題是難量產、市場不大

就視覺藝術產業而言它的問題點在於，整個產業機制中的許多問題尚待建立與解決，例如藝術家的身分認證、藝術品管理辦法、市場的鑑價制度、產業化的數據資料、著作權與智慧財產權保護等問題。另外，原創的生產方式很難

量產，對於原創藝術來說，藝術的產業化所指的或許是應用藝術、周邊商品的那一塊，這與原創藝術家是否有關係，或者是否能直接讓原創者受惠，可能也是有問題的。

就表演藝術產業而言它的問題點在於，表演藝術是比較難量產的，臺灣表演藝術產業的市場也不大，短期間之內或許很難只仰賴市場機制，就能自給自足的。

㈡視覺藝術產業化的機會是原創藝術價值高，表演藝術產業化的機會是創造就業人口、放眼於國際市場

就視覺藝術產業而言它的機會點在於，由創作者的創意衍生出來的價值，它的價值或許並不一定在作品本身，而是讓創意融入各種產業、讓創意融入大眾生活的那種無價，在各樣互動的網絡裡，創意是源源不絕的。

就表演藝術產業而言它的機會點在於，或許是可以從創造就業人口、投資的觀點來看這個產業，因為臺灣有不少的表演藝術團隊在國際上都有傑出的表現，而且就我國民間藝術來說，它更是文化交流最佳的產品，它更大的市場在國外。

㈢視覺藝術產業的市場很大，表演藝術產業的市場有待開發

就視覺藝術產業而言，它的市場非常大。只是說有些流通的方式並不公開、較為特殊，所以比較難做確實的估計。就表演藝術產業而言，雖然有幾個知名團隊在國內、外嶄露頭角，但整體的市場並不太大，仍有待再開發。

㈣藝術原創性的本質是否會消失取決於藝術家的自我把關

在產業化的過程中，藝術的本質（例如：原創性、獨特性……等）是不是會消失，它取決於藝術家本身的想法，以及我們如何讓創意千錘百鍊。但是必須要提醒的是，不要因為要追求產業化，而讓藝術顯得過於娛樂化與低俗化。原創性、獨特性與產業化的過程可以是平行的雙軌，產業化可讓文化藝術延續、生存與發展，原創性、獨特性也不該在產業化過程中消失。

(五)文化創意產業發展計畫目前的推動成效還未彰顯，經濟部應加強主導整合工作，並運用文建會的專業

由於這個計畫推動至今（2005 年）才二年多，要立即說它到底有沒有成效，當然還言之過早，不過就這些組織與單位接觸所及與感受到的可以發現，目前推動的成效還很弱，尤其有些組織甚至也表示並不很清楚政府在做什麼，它的重點方向在哪裡。但若樂觀的來看，劉維公老師認為，產業意識的覺醒是最大的成效，不過深層的結構問題如人才、經費、制度等問題必須儘快獲得解決。

因為是談產業，所以對於由經濟來主導整合的工作，這些組織與單位都認為沒有問題，不過卻也有一些建議，例如經濟部應該讓文建會做他的超級專業幕僚；經濟部思維上要轉換，給文建會多一點空間；經濟部要更加了解什麼是文化經濟與創意經濟，而且跨部會的整合工作以及執行的能力要加強，同時讓更多人來參與、給更多錢來做事。

(六)產業範疇廣不如找出具競爭力的本國優勢與特色

文化創意產業的範疇有十三項之多，是雨露均霑之優，還是沒有重點特色，這些組織與單位各有不同的看法與建議，有的認為範疇廣是好的，有的並無太大意見，有的認為類項有相互重複的地方。他們的建議是應該有重點和優先次序，找出臺灣的優勢在哪裡，應該更貼近臺灣發展現狀來做分類；甚至是不分類項，並且從產業那個塊面來思考。

(七)認同「陶瓷工藝」等做示範性旗艦計畫，具有引導產業發展的作用，但另有不同示範計畫選擇的想法

可能是基於生活美學以及政策成效的考量，文建會於 2003 年選擇「陶瓷工藝」及「衣-party」，2004 年選擇「金工寶石」及「紙藝」作為推動文化創意產業的示範性旗艦計畫，在這些組織與單位看來，是可以達到引導產業發展的作用。但是他們建議必須要有延續性與更深層的配套措施；建議由經濟部來做；同時應該有決策依據的數據來佐證。

至於哪些類別在這些組織與單位的想法裡面，是可以先選擇來推動的，他們的選擇各有不同，這些選擇包括：「視覺藝術」、「表演藝術」、「工

藝」、「文化展演設施」、「設計品牌時尚」、「數位休閒娛樂」、「流行音樂」、「電視」、「設計」。從中可以發現大家對旗鑑示範性計畫,有不一樣的選擇標準,例如它是不是能展現國家的競爭力,是不是具有指標性作用,是不是很生活化,是不是創意的源頭等。因為選擇各有不同,印證了剛剛提及的決策依據的重要性。

㈧文建會對於上游藝術創作的扶植仍有不足的現象

視覺藝術與表演藝術是文化藝術的二個核心產業,也就藝術上游的那一個部分,文建會推動文化創意產業發展計畫以來,是否將焦點轉移到產業行銷面上,而對於扶植原創藝術發展有所忽略了,對視覺藝術來說,他們的感受比較強烈都認為有忽略之處;對表演藝術來說,他們認為相對上仍是不足的。而,官方的說法是他們現在在做的事是打通任督二脈,讓創意與產業二端有結合的可能性,他們並無忽略、經費也沒有比較少。從中立的角度來看,推動產業行銷的作為與對原創藝術的創作扶植是不相違背的,應該取其平衡。

㈨創意產業專案中心可以主動開啟與非營利組織的溝通互動

創意產業專案中心成立的目的就是希望透過各項專案管理服務,來推動文化創意產業發展。然而,對於視覺、表演藝術來說,目前他們與創意產業專案中心並無立即相關性,少有互動的機會,雙方之間也很少溝通。不過,文建會創意產業專案中心表示,未來會加強與非營利組織的服務或合作,並且希望這些組織能提供一些建議給他們。非營利組織並非不期待能相互支持,只是更希望創意產業專案中心能儘快啟動產業端的需求,讓產業端與創意端能不斷發生互動。

㈩誰來主導這個產業的發展,民間、政府都很重要

這個計畫、這個產業的發展應該由上而下,還是由下而上來推動,這些組織與單位有不同的見解。有的認為應該由下而上、由民間來主導,政府只要輔導就好;有的認為既然是一個政策就應該由政府來主導;有的認為由政府來主導,讓臺灣整體的產業都向上提升;有的認為民間與政府要共同參與,政府要著力的是健全環境、建立機制,之後應該釋放資源讓民間來參與;有的認為應該分階段,先政府而後交由民間去發展;有的認為政府要先主導,之後就要退

出，並且要有分工的概念與做法在裡面。由此看來，民間與政府都很重要，少了哪一邊都不行。

(土)產業與創意二端應該先互相了解，而後非營利組織可以扮演居中協調的橋梁角色

在談產業與創意二端如何結合前，應該讓二端先相互了解，創意端的人可以對產業化多做了解，產業端的人也不要干預到創作的展現。二端如果能先有了解，或許就可以避免產業與創意二端是絕對的二元對立。由非營利組織來做介面與媒合的工作，可以平衡現實與理想，也讓這二端有妥協的空間在裡面，另外要讓橋梁的角色能充分發揮或許要先啟動產業端更大的需求。

(圭)啟動需求、活絡公家劇場、加強執行能力、釋放資源給民間、關照與補助藝術家

對於文化創意產業發展計畫這些組織與單位的其他看法與建議是：期待政府啟動產業端對創意端的需求，建議有更專責的機構來推動，對現況做更清楚的調查。另外，就表演藝術產業來說，也要活絡公家劇場這樣的一個通路；建議要有人才來做事、要有充裕的經費可運用，同時也要加強執行能力；建議政府釋放資源讓民間團體去發揮；建議這個計畫要落實的方式之一是將畫廊業弄得很強，民間來推動文化創意產業，並且在生前就應該照顧藝術家；純藝術創作者要從文化創意產業中直接獲利是有困難的，建議政府還是應該要補助他們。

三、個案組織的過去、現在與未來

根據本章第一節對這些組織的介紹與第四節對各組織的活動概述，加上筆者訪談過程中的了解，粗略整理出這些組織的過去、現在與未來，如表2-8。

從這些組織曾經做過的事與未來的方向，以及各組織的特色，筆者認為這些組織最重要的角色在於：

1. 中華民國視覺藝術協會：研究調查者、諮詢者、建言者。
2. 中華民國畫廊協會：媒合者、整合者。
3. 中華民國表演藝術協會：研究調查者、改革者、倡導者。
4. 國際民間藝術組織臺灣分會：先驅者、行銷者、推廣者。
5. 台新銀行文化藝術基金會：媒合者、協助者、支援者。

第二章　非營利組織在我國「文化創意產業發展計畫」中之實證分析

表 2-8　個案組織的過去、現在與未來

組　織	過　去	現在（2004 年）	未　來
中華民國視覺藝術協會	1. 調查研究：人才庫、藝術展覽空間等 2. 藝術家博覽會	1. 跨界研習營 2. 藝術家博覽會 3. 調查研究	1. 藝術家身分認證 2. 成立視覺藝術工會 3. 藝術家博覽會 4. 調查研究
中華民國畫廊協會	1. 調查研究：創意藝術產業先期規劃報告等 2. 臺北國際藝術博覽會 3. 其他國際性與地方性的博覽會	1. 臺北國際藝術博覽會 2. 其他國際性與地方性的博覽會	1. 臺北國際藝術博覽會 2. 其他國際性與地方性的博覽會
中華民國表演藝術協會	1. 調查研究：表演藝術生態報告、產業產值調查等 2. 出版：臺灣文化檔案 I 、 II	1. 辦理「臺北市演藝團體輔導計畫」 2. 研發會計制度光碟 3. 臺灣文化檔案 III 4. 表演藝術年鑑、表演藝術生態報告	1. 調查研究 2. 出版
國際民間藝術組織臺灣分會	1. 在國內辦理國際性文化交流活動 2. 推薦國內團體參與國際活動	1. 在國內辦理國際性文化交流活動 2. 推薦國內團體參與國際活動	1. 推廣「人類無形文化遺產」保存觀念 2. 建立「臺灣世界文化館」的行動概念 3. 在國內辦理國際性文化交流活動 4. 推薦國內團體參與國際活動
台新銀行文化藝術基金會	1. 台新藝術獎 2. 企業內部的計畫	1. 台新藝術獎 2. 企業內部的計畫	1. 台新藝術獎 2. 企業內部的計畫

資料來源：本文整理。
說明：本表就筆者所知臚列，並未十分完整，僅供概括性參考。

　　原因乃是：視覺藝術協會與表演藝術協會具同業工業的性質，對於該領域的生態最了解，應從事內部各項研究調查工作，以補強現階段產業相關數據與資訊不足的情況，並且多提供建言於公部門，且針對該領域生態進行改革與倡

議相關措施。就畫廊協會而言，除了原本的媒合角色外，更應該加強內部業界整合的工作，讓畫廊業能再現以往的榮景。對國際民間藝術組織臺灣分會來說，可持續推廣協會的先驅想法，同時在理念相符的前提下，協助行銷政府政策理念。至於，台新銀行文化藝術基金會除了為業主與藝術家牽紅線外，也可支援政府不足之處，如贊助或補助學者、專家從事文化藝術上的研究。

關鍵詞彙

協會	第三部門
基金會	藝文類非營利組織
非營利組織	

自我評量

1. 你曾接觸過哪些藝文類非營利組織？你是否了解這些組織在做些什麼事？
2. 試述財團法人與社團法人的異同，並舉例說明。
3. 對於文化創意產業發展計畫，你個人有何看法與意見？

第三章　結論與建議

學習目標

讀完本章內容後，學習者應能達成下列目標：

1. 了解非營利組織在我國文化創意產業發展計畫中的十大角色與功能
2. 了解在我國文化創意產業發展計畫中非營利組織的可行性做法

摘要

本章指出的實證發現包括：(1)文化藝術類非營利組織在文化創意產業發展計畫中扮演多元角色，但功能尚未被凸顯；(2)非營利組織能量匯集力大，但政府部門並未善用民間組織；(3)非營利組織與政府部門的互動關係上──角色界限模糊；(4)政府部門期望非營利組織多從事研究調查者的角色；(5)非營利組織與政府部門之間並未有常態或正式的溝通機制；(6)企業基金會在文化創意產業發展計畫中缺席殊為可惜；(7)非營利組織對於文化創意產業發展計畫有許多的觀點上的差異；(8)文化創意產業發展計畫的推動中，非營利組織的態度很重要。

本章提出非營利組織在我國文化創意產業發展計畫中的十大角色是：對企業的窗口上扮演「溝通者、媒合者」的角色；對藝文界的窗口上扮演「改革者、倡導者」的角色；對社會大眾的窗口上扮演「社會教育者」的角色；在組織間的窗口上扮演「整合者」的角色，對政

府的窗口上扮演「諮詢者、建言者」、「協助者、支援者」、「研究調查者」、「先驅者」、「遊說者」、「監督者、制衡者」的角色。並建議第三部門在本計畫中,十大角色的可行性做法。

另外,也對政府部門提出相關的建議:(1)政府部門應該多運用非營利組織來協助推動文化創意產業的發展;(2)政府部門應該建立與非營利組織間溝通與互動的常態機制;(3)政府部門可以釋放更多的資源讓民間組織與學者專家來做事;(4)政府部門應了解文化創意產業的發展,三大部門都要各司其職;(5)文化創意產業的政策規劃,政府部門應該更具國際視野與前瞻性。

第一節　研究發現

本文所得到的研究發現，分別以理論與文獻上的發現、實證上的發現來做說明：

一、理論與文獻上的發現

(一)國內針對文化藝術類非營利組織的研究探討並不多

筆者先以「非營利組織」為關鍵字，透過國家圖書館之全國博碩士論文資訊網進行檢索（檢索時間為 2004 年 7 月），得二百八十三篇論文，接著再以「非營利組織」與「文化」為關鍵字檢索，得九篇論文，以「非營利組織」與「藝術」為關鍵字檢索，得四篇論文，另以「非營利組織」為關鍵字檢索，得九篇論文。在這些論文中，僅有一篇是較偏向文化藝術類的非營利組織做探討，它研究的是北投文化基金會在生態旅遊中的角色與功能。

再以「非營利組織」為關鍵字，透過國家圖書館之期刊文獻資訊網進行檢索，得一百二十五篇期刊，以「非營利組織」為關鍵字檢索，得二十篇期刊。在這些期刊中，僅有一篇是談非營利組織與藝術結合的意義──從「富邦藝術小餐車」系列活動談起。

從論文與期刊中的檢視發現，目前國內針對非營利組織的研究不算少，其中若有案例研究的多以社會福利相關的組織為對象，而對於文化藝術類非營利組織的研究則相當少。另外，就學界對非營利組織的探究部分，論其角色與功能、非營利組織與其他部門的互動，或與公共政策的關係上，僅能做概括性的參考與了解，因為這些論述更適用於社會福利的非營利組織，當然文化藝術類非營利組織也有部分相同的特性，但是因性質上的差異而呈現出來的實際面上確實有所不同。

(二)文化創意產業的發展暨論述與時俱變

筆者自 2003 年 5 月決定本論文主題至今即將完成撰寫以來，在一年多的資料蒐集過程中，不論是官方政策上的更新、修正，新方案的提出、新單位的成

立，以及其他單位或個人發表的看法與論述，隨著政策方向的變動而有新的言論與作為⋯⋯等等，都要跟著掌握新的資訊。

可以發現的是，政府單位對於整個計畫的企圖心大，但在作為與執行上卻又顯得模糊沒有焦點，民間對政府要做什麼也搞不清楚。客觀的來看，文化創意產業發展計畫推動至今才二年多，政策執行過程中會變會動是正常的事，只是沒有更明確的方向在前指引，沒有更明確的目標為精神支柱，計畫是否會只是計畫，計畫是否會停留在原地打轉，或計畫的成果到最後只能指日期待，這些是令人感到憂心的。

二、實證上的發現

(一)文化藝術類非營利組織在文化創意產業發展計畫中扮演多元角色，但功能尚未被凸顯

由本書第三篇第二章的實證分析中可以發現，文化藝術類非營利組織持續在文化創意產業發展計畫中的各個窗口與界面上，扮演多元的角色，例如對企業的窗口上是「溝通者、媒合者」，對藝文界是「改革者、倡導者」，對社會大眾「社會教育者」，在組織間是「整合者」，對政府是「諮詢者、建言者」、「協助者、支援者」⋯⋯等。

但是，這些角色相對應的功能，是否真正發揮到作用，必須先予保留。例如，對企業的窗口上，非營利組織的媒合角色無疑的是適合可行的，但是企業與藝術間目前有國藝之友「藝企平臺」的出現，此項功能如何再定位是組織必須再思索的。而，對政府的窗口上，能適時提出建言、作為諮詢對象，才能讓政府知道這個生態裡面要的是什麼，但是這樣重要的角色與功能，是否受到正視是令人質疑的。另外，在這些組織間雖然偶有為特定的訴求與作為而有短暫的串連動作，可是，各組織是否達到真正的策略上的聯盟，可能在觀念上是有的，但在作為上是可以再做更多的結盟。

或許可以這麼說的是，文化藝術類非營利組織平日埋首於推動的工作上，也扮演了相當重要的角色，但是他們的功能是否得到充分的發揮，或被彰顯出來他們作為非營利組織的「第三種社會力量」，是應該更被凸顯、甚至是更期待的。

第三章　結論與建議

(二)非營利組織能量匯集力大，但政府部門並未善用民間組織

不管是社團法人的協會或是財團法人的基金會，非營利組織所匯聚的人員與財力，是相當不可小看它的。以視覺聯盟來說，他的會員人數有四百多人；畫廊協會的成員也有數十畫廊業者；表演聯盟也是由各個團隊所組成；企業基金會的分行或關係盟友更多；而且協會本身辦活動時所能接觸到的社會大眾，由一個組織的幾千人到數十個組織的數百、數千萬人這麼多，就像滾雪球一段越滾越大，能量的匯聚由點到面是不斷擴散的。

政府單位都知道民間的力量很大，在一些論述上也偶會提及要與非營利組織合作，但是以現況來說，我們並沒有看到政府部門善用民間組織的力量，來協助他推廣政策與理念。非營利組織絕不是要為政府單位背書，或是被收括來做事。而是，政府單位未能了解非營利組織存在社會上的價值，與其所展現的活力，是政府可以引以為用的。

(三)非營利組織與政府部門的互動關係上——角色界限模糊

由於非營利組織的經費來源，有相當多的比例是需要仰賴政府單位的補助，所以在與政府的互動關係上，是既合作又監督、要執行又制衡等的多重角色。不承接政府單位的案子，組織的經費將有很大的困難，要承接政府的案子，又與監督政府作為的角色相矛盾，這些對於非營利組織的定位上，其角色扮演的界線是模糊的。這是現實的狀況，亦可以說政府部門、企業部門、非營利組織之間其實經常是相互依賴的情況，也是相互的影響其他部門的作為。

(四)政府部門期望非營利組織多從事研究調查者的角色

在非營利組織多元的角色中，政府部門期望他們可以做研究調查的工作。政府部門本身當然也要做文化創意業相關的基礎研究與調查，但是文化藝術類非營利組織由於對藝術圈的概況更了解，所以亦可實際來做一些相關的研究，甚至提出一些該產業鏈結可行性的想法。事實上，某一些組織與學者專家正持續在做這樣的工作，這樣的研究調查是必要的，然而，這些研究調查後的結果，是否能真得被聽到、被納入建言中，那官方單位對於研究調查角色的態度，則是一個很大的關鍵。

(五)非營利組織與政府部門之間並未有常態或正式的溝通機制

從本文過程中發現，政府部門與非營利組織之間的溝通其實是在一些會議或活動上，二者之間並無一個正式的溝通與互動機制。可能偶爾政府單位會邀請相關人士來會談，然後發新聞稿表示政府單位聽取民間的聲音與建言，但是，事實上這個接觸可能是一年才一次。非營利組織不如企業部門的財大氣大，也不會為政府帶來什麼金錢數字，而且非營利組織通常都很小，但是這並不代表一個常態的互動是不需要的，一個正式建言的管道是不需要的。

(六)企業基金會在文化創意產業發展計畫中缺席殊為可惜

就現階段而言，大多數的企業型基金會對文化創意產業發展計畫，大都抱持觀望的態度。原因在於他們並不清楚政府在做什麼、要做什麼，而他們可以在這個計畫中做什麼、扮演什麼角色。另外，企業基金會由於不會向政府申請補助，他們的經費全數來自於企業，所以企業主與政府單位的互動關係，當然會影響到基金會本身的作為。

企業與企業基金會並一定會認同政府部門所提出來的政策，企業通常是選擇性來表態支持，如果政策本身是可以讓二方都受益，整個大環境機制也很健全的情況下，要企業界來共同參與才是比較可行的。另外，企業基金會如果能在董事會的支持下，來協助文化創意產業的發展，對於整個非營利組織所集結的力量將有提升的作用。因此，如果能讓企業基金會不在文化創意產業發展計畫中缺席，同時發揮他們潛藏的力量，是政府單位可以思考的地方。

(七)非營利組織對於文化創意產業發展計畫有許多的觀點上的差異

在本書第三篇的第二章中分析了一些非營利組織對文化創意產業發展計畫的看法，筆者分析這些問題的重點不在於他們的答案是什麼，而是希望呈現出非營利組織對於這個計畫，其實是有很多的想法，甚至是觀念上的差異。為什麼政府部門與民間組織的看法會有落差，這之中是政策太由上而下，還是民間的想法是行不通的。

立場不同，看法也就不同，這是可以理解的。可是非營利組織確實也感受到政府作為的不明確，而他們也有許多的疑惑。觀念上有差異並不是大問題，而是如何找到大家可以接受的共識。要推動怎麼樣的政策內容，雖然看似政府

第三章　結論與建議　245

單位的事，可是任何一項政策都是與人民生活息息相關的，或許有些政策對企業，有些對特定對象，但是最後會落實受影響到的單位可能還是個人。所以，集合該組織總體意見的非營利組織，他們的看法亦不該忽視。

(八)文化創意產業發展計畫的推動中非營利組織的態度很重要

文化創意產業發展計畫並不是一個很小的計畫，這個計畫本身有許多是思維上轉換的問題，如何能讓計畫可以真正的落實到整個產業能蓬勃發展，這麼大的工程絕不是單靠政府的力量就可以來順利推動與達成的。這個計畫如果有非營利組織的支持，在理念相契合的情況下也願意來協助推廣，那至少不會侷這個計畫在推動的過程，第一關就是碰到民間組織的漠然或負面以對。

相對地，如果非營利組織對於這個計畫都很認同，也積極地來參與、媒合、提出建言、倡議改革、教育社會大眾，那推廣起來不但事半功倍，也在更符合民意的需求下，貼近民眾的生活。

第二節　研究建議

根據前述研究上的發現，筆者分別對非營利組織、政府部門提出相關建議

一、對非營利組織的建議

雖然非營利組織、政府部門、企業部門之間有部門界限模糊的趨勢，例如政府部門委託非營利組織來進行公共服務的傳送，企業部門與政府部門在業務上合產、合夥，非營利組織與企業部門、政府部門間亦有配合，但是非營利組織的存在就是要與政府與企業部門，共同形成社會中的三大力量，所以非營利組織應該謹守其角色扮演，並發揮它在社會上大於三分之一的力量，同時要能更獨立自主地做組織理念的作為，不要過度依賴政府的補助，也不要只是成為政府部門的傳聲筒。另外，非營利組織在補足政府做得不夠的同時，不只是幫著政府做，更應該告訴政府部門應該怎麼做。

(一)非營利組織在我國文化創意產業發展計畫中的十大角色與功能

經本文實證分析與理論探究後，筆者認為非營利組織在我國「文化創意產

業發展計畫」中的十大角色是：對企業的窗口上扮演「溝通者、媒合者」的角色；對藝文界的窗口上扮演「改革者、倡導者」的角色；對社會大眾的窗口上扮演「社會教育者」的角色；在組織間的窗口上扮演「整合者」的角色，對政府的窗口上扮演「諮詢者、建言者」、「協助者、支援者」、「研究調查者」、「先驅者」、「遊說者」、「監督者、制衡者」的角色，如圖 3-1。

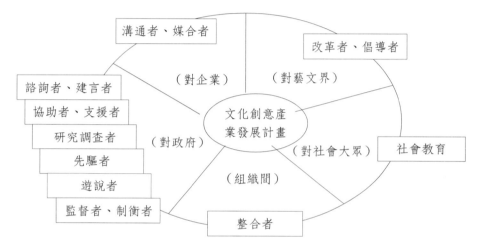

圖 3-1　非營利組織在我國文化創意產業發展計畫中的十大角色

圖示說明：▭ 表示在該窗口所扮演的角色　　◯ 表示非營利組織

在對企業、對藝文界、對社會大眾、在組織間、對政府的五大窗口上，非營利組織因各別的組織特性不同、理念宗旨不同，所扮演的角色亦不相同。有些組織著力在對企業的媒合者角色與組織間的整合者角色，有些組織偏重在對藝文界的改革者與倡導者的角色，有些組織兼具對政府的諮詢者與建言者，監督者與制衡者，研究調查者的角色，以及改革者與倡導者等的多重角色。

　　在文化創意產業發展計畫中，非營利組織的這十大角色，每一個角色都各別有它的重要性與意義。另外，必須強調的是，這五大窗口的每一個窗口的重要性都是相等的，每一個窗口都應該並立而存在，缺一個窗口都不行。例如，非營利組織在對藝文界窗口上的「改革者、倡導者」角色，與對企業窗口上的「溝通者、媒合者」角色，或對政府窗口上的「研究調查者」角色，這些窗口與所扮演的角色都是同等的重要。而這些角色需要有許多不同的非營利組織來扮

演，當然有些組織可以扮演多重角色，有些組織則扮演單一或二、三種的角色。

另外，筆者所列的十大角色，有六大角色是落在對政府的窗口上，其他四個窗口只列一個角色，原因乃在於，對藝文界的窗口上「改革者、倡導者」是最重要的，對企業的窗口上「溝通者、媒合者」是最重要的，對社會大眾的窗口上「社會教育者」是最重要的，在組織間的窗口上「整合者」是最重要的，故僅各列一個角色。而在文化創意產業發展計畫中，非營利組織在對政府的窗口上，可以有許許多多不同的角色扮演，故選列出六大最關鍵的角色如「諮詢者、建言者」等。

這十大角色所對應的功能如表 3-1 所列。在這些角色與功能上，角色與角色間並非是壁壘分明的區隔，角色的定義也非是絕對的。例如「先驅者」可能也有「倡導者」的部分特性，「制衡者」也可能會提出建言，「研究調查者」也可以支援政府部門。筆者將這些角色分立出來的用意在於強調角色的多重性與個別性，而不在於它的不同性。

表 3-1　非營利組織在我國文化創意產業發展計畫中的角色與功能

窗　口	角　色	功　能
對企業	溝通者、媒合者	搭建產業端與創意端溝通的橋梁，並居中協調 為企業與藝術家（藝術團體）牽紅線
對藝文界	改革者、倡導者	改革藝文生態環境 倡議政府制定與改善相關政策或措施 提倡創新觀念與作為
對社會大眾	社會教育者	利用活動舉辦、刊物出版等方式推廣新的理念 增進社會大眾對藝術文化的認知及參與
組織間	整合者	倡議結盟，以做共同的訴求與作為 整合文化藝術組織間的現有資源
對政府	諮詢者、建言者	成為政策智庫中心或政策諮詢機構 是藝文界和政府間諮詢與溝通的管道 適時提出新觀念、議題、作為等的建言
	協助者、支援者	補充政府不足之處，包括參與、執行、合作、行銷、推廣
	研究調查者	持續從事生態調查、相關機制、趨勢之研究
	先驅者	創意觀念或方案的開拓與創新
	遊說者	遊說政策決策者支持並通過相關法案或政策
	監督者、制衡者	監督與制衡政府的政策與作為，影響政策走向

資料來源：本文整理。

㈡在我國文化創意產業發展計畫中非營利組織的可行性做法

非營利組織可以在文化創意產業發展計畫中，同時兼有以下的這些角色與作為，或依不同的階段調整其角色功能。

1.溝通者、媒合者

⑴讓藝術家（藝術團體）與企業有更多面對面相互了解與溝通的機會。

⑵為企業找到合適的藝術家，介紹藝術家進駐企業體從事創作工作，甚至將創意觀點注入企業體，以增進企業產業發展的競爭力。

⑶促使企業更了解文化創意產業，以及企業可以扮演的角色。

⑷媒合企業贊助藝術家、投資文化藝術。

⑸為企業與藝術家建立新的合作模式，以供其他企業參考。

2.改革者、倡導者

⑴對現今文化藝術生態環境不善面提出改革的建言。

⑵倡議藝術行政、管理、行銷等專業人才培育的重要性。

⑶深入了解藝文界需要的是什麼，以尋求政府制定與改善相關政策或措施。

⑷提倡原創藝術的價值，讓創作者有創意發揮的環境與空間。

⑸持續培植創作人才，不讓創作人才形成斷層，讓年輕一輩的新人有出頭的機會。

3.社會教育者

⑴在活動舉辦中推廣文化藝術、生活美學的概念。

⑵引導社會大眾來親近文化藝術。

⑶開發藝文消費人口，刺激社會大眾對藝術的了解與觀賞。

⑷運用網路互動機制推廣文化藝術，介紹藝術家給社會大眾。

⑸文化藝術類非營利組織可以建立自己的「文化志工」群。

4.整合者

⑴整合藝術組織間分散的各種資源，以相互支援。

⑵視覺藝術組織結合表演藝術組織，表演藝術組織結合音樂組織，音樂組織結合電影組織，電影組織結合出版組織……以求專業上互補。

⑶相關領域的組織，可以結盟起來為共同的訴求發聲，擴大其影響力。

(4)不同組織間可以再集結起來成為一個更大的「藝術聯盟」組織。

(5)以整合行銷的角度來發揮資源極大化的作用，並運用網路工具來彼此交流、溝通和分享。

5.諮詢者、建言者

(1)文化藝術類非營利組織可以整合內部力量成立「文化政策智庫中心」。

(2)對於該領域的藝術產業生態，以及政府部門看不到、沒聽見，或一向未正視的問題提出建言。讓政策在推動的初期就導入正確的方向，切入核心重點。

(3)加強本身的專業性，成為政府政策諮詢的機構。

(4)充分傳達藝術工作者對於文化創意產業發展的想法與建言。

(5)透過多方管道長期對政府部門灌輸藝文界與社會大眾對文化創意產業的真正需求在哪裡。

6.協助者、支援者

(1)積極參與文化創意產業相關政策規劃或討論的過程。

(2)配合文化創意產業發展，執行政府委託的專案計畫。

(3)主動與政府單位合作，共推文化創意產業發展的子計畫。

(4)協助政府行銷與推廣文化創意產業發展的相關政策理念。

(5)發展非營利組織特有的關係網絡，尋求與其他部門、機構合力來補充政府部門不足之處。

7.研究調查者

(1)企業基金會可以「投資人才」來做研究調查的工作。

(2)從事藝文生態環境、藝術產業概況、文化統計資料等的調查研究。

(3)建構創意端與產業端之間的鏈結機制。

(4)進行國內、外相關文化創意產業發展的個案研究。

(5)可以與學術界專家一起從事研究計畫，讓實務與理論充分結合、相互補強。

8.先驅者

(1)提出任何對文化藝術政策的可行性想像。

(2)以實驗性與創新性的精神來推展文化創意產業。

(3)觀念與思維跑在政府的前頭，帶動藝文界有更多創新的作為。

(4)引介適合本國國情的文化創意產業發展的具體做法。

(5)體會藝文界的需求，發展創新的構想與方案，適時傳達給政府部門
參考。

9.遊說者

(1)直接與政策決策者溝通，並尋求支持相關政策。

(2)舉辦相關的公聽會、座談會或論壇，製造藝文話題。

(3)議題建構，並運用媒體策略宣傳訴求與理念。

(4)遊說政府官員通過或修改相關法令。

(5)運用各界的力量來對政府施壓；長期對政府官員、立法委員進行
「洗腦」。

10.監督者、制衡者

(1)監督政府「文化創意產業發展計畫」的政策。

(2)對於政府的不當作為，形成制衡與抵制的力量。

(3)時而給予政府支持，時而大膽批評政府的錯誤。

(4)影響政策走向，不讓所有的文化藝術太過於產業化的發展。

(5)在政策規劃、政策執行過程中不斷提醒政府部門的角色在於環境整
備、機制建立，而不在於給糖吃的短期效益。

(三)其他建議與補充說明

1.藝文界、非營利組織應該加強國際文化行銷能力

任何產業都必須要行銷，才能推廣出去並存續發展。文化藝術也是一樣，
透過行銷機制可以讓我們從原來對藝文的不了解，到漸漸地有所接觸，最後進
一步地喜愛它。行銷這項工具並不是只有商業產品需要它，文化藝術更是需要
利用行銷來做推廣。

這幾年來，各地方引用文化行銷的手法來推廣該地文化產業的現象已普遍
可見，例如宜蘭的國際童玩節、白河的蓮花觀光季、屏東的黑鮪魚季……等，
這些行銷的對象大體上是針對國人，當然其中也不乏有國際觀光客，但畢竟人
數比較少。但以地方文化產業而言，它的確創造了可觀的經濟價值，帶動起周
邊的文化消費。

現階段國內大大小小的藝術節、藝文活動並不算少，藝術家與藝文團體所

發揮的創作力也有相當的水準,但是國內的藝術家與藝文團體是否能走向國際舞臺,我們的藝文活動是否也能吸引大批的觀光客來臺,其中的複雜要素雖然很多,而關鍵的因素之一即是否有對外行銷的能力,讓臺灣的文化藝術走出去,讓外國觀客光被吸引進來。

在同樣的概念下,文化創意產業中的視覺與表演藝術、電視、電影、出版、廣告、設計……等範疇,都應該強化對外行銷機制,將市場拉到國際市場上,並培訓整合行銷的人才、外語人才、藝術經營與管理人才等。當然加強國際行銷的能力不只是藝文界與非營利組織要做的方向,同時這也是政府部門、企業部門要一起來思考的。

2.非營利組織應該強化研究調查與發展的能力

誰的研究調查強,誰就能擁有優勢、贏在起跑點上。文化創意產業發展計畫推動至今,尚有許多的法令、相關配套措施以及相關的鍵結機制未建立。在著眼於能對於政府的法規修訂提供諮詢建議,並提出更具體可行的方案規劃,非營利組織應該加強本身對於文化政策議題的研究,透過這些研究報告或文化論壇來表述組織的想法與建議。

做研究的目的,就是希望能為未來的發展鋪路。非營利組織較政府部門更有彈性,可以從事先驅性的發展與實驗。文化創意產業可以如何來發展,民間滿是數不清的想法,因此非營利組織可以匯聚創意來做創新的事,不但能影響政策發展,更能讓民間組織與普羅大眾有參與文化發展的機會。

3.成立民間「文化政策智庫中心」

根據文建會的資料顯示,國內文化藝術基金會與學術文化類社會團體,在 2002 年時有高達 1,075 個,雖然真正在運作的組織沒有這麼多,但是無庸置疑的是,在這些組織中蘊藏著許許多多的人才與專家。以目前的情況來看,有一些組織想要做一些政策上的智庫角色,但是限於人力與經費,並未能有好的發揮。

各個單位力量的分散,不如整合起來的力量大。文化藝術類非營利組織若可以整合內部的力量(人力、經費、資源等),來成立民間的「文化政策智庫中心」,不但可以更有效地統整各方的意見,多做一些政策上的溝通、論辯與研究,而後對政府單位提出更具建設性的建言,這樣或許能讓政府部門更正視民間的聲音,而非營利組織間也因為彼此有更多的互動而相互支持、協助與成長。

4.鼓勵「文化志工」的參與

在 2002 年時，國內文化志工的人數就有 10,339 人之多。文化義工的成長是近幾年來的事，以往比較多的義工是在社會服務方面，例如到醫院當義工，到學校當義工……等等。文化志工在經過訓練後，在一些大型的活動中，都可以扮演重要的協助者的角色。以往義工或志工加入的可能是醫院、學校、企業、政府單位，而很少會想到協會或基金會來幫忙，因為他們對於非營利組織的單位並不是那麼了解，加上非營利組織也沒有提出這樣的需求，所以自然地非營利組織並未運用到這些志工群。

志工就是志願服務工作者，他們如果願意加入這個組織，就是因為他們想在服務的工作中，獲得成就感、滿足感。非營利組織若能在每次的活動中，累積一些志工來長期為組織服務，不但能減輕人力不足的困境，更可以讓更多的人來參與藝術文化推廣的工作。文化與藝術是要貼近人心的，如果能用人與人互動的方式來推廣，它的效果也許是倍增的。

5.企業基金會應投資人才的培育

企業基金會在文化創意產業發展計畫中不只可以做媒合業主與藝術家的事，他也可以對藝術有更多的投資。投資不單單只能在藝術家的作品或藝術家身上。筆者認為更可以投資人才來做事、來做研究調查的工作。研究調查不只是政府、非營利組織要做的事，若能在思維上轉一下，企業基金會也可以投資一些錢在研究者身上，而這些研究可能是企業與藝術如何結合、企業如何使用文化藝術因子來使企業轉型、企業如何文化化……等等的議題。

相較於一般的非營利組織，企業基金會具有「企業」與「非營利組織」的背景，所以他應該更有企業創新的精神，與非為營利的色彩。投資人才來做研究，除了有學術上的價值外，對於企業來說也可以引為企業在產業發展上的參考依據。

二、對政府部門的建議

㈠政府部門應該多運用非營利組織來協助推動文化創意產業的發展

「文化創意產業」是個新名詞，但是它本身的內容並不是新的。我們的生活中早就充斥著各國文化產業的商品，例如早晨叫我們起來的是小丸子日語版的早安，出門時手上拿的是 NOKIA 的新型手機，到辦公室桌上擺的是 Hello

Kitty的月曆，中午看的是重播的韓劇—愛上女主播，休息時間聽的是貓劇原聲帶、看的是哈利波特，晚上回家也要 on line 線上玩一玩遊戲才入睡……

因為文化產業就在生活的周遭，政府要做的是制定更明確的政策方向，健全整個大環境，做一些法令上的修改……等的工作，而這些基礎工作往往就耗費了許多政府的精力，如果能多運用非營利組織的力量來推廣，不但多了助力少了阻力，也讓原本就屬於民間的文化產業有更好的創意發展，畢竟，政府推動這個計畫最主要的目的，就是希望中央與地方，政府與民間一起動起來，為臺灣經濟的轉型做努力吧。

㈡政府部門應該建立與非營利組織間溝通與互動的常態機制

本文發現政府部門與非營利組織之間，並沒有一個常態、正式的溝通機制。而非營利組織在文化創意產業發展計畫中最重要的角色之一，就是能適時對政府提出相關的建言。政府與非營利組織之間平時若無互動的管道，只是在會議上碰頭，那政府所能聽到的民間聲音，或許只是少數的、片面的不是整體的聲音。

所謂的常態機制不一定是在量上，一個月見一次面，或見多少人，而是能廣聽各方的意見，讓民間組織樂於表述困難與需求，讓溝通的機制更正常化，而非僅是私下聽取誰的意見，就以為是這整個產業的需求。所以，建立互動的機制是為了讓溝通更順暢，有順暢的溝通才能找到產業上的共識與目標。

㈢政府部門可以釋放更多的資源讓民間組織與學者專家來做事

文化創意產業的發展，其活力來自於民間。民間往往在各方面，它的腳步都是走在比較前頭的。非營利組織具有這種實驗與創新的特質，所以會有森林小學、私立醫院的創立……等等。民間可以做許多事，他們的想法也很創新，並不會像政府中的公務員有制式、方正的看法，既然民間有這麼多朝氣與活力，為什麼不能多釋放出一些資源，讓民間組織來做做看，來共同參與。政府需要人來做事，這是需求，非營利組織也想為民間的文化發展盡心力，這是供給，所以應該讓需求與供給做結合。

筆者認為，政府要做的是資源的提供者，民間可以做的就讓民間去發展，而不是搶著要自己來做，我們可以想見的是，官方要辦的活動都是比較政令式的說教，但是若交由民間來發想，他們的創意絕不是政府所想得到的，畢竟做

創意不是政府所專長的事。

㈣政府部門應了解文化創意產業的發展，三大部門都要各司其職

要帶動一個產業能夠蓬勃發展，政府長遠、多元、精密的規劃是非常重要的，這個規劃可能要包含跨部會更多的整合與合作，來共同為某一個重點方向而努力，例如文化可以結合地方觀光產業，文化可以結合資訊工程，甚至任何產業都可以結合文化的元素為產業進行轉型與升級，這個過程中政府要不斷刺激產業界的需求來投資。

企業部門也要了解現在是文化經濟、創意經濟的時代，並不是說企業都要放棄本業，來做文化創意產業的生產，而是企業要有創新與創意的觀念，同時讓企業更有文化氣息，因為越來越多的人買某一個產品，不是因為產品本身有多好，而是買一個生活型態、買一些文化品味、買片刻的優閒時光……而這些都文化創意產業的內容物。

非營利組織亦不能自外於這個產業的發展，要謹守其角色扮演來為此推波助瀾。唯有三大部門彼此有互動的網絡關係，各自到其本位、做該做的事、盡該盡的力，連民眾都感受得到，連專家學者也願意參與，大眾媒體也適時來配合宣傳……在各界多方的促成下，才會讓文化創意產業閃閃發光。

㈤文化創意產業的政策規劃，政府部門應該更具國際視野與未來性

既然要將文化創意視為一個產業來發展，就必須要有「市場性」的考量。因為不是所有的文化藝術都具有市場性、產業化的條件，所以如何找出具有國際競爭力與本國在地特色的產業做重點式的推動，是政府部門在規劃相關政策時必須深思考量的。

另外，在全球化下文化政策的規劃一定要有國際視野與未來性。所謂的國際視野並非一味地認為外國的月亮比較圓，取經回來的都適合本國的國情來發展。而是要更深入地去了解人家為什麼會成功的各種環境與背景的因素，不能只看表面、只看結果，要看的是在過程中人家是如何來做的，如何在各方支援下來推動的。在學人之長後加入本國獨有的特色，讓本國的文化創意產業能真正深耕與在地化。而某些在國內已發展蓬勃的文化產業，更應該走出局限的本國市場，以國際市場做為未來發展的目標。

因此，政府的政策規劃不能只看單一臺灣市場，應該要把眼光放在「國際

市揚」上。易言之，如果文化創意產業的政策規劃思維，只是考量到短期、立即可見的成效，就衝下去做沒有政策延續性的計畫，那只會徒勞無功，浪費各界資源。相反地，如果任何一項相關計畫的規劃，其著眼點是在長期效果、考量與國際接軌的未來性、有相關的配套措施來支持……等，這樣我們的文化創意產業發展才有成功的機會。

第三節　後續研究方向

　　本文因時間與人力的限制，所以先針對視覺藝術、音樂及表演藝術的非營利組織進行訪談，也因要談文化產業化的議題，最會衝擊到的視覺藝術與表演藝術這二個領域，所以筆者先對「文化藝術核心產業」領域的非營利組織做探討。但是，後續研究者若在人力、時間充分的條件，可以以下列二個方向為之。

一、擴大非營利組織訪談的範疇

　　目前規劃的產業範疇有十三項，不過範疇仍還有其不確定性與爭議，建議以「設計產業」或「創意支援與周邊創意產業」二大項來進行調查。設計產業指建立在文化藝術核心基礎上的應用藝術類型，如流行音樂、服裝設計、廣告與平面設計、遊戲軟體設計、影像與廣播製作等。創意支援與周邊創意產業指支援上述產業之相關部門，如展覽設施經營、策展專業、展演經紀、活動規劃、出版行銷、廣告企劃、流行文化包裝等。

　　未來研究者可從中選擇具代表性的非營利組織進行調查，但必須了解的是這些應用藝術與周邊創意產業，由於本來就是可以量化的產業，也比較貼近民眾的生活，所以，這些組織與本文的「文化藝術核心」類的非營利組織，在本質上就有差異，他們的角色與功能或意見必定不同，但可以提供另一個層面的思考。

二、針對不同文化政策上的角色與功能做比較

　　國內針對文化藝術類非營利組織的研究本來就很少，但是在文化政策的領域中，非營利組織的關鍵角色不應該被忽視。筆者以文化創意產業發展計畫來

研究非營利組織的角色，發現非營利組織的組織早就在做一些民間可以為之的事，只是一般大眾可能聽過創世基金會、勵馨基金會、心路基金會……等，但若不是藝文圈的人，他可能不知表盟、視盟是什麼，畫廊協會、國際民間藝術組織是什麼樣的單位，只知道有台新銀行不知道它成立了一個基金會……等等。

　　未來研究者可以針對不同的文化政策，例如針對公共藝術政策、文化資產保存政策、傳統藝術政策、社區總體營造政策來探究或進行比較。文化藝術類非營利組織，它在文化政策中的角色應該被凸顯，除了幫助非營利組織找到更明確的自我定位外，也讓大眾了解什麼是非營利組織，他們在做哪些事。

關鍵詞彙

非營利組織	角色與功能
文化創意產業發展	

自我評量

1. 你認為非營利組織在我國文化創意產業發展中還有哪些角色與功能？
2. 你建議在我國文化創意產業發展中非營利組織還有哪些可行性的做法？你有何建議？
3. 你認為政府部門、企業部門、第三部門應該如何做，可以讓我國文化創意產業發展更蓬勃？
4. 對於政府的文化創意產業政策，你有何看法與意見？

第三篇　參考文獻 (詳如第一篇之參考文獻)

第四篇　我國大型表演藝術團體專職行政人員與志工之招募及訓練

第一章　緒　論

學習目標

讀完本章內容後，學習者應能達成下列目標：
1. 了解本文之緣起與目的
2. 了解本文使用之研究方法及限制

摘要

　　表演藝術團體身為一個組織，當然也會面臨管理的問題，尤其是表演藝術團體身為非營利組織，最重要的資產就是「人」，所以人力資源管理也相對地重要。本章由大環境之脈絡引申出對於表演藝術團體中人力資源管理主題為何有其研究價值，更進一步說明本篇所使用的研究方法、研究對象及其研究之限制。

第一節　動機與目的

一、動機

　　二十一世紀的今天，隨著科技的進步與經濟活動的蓬勃發展，人類跨入了瞬息萬變的新時代。在物質方面的追求獲得了某種程度的滿足之後，精神生活的提升與心靈的滋養愈形重要。如同趨勢專家 Naisbitt 和 Aburdene 在《二〇〇〇年大趨勢》中提到：「愛好藝術的人通常受過良好教育，而戰後的一代正是有史以來教育水準最齊的一代。今天的民眾既有欣賞藝術的品味，也付得起美術館的入場券。1990 年代，整個已開發地區都會產生視覺藝術、詩、舞蹈、戲劇和音樂的復興，而與前期的工業時代形成對比。」（尹萍譯，1990：117）人們在追求精神生活享受的同時，藝術活動也於是得以進入一個嶄新的、自由自在的、海闊天空的時代，藝術工作者、藝術欣賞者共同開啟了屬於這個時代藝術領域的生命力與活力。

　　而「表演藝術」作為藝術表現型態的一種，自然也跟隨著這個新的藝術時代的到來而有愈形蓬勃與成熟發展的面貌。Kotler 與 Scheff 曾在《票房行銷》（*Standing Room Only*）中提到：「表演藝術體驗的精髓，在於表演者在舞臺上與觀眾之交流。除非表演者以某種語言呈現的話語、歌唱、戲劇或舞蹈能讓觀眾理解；並切身體認或深受感動，那麼表演的真諦才可說是發揮得淋漓盡致。」（高登第譯，1998：16）不管是戲劇、舞蹈、音樂，表演藝術所能帶來的心靈震撼與感動是立即且無可比擬的，觀眾在欣賞表演藝術時，許多潛藏的內在情感被激發且被滿足，許多回應生命的哲學思考被刺激與澄清，而帶給觀眾這般濃烈震撼的藝術工作者，則在創作與表演中，圓滿了自我表達的語言以及其自身對於這個世界的想像。

　　當表演藝術工作者寄情於創作與表演，當觀眾有欲望也有能力作為藝術表演的消費者時，各種表演藝術團體也就相應而生。透過個人與個人的組合，透過藝術行政與純粹藝術工作的分工，各種表演藝術能以更精緻而有效率的姿態，呈現在觀眾的眼前。表演藝術團體如雨後春筍般在世界的各個角落出現，豐富

了屬於這個世界中人們的生命歲月。然則，另一方面，當精神生活的追求也進入了消費的時代，表演藝術團體也逐漸面臨作為一個「組織」，所難以逃避的種種問題。

《知識經濟時代》一書重構了經濟活動及消費的邏輯，書中提到人類已經不能再靠以往的舊公式達到功成名就，過去人們透過控制土地、黃金與石油等天然資源達到功成名就，但一夕之間成功的要素變成了「知識」，如今，全世界最有錢的人擁有的只是知識（齊思賢譯，2000：6）。所以我們可以知道，知識於現今時代的重要性是任何有形資產所遠不能及的，於是乎，組織中的個人，其所蘊涵的「知識」也自然成了該組織最重要的資產，如何才能夠適當地用才，使人才能夠適才適所；找到適當的人才之後，如何研擬好的福利措施以作為留才的政策；人員在職期間加如何提供訓練以增進員工的知識、能力與專業技能亦成了組織所面對的重大課題，無怪乎隨著知識經濟時代趨勢、智價社會的來臨，不論是政府機關、企業抑或是非營利組織都開始重視人力資源，重視知識管理。若以此觀點回看表演藝術團體的組織運作，以個人或個人的組合所創作及呈現的「知識」為「產品」，毫無疑問的人力資源管理的重要性更是需要被強烈的關注。

管理大師 Peter F. Drucker 曾撰文提倡企業界向非營利部門學習（余佩珊譯，1999），更明確地指出如醫院、大學、交響樂團等由專業人員所組成的知識型組織是未來的趨勢（張玉文譯，2000）。非營利組織當中，最重要的資產就是「人」，由於非營利組織不以追求營利為目標的特性使然，使得組織當中的成員成為組織中最重要的資產；表演藝術團體亦然，表演藝術團體並沒有一般企業組織所擁有的土地、廠房、資金……等等有形資產，每一場藝術表演都是由專業表演人員所構思呈現、行政人員所規劃、行銷以及提供所有行政輔助；由此可知，人力資源在表演藝術團體當中的重要性。然綜觀國內藝術管理之文獻研究，多著重於行銷管理與文化政策方面的探討；因此，本文擬由表演藝術團體之人力資源管理為主要內容，探討各類型的表演藝術團體的人力資源配置、人力資源管理方法之運用以及表演藝術團體在行政人員與志工的人才招募以及人才培訓上的概況。

二、目的

本文的目的如下：

1. 了解國內表演藝術團體人力資源配置與管理的現況。
2. 探討在國內現有的政府所提供的文化藝術環境與人力資源之下，大型表演藝術團體在專業行政人才招募、人力培訓與志工管理等人力資源管理議題上的概況。
3. 根據研究的發現與結論，提供表演藝術團體在專業行政人員與志工的招募與培訓方面具體可行的建議。

第二節　研究方法與範圍

一、研究方法

㈠文獻分析法（literature analysis）

本文乃參考國內外相關學術論著、書籍期刊等文獻，以期對於國內外有關藝術管理、非營利組織管理與人力資源管理相關理論與概念做概要性的介紹，並且蒐集國內藝術行政管理人才、文化義工培訓相關資料作為對現況實務的了解。

㈡深度訪談法（in-depth interview）

本文佐以深度訪談法彌補文獻分析法之不足。

為探求實務上國內表演藝術團體在人才招募與培訓之情形，擬根據表演藝術團體的表演類型，依立意抽樣法由四大類型（音樂類、舞蹈類、戲劇類、傳統戲曲類）的表演藝術團體中各選取一個大型的團體進行深度訪談，期能對本文主題有更為深入之了解。

二、研究範圍

本文係以表演藝術團體的人力資源管理活動中之人力招募與人力培訓為研究範圍。

(一)研究對象

本文以表演藝術團體為研究對象，根據文建會《2004 文化白皮書》對表演藝術團體的四項分類（行政院文化建設委員會，2004：162），包括了現代戲劇、音樂、舞蹈、傳統戲曲四種類型的表演藝術團體。

表演藝術團體的人力配置大約可分為董事會、專職人員（專業行政人員與專業演出人員）、兼職人員與志工。由於表演藝術團體屬性為基金會性質的僅有十六個團體（見表 1-1），故董事會的設置不具普遍性，本文將焦點置於專職人員與志工的人力招募與培訓。

本文深度訪談團體因囿於表演藝術團體生態與個人時間精力，僅以國內較具規模與代表性之表演藝術團體為訪談標的，訪談團體分別根據表演藝術團體的表演類型，由文建會每年辦理之「傑出演藝團隊之徵選及獎勵」名單當中四大類型（戲劇類、音樂類、舞蹈類、傳統戲曲類）的表演藝術團體中各選取一個團體進行小樣本調查研究。戲劇類訪談團體為果陀劇團，音樂類訪談團體為朱宗慶打擊樂團（財團法人擊樂文教基金會），舞蹈類訪談團體為雲門舞集（財團法人雲門舞集文教基金會），傳統戲曲類訪談團體則為明華園戲劇團。以上團體具有相當的知名度，團體亦具相當規模，雲門、擊樂與明華園皆為文建會「傑出演藝團隊」三大類之首，果陀劇團則是具有非常完整的志工組織。

表 1-1　2003 年全國性文化藝術基金會分布概況

單位：家

類　　別	總　　計	臺北市	高雄市	臺灣省
總　　　計	103	78	3	20
文 化 交 流 類	10	9	-	1
文 化 資 產 類	8	6	-	2
文 化 傳 播 類	1	1	-	-
文 學 類	1	-	1	-
生 活 文 化 類	9	7	1	1
社 區 文 化 類	2	1	-	1
表 演 藝 術 類	16	13	-	3
視 覺 藝 術 類	7	3	-	4

資料來源：《2004 文化白皮書》，2004，頁 137。

第三節　研究限制

在文獻探討的部分，國內針對表演藝術團體的內部組織相關研究稀少，在人力資源方面更是少有著墨，因此本文在文獻探討的部分，參酌部分非營利組織的相關研究與理論。

在深度訪談方面，由於各表演藝術團體的規模差距甚遠，故僅能針對表演藝術團體之音樂、舞蹈、現代戲劇與傳統戲曲四大類中各選取一個具絕對代表性的大型表演藝術團體作為訪談對象；唯國內表演藝術團體絕大多數皆為中小型團體，故本文無法充分代表所有現存的表演藝術團體。

關鍵詞彙

文獻分析法	深度訪談法

自我評量

1. 人力資源管理對表演藝術團體的重要性為何？請詳述之。

第二章　相關理論與文獻探討

學習目標

讀完本章內容後，學習者應能達成下列目標：

1. 了解人力資源管理、人力招募及人力培訓的基本概念
2. 了解非營利組織的人力資源管理、志願服務的理論及現況
3. 了解國內表演藝術團體中人力資源管理理論及志工管理理論之適用

摘要

本章概述人力資源管理之起源、定義及內容，並羅列人才招募、人才培訓的內容與方法及其替代方案。接著將非營利組織的人力資源管理及志工管理概念進行整理。再由非營利組織的人力資源管理探討表演藝術團體中人力資源管理的特殊性。

就本文主題「表演藝術團體的人力資源管理研究」，本章擬以人力資源管理之理論基礎為本，進行相關文獻的檢視。

第一節　人力資源管理、招募 與培訓之相關概念

一、人力資源管理的起源

人力資源管理（human resource management）近年來成為國內外的流行名詞，在企業管理方面取代的人事管理（personnel management），在公共行政方面取代了人事行政（personnel administration）（陳金貴，1991）。而人力資源管理的起源可追溯到英國，當時泥水匠、木匠、皮革工匠等依照一些準則加以組織，用一致的意見來改善工作環境，這些準則成為後來交易單位的先驅。這些領域在十八世紀末期工業革命期間更進一步發展，為後來複雜的新工業社會建立基礎。由於工業革命開始於蒸汽機及機器取代人力，工作狀態、社會型態與勞力的分工都產生劇變。新型態的員工—老闆，不再必然是企業的擁有者，成為新工廠系統中權力的打破者。伴隨著這些變革也加大了工作者和擁有者之間的鴻溝。

科學的管理與福利工作代表十九世紀兩種並存的看法，工業心理學在世界大戰中併入，科學的管理代表對改善無效率勞動力的努力，透過工作方法、時間與動作，和專業化的研究來進行；工業心理學代表用來提升工作者能力的效率與效能的心理學原則。

著名的科學管理之父泰勒（Frederick W. Taylor）於 1878 至 1890 年間研究工作者的效率並企圖找出「最好的方法」及最快的方法來完成工作，將焦點集中在工作與效率，而工業心理學則把焦點放在工作者及其個別差異上，工作者的最大福利是工業心理學研究的重心。

科技的急劇變化、組織的快速成長與工會的產生以及政府對工作者的關注與介入，導致人事部門的發展；組織開始注意並為員工與管理部門間的衝突作處理。早期的人事行政被稱為「福利祕書」（welfare secretaries），其工作是擔

任管理階層與勞工之間的溝通橋梁。1920 年代開始由霍桑研究引發的人群關係運動（Human Relation Movement），將人的因子融入工作當中，一系列的研究引發對工作團體及組織導向的研究，啟動組織行為學的發展。

　　之後隨著科技帶動組織不停地演變、勞動人口多樣化、全球化等等的環境影響，現今的人力資源管理更成為組織當中不可或缺的重要部分。在 1955 年，管理大師 P. Drucker（1955）即提出人力資源的觀點，認為組織內的員工是一種人力資源，與資本資源、物質資源合為組織的三大生產因素；而有效的管理必須結合所有人員的遠見與努力，才能達成組織的目標；賦予了人力資源管理的現代意義。由前述可知，在 1970 年代，許多不滿傳統人事管理功能，而欲以人力資源管理新觀念替代的研究文獻不斷出現，同時，日本式管理以重視員工價值的管理方式創造出強大的世界性競爭力。哈佛大學企管學院在 1980 年開設人力資源管理課程，以提供一個新的概念架構，作為傳統人事管理的另一種選擇。此後，由於策略管理的出現，人力資源管理學者便將人事功能和策略管理加以整合，產生了策略性人力資源管理，1990 年代更納入了品質改進運動，形成了今日人力資源管理的內容。

二、人力資源管理的定義

　　以下列舉學者對於人力資源管理的定義：

1. 人力資源管理是傳統人事管理的延伸，它不但納入原有的功能，也包括取才、用才、育才及留才，更進而重視員工的價值，採用策略性的人力資源運用，以協助組織目標的達成（陳金貴，2000：3）。

2. 人力資源管理是將組織內之所有人力資源（human resources）作最適當之確保（acquisition）、開發（development）、維持（maintenance）與活用（utilization），為此所規劃、執行與統制之過程稱之；也就是以科學方法，使企業之人與事作最適切的配合，發揮最有效的人力運用，促進企業之發展（黃英忠，1997：13）。

3. Robert B Bowin 與 Donal F. Harvey 認為人力資源管理是針對組織內部所進行之吸引、培養、激勵和維持高績效員工等活動而作的管理（何明城譯，2002：8）。

4. R. Wayne Mondy、Robert M. Noe 與 Shane R. Premeaux 認為人力資源

管理是運用人力資源以達成組織的目標，其中包括人力資源用人、人力資源發展、薪資與福利、職業安全與健康及勞資關係（王祿旺譯，2002：9）。

5. Gary Dessler 指出人力資源管理乃是指管理者在管理員工時所需執行的事務與政策，明確地說，就是招募、訓練、績效評估、獎勵及為公司員工提供安全與公平的環境（何明城譯，2003：10）。

6. David A. DecenZo 與 Stephen P. Robbins 認為人力資源管理即為對人的管理，負責處理組織人員的相關事宜。組織的功能在獲取人才、加以訓練，並提供增進生產力的機制；包括：晉用、發展、激勵及維持四項功能（許世雨等譯，2004：3）。

7. John M. Ivancevich 則認為人力資源管理是對工作人力的有效率管理，人力資源管理檢驗「能」做些什麼或「該」做些什麼，以使工作人力更有效率且提升滿意度（張善智譯，2004：3）。

8. Lawrence S. Kleiman 提到，一個組織的人力資源管理，著重於與人相關方面的管理。人力資源管理包含了在工作週期中的各階段，例如：人才甄選前、人才甄選中、人才甄選後等各階段，幫助組織有效地應付其員工需求的步驟（劉秀娟等譯，1999：3）。

三、人力資源管理的內容

人力資源管理的運作，主要在使其功能執行，這些功能在不同的學者看法之下也不盡相同，不過綜合歸納之後，今日組織當中，人力資源管理的內容與功能分成以下幾項：

(一)用人（staffing）

為了確保組織內部人員質量兼備，組織必須持續地吸引續優勞動力，用人是持續地分配員工到組織的職位的過程，包括了人力資源規劃（human resource planning）、招募（recruitment）及甄選（selection），人力資源規劃有助於管理者先行預期並配合與獲得、配置和善用員工相關的變動需要。組織首先勾勒出整體的計畫，然後藉著供需預測（demand and supply forecasting）的程序，估計所需要的員工及類型，以成功地施行其整體計畫。這些資訊可使組織得以計

畫其人才的招募、甄選和訓練策略。是組織長期改善的持續性程序，包括各種功能或活動，以有系統的方式分析人力資源活動，了解組織的目標與目的之後，繼而在目標與目的的指引下，從事組織結構的設計與工作分析；組織必須預估未來的人員需求，並研擬明確的人力資源計畫，以獲得適當數量與類型的員工，唯有如此，方能對未來的成功抱持合理的預期。招募及甄選就是吸引夠資格的人員進入組織，並從候選人員中評估並選取最佳人選，廣義的用人還包括了訓練新人、分配工作、調動員工職務、處理員工離職相關活動等。

(二)訓練與發展（training & development）

招募員工之後，便須持續開發這項資源；訓練與發展是企圖改進組織中個人或團體的工作表現的複雜行動。組織為了快速地適應技術變遷、加強員工的知識與技術水準，舉辦員工的訓練和發展活動，以增進員工的工作能力，因應工作的需求；所謂的訓練，包括新進員工的職前訓練、提升績效的在職訓練，以及因應工作需求改變而進行的再訓練；是經過規劃的學習經驗，教導工作人員該如何有效地執行他們目前或將來的工作。也有組織認為訓練與發展部分包括培養員工生涯發展（careerdevelopment）的過程，生涯方展方案是設計用來幫助員工規劃他們的工作生涯，焦點在提供必要的資訊與援助，以幫助員工實現他們的生涯目標。

(三)績效評估（performance appraisal）

績效評估是人力資源管理當中不可或缺的一部分，有效的績效評估能夠發掘員工的潛在能力，並加以培養，亦可提供一些寶貴的資訊，指引部門或工作團隊未來的發展方向。此功能是持續而有系統地描述或審核組織成員在工作上的表現，同時向相關人員溝通評估結果，藉此組織得以測量員工績效的適當性。評估有各種不同的方法和途徑，但其目的是為了資料蒐集、刺激員工繼續保持適當的行為，並且修正不適當的行為，以改善組織運作的成效，更可以決定訓練需求並決定是否有晉級、降級、解僱或加薪的需要。

(四)報酬管理（compensation management）

薪酬（compensation）包括直接薪酬（direct financial compensation）與間接薪酬（indirect financial compensation）以及非財務性報酬（non-financial com-

pensation），直接薪酬指的是薪資（pay）和福利（benefit），薪資即薪水（salary）或是工資（wage），而福利（benefit）則是薪水及津貼的一種型態，亦即薪資之外再額外提供給員工者，例如假期、保險或員工折扣等等。薪酬對員工的士氣和工作表現非常重要。人力資源部門負責依據業界競爭狀況及組織的定位擬定組織的薪酬系統，以工作分析與工作評價來決定適當的薪資差距，以及年度加薪時，是以個人績效、團隊績效或是組織整體表現為基準。這部分的人力資源活動還包括了紅利等利潤分享、激勵性獎酬、福利及各種員工參與方案；目標在於幫助組織在可負擔的代價之下，建立並維持有能力且忠誠的組織人力資源。

㈤員工關係（employee relations）

人力資源部門對員工的溝通必須開誠布公，以維持良好的勞資關係，因為不論是員工、經理或各種人力資源活動的成效，均會受到員工關係的影響。此功能的職責在於暢通組織的溝通管道，提升管理單位和員工之間的和諧關係，改善工會與管理方面的關係，公平對待員工，給予安全保障、申訴管道及員工輔導等等都是重要的活動。

四、人才招募的內容與方法

人才招募是人力資源管理內容中用人的一部分，也就是吸引績優勞動力的過程，可說是人力資源活動中極為重要的一環。在組織補足其工作空缺的時候，所要找的人不只是要合格而已，還需要有想要這一份工作的欲望，人才招募（recruitment）是指一種會影響應徵工作時應徵者的種類及數目以及應徵者是否接受所提供的工作的組織活動。人員招募的方法包括以下幾點：

㈠內部招募

透過職缺公布（job posting）與內部員工主動爭取（job bidding），組織能夠有效率地使用技術清單由內部應徵者中找到補足職缺的人才，目前企業組織一般都將職缺公布電腦化，員工可以在內部網站中輕易地查詢到內部職缺相關訊息；電腦軟體更讓職缺與個人的經驗技能相配合，軟體能夠顯示出員工個人的能力與所需求之技能之間隙（gap）何在，讓員工清楚如果要爭取該職位該做些什麼努力。

內部招募也包括了內部員工介紹的人才，許多組織會鼓勵現職員工尋找朋友或親戚來應徵內部空缺職位，有些公司甚至會提供獎金給成功的介紹人，內部介紹的方式是一種很有利的招募技術，由於內部員工了解組織文化與工作內容，介紹的人才比較容易真正符合組織的需要。

(二)外部招募

當內部人員供應並不能滿足空缺需求的時候，組織就必須轉向外部資源尋求勞動力的供應。外埠招募有許多方法，媒體廣告、求職資料庫、職業介紹機構、主管仲介公司、特殊事件招募、暑期工讀、校園招募、儲備幹部等等都是外部招募的方法，以下列舉幾項重要的外部招募方式：

1.媒體廣告

組織刊登廣告徵求應徵者，各種媒體都可以採用，目前最普遍的仍是每日報紙的徵人啟事，其他如商業出版品、專業刊物、廣播、電視、布告欄等等都是媒體廣告的徵才方式。

2.網路招募

近年來網際網路的使用對於招募也產生革命性的影響，由於網路招募的方式資源眾多且篩選方便，目前已經成為主要的世界性招募方式。許多組織更能以此方式招募到本國至其他國家留學的人才或是來自其他國家的人才。目前更有許多組織於自身的網站中成立人才招募網站，成立人才資料庫，這種方式能夠更精準地找尋到組織需要的人才。

3.職業介紹所與主管仲介公司

職業介紹所（employment agencies）與主管仲介公司（executive search firms）也是外部招募的來源，透過仲介機構尋找人才，一般企業又以主管仲介公司，又稱獵人頭公司（head hunter）為其高階管理人才的主要招募來源。

4.特殊事件招募

當人才供應不足或招募公司的名氣不大，有些公司就會利用事件招募來吸引潛在應徵者。於社區或教育機構中參與或贊助活動、開放總公司參觀、校園徵才演講會、贊助藝術文化、就職博覽會等等都是該種招募方式經常使用的方法。

5.實習（internships）

此種招募方式是在暑假或課餘時間雇用學生做專案或兼職工作，採用實習制度的企業組織相當多，以學生幫助各企業完成特定的企畫，讓組織可以接觸到其潛在的未來員工，成為他們在校的招募人員，並提供一個如同試用期的雇用方式，外來將可能成為全時雇用人員。

五、人才招募的替代方案

一般組織在業務需要與人才短缺的時候，不一定都能夠使用人才招募的方式解決問題，因為人才的晉用除了薪資、保險、退休、資遣、加班、職災等顯性成本之外，尚包括了招募、訓練、缺勤、離職、工作不熟悉等隱性成本；所以一般組織有可能會採用一些方案來替代人才招募：

㈠加班

當組織面對短期產量目標的壓力時，可能代表著員工必須加班因應。藉由現職員工的加班，可以省下招募新進員工的成本。然而加班還是有潛在的問題，例如人員彈性疲乏、意外頻率高、缺席率提高等等。

㈡人才派遣

人才派遣也稱員工租借（employee leasing）或稱「人力來源（staffing sourcing）」。包含了支付費用給租借公司，該公司為客戶公司處理薪資支付、員工福利及其他人力資源管理功能。

㈢臨時雇用

臨時員工於 1980 年代企業組織縮編及 1990 年代勞動力短缺時大量興起，臨時員工的優點在於成本低廉，很容易便找到有經驗的勞動力，並對未來的勞動力需求變化比較有彈性。採用臨時勞工不必提供薪資以外的福利、訓練、紅利及生涯規劃而節省成本開支，臨時員工可依照公司的需求進用或辭退。缺點是這些員工無法掌握公司的文化與工作流程，這種不熟悉會減損他們對公司或部門目標的承諾。

六、人才培訓的方法

人才培訓包括了職前訓練（orientation）、在職訓練（on-the-job training）與職外訓練（off-the job training）。

(一)職前訓練

職前訓練是一種新進員工的社會化（socialization）過程，透過對新進員工介紹組織、學習組織內部的規則，以及熟悉公司的規定、作業流程、工作項目與組織價值觀的各項活動，讓新進員工熟習組織規範、價值觀、組織目標、工作程序與組織所期望的行為模式的歷程。

職前訓練可以是簡短、非正式的公司介紹，也可能是長達半天以上的正式課程；不論形式為何，新進員工都將取得關於工作時數、績效考核、薪資名單、休假等說明手冊，並可參觀公司。其他的資訊包括福利、人事政策、日常作業程序、公司組織與營運、安全規定與措施。

成功的職前訓練可達成四個目標（何明城譯，2003：188）

1.使新進員工感受到歡迎之熱誠以及認為自己對組織很重要。
2.約略了解組織（其沿革、現況、文化及未來遠景）與重要事項（如政策及程序）。
3.明瞭應有的工作與行為表現。
4.能夠融入公司傳統之行為模式中。

(二)在職訓練

在職訓練是企業組織當中運用最廣的訓練方法，90%的企業訓練是直接在工作地點進行的。在職訓練係指員工置身於真正的工作情境當中，而管理者可以直接在工作場所指導員工。在職訓練的成本較低，也可以立即看到工作與學習效果，成員所學的技巧即為工作所需。在職訓練包括以下幾項重要的方法：

1.學徒見習（apprenticeship training）

學徒見習是一種結構化的程序，藉由課堂講解及在職訓練的組合，協助員工取得必要的技能，許多行業如美髮師、木匠、機械工人、印刷工人、電工及水管工都是使用這種方法來訓練員工。

2.工作輪調（job rotation）

工作輪調意指讓受訓成員在不同部門之間轉換工作，以促進其對組織各層面之了解與拓展工作經驗。員工通常是剛畢業的學生，在各部門工作數個月不但能夠增廣見識，亦可得知自己喜歡的職務為何。學員可能只在各部門觀察見習，但也可能逐漸參與日常作業。如此一來，學員即可藉由實際操作而學習到該部門之業務運作方式。

3.工作手冊法（job instruction method）

工作手冊法是一種制式的在職訓練方法，其可讓員工依循書面工作指南，逐步完成工程程序或學會操作機器。這些工作指南是由機器製造商所提供，或由資深的公司員工所執筆。此法最適合用在學習重複性的工作。

4.電腦輔助教學（computer-assisted instruction）

電腦輔助訓練係讓學員利用電腦系統來增進知識或技能，是一種能夠自我學習、配合個人學習速度的學習系統。這種訓練方式的優點在於快速地呈現教材，並能降低對教師的依賴，也是提供一種個人化的訓練方式，依照自己的速度學習，並可以獲得電腦的立即回饋而成為積極主動的學習者。

5.全真模擬訓練（vestibule training）

全真模擬訓練是最早用於企業訓練的方法之一。原本是指員工在門廳（hallway）學習如何正確地操作機器設備，然後回到工廠操作真正的機器。目前已經改良為一間與實際工廠完全一樣的房間，員工可以在此環境中學習製造高品質的產品，不致因缺陷品而增加維修成本。此種訓練方法經常使用於製造業與航空業。

6.導師制度（mentoring）

導師制度是在工作中管理者提供一對一的教導方式的訓練方法。不同於一般教練制度係由直屬上司或是同部門的資深同仁帶領，導師制度的導師通常來自於組織內其他部門的人，提供指導與諮詢，帶領新人勝任工作；並在新人面臨重要合約或挑戰性的工作時，負責提供支援、訓練與保護。

(三)職外訓練

職外訓練則是在工作場所之外的地方進行，這些訓練計畫通常由公司員工、專業訓練人員與顧問或大學教授擔任教學的工作，如專業訓練中心、大學

推廣教育與碩士在職專班。

第二節　非營利組織的人力資源管理

　　非營利組織為社會提供服務，主要靠人員來執行，主要特徵之一就是高度的勞動密集（labor intensity）；因此，人員的素質及服務的積極性影響了整體組織的績效與貢獻水準。人事費用不論在政府或是企業組織當中所占有的支出比例皆非常可觀；而非營利組織如果按照這兩種組織的運作方式照表操課，當然也會面臨類似的問題。另一方面，非營利組織缺乏像企業組織營利團體具有明顯的權勢擁有，職員和志工就是重要的所有權人，他們對於組織資源具有強烈和合法的要求，也是最有力量的組織成員之一。甚者，非營利組織所製造的財物或服務，通常很難以執行例行任務的方式完成，所以十分需要有技術的人員。由於非營利組織具有的勞力密集特質，缺乏明顯的擁有者（ownership），以及生產複雜的財貨及勞務，人力資源管理因而更顯重要性。非營利組織當中的人員可分為董事、職員與志工，各有其參與動機，在組織當中分別有不同的角色與功能，Drucker 曾說，非營利組織當中的人力資源管理格外地不容易，因為參與其中的工作者不單是為了生計，更是為了一種理想而來。這是它很大的優點，卻也造成了機構的責任格外沈重：既要小心翼翼保持大家的熱情之火繼續熊熊地燃燒，還要賦予工作特殊的意義（*Peter F. Drucker, 1990*）。由於非營利組織常會遇到經費不足的問題，總希望人盡其才，一個人當十個人用，因此在使用職員或志工時，更應該考量人力的運用調配。

　　臺灣非營利組織的決策單位，在社團法人的組織當中，設有理監事會；在財團法人的組織當中，則設有董監事會，主要工作是議決組織的年度計畫、發展方案、經費分配並監督組織的運作，其人選來自競選、聘請或指派。

　　非營利組織的會務運作，在較大的組織當中，設有執行長或總幹事等職稱的業務負責人，再依據工作情況分設不同部門，由領薪職員操作；在較小的組織當中，可能是理事長或執行長直接領導一名或若干名的職員執行會務。在大的組織當中，可能會訂定明確的人事制度，使職員的人事管理有所依循，也較能保障和照顧職員的工作和生活，但大多數的非營利組織因為規模小，未定相

關的人事規章，使得職員缺乏相關保障而會有所不安。不過不管組織的大小，由於非營利組織本身有限的經費，因而職員的待遇無法太高，再加上升遷管道小，工作繁重，假日常常需要加班辦活動，若非職員本身對相關工作有興趣，很自然地會有求去的反應；職員流動性大，是組織最不樂見的事。非營利組織在財力及人力不足的情況下，會以招募志願工作者的方式來協助推展工作，志工可以擔任內部的行政支援工作或對外的活動及服務推展工作；他們可以是全職的無薪工作者，也可以是定時值班或機動性支援的工作者，組織依照其特性及需要，或組織志工團，或成立志工小組，或臨時徵召志工。非營利組織人力規劃最主要的原則就是考量組織真正需求，而非一味地跟流行；應視組織的性質和需要，來決定志工人數的多寡和特質，視志工成為組織的生力軍，而非新負擔（陳金貴，2000）。志工是非營利組織當中最特殊也最大量的人力資源，國內外許多的文獻都在志工方面提供了許多的資訊，以下就志願服務與志工管理進行文獻檢閱與整理。

一、志願服務

志願服務（volunteer service）是推行社會福利的來源，這些志願服務人員本著「人本主義」（humanism）的理念，以服務他人為目的，藉著公共服務的力量，彌補政府福利的不足，使社會達成更高的發展。因此志願服務的本質與特性，是一種藉由民主過程的結合，有計畫目標，共同互助合作，整合人力、物力、財力資源，達到助人自助的最終目的。人們從事志願服務擔任志工，不但可以幫助自己認同的組織，更能因而獲得難得的經驗。志願主義的概念，除了付出與從事利他行為以外，個人也可以發展自己的能力，是一種兼顧個人成長的動態過程，也是雙方互惠的表現。學者陳金貴（2001）指出，臺灣地區志願服務的方式通常有三種主要類型：

1. 互助型：互助型的志願服務，民眾基於共同的利益，生存發展的考量或是生活的改善，彼此相互支援照顧，形成互助型的志願服務。

2. 提供服務型：提供服務型的志願服務對於社會的弱勢、民眾接受公共服務的需求以及各種的緊急救助等等，志願服務者以提供服務方式來協助相關對象。

3. 參與社會型：參與社會型的志願服務是指民眾參與各種民間團體，對政

府政策或社會價值及現象，以行動或捐款來表達他們的意見，以扮演公民社會中的積極角色。

學者江明修（1999）則將臺灣的志工分為以下幾種：

1. 社會福利類：老人服務志工、殘障服務志工、兒童服務志工、青少年服務志工、生命線志工等。
2. 文化類：文化志工、古蹟導覽志工、推愛運動志工、社區文史工作室志工等。
3. 教育類：愛心媽媽服務隊志工、導護志工、張老師志工、圖書館志工、大專院校志願服務隊等。
4. 警政類：義警、義消、義交等。
5. 環保類：生態保育志工、道路認養、公園認養、資源回收等志工。
6. 其他類：依基金會性質招募的志工、聯合勸募志工、宗教團體志工、醫生護理人員的義診、律師或會計師提供法律與財稅問題的義務諮詢服務、水電工的義務檢修水電服務、美容美髮的義燙義剪等，項目繁多無所不包。

二、志工管理

志願服務組織（voluntary service organization）或稱志工團體（voluntary group），係指運用志工的機構，而非正式的政府組織，他們的法定地位和基本目的是非獲利的（non-for-profit），主要目標在經由志工來完成超過給薪員工較多的業務，其工作目標在於幫助他人提高生活品質、並提供資源或服務給日常生活不足的人之組織（黃蒂，1988；陳儀珊，1989；李芳銘，1989）。由於志工是不支薪的勞力付出，他們所期望得到的既然不是金錢上的實際效益，對心理及精神上的回饋相對要求較多，所以對於如何滿足志工的心理要求，並讓他們保持高度的工作動機是一項很重要的考驗。由於非營利組織具有較高的理想性，與使命為先的特質，所以能夠吸引免費的資源投入。志工的工作動機很多都是以「理想」為出發點，許多志工參與時是抱著對組織的期待而來，其中包括價值及意念的投射；由於志工帶著個人的價值與意念進入組織，對組織及主管有著比營利組織更多的期待，所以，處理得好的話，則可以以組織的使命凝聚共事，產生強烈的向心力；如果處理不當，則組織就會變成了滿足個人理

想的工具，對組織不但沒有幫助，反而會分散資源成不了事。志工的工作動機可分為以下幾點：(1)自我滿足感；(2)利他主義；(3)尋找共同嗜好的朋友和族群；(4)學習新的知識；(5)自行開始或維持一個團體或組織；(6)發展專業領域的人際關係；(7)職前訓練；(8)社會地位的炫耀。許多組織如果沒有志工的支援，幾乎無法推動工作，因此非營利組織的職員或管理者，對這些奉獻犧牲的志工只能心存感謝，不致過多要求。然而缺乏志工管理，卻會造成志工的水準不一、紀律鬆散、流動性大，大大地影響志工運用的效果，因此如何有效地徵募優秀的志工，給予相當的支持和照顧，並加以適當的紀律規範，必須有一套完整的規劃。以下將志工管理的內容分項論述：

(一)志工運用對組織的影響

運用志工對於組織會有很多的幫助，可以從團體使用志工的影響來探討（陳金貴，2000）：

1.節省人事費用

這是使用志工的最重要影響，與非營利組織相同，政府部門也有許多單位採用志工的制度節省雇用正式員工的費用

2.運用志工可提升活動能力

志工來自於社會各階層，雖不能說都是精英，但多少都具有企圖心；如果協助辦活動，只要在觀念上、做法上、能力上有某些程度的交流，對活動的效果一定會更好；而隨著志工的流動與加入，活動就會推陳出新。

3.幫助組織的運作

志工可以支援臨時性或經常性的活動，有些志工也是全職地協助組織事務，對有些人而言，上班的壓力太大，選擇志願工作更可以充實生活。

4.志工可以衝擊一些新觀念

不同的志工有不同的想法，對組織可注入一股新的活力。

5.使用志工可以擴大社會影響力

志工加入團體之後會了解組織；當志工回到家裡、社區、其他團體，會把自己在團體的經驗、感受、想法分享給其他人，讓社會更了解這個團體；所以透過志工不僅對內部運作有幫助，對外部更可以發揮其影響力。

(二)志工的工作範圍

志工的工作範圍可以分為以下幾方面：

1.直接服務：

直接面對團體服務對象，如辦活動、坐櫃檯等第一線服務，大部分志工都從事這方面的服務。

2.間接服務（支援服務）

有些人可能不喜歡面對人群，因此可以安排他們負責載貨、搬運、捐錢等事務。

3.行政工作

參與組織的活動設計、規劃、執行等行政事務。

4.行政決定

擔任高層次的決策活動，如董事會、理監事等工作。

5.倡導者

協助舉辦講習、提倡理念。

(三)志工的來源

志工的人力市場來源可以從幾方面來考慮：

1.從人口結構來看

包括老中青，老年人退休之後失去了工作舞臺，如果沒有嗜好或娛樂很容易加速老化，這個族群是很值得開發的人力市場。尤其是退休的公務員常是很好的志工人選，運用老人志工除了他們的經驗豐富之外，時間也很有彈性。除了假日，平時大多也能夠配合服務。

另一種志工是中年人，他們正面臨社會階層轉型期，事業忙碌，不過他們會想要藉由參加團體增加人脈、資源與知名度；他們有很強的能力與成熟的經驗，是最佳人選；不過也是最難以發掘的，因為處於事業高峰期，通常是相當忙碌的，但是如果團體剛好能夠配合他們的需求，他們也會很願意做志工服務。

最後就是青少年，由於青少年有很強的正義感及熱誠，對於服務的意願較高，在大學裡頭，最活躍的社團通常是服務性社團。這個族群的問題在於個性不夠純熟，若能搭配社會人士或大學生來帶領，這些年輕人有衝勁、體力及寒暑假的時間，也是很大的志工市場。

2.從身分上來看

學生、老師、職員、家庭主婦都是很好的市場。組織可以結合附近學校的老師、學生做服務，組織附近若有幾個大企業，也可以與其負責人洽談；若老闆願意支持，公司的人員幾乎都會願意配合。

3.團體方面來看

各學校團體、社區團體、服務性團體、軍隊、企業界、工廠，只要在組織共同生活圈附近都可以去接洽。

4.從地區方面來看

如社區、鄰里、大樓，因為地緣關係也是很好的選擇。

(四)志工的招募

招募志工的方法有很多，最有效的便是透過個人的接觸；例如透過信任的親友、朋友介紹；另外也可經由演講、傳播理念或透過名冊，郵寄資料、傳真，來徵求志工。根據研究，直接廣告（DM）的做法是非常有效的，雖然花費較多，但效果相對較大。此外，到相關的地方張貼海報，利用各種媒體刊登公益廣告、攤位展示都是很好的招募方式。

招募晤談是很重要的，不但可以了解每位志工加入團體的期待，更可以藉此了解一個人擔任志工的動機；而負責晤談的人員必須先行溝通，了解組織需求的方向，要錄取怎樣的人，彼此得先有默契，在晤談時才能問出重點。所以晤談者必須有相當經驗，如果承辦人員能力不夠，可尋求相關專家或資深志工協助，透過旁觀學習及事後討論，可以增加承辦人員的晤談能力。

最後，將資料整理好，正式通知錄取人員，表示對他們的尊重，即使未錄取，也須委婉地告知對方原因。

(五)志工的培訓

志工招募進來之後就得開始訓練，其一是導引訓練，即所謂的新生訓練；如舉辦茶會、歡迎會，這對志工是很重要的，因為志工甫加入一個團體，透過溫馨的歡迎會，分享前輩的經驗，相互交流之後認識一些人，對團體就會有溫馨的歸屬感。迎新的目的也在於讓新人了解一些基本觀念，讓志工對組織有基本的了解。

在志工服務之前要進行訓練，通常訓練意指技術上的訓練，但現在要更進

一步從事志工發展，不僅訓練志工未來使用的技術，更要對他未來的發展及相關領域給予引導，比如人際關係的課程可能和志工工作並無直接的關係，但對其做人處世會有很大的助益。此外，在服務的過程中，也要幫助志工不斷地學習、成長，資深人員可以隨時提醒他們注意他人的經驗，或於會議當中研討他人的做事方法，不僅讓他們自己觀察，資深人員也要適時地引導，使他們在工作中能夠不斷地學習。

(六)志工的工作設計

志工的流失原因常常是因為他們不知道要做什麼、沒有成就感或是興趣不合。所以一些組織會將工作內容條列清楚，如工作職責、範圍、需要條件等逐一說明，然後清楚地告知對方。同時也可以將志工畫分為性質不同的小組，例如學術組、活動組等等，將他們要做的事情清楚地列出，讓他們心中有個方向。

(七)志工的組織

志工的組織有很多種組成方式，在團體中可能有個很正式的志工組職，也可能是非正式的志工組織，大家一呼籲就集合起來。有的組織隸屬於工作人員，有的是由志工自治。組織根據本身的需求做編制，正式的組織需要編列經費，臨時性的組織在聯絡上較不方便。至於組織有沒有空間讓志工聚會、組織通訊的建立，都是志工組織運作需要考慮的項目。

(八)志工的領導

由於志工屬於志願性服務，所以志工的領導不能採用高壓政策，而是著重運用影響力，站在協助、指導的立場，給予其必要的支持，志工才會感到較受重視，也較能發揮。大多數的非營利組織學者皆認為非營利組織的結構要儘可能採取扁平式的階層組織，在扁平式的組織結構之下，重視的是職務的獨立及自主性。此外，對志工要充分授權，這不是指傳統的授權，而是授與活力，給志工充分的權力，讓志工做決定。為避免決策發生錯誤，溝通占很重要的角色，經過充分的溝通再授權，結果就不會相去太遠。志工領導更要秉持著誠信的原則，團體認同與願景的塑造也很重要，領導人要培養組織成員對未來的工作有發展的希望。

(九)志工的評估與獎勵

通常因為志願性服務的特殊性，組織不習慣評估志工；其實評估志工，是要讓志工了解自己在工作上的優缺點，也是幫助其成長改進，也因為要進行評估，就必須要深入了解，而使彼此的關係能夠更加深刻，評估過後還要給予適度的獎勵，並在公開場合表揚，給予紀念品等等，讓志工有成就感，且感受到被肯定。

(十)志工的人力資源管理模式

綜上所述，可將志工的管理模式分為志工人力之取得、運用、管理維護、激勵等過程，潘中道（1997：51-52）就志願服務人力之組織與運作提出以下模式：

1. 志工人力服務的規劃

澄清機構目標、政策、服務對象所需及工作內容等，決定是否確實適合志工參與服務。再依據預估志工所需服務人數、志工工作類別、志工流失率、機構能力、預算等等來規劃所需志工人數、組織架構以及整體服務方案等等，並將其製作成志工手冊。

2. 志工招募

首先機構必須知道自己所要的志工在哪裡。也就是根據工作內容尋找符合工作所需的志工。可透過說明會、參觀、成果展覽、學校社團合作等集體招募的方式；亦可透過傳播媒體、志工推薦、發函等方式進行個別招募。

3. 志工遴選

為使機構能招募到最符合機構所需之志工，機構可透過詳細資料表格的填寫、面談、撰寫自傳等方式選擇足以完成服務對象所需及工作要求之志工。並非前來報名的志工為不傷及「自願性」即應照單全收，最重要的還是服務對象權益的維護。

4. 職前訓練

經過招募及適當遴選之後，對於志工應施以職前訓練，將機構內部組織、使命、目標、志工執行的工作內容及與其他部門之關係與配合等等均須作詳細說明，過程可以透過講解、演練、示範、討論、指定閱讀等方式來進行。

5.志工安置

應依工作性質、工作內容與志工興趣意願分別妥適安排。並可透過見習、資深志工帶領、督導之協助,使志工能順利參與服務。在此見習過程中若無法勝任則可再進行篩選。

6.實際服務

實際服務過程中可透過職務輪調減低志工倦怠感,並應建立完整的督導制度,由專人負責志工管理,關心志工的服務情形,使其能得到行政、情緒支持、教育支援,並作為志工與機構間溝通的橋梁。

7.在職訓練

為使服務能持續進行,志工能不斷成長,機構應依工作所需之相關知能及志工發展,規劃制度性、階段性之在職訓練課程,並製作訓練成效卡,作為績效考核的一部分。

8.績效評估

績效評估可分為對個別志工、服務對象的滿意度、機構同仁對志工計畫的成效及機構對志願服務成效的綜合評鑑,並以此作為獎勵志工及修改志工計畫之參考。

9.獎勵輔導

可依年資、服務績效等分類分級敘獎,使志工具有被肯定重視之感覺。

本模式可以下圖加以表示(圖2-1)。

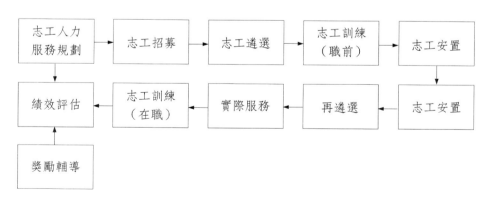

圖 2-1 志工人力組織與運作之模式

資料來源:潘中道:《志願服務人力的組織與運作》,1997,頁52。

三、文化義工

　　臺灣地區的義工所擔任的工作範圍非常廣泛,從服務社會、關懷弱勢,到環境保護及文化維護無所不包,只要社會有需求,就有相關的義工出現;在這不同的義工群當中,文化義工是相當具有特色的志願服務群。文化義工通常泛指在文化機構中擔任志願服務工作的人員,這些文化機構涵蓋各地的文化中心、社教館、博物館、圖書館、美術館、紀念館等,由於這些機構都是透過提供各種文化活動來達到教育民眾與提升民眾生活及精神品質的目的,所以有大量接觸民眾的機會,如果就各機構的人員編制和經費預算,是很難有效的把服務民眾的工作做好,因此必須要借重義工團體的支援,在較充沛的人力下,一方面減輕各機構工作人員的工作負荷,一方面透過外在活力的注入,可提升服務的品質(陳金貴,2000:27)。

　　根據行政院文化建設委員會表揚文化機關(構)績優義工辦法,文化義工的名詞定義如下:

　　1. 文化機關(構):指從事文化藝術事業之文化局、文化中心、圖書館、美術館、博物館、紀念館、社教館、演藝廳及其他有關文化機關(構)。

　　2. 文化義工:指志願擔任無給職之從事文化工作之個人及團隊。

　　根據多年以來的運作,文化義工已經成為文化機構不可或缺的組成分子,通常文化義工依附在各文化機構當中,工作環境安定,工作方式及內容單純固定,同時在許多義工長期的努力之下,建立起完整的組織,在人員的徵募、培訓及運用上,均有良好的制度,其展現的服務成果也為社會及各文化機構所肯定,尤其近年來,行政院文建會為鼓勵義工的參與服務,特舉辦文化機構績優義工與義工團體的表揚活動,透過嚴謹的評審程序,給予績優的義工與義工團體獎牌;由於主辦單位的慎重作業,不僅達到對文化義工們的激勵效果,也促成文化義工團體每年在相互競爭及觀摩中,達到了自發性的評估及改進,使得文化義工的表現在各類義工群中,有其獨特成功的經驗模式。

第三節　非營利組織在人力資源管理上的挑戰

非營利組織由於本身團體屬性的特殊，在人力資源上管理的方法運用上當然也具有其特殊性，在人力資源管理的議題上也有其特殊的困境與挑戰，國內學者陳金貴提出非營利組織在人力資源管理上會遇到的挑戰如下（*陳金貴，2001*）。

一、員工能力專業化的需求

當非營利組織面臨同性質團體的競爭及有限資源的爭取時，組織必須要以創新的內容、較好的服務品質及優質的管理能力來因應，因此工作人員必須要能超越傳統的經營方式，以專業經營的態度才能使組織有效運作，這些專業能力包括企業管理、品質管理、顧客導向觀念、成本效益、創新管理以及人力資源管理等等，如何具備這些新的專業能力，是組織的挑戰。

二、員工流動量大

非營利組織的工作特性，使員工在錢少事多的壓力下，又缺乏強有力的精神感召，常未能久任其職，使得組織在好不容易培養好又可以稱職的員工時，卻又無法留住人才，造成組織在投資人力資本的困境，也使得許多工作無法持續推展。

三、員工缺乏訓練的機會

過去非營利組織並不重視訓練，不認為有訓練的必要，也少有訓練的機會；現在在政府及較大的非營利組織支持下，提供許多正式和非正式的訓練，然而許多組織可能缺乏資訊，或人員過於繁忙，或不在意訓練成效，或不滿意過去訓練情形，因此未能適度派遣員工接受適當的訓練，錯失學習成長的機會

四、無效人力處理的困難

無效人力指組織中缺乏工作意願或無法適應新工作型態的人員，在非營利組織當中，因工作單純人員不多，常未能建立完整的人事制度，以致有些員工以個人關係進用，形成許多問題，但是基於工作多年的人情壓力，非營利組織常常不方便處理這些人員，造成有人領錢不做事，指派工作又做不好的情形。

五、工作中角色衝突的困境

非營利組織的成員包括董事（理監事）、執行長、職員及志工等不同的人員，由於彼此職責、立場和觀念的不同，常有角色衝突的現象，在觀念互歧、溝通不易的情況之下，組織工作難求一致，不易推動。

六、組織管理型態轉變的衝突

當非營利組織面臨新的挑戰的時候，主管們意識到組織發展的危機，必須將組織重新調整，加入新的管理觀念，但是新的管理方法對員工各項工作除了要求有較明確的績效之外，也要按照規定的種種要求，使得習慣彈性運作及寬鬆管理的員工產生不順應的心理，甚至有抗拒改革的現象；所以組織在進行重大的管理型態變遷時，必須有周全的計畫。

七、員工權益爭取的增加

過去在非營利組織工作的人員都是憑著熱忱工作，只要把工作做好，能夠服務人群，就是最大的心理收穫，很少人會去計較工作待遇的多寡、福利的提供、休假的安排等等。許多非營利組織礙於規模小，人員不多或是經費不足而未訂定人事制度，造成員工的不滿心理，在工作情緒及態度上自然會有所影響。

八、員工缺乏組織認同感

組織認同感是凝聚員工的向心力，願意為組織認真打拚的最重要因素，尤其是非營利組織缺乏像公部門及企業部門的優越條件，而其所能激發員工的工作士氣和精神的條件，就是營造員工認同組織，喜歡組織的工作，因此在工作的設計、人員的互動及組織願景的塑造，都非常的重要。然而現在的員工在追

求自己的理想工作時，非營利組織的工作常無法滿足其需求，因此他們將此工作視為過渡性或跳板性的工作，無心在此求取終身的志業發展。

第四節　表演藝術團體的 人力資源管理

一、表演藝術團體的人力資源管理

　　現代的組織都很重視「人」，在二十一世紀的今天，人力資源管理變成了所有組織都非常重視的資本，不僅是管理觀念保持領先的企業組織，抑或是政府組織，人力資源對於非營利組織更是重要，尤其表演藝術團體更是以人為主的團體，從前臺的演員或藝術家，到後臺的舞臺製作、企劃人員、技術指導、公關人員以及行政人員等等，表演藝術團體最重要的資本就是「人」。由於表演藝術團體不屬於營利性質的企業，也不屬於有預算編列的政府機關，既然人事成本往往占支出的大部分，表演藝術團體在組織的規模上面就必須要做好人力的規劃，在人力運用上做適當的配置，以達到用最精簡的人力發揮最大的力量，並在經驗與活力上呈現均衡的最佳狀態。表演藝術團體中的人力資源管理活動可以分為以下幾種：

(一)人力資源規劃、招募及甄選

　　在組織成立初始，擁有使命與願景之後，接著就是策略與執行計畫的基礎，然後才擬定特定的長短程目標，其中人力資源規劃便是其中很重要的一環，表演藝術團體常常是由一小群擁有強烈對藝術熱愛的人所組成，一個組織的運作需要的各種功能，常常都是由創始成員兼任，但是隨著組織的擴大與事物的複雜化之後，人力資源規劃的觀念就需要導入其中，藉由工作分析了解組織需要哪些人才，除了各方面的藝術家，還包括了行銷公關財務行政等等藝術行政人員；人力資源規劃釐清組織所需人力之後，必須要界定以下範圍：與工作相關的活動、工作所需的器材工具、工作說明書、標準與任用資格。之後即可進行人力招募的部分，就規劃出來所需要的職位來尋求合適的候選人，再由面試

或試鏡的甄選方式揀選出最適當的人選。不論組織的規模大小，人力資源規劃都能夠讓組織運作得宜，讓每個成員的生產力發揮到最高，更能釐清每個成員的權責，才不會在演出之時手忙腳亂。

(二)訓練與發展

聘用程序完成之後，就必須進入職前訓練的部分，表演藝術團體通常都具有獨特的團體特色，在職前訓練的時候必須清楚地讓新進成員了解組織的使命、政策、文化等等，也可以舉辦類似營隊的方式讓成員之間迅速熟悉彼此，並建立團隊情誼。

表演藝術團體中的在職訓練著重在演出人員身上，對於演出人員的訓練是常態且持續地進行，經常使用學徒制的方式，讓資淺的成員跟在資深的人員身邊學習。但是對於行政人員的訓練也應該有所加強，就像紙風車劇團為行政人員開設會計課程，果陀劇團梁志民團長在團內開課講授電腦概論，雲門舞集邀請專家講授管理課程。另一方面，文建會也不定期開設藝術行政管理課程或研討會，表演藝術團體也都會把握機會派員參加。

此外也需要注意成員前程發展生涯路徑的規劃及需求，由於表演藝術團體的行政人員流動率普遍很高，在人力資源管理上要特別讓有潛力的人才有學習或升遷的機會，由於表演藝術團體許多都屬於小型團體，可以採用工作擴大化與工作豐富化的管理概念，使人才在組織當中能夠有雙向的活化作用。

(三)績效評估

培養人才除了訓練之外也需要考核制度，績效評估是有其必要性的，在表演藝術團體當中需要評估的無論是表演技巧、工作態度、出勤狀況、在團體間相處的情形、溝通能力、日常活動都要做考核。

(四)薪酬管理

表演藝術團體的人力資源部分採取全職制，部分採取約聘制，依照不同的制度薪資由演出場次或月薪給予。大部分的藝術團體比照勞基法的規定，滿一年有七天年假，表演藝術團體在演出之前通常是夜以繼日地工作，所以在工作時間的要求上通常較有彈性，也納入了管理概念中的彈性工時，在核心時間之外，每工作日上滿固定的工時即可。

㈤員工關係

雖然表演藝術團體並沒有工會的問題，但由於組織內的人員通常十分精簡，人員之間的合作與彼此支援協調就更形重要；更要讓行政人員認為自己與演出人員一樣重要，對自己所從事的工作有認同感與榮譽感，才能夠工作愉快又長久。

二、表演藝術團體的志工管理

根據《中華民國九十年表演藝術年鑑》（呂懿德主編，2002：120-121）表演藝術生態統計中，表演藝術團體在設立志工組織狀況方面的百分比如下表（表2-1）：

表 2-1　各類表演藝術團體設立志工組織狀況

團體類型	有志工組織百分比	無志工組織百分比
音樂	54%	46%
戲劇	67%	33%
舞蹈	67%	33%
傳統戲曲	46%	57%

資料來源：《中華民國九十年表演藝術年鑑》，2001，頁 120-121。

由上表可以發現，除了傳統戲曲外，音樂、戲劇與舞蹈團體都有超過一半團體設立志工組織，其中戲劇與舞蹈類都各有六成七的高比例。

由於表演藝術團體多半屬於中小型的團體，囿於經費，無法聘請太多的行政人員，有些小型的表演藝術團體甚至根本沒有固定的行政人員，志工可以為表演藝術團體省下相當可觀的人事費用；而表演藝術團體的生態特殊，最忙的階段往往出現在演出前後，所以演出的時候如果有志工組織的幫忙，不僅能夠分擔部分的行政工作，還可以藉此培養觀眾，更能夠透過志工們的人際網絡，為表演藝術團體帶來更多的觀眾，所以志工越多的表演藝術團體，通常票房也越穩定。不過用在招募、訓練、監督與評估志工所花費的時間和精力也相當可觀，志工與組織的關係也和正式員工大不相同，因此必須用另一套準則來評估其表現。大多數志工都會為組織注入一股新氣息，在其他的一些案例，志工甚

至具備組織所需要的一些特殊才能，像是廣告、行銷、法律或是會計等等。以下整理國內表演藝術團體中志工管理的內容：

(一)志工的來源

1.觀眾

觀眾是志工最主要的來源，觀眾因為進場欣賞演出，進而了解表演藝術團體，觀賞後如果喜愛演出內容，就會對表演藝術團體衍生出認同感，進而願意參與其中成為志工。許多表演藝術團體會在演出結束之後發送問卷，除了獲知觀眾對作品的觀感以外，最重要的就是從中找尋忠實觀眾，作為「儲備志工」。例如果陀劇團平日演出都會散發「果陀相見卡」來發掘果陀之友，平日也會定期郵寄相關演出資訊。

2.志工組織

表演藝術團體也會成立正式的志工組織，透過聯誼會的形式招攬該團體的愛好者，會員以繳交會費或是參與某項活動為條件，而表演藝術團體則以購票優惠或是參與演出等誘因吸引會員，必要時也可以請會員支援志工工作。

3.校園學生

高中以上學生是表演藝術團體以及藝術經紀公司相當主要的志工來源，有時候甚至以一個班級或一個學校社團作為單位，不但協助演出時候的秩序維護、動線導航、發送節目單等工作，也是表演藝術團體在校園中最重要的「樁腳」。例如新象文教基金會以大專學生作為宣傳活動的志工；雲門舞集每當有戶外大型演出，就會尋找大專院校、北一女中、建中等特定對象支援。

4.團體學員

團體學員也是表演藝術團體志工的來源之一。表演藝術團體也會開設表演訓練班來訓練新的藝術人才，這也是一種培養觀眾的方法，當有大型演出需要志工人員的時候，訓練班的學員也能夠支援瑣碎的行政工作。例如朱宗慶打擊樂團就擁有自己的音樂學校，也有青年樂團可以幫忙志工工作。

5.網路

網際網路已經成為現代人常用的工具，許多表演藝術團體也開始成立自己的網站，並在網站上招募網路之友，定期以電子郵件的方式發送演出訊息，經過網友轉寄或是張貼在電子布告欄傳播的方式，是既省經費又迅速的方法，當

然這些表演藝術團體也會運用網路快速傳播的優勢來招募所需要的志工，所以網路也是表演藝術團體招募志工不可或缺的來源。

(二)志工的角色

並不是每個表演藝術團體都需要志工，完全是視情況需求而定。例如皇冠舞蹈空間舞團曾經培養過志工，然而在訓練的過程中發現，維繫志工必須花費太多時間，加上皇冠之友總數大約一萬人左右，不像雲門舞集或是屏風表演班多達五、六萬人，加上小劇場的觀眾很固定，所以在宣傳品的郵寄上也不需要太多人幫忙，只需要幾位工讀生就可以把事情做好了，因此對志工的需求就相對降低（陳麗娟、盧家珍編撰，1998：53-59）。

就團體的穩定性而言，一般常態性的工作並不適合由志工來擔任，例如票務管理、場地交涉等等。志工並不是固定成員，並不是長時間、固定地協助行政工作，而表演藝術團體的志工以團體演出為主軸，工作可以分為前臺的張貼海報、分發宣傳品、動線引導、販售商品、維持現場秩序為主；後臺的部分如協助搬運道具、舞臺布置等等；少部分則運用到專業志工，例如燈光、音響控制人員。另外在一般行政庶務上，志工負責黏貼宣傳品、寄發通訊、接聽電話、對外連繫、巡票點，或是於其他表演團體演出時散發所屬團體演出資訊等等（林佩穎，1999）。

(三)志工的訓練

完整的志工訓練包含職前訓練與在職訓練，職前訓練就如果陀劇團在招募一群新的志工之後所舉辦的說明大會，其中介紹組織的精神、使命以及擔任該組織志工的態度與心情分享，也會在說明大會當中加入一些宣傳及自我要求的課程，當然也包括販售商品以及一些前臺服務會遇到的常見問題等等。在職訓練就如雲門舞集於每場演出之前都會舉辦的說明會，主要針對每一場演出，讓每一位工作人員都準備完善。

(四)志工的運用情況

表演藝術團體運用志工的情況尚稱普遍，團體中多多少少都有不支薪的熱心人員協助一般事務，來源最多是團員的朋友，其次是由觀賞表演過後填答問卷有意願幫忙組織事務的觀眾，如果陀劇團、舞蹈空間舞蹈團等等，只是多半

的表演藝術團體都沒有正式的志工組織，目前擁有最完善的志工組織的表演藝術團體是果陀劇團，雲門舞集也有大量使用志工，但是其志工是沒有正式的組織編制的。

㈤志工的福利

擔任表演藝術團體的志工最顯著的福利就是購票優惠，由於表演藝術與一般大眾傳播藝術相較而言，觀賞的價位高出許多，所以購票優惠是很具有吸引力的；其他方面例如能夠與演出人員近距離接觸、正式組織編制有聚會同樂的經費、從中了解表演相關事務等等，由於志工對於福利的要求通常比較不高，對於自我成長與自我成就部分的滿足比較重視，所以一般而言，擔任表演藝術團體的志工少有其他福利。

關鍵詞彙

人力資源管理	志願服務
人才招募	志工
人才培訓	志工管理
非營利組織	文化義工

自我評量

1. 人力資源管理的內容包含哪些功能？請詳述之。
2. 人才招募有哪幾種方法及替代方案？請詳述之。
3. 何謂人才培訓？人才培訓有哪幾種方法？請詳述之。
4. 運用志工對組織有哪些影響？請詳述之。
5. 表演藝術團體志工的來源有哪些？請詳述之。

第三章 我國表演藝術團體的組織與現況

學習目標

讀完本章內容後，學習者應能達成下列目標：

1. 了解國內近年來藝文環境與表演藝術團體的背景轉變與現況
2. 了解本文相關團體之背景及概況

摘要

本章就國內的藝文環境近三十年的發展及國內藝術人才培育現況作概略之介紹，並簡介本文相關團體之現況，其中包括果陀劇團、朱宗慶打擊樂團、雲門舞集及明華園戲劇團。

第一節 我國表演藝術團體的背景與現況

一、國內藝文環境

近三十年來，國內表演藝術界的環境有著相當多元的變化，1970 年，臺灣省教育廳頒訂「臺灣省戲劇改良注意事項」，規定劇團負責人資格、劇本審查、演出事宜等相關事項。1974 年，國家文藝基金會由國民黨文工會移轉至教育部，1975 年頒發首屆國家文藝獎。1990 年，教育部補助成立「雲門實驗劇場」，培訓舞臺技術人員；同年文化大學藝術科系擴充成為藝術學院，為第一所綜合大學中的藝術學院。從 1978 年行政院頒布「國家建設十大計畫」，政府著手規劃興建全國縣市文化中心；1980 年提前規劃的屏東中正藝術館，算是第一個落成的文化中心演藝廳。而國家戲劇院、國家音樂廳也在 1980 年開工興建。

文藝季方面，1979 年 8 月臺北市第一屆音樂季開幕。1980 年 2 月臺灣省第一屆文藝季、新象第一屆國際藝術節開啟；同年 3 月則有高雄市第一屆文藝季；同年 4 月教育部第一屆文藝季開鑼。

1982 年 7 月 1 日，國立臺北藝術大學前身「國立藝術學院」成立。1987 年 10 月「國家戲劇院」與「國家音樂廳」落成啟用。表演藝術團體終於有了正式且國際化的表演場所。1992 年 7 月，「文化藝術獎助條例」公布實施，文建會並施行「國際性演藝團隊扶植」六年計畫，1997 年轉為「傑出演藝團隊扶植計畫」。1996 年 3 月，「國立傳統藝術中心籌備處」成立；同年 12 月，「表演藝術聯盟」正式登記為人民社團。1997 年，國家文化藝術基金會頒發第一屆國家文藝獎；同年立法院通過「藝術教育法」（*行政院文建會*，*2003*）。

1981 年成立的文化建設委員會，1991 年起開始協助檢修文化中心演藝廳的軟硬體設施，進行擴展或更新的工作。至今展演設施，更擴及臺灣各鄉鎮（見表 3-1），根據文建會全國藝文活動資訊系統（見表 3-2）所顯示，臺灣展演的地點個數呈現 N 字形上升，2002 年計有 1,670 個地點舉辦 21,489 個藝文展演活動，比起 1999 年，活動地點增加了 507 個，活動個數增加了 5,139 個，共計增

加了 31%活動個數，顯示近年來政府與社會大眾對文化活動日漸重視。政府主導演藝廳硬體的興建，以及一波波未曾中斷的文藝季、藝術季、藝文活動下鄉、假日藝文活動廣場，乃至於各縣市文化中心辦理小型的國際藝術節（行政院文建會，2004b）。

表 3-1　2003 年臺閩地區展演場地分布概況

單位：處

年別	總計	臺北市	高雄市	臺灣省					福建省
				小計	北部地區	中部地區	南部地區	東部地區	
2000 年	1,504	178	25	1,297	372	478	296	151	4
2001 年	1,470	144	26	1,270	378	420	313	159	30
2002 年	1,670	139	35	1,463	381	481	453	148	33
2003 年	1,510	187	38	1,245	399	386	370	90	40

資料來源：行政院文建會「全國藝文活動資訊系統」，轉引自《2004 文化統計》，2004，頁 22。

表 3-2　2003 年臺閩地區各類展演場地舉辦藝文活動個數概況

單位：個

地　　點	總計	美術類	音樂類	戲劇類	舞蹈類	民俗類	影片類	講座類	其他類
總　　計	20,651	4,137	4,032	1,508	721	1,283	1,802	4,814	2,354
縣市文化局（中心）	4,962	1,338	905	317	202	124	201	1,419	456
社教館	389	151	80	21	27	5	37	56	12
紀念館	450	113	42	30	16	7	7	223	12
博物館、科學館	1,080	260	25	19	8	53	475	158	82
美術館、藝術館	910	296	159	83	41	39	71	160	61
藝廊	432	402	2	-	-	4	-	18	6
文物館	219	52	20	-	1	25	12	80	29
展示（陳列）中心	196	87	-	23	-	7	-	65	14
演藝廳	1,235	29	826	157	93	6	6	96	22
具備展、演空間的地點	1,229	233	255	124	31	27	243	270	46

（續上表）

劇場、舞蹈、音樂教室	116	3	1	46	2	-	64	-	-
圖書館	1,408	246	56	22	3	22	321	638	100
書店、報社	176	11	3	7	1	2	-	148	4
文教基金會	121	41	3	-	-	5	-	69	3
非文教團體	99	27	1	1	1	2	-	58	9
社區民眾活動中心	124	10	6	34	2	24	9	19	20
各類活動中心	314	88	39	31	15	15	15	75	36
社區廣場	34	-	5	9	-	12	-	-	8
政府所在地點	587	170	93	36	41	51	34	110	52
中山堂或中正堂	146	1	54	15	4	2	36	33	1
大學、學院	688	132	235	36	18	16	36	200	15
專科學校	6	-	2	-	1	-	-	-	3
中等學校	268	16	55	40	17	11	20	73	36
小學、幼稚園	527	37	65	94	11	57	19	114	130
公園	620	31	142	49	31	83	8	62	241
體育館（場）	141	1	52	14	5	23	2	1	43
遊樂場	175	9	31	27	19	40	1	2	46
農場、馬場	11	1	-	-	1	3	-	2	4
飯店、旅舍、渡假中心	47	18	8	3	2	-	-	11	5
寺廟	586	29	159	83	12	174	37	40	52
教會	9	-	7	1	-	-	-	1	-
百貨公司、商圈	515	58	133	24	16	29	4	216	35
茶藝館、餐飲店	118	6	3	-	1	1	-	107	-
其他	2,713	241	565	162	99	414	144	290	798

資料來源：行政院文化建設委員會「全國藝文活動資訊系統」，轉引自《2004文化統計》，2004，頁133。

　　文建會在1994年度的全國文藝季以「人親、土親、文化親」為主題，規劃地方透過不同的文化特色，踏實做文化紮根建設，發揮地方固有的傳統文化與產業，沈澱為當地居民的文化活力，呈現出豐富蓬勃的文化活動，深獲各界的肯定與認同。全國文藝季的形式轉變，由都會轉入鄉鎮社區，從政府策劃主辦調整為各界的親自參與，由藝術的展演走向綜合性的人文社會活動，內容豐

富且頗具地方特色，更進而結合了社區總體營造的概念（行政院文建會，2003）

除了地方化以外，政府也努力將國內的藝術推往國際。1997 年，亞維儂藝術節以臺灣為主題，文建會巴文中心也將國內的表演團體錄影帶轉換成法文，以「傳統的演化，傳統的再生」為主題，於是亞維儂負責人率團到臺北觀賞八個符合其宗旨且水準極高的表演，於是促成了亞維儂藝術節的產生，歷經多年以後，亞維儂藝術節效應表現在兩個方面，一是臺灣的國際宣傳，二是國內表演藝術團體的演出機會。於是又有了 2003 年挪威貝爾根藝術節，同樣是以臺灣為主題，而法國里昂雙年舞蹈節也邀請臺灣的表演藝術團體前去演出。

近年來「文化創意產業」成為我國一個熱門議題，由於創意文化的資源除了代表該國文化之內涵與特色之外，也蘊藏了相當高的商業價值，在在凸顯其重要性與必要性。文建會在 1995 年「文化產業研討會」中首先提出「文化產業化，產業文化化」的構想，2002 年政府正式將「文化創意產業」列為《挑戰 2008：國家發展重點計畫》中之一項，希望結合人文與經濟產業創造高附加價值的效益，增加就業人口並提升國民的生活品質。「文化創意產業發展計畫」係依據政府各部會之資源、專業與職掌分工，由經濟部、文建會、新聞局、教育部等四個單位分別負責不同的領域範疇或工作項目；其中包含了視覺藝術產業、音樂與表演藝術產業、文化展演設施產業、工藝產業、電影產業、廣播電視產業、出版產業、廣告產業、設計產業、設計品牌時尚產業與建築設計產業。

二、國內藝術人才培育

文化生命的永續除了文化設施的提供與文化活動的舉辦之外，尚有待文化資源的維繫；在政府全力推動文化創意產業的同時，人才培育更是不可或缺的一環，文化資源中文化人才的培育身繫文化延續之功能。

根據教育部九十二學年度（2003）統計資料顯示（表 3-3），與九十一學年度（2002）相較，藝術類科研究所增加 11 所，增列 44 班；大學增加 13 系，增列 50 班；專科增加 1 科、增加 1 班。

表 3-3　臺閩地區藝術人力培育概況

學年度	藝術職校 學生數	藝術職校 畢業人數	藝術專校 學生數	藝術專校 畢業人數	藝術類大學本科 學生數	藝術類大學本科 畢業人數	藝術類碩士班 學生數	藝術類碩士班 畢業人數
八十三	1,680	566	6,736	2,072	4,790	1,011	342	109
八十四	1,743	541	6,487	2,046	5,564	944	599	138
八十五	1,944	545	6,372	1,685	6,664	1,007	748	171
八十六	2,283	962	6,869	1,827	8,047	1,973	906	235
八十七	3,890	970	7,032	1,974	8,980	1,799	1,023	224
八十八	3,188	976	7,068	2,003	10,494	1,902	1,440	327
八十九	3,049	1,064	6,959	2,047	12,652	2,275	2,110	428
九十	3,071	899	6,244	2,110	15,690	2,926	2,857	611
九十一	2,990	953	5,639	1,654	18,821	3,776	3,720	766
九十二	2,977	-	5,292	-	21,272	-	4,478	-

資料來源：教育部統計處，轉引自《2004文化統計》，2004，頁55。

學生人數方面，九十二學年度（2003）之研究所藝術類學生為4,487人，較上學年度增加了758人，成長了20個百分點；大學藝術類本科學生人數維21,272人，較上學年度增加了2,451人，成長13個百分點。

在畢業人數方面，九十一學年度（2002）藝術類碩士班畢業人數有766人，較上年度增加155人，成長25.4個百分點；大學藝術類本科之畢業生為3,776人，較上年度增加850人，成長了29.0個百分點；藝術職校之畢業人數則為953人，較上年度增加54人，成長了6.0個百分點（見圖3-1）。

圖 3-1　藝術人力培育趨勢—畢業生人數

資料來源：教育部統計處，轉引自《2004文化統計》，2004，頁56。

第三章　我國表演藝術團體的組織與現況

　　除了學校培育的部分之外，在表演藝術方面，包含「地方扶植團隊」、「傑出扶植團隊」以及「國際扶植團隊」的一系列表演藝術培育計畫。另有戲劇的「全國青少年戲劇推廣計畫」、「全國青少年創意短劇大賽」等，為青少年帶動藝術素質養成。舞蹈的「舞躍大地」舞蹈創作大賽，復以「校園巡禮」、「基層巡禮」的方式，使藝術人文融入人們的休閒生活之中。音樂則自 2001 年起，辦理音樂人才庫甄選，扶植年輕音樂家，傳統藝術方面為了保存、傳習傳統藝術，文建會執行八年的民間藝術傳習與保存計畫，更有客家戲曲、南北管戲曲以及歌仔戲的保存與傳習；文化義工的部分，目前從事文建會所屬及各地文化機關的義工人數大約有一萬多人。未增進義工服務專業知能，以及建立義工制度，除了表揚績優文化義工外，文化義工更有定期辦理培訓課程以及資訊網路的建立。

三、國內表演藝術團體

　　近年來，國內藝文活動的發展相當蓬勃，不論是在實際從事演出的團體、參與辦理藝文活動的各類社團抑或是國際交流的拓展；在數量和內容都趨於多元多樣，國內表演藝術團體在藝文環境多元的影響之下，也有長足的發展，許多的表演藝術團體漸漸地由小型成長為中大型的組織，且為國際所知曉。根據《2001-2002 臺灣地區表演藝術名錄》（行政院文建會，2001：297-394），目前臺灣地區的表演藝術團體共有 393 個，分別為舞蹈類團體 33 個、現代戲劇團體 49 個、兒童戲劇團體 18 個、現代音樂團體 124 個、傳統戲劇團體 91 個及傳統音樂團體 78 個。

　　為推廣精緻演藝活動，均衡城鄉藝文發展，文建會自 1997 年策劃主辦「表演藝術團隊基層巡演」（表 3-4），至今已經連續舉辦八屆，委託具有地方巡演經驗的音樂、舞蹈、傳統戲曲與現代戲劇表演團隊，赴離島及偏遠地區演出，帶動地方參與藝文活動風潮，至 2002 年為止，已演出 938 場次，累積五十多萬欣賞人口。

文化機構與藝術組織

表 3-4　1997 年至 2002 年表演藝術團隊巡迴基層演出活動統計

年度	活動主題	巡演鄉鎮	演出場次	參與團隊	欣賞人口
1997	好戲開鑼作夥來	108	155	63 團	75,000 人
1998	大家相招來看戲	119	160	38 團	102,000 人
1999	好戲連臺一六八	141	168	44 團	115,800 人
2000	藝術饗宴迎千禧	185	188	45 團	80,000 人
2001	樂舞百戲傳鄉里	156	165	38 團	82,875 人
2002	藝術 100 向前走	94	102	30 團	45,132 人

資料來源：《2004 文化白皮書》，2004，頁 58。

第二節　本文相關團體之現況

一、果陀劇團

1988 年由創辦人梁志民、林靈玉創團的果陀劇團，歷經十餘年的辛勤耕耘努力，已成為臺灣劇界最具規模及創作活力的劇團。創團迄今已演出 33 個作品，演出場次六百多場，目前擁有全職演工作人員三十餘人，每年演出達八十場以上。

果陀劇團一直從當代的環境氛圍裡，去思索、嘗試與創造表演藝術的成長空間。近年來，果陀將創作方向聚焦於「中文音樂劇」的方向，期望能在現代劇場的領域中，開拓新的「無聲不歌、無動不舞」的表演藝術。所演出的音樂劇如【大鼻子情聖西哈諾】、【吻我吧娜娜】、【天使－不夜城】、【看見太陽】等，除了普獲觀眾及評論界好評外，並四度獲得中國時報年度表演藝術大獎。

2001 年的春天，果陀首度將「中文音樂劇」帶入大陸，於北京、上海、杭州演出【天使－不夜城】，獲得極大好評及回響，上海戲劇學院院長榮廣潤先生以「好看好聽、震撼人心」為該劇下了註腳，並且期許果陀能重建屬於中國人的東方百老匯。

以寬廣的視野，創造出更有利於表演藝術的發展空間，以親近的方式，將表演藝術自然融入人民生活中，這正是果陀劇團期許成為一個國際性專業劇團、努力讓表演藝術成為「常民活動」的宗旨立意所在。果陀劇團秉持「專業的知識、嚴謹的態度及對戲劇的熱愛」的精神，並以「現代化、大眾化、國際化」的努力目標，持續在創作演出、戲劇教育推廣、人才培訓及文化交流等工作上不遺餘力，期許專業、嚴謹及熱愛的精神，邁向世界的舞臺。

在創作演出方面，果陀劇團秉持著「從傳統中創新，在創新裡實驗」的精神，一方面從中國傳統戲曲裡開展出現代化的創意與表演型態，另一方面，則從演繹中西經典劇作以饗觀眾，希望不斷嘗試彙入所有中外戲劇元素，開展舞臺上無限豐富之可能性。除了固定的全省巡演行程，並受邀到各校園演出，以及下鄉表演紮根地方，讓民眾都有機會欣賞戲劇演出。

在戲劇教育推廣方面，果陀以大眾化的理念，積極推廣戲劇。除了開辦「表演藝術研習營」，提供愛好戲劇活動的朋友能有接觸學習戲劇的機會，更使有志從事藝術工作者能有專業的進修、研習之處。並定期舉辦「藝文小聚」的活動，以舉辦戲劇座談會或演講方式，提供各學校、企業一個交流戲劇的機會，希望能培養一般社會大眾親近戲劇藝術的習慣。

果陀亦主動參與國際文化交流，多次赴美、加等地演出，吸取他國表演藝術經驗，團長梁志民並曾於 1993 年獲美國洛克斐勒基金會獎學金赴紐約研習導演藝術。

果陀人的共同願景「讓戲劇成為大眾化生活」、「創造當代優秀戲劇」、「期許成為國際性專業劇團」、「拓展藝術欣賞的國際視野」、「積極推廣戲劇教育工作」，這是果陀劇團創立的宗旨，也是長遠的共同目標。（http://www.godot.org.tw/historical/history.htm）

二、財團法人擊樂文教基金會

提到打擊樂，就聯想到朱宗慶以及其所創立的「朱宗慶打擊樂團」，在臺灣，打擊樂和朱宗慶幾乎已經劃上等號。一年演出一百場以上，平均每隔三天就必須往返奔波於南北各大城市與鄉鎮之間，揮汗淋漓地賣力演出，熱度依然未曾降溫，這就是朱宗慶打擊樂團的團員生活寫照。

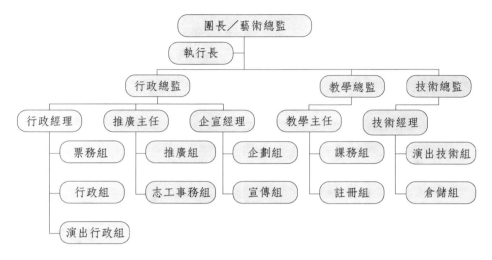

圖 3-2　果陀劇團組織圖

資料來源：果陀劇團提供。

　　1986 年，打擊樂在臺灣是一個相當陌生的音樂名詞，自維也納學成歸國的打擊樂家朱宗慶，號召一群年輕學生創立了國內第一支打擊樂團。為了拓展打擊樂的欣賞人口，朱宗慶打擊樂團走出了嚴肅的音樂殿堂，以生動活潑的輕鬆樂曲擁抱民眾，不論是鄉鎮、學校禮堂或是廟宇廣場，都可以看見朱宗慶打擊樂團的演出足跡。透過不同型態的音樂會，朱宗慶打擊樂團讓打擊樂更親近民眾的生活，樂團在十多年前首開先例，舉辦專為兒童設計的兒童音樂會，讓打擊樂深入每個家庭。如今，一年一度的兒童音樂會已成為小朋友們最期待的音樂節目。

　　目前，朱宗慶打擊樂團現有十三名專任團員（包括一位駐團作曲家），每位團員均是打擊樂科班出身。除了西洋打擊樂的演奏基礎外，團員們更投注了相當多的時間與精力，進行傳統打擊樂的演奏與研究，是國際上少數能融會中西打擊樂器演出的團體。

　　為了推展打擊樂，樂團除了引進西方打擊樂經典作品，或是運用古典音樂技法改編民謠或兒歌，更積極發掘本土的優秀打擊樂作品，透過演出或 CD 的錄製，將國人打擊樂作品推廣至國內外。至今，由樂團委託創作的曲目已超過八十首並發行了十五張 CD。

「傳統與現代融合，西方與本土並進」的獨特風格，讓朱宗慶打擊樂團獲得國際打擊樂界的認同與肯定。多年來，朱宗慶打擊樂團已多次赴歐、美、日、韓、大陸、東南亞、澳洲、俄羅斯等海外地區演出。自 1993 年起，樂團透過三辦「臺北國際打擊樂節」的機會，與世界各國的著名打擊樂團相互切磋。2000年與 2003 年，樂團二度應國際打擊樂藝術協會之邀，前往國際打擊樂年會中演出；2001 年 12 月，樂團與世界知名的法國史特拉斯堡打擊樂團合作，成功演出中法交流計畫作品《蛇年的十二個陰晴圓缺》。樂團並於 2002 年受「布達佩斯春季藝術節之邀」，與匈牙利的阿瑪丁達打擊樂團合作呈現詹姆士‧伍德的巨作《斯朵伊凱》。2003 年首度參與「莫斯科契可夫國際戲劇節」，演出獲得空前成功。

「立足臺灣，放眼天下」一直是朱宗慶打擊樂團致力追求的目標。朱宗慶打擊樂團也將以臺灣為根基，一方面繼續著音樂與生活結合的理想；一方面帶動亞洲打擊樂的發展，引領世界打擊樂的潮流。

1989 年，「朱宗慶打擊樂團文教基金會」正式成立，專司樂團的經紀與行政事務。在那個很少人知道「藝術行政」也是個行業的年代裡，基金會的成立，讓樂團的演出與行政事務得以分責掌理，自此確立了樂團專業化的步伐。爾後，1991 年，基金會更名為「財團法人擊樂文教基金會」，並將觸角延伸至樂團以外，結合政府、企業界與文化界的力量，一方面提升臺灣文化藝術的表演、創作與研究水準，另一方面推動音樂的普及化、專業化與國際化。

基金會現由林桂朱女士出任董事長，朱宗慶教授擔任創辦人，劉叔康先生擔任執行長，下設企劃、行銷、行政、祕書、財務等五個部門，共二十位專職行政人員。於基金會的隸屬單位中，除了朱宗慶打擊樂團以外，還包括躍動打擊樂團－朱宗慶打擊樂團二團，與傑優青少年打擊樂團－朱宗慶打擊樂團三團。

在基金會的策劃下，目前樂團每年平均演出超過一百場以上，其中包括多次的出國演出。春季公演、秋季公演、兒童音樂會巡演和校園巡迴等是基金會年度策劃與執行的主要活動。除了樂團的演出事務外，為促進國際打擊樂的交流，1993、1996、1999 與 2002 年，基金會四次舉辦「臺北國際打擊樂節」，嚴謹的活動規劃與堅強的團隊精神，成功地樹立基金會專業藝術行政的形象。自 1999 年起，基金會每年舉辦「臺北國際打擊樂夏令研習營」，提供國內學習打擊樂的年輕學子另一個學習管道，夏令營的成功再次引起國內外的注目。

在打擊樂的推廣上，除了舉辦各式音樂會外，基金會也開設各項打擊樂的講座與研習課程，朝全民打擊樂的理想邁進。此外，基金會對於音樂創作與演奏人才的培養與提升亦不遺餘力，不僅多次委託國內作曲家譜寫新曲，並透過各種國際交流的管道進行發表，至今，由基金會委託創作的曲目已超過80首。另一方面，基金會也製作發行朱宗慶打擊樂團的 CD 與錄影帶，讓打擊樂更深入生活中（資料來源：擊樂文教基金會提供）。

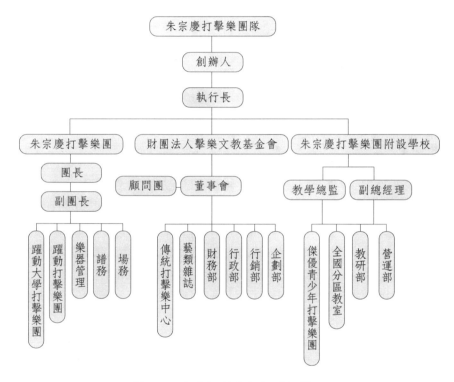

圖 3-3　宗慶打擊樂團團隊組織圖

資料來源：http://www.jpg.org.tw/team/chart.html

三、雲門舞集

「黃帝時，大容作雲門，大卷……」（《呂氏春秋》）

根據古籍，「雲門」是中國最古老的舞蹈，相傳存在於五千年前的黃帝時

代，舞容舞步均已失傳，只留下這個美麗的舞名。

1973 年春天，林懷民以「雲門」作為舞團的名稱。這是臺灣第一個職業舞團，也是所有華語社會的第一個當代舞團。

從首季公演起，雲門與馬水龍、許博允、李泰祥、賴德和、陳揚、瞿小松等音樂家，李名覺、聶光炎、林克華、黃永洪、張贊桃、王孟超、林璟如等劇場藝術家密切合作，創作新舞。

三十年來，雲門的舞臺上呈現了一百五十四齣舞作。包括林懷民、黎海寧、彭錦耀、林秀偉、陳偉誠、羅曼菲、保羅‧泰勒、杜麗斯‧韓福瑞、查爾斯‧莫頓等中外編舞家的作品。

古典文學、民間故事、臺灣歷史，社會現象的衍化發揮，乃至前衛觀念的嘗試，雲門舞碼豐富精良；多齣舞作因受歡迎，一再搬演，而成為臺灣社會兩、三代人的共同記憶。

從臺北的國家戲劇院，各縣市文化中心、體育館、小鄉鎮學校禮堂，雲門在臺灣定期與觀眾見面。雲門也經常應邀赴海外演出，是國際重要藝術節的常客。

三十年間，舞團五十三度出國，在歐美亞澳二十六國，兩百多個舞臺上，呈現了四百七十四場演出。至 2003 年年底，國內外演出合計一千六百三十六場。

雲門以獨特的創意，精湛的舞技，獲得各地觀眾與舞評家的熱烈讚賞：

中時晚報：當代臺灣最重要的活文化財。

倫敦泰晤士報：亞洲第一當代舞團。

法蘭克福匯報：世界一流現代舞團。

雪梨晨鋒報評雲門是奧林匹克藝術節的最佳節目。

林懷民與雲門的故事已由楊孟瑜撰寫成《飆舞》一書，天下文化公司出版。多齣雲門作品拍攝為舞蹈影片問世，其中在荷蘭攝製的「流浪者之歌」，在法國攝製的「水月」，在德國拍攝的「竹夢」為多國電視臺播放，DVD 發行全球。由雲門製作，金革發行的雲門影集，則於 2003 年秋季在臺灣發行。

雲門舞者以執著的精神，辛勤的工作，為臺灣奠定專業舞蹈的規範。他們每日舞蹈八小時，接受現代舞、芭蕾、京劇動作，太極導引、靜坐與拳術等訓練。

早期的舞者中，吳興國，林秀偉主持「當代傳奇劇場」與「太古踏舞

團」，劉紹爐創辦「光環舞集」，杜碧桃在美國主持「華夏舞集」，羅曼菲曾任國立藝術學院舞蹈系主任，並與執教於國立藝術學院的鄭淑姬，吳素君，葉臺竹創辦「臺北越界舞團」，定期演出。新一代的張秀萍與吳碧容等人成立「三十舞蹈劇場」，許芳宜與布拉瑞揚成立「布拉／芳宜舞團」，卓庭竹在桃園成立「庭竹舞蹈藝術舞團」，董述帆在新竹成立「筑塹舞人」，黃志文則於「優劇場」擔任擊鼓指導。

1980 年起，雲門舉辦了超過兩百三十場的「藝術與生活」聯展，使各項藝術深入鄉鎮，校園，讓數以萬計的觀眾得以在自己的社區分享藝術的喜悅。1981 年起，雲門小劇場訓練了百餘位劇場工作人員，為起步中的臺灣劇場專業添增新血。雲門也曾主辦過雅樂、子弟戲、音樂會、原住民歌舞及國劇等多項舞蹈以外的劇場活動。

過去十一年來，雲門輪流在美濃、埔里、斗六、東勢、屏東、臺東、花蓮、宜蘭、臺南、高雄、臺北等城鎮，舉行大型戶外免費公演及現場轉播，平均每場觀眾高達六萬，累計觀眾人數超過百萬人次。在忙碌苦悶的現代生活裡，雲門為社會提供一個精神的公共空間。演出結束後，會場沒有留下任何垃圾紙片，建立了美好的廣場文化。

1998 年，雲門創立雲門舞蹈教室，以多年專業經驗，創造「生活律動」的教材，讓四歲到八十四歲的學員，透過啟發性的教學，認識自己的身體，創造自己的生命律動。

2003 年，臺北市政府將 8 月 21 日，雲門三十週年特別公演的首演日訂定為「雲門日」，並將雲門辦公室所在地的復興北路 231 巷定為「雲門巷」，「肯定並感謝雲門舞集三十年來為臺北帶來的感動與榮耀」。

在「雲門巷」的命名儀式裡，臺北市長馬英九說：「臺北市有雲門舞集，就好像柏林有愛樂交響樂團。我們透過雲門來閱讀世界，世界也透過雲門來認識臺北，這是臺北的光彩，也是臺灣的驕傲。」

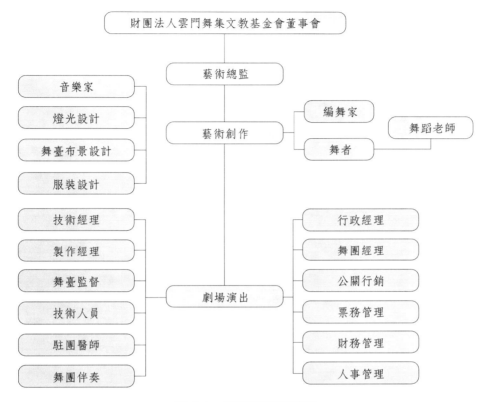

圖 3-4　雲門舞集組織圖

資料來源：http://www.cloudgate.org.tw/brief/brief.htm

四、明華園戲劇團

　　明華園歌仔戲團是由一個家族三代同堂組合而成，全家族無一例外，全心投入，將家族的事業，變成每個人的興趣，培養成專長，在劇團中分工合作劇團多樣性的工作，剛好滿足了家族各個人不同性向和志趣。就像他們的戲有著傳統戲曲表演精髓，更充滿著現代戲劇編導的思想，並採用現代的劇場技術，所以他們的劇團是傳統家族的，也是現代企業化的團體。

　　明華園戲劇團自 1992 年創立迄今，逾一甲子漫漫了歷史。六年餘年來，它經歷了臺灣歌仔戲從蓬勃、鼎盛，以至中落、轉變的過程，也曾在社會不斷的

變遷和時代的滾滾潮流中載浮載沈，但終如金石難掩其耀人的光芒，在遼闊的大舞上，塑造出屬於自我的風格。

明華園承襲豐富的民間藝術表演方式，更不斷地精心致力於改進傳統歌仔戲之單調格式，使歌仔戲充滿了鄉土的親切感與神話的傳奇。並揉合了現代劇場、實驗劇場及電影分場的節奏，每一齣戲碼都能精彩緊湊、高潮迭起，緊扣住觀眾的心情。因此，在臺灣各大小城市及鄉鎮都造成一股聲勢，由於家族合作與團體精神的發揮，明華園以更堅定的嶄新風貌迎接未來。在藝術層次上明華園屢屢獲行政院文建會、國家戲劇院及各縣市政府、文化中心之邀演出；在社會功能上，民間的節慶廟會與建醮慶典，擁有一甲子歷史的明華園，更能與之相互輝映，結合群眾參與。明華園已將「歌仔戲」是唯一形成在臺灣的民間戲曲，它是一項融合傳統文學、音樂、舞蹈等多項藝術的綜合藝術，它的內容表現出戲劇反映社會的價值與人民文化的內涵，是最足以代表臺灣文化特色的表演藝術。

逾六十年來，明華園不斷地努力賦予傳統戲曲積極主動的角色，不但讓歌仔戲跳脫了傳統戲曲依附廟會活動的單純娛樂框格，更致力與社會各階層結合，拓展歌仔戲的新版圖。（http://www.cca.gov.tw/imfor/new/work_6/team6.htm）

關鍵詞彙

文化創意產業	財團法人擊樂文教基金會
果陀劇團	朱宗慶打擊樂團
雲門舞集	明華園戲劇團

自我評量

1. 近年來政府在藝文環境的建構上做了哪些努力？請舉例說明之。

第四章 研究結果分析

學習目標

讀完本章內容後，學習者應能達成下列目標：

1. 了解國內大型表演藝術團體人力資源管理之現況
2. 了解國內大型表演藝術團體人員招募的來源及所運用的方法
3. 了解國內大型表演藝術團體人員培訓的方法及現況
4. 了解國內大型表演藝術團體運用志工的現況

摘要

本章列出本文之訪談大綱，並就相關團體之訪談實證資料於：(1)組織中人力資源配置概況；(2)組織於人才招募現況；(3)組織於人才培訓現況；(4)組織運用志工現況四大部分進行總結分析。

第一節　深度訪談之團體與對象

一、深度訪談團體

本文深度訪談團體因囿於表演藝術團體生態與個人時間精力，僅以國內較具規模與代表性之表演藝術團體為訪談標的，訪談團體分別根據表演藝術團體的表演類型，由文建會每年辦理之「傑出演藝團隊之徵選及獎勵」名單當中四大類型（戲劇類、音樂類、舞蹈類、傳統戲曲類）的表演藝術團體中各選取一個團體進行小樣本調查研究。戲劇類訪談團體為果陀劇團，音樂類訪談團體為朱宗慶打擊樂團（財團法人擊樂文教基金會），舞蹈類訪談團體為雲門舞集（財團法人雲門舞集文教基金會），傳統戲曲類訪談團體則為明華園戲劇團。以上團體具有相當的知名度，團體亦具相當規模，雲門、擊樂與明華園皆為文建會「傑出演藝團隊」三大類之首，果陀劇團則是具有非常完整的志工組織。

二、訪談大綱

本文旨在於了解表演藝術團體人力資源管理議題當中的人員招募與人員培訓以及志工運用方面的現況，並希望由訪談當中發掘現存在表演藝術團體當中，關於人力資源管理的概況，以及了解表演藝術團體希望政府與教育體系如何幫助藝文環境的健全與表演藝術團體的成長，因此設計以下訪談大綱：

1. 請問貴團體的演出類型為何？
2. 請問貴團體的團員人數（專職人員／兼職人員／志工）？
3. 團員背景大多為何？
4. 請問貴團體演出人員的招募方式為何？
5. 請問貴團體行政人員的招募方式為何？
6. 請問貴團體有無人員的培訓？培訓的政策或方案為何？
7. 請問貴團體的人員流動情形？
8. 請問您對於國內目前的藝術人才與藝術行政人才的培養環境觀感如何？
9. 對於近年來國內廣設藝術行政與管理相關系所，您覺得對藝文環境與未

來表演藝術團體中人力的運用有所幫助嗎？

10.請問貴團體的兼職人員多半負責哪方面的業務？

11.請問貴團體的人事費用占總支出的百分比為何？

12.請問貴團體的待遇如何？您覺得還算合理嗎？

志工方面：

1.請問貴團體有正式的志工組織嗎？

2.請問貴團體志工的招募來源及招募方式為何？

3.請問貴團體志工的流動情況如何？

4.請問貴團體志工的工作為何？如何分配？

5.請問貴團體的志工是否有職前訓練？

6.請問貴團體的志工福利為何？

7.請問貴團體的志工團體是否對於貴團體的組織運作產生幫助或影響？影響為何？

8.您對整個表演藝術人才環境的培養觀感如何？有什麼部分是您覺得能夠再改善再加強的？

第二節　總　結

本節針對受訪團體中業務相關人員的訪談所得之實證資料，將訪談結果依照四大部分加以總結分析。

一、組織中人力資源配置的概況

㈠專職人員

受訪團體中，雲門舞集的正式專職人員人數最多，有一百一十九個人，其中包括了九十位專職的舞者以及二十九位專職的行政人員。明華園戲劇團則有四十至五十位專職演員，專職的行政人員大約十個。擊樂文教基金會則有專任團員十五人，專任行政人員十八人。果陀劇團專職人員僅有十五人，專職演員只有一位。由此可以發現雲門舞集的專職行政人員人數最多，這也直接影響到雲門比較不需要正式的志工編制來處理一般行政事務。

（二）兼職人員

受訪團體中的兼職人員皆視個案而定，由於表演藝術團體的性質特殊，平日沒有演出的時候，並不需要龐大的人力處理事務，故四種團體皆是演出之前才會聘任兼職人員協助業務，所以兼職人員的人數是不固定的。唯果陀劇團的演員除了一位專職人員外，全部採取兼職約聘制度，雲門舞集、明華園戲劇團與擊樂文教基金會都有一定數量的專職演出人員，但是也有採取部分因應演出而約聘的兼職演出人員。

（三）志工

受訪團體中，果陀劇團的志工機制最為完善，不但有正式的志工組織、正式的招募過程，亦有正式的人員培訓；所以果陀劇團的志工人數最多，有八十位固定志工。雲門舞集的志工與兼職人員相同，也是視需求而定，主要是因應戶外大型演出的需求方有志工的組成。擊樂文教基金會僅有類似志工的機制，並無正式志工組織或是運用志工的慣例。明華園則是完全沒有使用志工。

二、組織在人才招募的現況

（一）現職人員的背景

1.演出人員

果陀劇團的演員多為科班出身，由於果陀劇團採用依照戲的需求而約聘演員，所以演出人員身分也是兼職人員，並非果陀劇團的正式員工。擊樂文教基金會的正式團員則皆為打擊樂主修，素質相當整齊，而且皆係朱宗慶老師回國之後所招收的學生。雲門舞集的舞者也皆為舞蹈科系畢業。明華園則是由於傳統戲曲的特殊性，演出人員皆為自幼進團學戲的家族中人。以上歸納可知由於表演藝術團體有公開表演的性質，所以演出人員背景都相當一致。

2.行政人員

受訪團體當中的行政人員有各式各樣的學歷背景，與一般企業組織的行政人員背景結構相去不遠，不過行政人員的背景還加上了演出人員退居幕後掌管行政事務，顯示藝術行政與藝術管理在國內屬於較新的學術範疇，專修藝術行政的人士為數不多。

第四章　研究結果分析

(二)組織人力的招募方式

1.演出人員

果陀劇團演出人員由於採兼職聘任的方式，故招募方式係由曾經合作過的人員先行接觸，還會與模特兒經紀公司合作，如果有群戲之類的大量需要，才會使用公開招考的模式。擊樂文教基金會的演出人員由於皆為朱宗慶團長甫回國招收的學生長期培養默契，二團團員也是一團團員在各校打擊科系任教所教授的學生，由於樂團本身有完整的教育體系，所以沒有其他徵才方式的需要。雲門舞集的舞者則有公開招考與每年的編舞營兩項招募來源。明華園由於屬性特殊，團員多是同家族的小輩，皆為自小進團學傳統戲曲，明華園的副團與分團則有對外招考的模式。

2.行政人員

由訪問當中可以了解，受訪團體的行政人員招募方式與一般企業組織相同，有報紙雜誌的人事廣告刊登、網際網路徵才、員工介紹等方式。

3.志工

果陀劇團於演出時發給觀眾「果陀相見卡」，此為主要的志工招募管道，果陀志工另一主要來源是內部介紹，志工會主動邀約朋友一起參加；另外果陀劇團的網站也發行電子報，訂閱的電子報之友亦為另一個志工來源。擊樂文教基金會在校園演出的時候會徵詢學校相關學生團體的意願，成為該團駐校代表，主要負責宣傳演出資訊；另外一方面擊樂文教基金會由於擁有打擊樂附設學校，學校的學員也是另一個演出時大量需要志工的來源。雲門舞集則是早期有招募過一批志工，但是並沒有持續招募新成員，所以在大型戶外演出時協助庶務的志工來源除了早期的志工朋友，以及內部介紹，還有雲門在學校演出的時候負責社團的學生朋友，皆為雲門舞集的志工來源。

(三)組織成員的流動率

1.演出人員

演出人員除了果陀劇團使用兼職人員之外，雲門舞集、擊樂文教基金會與明華園皆以正式人員聘任，這三個表演藝術團體的演出人員流動率都很低。

2.行政人員

擊樂文教基金會明確表示行政人員的平均年資為 3.36 年。四個受訪團體

皆表示由於表演藝術環境的關係，行政人員的流動率普遍偏高，主要原因是薪水一般、工時太長以及需要隨團巡迴演出比較辛苦。

　　3.志工

　　果陀劇團的志工由於以學生居多，所以一到畢業季節，就會有一次流動，受訪人員表示，大約三、四年會有一次大幅度的流動。而雲門舞集的志工據受訪人員表示流動率不高。

四現階段人才培育環境對人才招募的影響

　　關於此問題，受訪團體不約而同地表達肯定卻保留的看法；對於近年來藝術行政管理相關系所紛紛成立，受訪團體皆表示在未來應該是樂觀的前景，唯各團體皆於不同的部分表達對於本問題保留的看法；果陀劇團對於目前劇團內背景迥異的行政人員抱持著正面的想法，認為擁有各種不同的專長可以在藝術的領域做整合，是另外一種啟發與獲得。擊樂文教基金會則是強調願意負責基礎繁瑣的行政事務比學科訓練來得重要許多。雲門舞集強調人格特質的重要性，但是對於藝術管理人才養成的現階段抱持樂觀的想法，認為未來能夠充實組織當中的人才。明華園由於傳統戲曲的特殊性，提到對於戲曲文化的了解以及人脈的建立，再者提出藝文環境健全的重要性比起藝術人才的培育來得重要許多。

三、組織在人才培訓的現況

(一)演出人員

　　由訪談中可以了解表演藝術團體由於團體本身性質的緣故，培訓重心皆置於演出人員上，演出人員就自身的演出性質皆有持續性的培訓，除了本身的專業之外，由於演出的需要，音樂團體擊樂文教基金會也會加進肢體的訓練。

(二)行政人員

　　而對於行政人員的培訓，僅有果陀劇團與雲門舞集稍有提及，對於行政人員本身有進修意願者皆相當鼓勵，但是明顯發現並沒有整體的培訓計畫。

(三)志工

　　由訪問中可以了解，運用志工的團體於各場演出前都會有演出前的志工培訓，讓志工能夠更了解演出內容及資訊，以掌握表演時觀眾可能有的疑問並提

出解答；而果陀劇團由於有正式的志工組織編制，所以在培訓上也格外注重，除了演出前的訓練之外，也有招募之後的說明大會，以分享與課程的方式讓志工能夠更了解團體。

四、組織運用志工的現況

本文訪問的表演藝術團體志工運用情形如下：

果陀劇團：有正式的志工組織。

雲門舞集：使用志工，但無正式的志工組織。

擊樂文教基金會：有類似志工的方式，但並非時常採用。

明華園：完全沒有志工的編制或運用。

至於團體中志工運用的詳細情形列舉如下：

(一)志工的工作內容

果陀劇團、擊樂文教基金會與雲門舞集的志工工作內容絕大部分以演出前臺工作為主，工作內容包括入場導引、販賣演出資訊及相關商品、發放節目手冊、回答觀眾問題等服務性質的工作；雲門舞集日常性的工作只有剪報是仰賴志工完成的，因為剪報的工作在時間上沒有急迫性，而大量的志工在雲門係運用於戶外大型演出，比較特別的部分在於志工維持演出場地的整潔，表演之後絕對不會留下任何紙屑或垃圾，在這部分雲門的志工其實負責了很大一部分舞團的形象維持。除了演出前臺的行政事務之外，各團體也有駐校代表的設計，於校園當中宣傳表演資訊。

(二)志工的招募與訓練

志工的招募與訓練如前述，主要來源是觀眾，其他來源還有內部成員介紹、網路徵募以及志工本身的朋友。訓練的部分果陀採取職前訓練的方式於一批志工加入的當時舉辦說明大會，而雲門則是採用每場演出之前開說明會說明該場演出需要支援的事項。

(三)志工的福利

果陀劇團與雲門舞集皆強調志工參與志願性工作的動機並非在福利，不過兩個團體都有給予志工購票優惠，果陀的志工有定期的聚會，所以也有福利金

的設計；雲門每次演出所製作特別的工作服也算是福利的一種，年終尾牙聚餐也會邀請志工們一同參加。

㈣運用志工的影響

運用志工的果陀劇團與雲門舞集皆表示志工對組織的幫助很大，尤其在繁瑣的演出行政事務上減少了行政人員的工作負擔；果陀劇團更表示了這是雙贏的局面，在劇團中幫忙行政事務對於參與的志工將來的生涯會產生正面的影響。

關鍵詞彙

約聘制度	果陀相見卡
招考	駐校代表

自我評量

1. 目前國內大型表演藝術團體專職人員、兼職人員與志工的招募來源為何？請詳述之。

2. 目前國內大型表演藝術團體對於志工的培訓可以分成哪幾種？請詳述之。

第五章　結論與建議

學習目標

讀完本章內容後，學習者應能達成下列目標：

1. 了解國內大型表演藝術團體於人員招募、人員培訓及志工管理議題中遇到的困境
2. 了解對於表演藝術團體之人力資源管理的後續研究方向

摘要

　　本章根據深度訪談的結果做出研究結論，並對於表演藝術團體、相關政府部門及藝術行政人才教育體系提出研究之建議，並更進一步對於未來於表演藝術團體之人力資源管理研究主題感興趣之研究者提供建議的後續研究方向。

第一節 研究結論

本文之目的在於了解國內大型表演藝術團體人力資源配置與管理的概況，並了解在國內現有政府所提供之文化藝術環境與人力資源培養之下，四類大型表演藝術團體在專業藝術行政人才招募、人力培訓與志工管理三大人力資源管理議題上所遇到的情況。根據深度訪談的結果發現：

一、組織人力資源配置部分

(一)專職演出人員占有一定比例

由於受訪團體取樣均為文建會「傑出演藝團隊之徵選及獎勵」之名單選出，擊樂文教基金會、明華園戲劇團與財團法人雲門舞集文教基金會更居 2002 與 2003 兩年度名單之首選，故受訪團體均有規模大、知名度高、演出場次多等較一般中小型表演藝術團體更為優越的條件，在一定的口碑與素質的要求之下，擊樂文教基金會、明華園戲劇團與雲門舞集都有為數眾多的專職演出人員，雲門舞集有九十位專職舞者，朱宗慶打擊樂團有十五位專任團員，明華園戲劇團則有四十至五十位專職演員。果陀劇團由於現代戲劇的表演特殊性，每齣劇碼演出的規模與需求不一定，所以專職的演出人員只有一位，其餘皆視劇碼的需要聘請兼職演員。

(二)兼職人員負責演出相關事務

受訪團體對於兼職人員的運用主要都是配合演出的需要，四個受訪團體皆有兼職演出人員以配合演出的需要，而燈光、舞臺效果等技術的部分由於在演出時候方占有重要角色，所以也是兼職人員運用的部分。

(三)志工的運用普遍但少有組織化

儘管志工對表演藝術團體是很好的人力來源，幾乎所有的表演藝術團體都有志工的運用，但是並不一定有志工的組織甚至正式的稱謂，在中小型的表演藝術團體常常只是稱為義工或是「義務幫忙的朋友」，在演出之前至正式演出

由組織內成員的朋友幫忙處理此時繁雜的行政工作。受訪團體中，只有明華園是完全沒有志工的運用，由於傳統戲曲從小學戲與明華園家族性的原因，對志工的需求相對比較低。擊樂文教基金會由於有「朱宗慶打擊樂團附設學校」的學員作為志工來源，所以需要額外的人力時都可以運用這些學員或其人脈得到協助，所以沒有正式的志工名稱或志工團體編制。雲門舞集的志工廣為人知，不但表演藝術團體間都熟知，一般觀賞過雲門表演的觀眾也不容易忽略雲門志工的存在；本文訪談發現，雲門舞集並沒有正式的志工團體編制，但是雲門擁有的眾多觀眾都能成為志工的來源，再加上曾經協助過演出行政庶務的志工對雲門的認同與喜愛，使得雲門舞集能夠維持源源不絕的志工協助演出。果陀劇團的志工擁有編制完整且運作良好的團體機制，相較於其他受訪團體，果陀劇團十分重視志工能對組織造成的影響，所以不論在志工招募、訓練與維持上，均有正式且有系統的做法與制度。

二、表演藝術團體於人才招募的現況

(一)演出人員的學歷背景整齊一致

由於表演藝術團體為專業演出團體，演出人員的學歷背景皆十分一致且專業。果陀劇團的演員皆為藝術相關背景、有修習戲劇出身的電視電影圈專職演員與舞臺劇演員、專業模特兒或職業歌手。雲門舞集的舞者皆為舞蹈科系畢業。擊樂文教基金會的一團也就是朱宗慶打擊樂團的團員皆為朱宗慶老師回國之後所招收的第一批打擊樂主修的學生，目前更皆擁有打擊樂碩士的學位，二團「躍動打擊樂團」也是在大專院校主修打擊樂的學生。明華園戲劇團的演員則全數皆為自幼進團學戲的學生。

(二)行政人員學歷背景多元

於受訪團體中的行政人員學歷背景十分的多元，除了少數早年由國外學成，專業的藝術行政、藝術管理相關背景的人員之外，會計、資管、企管、商業、外文、公共傳播等等各式不同的背景以及演出人員退下來從事藝術團體行政管理的工作；由於藝術行政與管理相關系所近年來才紛紛成立，未來相關團體在行政人才的運用上面，應該會有所不同。

(三)演出人員的招募方式各團體皆不同

果陀劇團的演出人員採兼職聘任的方式依照演出要求招募，招募方式由曾經合作過的演員先行接觸，或是與模特兒經紀公司合作，如果有群戲的需要，才會使用公開招考的模式。

擊樂文教基金會屬於音樂類團體，由於音樂型態的團體演出需要長時間培養默契，所以多半音樂團體的團員都是固定的。朱宗慶打擊樂團的團員皆為朱宗慶的學生，二團團員也是一團團員的學生，所以沒有其他徵才方式的需要。

雲門舞集的舞者則是透過公開招考的方式，以及每年舉辦編舞營，藉此可以招募編舞家與舞者。

明華園戲劇團的演出人員則是皆為家族小輩自幼進團學戲培植，副團及分團才會採用對外招考的方式。

(四)行政人員的招募方式與一般組織相同

表演藝術團體中行政人員的招募方式與一般組織相同，除了企業組織會使用由內部其他部門調職的方式以外，所有外部求才的招募方式大型表演藝術團體皆有運用，包括員工介紹、報紙人事廣告、宣傳單、電子招募／網際網路。

(五)演出人員的流動率低，行政人員的流動率高

由於受訪團體皆為各類型表演藝術團體的「明星組織」，除了果陀劇團的演員採取兼職聘任的方式之外，受訪團體中的演出人員流動率皆非常低，朱宗慶打擊樂團的團員最低年資有十年，雲門舞集的舞者與明華園戲劇團的演員離職率據受訪人員表示都相當低。

行政人員的部分除了果陀劇團表示情況還好之外，各團體皆表示流動率十分高，包括擊樂文教基金會的行政人員平均年資 3.36 年，兩年以上有六位，一年以下的有十二位；雲門舞集則表示如果新進人員一進組織若是無法承受工作負擔與壓力，半年之內就會離開，但是如果撐過半年以上就會在職較久，明華園戲劇團也表示行政人員流動率相當高。各受訪組織皆表示由於表演藝術產業比較辛苦，工時很長，尤其在演出之前與演出期間的長時間工作與隨團演出的奔波是造成離職率很高的主要原因。

第五章　結論與建議

㈥對於現階段藝術行政人才培育環境皆持正面看法

　　關於現階段教育體系當中藝術行政、藝術管理人才的培養環境漸增，受訪團體皆表達肯定卻保留的看法，肯定政府培育人才的用心，但由於藝術管理專業科系畢業生尚未大量進入表演藝術團體這個勞動市場，所以應用的結果與影響尚難評估；對於此問題，表演藝術團體更提出了團體所需的人才必須具備的專業或特質：果陀劇團對於目前劇團內多元背景的行政人員抱持正面的看法，認為不同的專長能夠在藝術的領域整合，是另一種啟發與獲得。擊樂文教基金會則是強調願意負責繁瑣基層的藝術行政事務比學科訓練來得重要。雲門舞集對藝術管理人才養成現階段抱持樂觀的想法之餘，也強調了人格特質與組織特質契合的重要性。明華園由於傳統戲曲的特殊性，提到對於戲曲文化的了解以及人脈的建立比學科訓練來得重要，更提出藝文環境的健全比藝術人才的培育來得重要許多

三、表演藝術團體於人才培訓的現況

㈠重視演出人員的培訓

　　由於表演藝術團體的主要活動在於演出，故受訪團體均非常重視演出人員的培訓。果陀劇團的演出人員雖然屬於約聘性質，但是會針對劇碼的需要安排相關培訓。擊樂文教基金會的團員部分由於平常都有固定的團練時間，團體練習也是培訓的一部分，團員也會藉由觀賞演出的方法達成訓練的成效；另一方面由於樂團具有演出性質，團員熟悉樂器卻不一定了解表演肢體的運用，所以樂團也會安排劇場的課程，讓團員熟悉肢體、加強演出效果。雲門舞集的舞者則是每天都要上課，每天都有安排舞蹈的課程。明華園戲劇團的演員也是每天持續有課程的安排，培訓內容也是與表演內容相關的唱腔、身段等等課程。

㈡行政人員的培訓不具常態性

　　果陀劇團的行政人員以業務相關的內容為培訓的重點，劇團安排電腦技能、公共關係、管理技巧等等的課程，按照行政人員的意願與時間邀請講師安排課程，另外也鼓勵成員到外面上課。擊樂文教基金會會針對新進行政人員辦理職前訓練的課程，內容包括組織的介紹、各部門的運作情況、各部門主管對

部門業務統合的介紹，在職訓練的部分的培訓內容如會計流程、電腦的使用等等。雲門舞集的行政人員培訓內容包括管理課程與部門專業部分的加強，另外也有關於藝術、肢體等等與團體屬性相關的培訓課程。明華園戲劇團則是完全沒有針對行政人員做培訓。表演藝術團體由於演出的時間不固定，故對於行政人員的培訓課程通常不具有常態性，培訓內容也多半與其業務內容有所相關。

四、組織運用志工的現況

(一)志工運用情況各團體皆不同

果陀劇團有正式的志工組織，志工人數有八十人。擊樂文教基金會有志工的運用，但並沒有經常採用，也沒有正式的志工組織。雲門舞集由於沒有正式的志工組織，志工人數隨演出需求而變動。明華園戲劇團則是完全沒有志工的編制與運用。

(二)志工招募方法多元

果陀劇團的志工招募主要是在演出現場散發「果陀相見卡」，另外也運用果陀網站進行果陀志工的招募，果陀網站更有電子報之友的設計，也增加一個志工來源，另外也有志工介紹朋友一起加入，果陀也有一份認識測驗協助志工了解果陀希望志工具有的特質。擊樂文教基金會有駐校代表的設計，主要是協助宣傳，駐校代表的來源是校園巡迴演出的時候接洽的學校代表或是主動詢問的同學；另外演出時的前臺服務，由於擊樂文教基金會有附設打擊樂學校，各縣市附設學校教室的學員就是前臺服務志工的來源。雲門舞集的志工由於早期有甄選訓練一批志工，雖然之後並沒有舉辦類似的志工招募，但當時所培訓的志工有許多就一直協助參與演出事務，除此之外，原來的志工帶來的朋友，以及巡迴演出時與雲門接洽的組織構成的連繫網絡都是雲門的志工來源。

(三)志工工作內容以演出前臺服務為主

果陀劇團的志工主要負責演出前臺的工作，如路線導引、販賣演出資訊、散發宣傳單、發放「果陀相見卡」及節目手冊、回答觀眾問題等等。擊樂文教基金會的駐校代表負責宣傳、發送 DM 與協助售票，演出前臺工作則由附設學校學員協助。雲門舞集的志工主要運用於戶外演出，由於雲門的演出十分重視

演出場地的維護與清潔，所以戶外演出需要大量的志工人力，除此之外一些演出前臺的工作如散發宣傳單與問卷、回答觀眾詢問、販賣出版品、路線導引等服務性質的工作也是由志工負責。

㈣志工培訓較重視職前訓練

果陀劇團於招募一批新的志工之後會舉辦一個說明大會，內容包括加入果陀志工的態度、心情以及協助宣傳、自我要求等相關課程與分享，其中也包括了果陀的理念與販售商品的說法等等志工工作內容的詳述。雲門舞集由於志工的運用係根據演出的需要，所以重視的是各場演出前的說明會，每一場次的場地介紹、販售商品、出版品的宣傳、相關問題答詢等等都是培訓的重點。

㈤志工福利以購票優惠為主

果陀劇團、擊樂文教基金會與雲門舞集對駐校代表與志工均有購票優惠的福利，果陀還有福利金的設計讓志工聚會的時候可以使用，雲門舞集還提出了演出現場的宣傳品與特製的工作服，以及年終參與組織的聚餐等福利。

㈥運用志工對團體有正面影響

果陀劇團與雲門舞集皆表示志工對組織的幫助很大，尤其在繁瑣的演出行政事務方面；果陀劇團更表示了這是雙贏的局面，在劇團中協助行政事務對於參與的志工將來的職業生涯會產生正面的影響

第二節　研究建議

基於相關理論文獻的探討與實證訪談之結論，本文對於表演藝術團體、相關政府部門與藝術行政人才教育體系提出以下建議：

一、表演藝術團體與藝術行政管理科系建立合作模式

在人才招募的部分，本文發現表演藝術團體中行政人員的流動率偏高，受訪人員亦不約而同地表示除了學科訓練之外的特質要求。目前藝術行政管理系所廣設，除了直接運用投入表演藝術產業的相關科系畢業生之外，表演藝術團

體可以與藝術行政管理科系建立合作模式，以企業組織實習的方式，讓相關科系學生在學期間的寒暑假至表演藝術團體實習，學習藝術管理實務。在求學期間的實習過程，一方面可以使學生了解表演藝術產業的特性與需要，更可以了解自己是否適合表演藝術產業；表演藝術團體也能以實作的方法培養未來的藝術管理的人才，實習生的人事成本也較低，若是合作愉快，將來更可以節省人事招募的費用。

二、加強行政人員的在職訓練

本文發現表演藝術團體對於行政人員的培訓較其他組織而言相對不足，在人力資源管理的理論與實務上，我們都可以發現有計畫且有效的培訓對於提升工作能力及產值與降低離職率大有助益。另外表演藝術團體也應該考量行政人員的職業生涯規劃，為了留住對表演藝術有熱情且績效佳的行政人員，表演藝術團體應該以工作輪調與職外訓練的方法加強行政人員在本身業務方面之外的藝術管理技能；如行銷、企劃、募款、媒體公關等等，培養行政人員成為全方位的藝術管理者，如此一來，表演藝術團體也可以累積行政經驗，不會總是需要對新進人員做同樣的培訓。

三、表演藝術團體應加強志工運用

表演藝術團體由於經費與資源的缺乏，在人力運用上十分精簡，行政庶務在演出之前增加大量的工作量，往往讓稀少的人力不堪負荷。本文發現表演藝術團體雖普遍會運用志工型態的免費人力，卻多半缺乏系統性的運用。運用志工的表演藝術團體除了在繁瑣的行政工作上可以減輕組織人員的工作負擔之外，最大的助益是培養忠實觀眾，擔任志工會讓人對組織有親切感與歸屬感，志工更是免費的宣傳幫手，能夠不花一分宣傳費用達到有效的宣傳效果，透過志工的人際網絡，能夠為表演藝術團體帶來更多的觀眾。

四、表演藝術團體應成立志工組織

本文發現，雲門舞集每場戶外演出均有大量的志工，但是並無志工團體，這是雲門舞集組織本身的知名度與號召力足夠，一般表演藝術團體若是以相仿的方式招募志工，可能會面臨人手不足的窘境。我們由各政府單位或非營利組

織的案例可以發現，成立志工組織的志工機制能夠運作得比較良好，因為志二的工作不具常態性，又沒有強制力，除非工作本身具有吸引力，否則很容易流失。表演藝術團體不論志工人數的多少，都可以成立志工組織，可以由志工自治，分為小組，選出組長；如果數量龐大，亦可以如果陀志工發行刊物連繫感情，或是以網路論壇的方式讓志工間相互交流，讓志工有歸屬感，加強向心力，更可以精準地散發演出資訊於論壇，讓無法前來協助演出事務的志工能夠成為購票入場的觀眾。

五、政府應加強表演藝術環境的健全

研究發現，受訪團體對於表演藝術環境的期望比藝術人才培養環境要來得高。政府提供健全的表演環境，使表演藝術產業更加蓬勃，自然會吸引更多人才的加入，表演藝術團體若是得到政府更多的幫助，就更有能力製作出更好的表演作品，吸引更多藝文觀賞人口，形成一個良性的循環。

第三節　後續研究建議

一、研究主題方面

在研究主題方面，有關表演藝術團體的人力資源管理研究領域，累積的研究文獻仍相當有限，本文對於大型表演藝術團體的人力資源管理概況、人員招募與人員培訓進行分析，由於本論文研究尚屬粗略之探索階段，建議後續研究可以就表演藝術團體內之人力資源規劃、績效評估、薪酬管理、員工關係、退休制度、保險制度、工會議題等等內容進行探討。

二、研究方法方面

在研究方法方面，本文採質化深度訪談，由人力資源管理的角度出發，探討表演藝術團體的人力資源管理概況，然基於受訪者個人表達能力、觀念認知等因素，有可能會影響研究結果，使研究結果能否符合現況存有疑義。因此，建議後續研究可兼採量化研究的問卷調查法，將可增進研究結果的周延與客觀，

以彌補質化研究的限制。

三、研究對象方面

在研究對象方面，本文的調查對象為具有大規模及高知名度的大型表演藝術團體，唯多數表演藝術團體皆屬中小型組織；另受限於筆者時間及能力，訪談之樣本數亦有所限，故研究結果能否作為普遍性推論尚存有疑義。因此，若後續研究者能增加訪談的樣本數，或針對各種規模表演藝術團體之人力資源活動進行調查研究，可以避免樣本或個案代表性不足之嫌。

關鍵詞彙

組織實習	工作輪調

自我評量

1. 讀完本章，你覺得有哪些方法能夠降低表演藝術團體中行政人員流動率偏高的問題？請詳述之。
2. 志工的運用對於表演藝術團體有哪些助益？請詳述之。
3. 成立志工團體的優點有哪些？請詳述之。
4. 讀完本篇，你覺得表演藝術團體中還有哪些人力資源管理議題可以著墨？請詳述之。

第四篇　參考文獻

一、中文部分

尹萍譯（1990），Naisbitt 與 Aburdene 原著，《二〇〇〇大趨勢》。臺北：天下文化。

王祿旺譯（2002），Wayne Mondy、Robert M. Noe、Shane R. Premeaux 原著，《人力資源管理》。臺北：臺灣培生教育。

王瓊英（2000），《臺灣現代劇團行銷之研究》。臺北：國立臺灣大學戲劇研究所碩士論文。

司徒達賢（2002），《非營利組織的經營管理》。臺北：天下遠見。

司徒達賢等著（2001），《非營利組織經營管理研修粹要》。臺北：洪建全基金會。

平珩計畫主持（1998），《表演藝術名錄》。臺北：行政院文化建設委員會。

石銳（1993），《人力資源管理與職涯發展》。臺北：揚智。

朱宗慶打擊樂團隊：http://www.jpg.org.tw/

江宗文（1998），《公部門志工運用之研究—以臺北市政府社教機構為例》。臺北：國立中興大學公共政策研究所碩士論文。

江明修（1999），《第三部門：經營策略與社會參與》。臺北：智勝。

江靜玲譯，John Pick 原著（1988），《藝術與公共政策》。臺北：桂冠。

行政院文化建設委員會（1998），《文化白皮書》。臺北：行政院文化建設委員會。

行政院文化建設委員會（2002），《世紀風華—表演藝術在臺灣》。臺北：行政院文化建設委員會。

行政院文化建設委員會（2003），《文化土壤接力深耕—文建會二十年紀念集》。臺北：行政院文化建設委員會。

行政院文化建設委員會（2004a），《文化統計》。臺北：行政院文化建設委員會。

行政院文化建設委員會（2004b），《2004 年文化白皮書》。臺北：行政院文化建設委員會。

何明城譯，Gary Dessler 原著（2003），《人力資源管理》。臺北：智勝。

何明城譯，Rober B Bowin 與 Donald F. Harvey 原著（2002），《人力資源管理》。

臺北：智勝。

余佩珊譯，Peter F. Drucker 原著（1999），《非營利機構的經營之道》。臺北：遠流。

吳瑞香（2002），《臺灣表演藝術財團法人基金會組織管理研究》。嘉義：南華大學美學與藝術管理研究所碩士論文。

吳曉菁（2002），《我國文化藝術補助政策之研究—以舞蹈表演團體為例》。臺北：國立臺灣體育學院體育研究所碩士論文。

吳靜吉（1995），《表演藝術團體彙編》。臺北：行政院文化建設委員會。

呂懿德主編（2000），《中華民國八十八年表演藝術年鑑》。臺北，國立中正文化中心。

呂懿德主編（2002），《中華民國九十年表演藝術年鑑》。臺北，國立中正文化中心。

李再長等著（1997），《工商心理學》。臺北：空大。

李鍇偉（2000），《慈濟精神對慈濟教師生涯發展之影響研究—以臺北市國小慈濟教師為例》。臺北：國立臺北大學公共行政暨政策學系碩士論文。

周一彤（2000），《網際網路對臺灣現代劇團管理影響之研究》。臺北：國立臺灣大學戲劇研究所碩士論文。

周佑民（1997），《公務機關志工制度之研究—以臺北市所屬各機關為例》。臺北：國立中興大學公共政策研究所碩士論文。

明華園官方網站：http://twopera.com/

果陀劇團：http://www.godot.org.tw/

林佩穎（1999），《義工參與動機、工作特性、工作滿意與離職傾向關係之研究—以表演藝術團體為例》。高雄：國立中山大學企業管理研究所碩士論文。

林秋芳、李容端編撰（1998），《藝林探索　環境篇》。臺北：行政院文化建設委員會。

林淑容（2002），《志工管理—以高雄市美術館為例》。嘉義：南華大學非營利事業管理研究所碩士論文。

林靜芸主編（2003），《中華民國九十一年表演藝術年鑑》。臺北，國立中正文化中心。

洪惠瑛（2003），《藝術管理》。臺北：揚智。

范美翠（2003），《志工管理：以財團法人嘉義基督教醫院為例》。嘉義：南華大學非營利事業管理研究所碩士論文。

夏學理、凌公山、陳媛（2000），《文化行政》。臺北：空大。

夏學理等著（2002），《藝術管理》。臺北：五南。

孫碧霞等譯，Sharon M. Oster 原著（2001），《非營利組織策略管理》。臺北：洪葉。

桂雅文等譯，William J. Byrnes 原著（2004），《藝術管理這一行》。臺北，五觀藝術管理。

桂雅玲編譯，Craig Dreeszen and Pam Korza 原編（2000），《社區藝術管理》。臺北，五觀藝術管理。

高登第譯，Kotler P.與 Scheff J. 原著（1998），《票房行銷》。臺北：遠流。

張玉文譯，Peter Drucker 等原著（2000），《知識管理》。臺北：天下遠見。

張益銘（2003），《我國業餘表演團體非營利化可行性之研究》。嘉義：南華大學非營利事業管理研究所碩士論文。

張善智譯，John M. Ivancevich原著（2003），《人力資源管理》。臺北：麥格羅希爾。

曹菁玲（2000），《表演藝術團體行銷研究：以關係行銷檢視表演藝術團體與其忠誠觀眾間的行銷關係》。臺北：國立臺灣師範大學大眾傳播研究所碩士論文。

許世雨譯，David A. DeCenzo、Stephen P. Robbins 原著（2004），《人力資源管理》。臺北：五南。

許玉芹（2003），《我國文教基金會志工管理現況之研究》。臺北：世新大學行政管理學系碩士論文。

陳亞平（2001），《我國政府對表演藝術團體補助之實證研究——以臺北縣、市表演藝術團體為例》。臺北：國立臺北大學公共行政暨政策學系碩士論文。

陳亞萍（2000），《北市表演藝術觀眾之生活型態與行銷研究》。桃園：國立中央大學藝術學研究所碩士論文。

陳明傑（2003），《醫院志願服務督導管理之研究——以馬偕紀念醫院贊助會為例》。嘉義：南華大學非營利事業管理研究所碩士論文。

陳金貴（1994），《美國非營利組織的人力資源管理》。臺北：瑞興。

陳金貴（1995），〈人力資源管理應用在公共部門的探討（上）〉，《人事月

刊》，第 21 卷，第 3 期，頁 33-37。

陳金貴（1999），〈人力資源發展新趨勢：公務人員職能的提升〉，《公務人員月刊》，第 19 期，頁 10-19。

陳金貴（2000a），〈非營利組織之人力資源管理〉，「E世代非營利組織管理論壇－非營利組織人力資源管理」。臺北：白茂榮社區教育基金會。

陳金貴（2000b），〈臺灣地區文化義工的管理〉，「千禧年文化義工研討會」。臺北：行政院文化建設委員會。

陳金貴（2001a），〈志工組織的事業化〉，「志工臺灣研討會專題報告」。高雄：亞太公共事務論壇等單位合辦。

陳金貴（2001b），〈E世代NPO人力資源之發展與挑戰〉，「非營利組織管理與發展系列研討會－管理知能篇」。臺北：國家發展文教基金會。

陳金貴（2001c），〈非營利組織的志工管理—志願服務法的回應〉，「非營利組織之發展與運作研討會」。臺北：聯合報，救國團。

陳金貴（2001d），〈志願服務的未來發展〉，「國際志工年公部門推動志願服務研習營手冊」。臺北：行政院青輔會、行政院人事行政局。

陳春蘭（2001），《從策略性人力資源發展觀點探討公務人力培訓之研究—以臺北市及高雄市政府為個案分析》。臺北：國立臺北大學公共行政暨政策學系碩士論文。

陳盈蕙（2004），《文化創意產業體驗式行銷之探討—以表演藝術產業為例》。臺北：淡江大學企業管理學系碩士論文。

陳雅雯（1995），《政府機關在文化建設中角色的研究—以文化建設委員會舉辦文藝季活動為例》。臺北：國立中興大學公共政策研究所碩士論文。

陳樹熙計畫主持（2001），《2001~2002臺灣地區表演藝術名錄》。臺北：行政院文化建設委員會。

陳麗娟、盧家珍編撰（1998），《藝林探索 經營管理篇》。臺北：行政院文化建設委員會。

曾美卿（2004），《應用資料倉儲於表演藝術行銷之研究—以「國立中正文化中心」為例》。臺北：中國文化大學資料管理研究所碩士在職專班碩士論文。

雲門舞集：http://www.cloudgate.org.tw/

馮燕（1996），《全國性文教基金會分類暨績效統計調查報告書》。臺北：教育部社教司。

黃得彰（1996），《政府對非營利組織補助之研究—以文建會對演藝團體之補助為例》。臺中：東海大學公共行政研究所碩士論文。

齊思賢譯，Lester C. Thurow 原著（2000），《知識經濟時代》。臺北：時報文化。

劉秀娟等譯，Lawrence S. Kleiman 原著（1998），《人力資源管理：取的競爭優勢之利器》。臺北：揚智。

劉秀珠（2003），《我國特殊教育學校志工管理之研究—以國立桃園啟智學校為例》。臺北：世新大學行政管理學系碩士論文。

潘中道（1997），〈志願服務人力的組織與運作〉，《社區發展季刊》，第78期，頁48-53。

蔣永寵（2002），《表演藝術聯合行銷及消費者行為》。臺北：國立臺灣大學國際企業研究所碩士論文。

蔡美玲譯，Billington 編著（1989），《表演的藝術：藝術活動欣賞指南》。臺北：桂冠。

鄭智偉（2003），《文化產業品牌管理模式應用研究初探—以臺灣表演藝術產業為例》。臺北：國立政治大學廣告研究所碩士論文。

鄧為丞編著（1995），《藝術管理25講：表演藝術行政人員研討會暨研習活動實錄》。臺北：行政院文化建設委員會。

蕭新煌編（2000），《非營利部門：組織與運作》。臺北：巨流。

顏君玲（2003），《老人福利服務志工運用之探討—以中華民國弘道志工協會為例》。臺北：國立臺北大學公共行政暨政策學系碩士論文。

羅皓恩（2000），《表演藝術團體與新聞傳播媒體之互動研究》。臺北：中國文化大學新聞研究所碩士論文。

蘇孟秋（1999），《我國公立美術館志工管理之研究》。臺中：東海大學公共行政學系碩士論文。

二、英文部分

Armstrong, M. (1999). *A Handbook of human Resource Management Practice* (7th ed). London: Kogom Page Limited.

Bohlander, G., Snell, S. & Sherman, A., (2001). *Managing Human Resources* (12th ed). Ohio: South-western College Publishing.

Bratton, J. (1999). "The human resource management phenomenon." In *Human Resources Management: Theory and Practice* (2nd ed). London: Macmillan Press LTD.

Crabtree BF, Miller WL. (1992). *Doing Qualitative Research*. Newbury Park, California: Sage Publications.

Dane, F. C. (1990). *Research Methods*. Pacific Grove, Calif.: Brooks/Cole Pub. Co.

DeSimone, R. L. & Harris, D. M. (1998). *Human Resource development* (2nd ed), Forth Worth, Texas: The Drybn Press.

Drucker, P. (1955). *The Practice of Management*, London: Heinemann.

Hodgkinson, V. A. (1989). "Key Challenge facing the nonprofit sector." In V.A. Hodgkinson, V., W. Lyman, & Associated (Eds), *That future of nonprofit sector* (pp.3-19). San Francisco: Jossey-Bass Publishers.

Jun, Jong S. (1986). *Public Administration: Design and Problem Solving*. New York: Macmillan Publishing Company.

Milofsky, C. (1987). "Neighborhood-Based Organizations: A Market Analogy." In Powell, W., ed. *The Nonprofit Sector: A Research Handbook*. New Haven: Yale University Press.

Pick, J. (1986). *Managing The Arts?* The British Experience. London: Oxford.

Salamon, Lester M., & Associates (1999). *Global Civil Society: Dimension of the Nonprofit Sector*. Baltimore, Md.: Johns Hopkins University Press.

Wolf, T. (1990). *Managing a Nonprofit Organization*. New York: Prentice Hall Press.

第五篇　他山之石—非營利組織與加拿大溫哥華葛蘭湖島文化藝術園區之經營管理

第一章　緒　論

學習目標

讀完本章內容後，學習者應能達成下列目標：

1. 對於「創意文化園區」概念之形成與發展，有了初步的認識
2. 了解「創意文化園區」的定位與功能
3. 認識「創意文化園區」的幾種型態
4. 認識「創意文化園區」之幾種經營模式
5. 了解「創意文化園區」之經營理念
6. 了解「創意文化園區」的運作方式及「非營利組織」所扮演的角色

摘要

本章以加拿大溫哥華的葛蘭湖島（Granville Island）文化藝術園區作為探討之國外案例，因為它是北美「閒置空間再利用」經營成功的範例之一：究竟「非營利組織」在這類的園區可以扮演什麼角色？發揮什麼功能？如何定位？如何經營管理？這些都是值得研究的議題。本章共分為三小節，第一節為設置「創意文化園區」的背景與問題；第二節為「創意文化園區」概念之形成與發展；第三節為「創意文化園區」之經營模式、經營理念與運作方式。

第一節　背景與問題

行政院文化建設委員會（以下簡稱文建會）於 2002 年起配合國家發展政策，大力推展文化創意產業，其中「創意文化園區」的規劃，是政府推動文化創意產業的旗艦計畫；創意文化園區的設置，亦期帶動地方的文化創意產業，促進藝術與商業之間的合作。「歐美國家為了有效地推動文化創意產業，推出許多文化創意產業政策工具，其中之一就是設置創意園區」（劉大和，*2004：90*）。

跟隨著國外先進國家的腳步，臺灣也進入到「創意經濟」的發展階段，政府對於未來國家遠景的規劃，則以文化創意產業為主軸，設置創意文化園區作為產業聚集之平臺。除了推動文化創意產業，2004 年「創意空間」與「城市更新」的課題，更是新政府的一項新挑戰，雖然政府積極推動五大創意文化園區的設置，但是，創意文化園區的未來發展，並非單一園區的問題，因為它和整體城市發展息息相關，甚至將影響城市的形象；因此，文建會將其納入整體區域規劃，重新擴大全面思考、計畫的範圍；邀請國內、外專家、學者做成初步的規劃與具體的建議、評估。但是，在硬體規劃的同時，軟體規劃的配套措施－如經營單位的選擇、經營模式的確立與未來之營運發展，亦須預做詳實的規劃，以免造成行政程序的紊亂，以及資源的浪費。

本文是從經營管理的軟體規劃觀點，來探討創意文化園區的經營管理策略，「創意文化園區」雖是新名詞，但是在土地複合使用區裡開發文化設施，其實並非新的構想；「複合使用開發」（MXD）這個術語，早在 1976 年即被明確地定義過（*Spink, 1996*），1980 年代它已成為土地開發界的一種時尚用語。近年來，「閒置空間再利用」成為一種普遍的現象，1998 年起，臺灣的當代藝術工作者開始推動或結合閒置空間再利用計畫，成立一些新型態的另類展演空間，一時蔚為風潮。2002 年起，順應藝術與經濟結合的新趨勢，政府全力推動「文化創意產業」計畫，由文建會主導。由於政策的轉向，部分閒置空間將轉變為文化創意產業的聚集平臺－「創意文化園區」。因此，政府選擇五個地處市中心的廢棄酒廠，分別依複合使用開發的都市計畫原則重新規劃，結合藝術

活動與商業機制，企圖活化這些閒置空間，再造都市的新地標。由於，「創意文化園區」是一個新的議題，綜觀國內有關文化創意產業的文章，發現目前較少探討這個領域；而且多數著重於硬體空間之規劃，對於實際運作的經營管理策略相關的論述，反而付之闕如。其實軟體的規劃，理應提早或與硬體規劃同時並行。本文選擇加拿大溫哥華的葛蘭湖島文化藝術園區（Granville Island Cultural and Art District，以下簡稱 GI District.）作為研究個案，因為它不但是北美「閒置空間再利用」經營最成功的範例之一，亦為加拿大房屋貸款局（Canadian Mortgage and Housing corporation，以下簡稱 CMHC）的經典案例（*CMHC, 2004*）。葛蘭湖島園區的開發與發展，即是以廢棄的工業區配合文化、藝術的操作，來帶動地方區域的發展。除了保留當地工業遺址的特色，加上適當的規劃、自然生態的保存、休閒設施的投資，以及藝術家的進駐計畫，兒童的學習和遊戲天地的開發，處處都能以設計巧思配合大眾真正的需求；因此，成為當地一處休閒、遊憩的創意園區，不但帶動當地的觀光產業，亦使得鄰近的房地產水漲船高，也吸引更多的投資。葛蘭湖島園區集二十五年的經營管理經驗，每年吸引千萬人次的觀光人潮，至今，財務狀況不但能自給自足，還為政府帶來可觀的稅收；其經營管理之策略，自有值得學習與借鏡之處。

第二節　創意文化園區概念之形成與發展

一、緣起

　　早在 1980 年代，美國建築師 Snedcof（*1986*）曾在其著作《都市文化空間之整體營造》中介紹了以美國城市作為個案開發的公共藝術環境；這類混合使用開發的觀念，已逐漸地被視為首要的城市開發型態；其後，學者 Frost-Kumpf（*1998*）在《文化特區：城市更新的藝術策略》一書中更進一步將文化特區分為：文化複合用地（Culture Compounds）、藝術與娛樂專區（Arts and Entertainment Focus）、重要藝術機構專區（Major Arts Institution Focus）、文化生產專區（Culture Production Focus）、市中心專區（Downtown Focus）等，書中亦指出：

藝術在都市發展所能夠發揮的作用包括：美化與活化城市、提供就業、吸引居民與觀光、提高房地產價值、放大稅基、吸引高教育的工作者、建立創意的與革新的環境等（劉維公譯，2004：92-94）。

近年來，歐美國家為了有效地推動文化創意產業，推出許多文化創意產業政策工具，其中之一就是設置創意園區（劉大和，2004：90）。例如英國曼徹斯特，藉由城市規劃，畫分某些區域作為「文化育成區」；其目的是為協助小型文化廠商解決創作生產空間難覓、成本昂貴等問題。Santagata（2002）將文化特區分為產業型、機構型、博物館型及都會型四種文化特區；認為都會型文化特區是藉文化、藝術的服務來吸引大眾，可為城市塑造新形象；此類文化特區的區域較為集中，通常為都會中的閒置區域，設有代理機構，負責基地規劃和管理。

2002 年起，文建會大力倡導文化創意產業政策，其中設置創意文化園區即為其旗艦計畫；為了實踐此一計畫，政府選了四個閒置的酒廠和一個倉庫，分別位於臺北市、臺中市、嘉義市、花蓮市和臺南市作為設置五大創意文化園區的區域（劉大和，2003）。這些閒置區域大多位於都市的精華區，因此，都市與創意空間的結合，是 2004 年政府一項新的挑戰，亦是以「產業」結合「空間」的發展策略（劉維公，2004）。為了配合推動文化創意產業的政策，「華山藝文特區」在 2003 年底由藝文特區轉型為創意文化園區。

在國外，創意園區（Creative Center）的形成，亦起因於創意產業的興起，李察・佛羅里達（Richard Florida, 2002）在其《創意新貴》中提出創意資本（Creative capital theory）理論：「創意人掌握創意資本（Creative Capital），他們對於地點的選擇，往往能帶動地區經濟的成長；而他們比較偏好多元化、包容力大和對新觀念開放的地點。」（劉維公譯，2004：9）因此，創意經濟發達的地區，往往是創意人才聚集，高科技產業集中，以及展現包容性－亦即3T要件：科技（technology）、才能（talent）、包容（tolerance）的地方（劉維公譯，2004：5）。所謂的「創意地理學」，明白指出創意經濟主導的時代已經來臨，過去被認為是與經濟發展無關的因素，如生活風格，反而在「創意中心」的形成，扮演著關鍵的角色。英國學者 Charles Landry（2000）在其著作《創意城市：都會創新手冊》中，則是積極地說明如何運用具體的機制，去建構創意城

市。

這些概念，大致說明了近年來「創意中心」（Creative center）在歐美城市興起的原因，和其未來發展的趨勢；因此，創意文化園區的定位可以三項要素作為根據：

　1. 創意文化園區的營造應以文化藝術產業為核心，當地區域特性為主。
　2. 要落實文化創意產業聚落化。
　3. 可成為文化創意產業展示的窗口。

例如：文建會推動的五大創意文化園區，將視其目前使用情況、各園區地域資源和文化環境特性進行各項規劃，包括設立數位藝術特區、表演藝術場地、視覺藝術展場或創意生活藝術等交易平臺等，並策略性地扶植文化創意產業，成為跨專業與資源整合的平臺（**文建會**，2002）。

二、創意文化園區的功能

創意文化園區作為展示櫥窗，具有公開性與公眾性，可開放一般民眾進入參觀；其功能可分為（**劉大和**，2004）：

　1. 研發：提供藝術家的進駐如工藝工作坊、數位印刷設備、排練場所等。

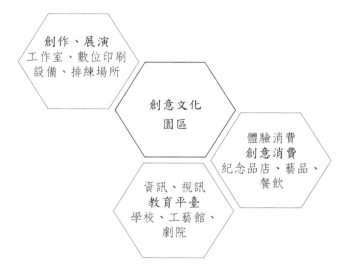

圖 1-1　創意文化園區的功能（本文整理）

2. 教育：訓練及培養人才，如學習中心、會議室、資訊、視訊、網路中心等。

3. 展演：如工作室、工藝館、劇院等。

4. 休憩：休憩空間如餐飲、咖啡屋等。

三、創意文化園區的型態

創意文化園區依其使用功能可分為幾種型態：

(一)創作型

著重藝術傳承，整備創作環境，提供創作者技術設備及資訊、文化設施等支援，以專業或業餘之各種領域「創作者」為主要服務對象，為藝術家提供藝術創作、國際展演交流之場域，如藝術村等。

(二)消費型

建立創作者與觀賞者之交流平臺，亦即透過消費性空間之營造、設計，進一步讓消費者體驗文化，並創造文化消費，消費型創意文化園區以文化消費環境之營造為目的，對內而言是一般市民的文化消費環境；對外而言，則是國際性的文化消費據點，展現國家文化創意產業之實力如書局、畫廊、藝術博覽會等。主要服務對象為：一般觀眾、文化消費者。

(三)複合型

複合型創意文化園區乃結合創作型與消費型創意文化園區兩者之功能，兼具創作性與消費性。兩者比重之差異，則須進一步考量園區所在地區之地方特性及園區在文化創意產業發展歷程中之階段性任務與角色扮演而定。複合型創意文化園區強調實驗、培植、商業的綜合發展。如將學校、工作坊、商店、餐飲、娛樂、表演區並置；一般的「創意園區」多屬此類型。

(四)產業發展專區

結合創作型與消費型創意園區之特質，同時兼具創作與文化消費空間；如英國伯明罕珠寶產業專區（劉維公，2004：95）。

第三節　創意文化園區之經營模式、
經營理念與運作方式

　　政府為獎勵民間投資公共建設，引進民間資金及借重民間企業經營效率，以達到加速公共建設之興建，並減輕政府財政負擔，在1994年起陸續通過施行「獎勵民間參與交通建設條例」、「獎勵公民營機構興建營運垃圾焚化廠推動方案」等法令，並於2000年公布施行「促進民間參與公共建設法」（簡稱促參法）（行政院，2000）。

一、創意文化園區之經營模式

　　有關上述民間參與「創意文化園區」的經營模式分述如下：

(一)公辦公營

　　藝文機構之軟體與硬體資源，從規劃、設計到使用、管理、維護等流程皆由公部門主導執行，無法由民間主動參與的，如公立美術館、科學博物館、圖書館等。

(二)公辦（產）民營

　　由於程序不同，可分為兩種方式：

1. BOT（Build-Operate-Transfer）模式

　　政府由於財政的考量將公有閒置空間或土地，交由民間團體投資興建和經營，等營運期間屆滿後，再將所有權移轉予政府。一般之程序為政府先進行前導性研究後，然後以公開發包方式，將公共建設之規劃或設計、建造均交由民間企業辦理，並由政府以授權（franchise）方式交予民間企業營運，由承包商在特許期內，負責設計、籌措經費、興建、營運與管理，在興建完成後，可以營運並回收成本，約期結束後將所有權再移交政府。例如民間團體參與學校游泳池興建，且代為營運，即屬於BOT型案例（余德銓，1996）。

　　BOT案具有先期投資成本高、回收期間長、相關風險高、政府與民間團體須長期廣泛合作及採用專案融資等特點，也因此遭遇到不少問題，如政府與民

間團體彼此信任不足、立場不同、欠缺經驗、關係人（參與者）眾多，整合不易、營運期間太長、風險不易評估，以致不易尋求銀行團支持等（余德銓，1996）。至於藝文空間的BOT案例，最困難的地方在於，既要承擔自負盈虧的壓力，又得符合社會的期待（梁秋虹，2004：48）。

2. OT（Operate-Transfer）模式

由政府投資新建完成後，委託民間團體營運；營運期間屆滿後，營運權歸還政府。由公部門針對某一特定之公有閒置空間或土地，擬定藝文發展方向，然後公開甄選民間經營團隊，該團隊應具備整體空間軟、硬體之規劃設計與經營能力，由民間經營團隊提出整體閒置空間之軟、硬體規劃構想，並經公部門之審查委員會審議通過後，再由公部門出資以契約方式委託民間團體，進行閒置空間的規劃設計與營運，並定期接受公部門監督和考核。例如：臺中市「20號倉庫」、臺北市「華山創意文化園區」和高雄市的「駁二特區」，都是文建會與民營企業（橘園國際策展）合作，而「巴比松特展」是美術館與媒體（中國時報）等民間團體合辦活動的模式。

OT 模式的優點在於借助民間之經營效率，避免政府經營不善、產生虧損或效率低落的狀況。

3. ROT（Refurbish-Operate-Transfer）模式

由政府委託民間，或由民間團體向政府租賃現有設施，予以整建後並為營運；營運期間屆滿後，營運權歸還政府。此方式即為ROT，係透過契約方式，由民間團體增修現有的公共設施，並取得一定期間之營運授權。

ROT 計畫通常適用於投資金額少、興建期短、風險較小的情況。

表 1-1　創意文化園區經營模式之整理

經營模式	投　　資	資產所有權	經　　營	營　　造	整體規劃
BOT	民間	政府	民間	民間	民間
OT	政府	政府	民間	民間	政府
ROT	民間	政府	民間	民間	民間

資料來源：梁發進、徐方霞（1998）。

以上幾種經營模式是目前國內經營公有閒置空間或公共設施經常使用的，特別需要注意的是公部門必須做好監督的工作，而民間團體須特別注意的是，

由於經營的是公有財產，要能將經營之資金的運用透明化，才能繼續得到政府和民眾的支持。由公部門進行公有閒置空間、土地的硬體設施修建，再以契約委託尋找民間團隊進行軟體開發與經營；此一做法經常造成軟、硬體配合效果不彰或二次施工的情況，且因空間之再利用性低，而容易形成新的閒置空間，因此在硬體規劃之時，先和經營單位討論，可以避免事後衍生的問題和資源的浪費，及行政程序的混亂（本文整理）。

二、創意文化園區之經營理念──任務、目標、願景

創意文化園區的經營單位其定位、經營理念和軟、硬體規劃，因應每個城市的地域特性與空間面積、特質之不同，應有部分調整，才能將效能發揮到最大。既然設置「創意文化園區」是國家發展計畫中重要的一環，其經營管理策略就必須以新思維來看待；臺北故事館執行長林秋芳（2004：58）提出她的看法：

早期文化空間經營的思維，大部分著重於硬體的興建，近年來「軟體」成為創造空間價值的最重要因素。包括：經營團隊的管理、提供的服務及詮釋文化的能力等，將文化價值透過轉換，落實到經營面；如展演的內容規劃、活動企劃、創意產品的包裝與行銷，乃至於新聞稿的內容、新聞時段的處理等。

(一)任務（mission）：實現共同行銷、資訊共享的目標

創意文化園區是臺灣新興的空間課題，其空間形式、功能和意義的特殊性與重要性，皆和過去的「科學園區」或「工業園區」不同。不過，如同八〇年代初期的科學園區，目前積極推動的創意文化園區，也被賦予一個任務：希望透過各種資源的整合、完善的空間規劃和有效率的行政協助，將文化創意產業從培育、創意研發等做起，期望提升文化廠商的發展機會，推廣文化產品和形成文化網路，來強化文化創意產業的競爭力（古宜靈，2004）。

(二)目標（goal）

至於設置創意文化園區的目的，主要是希望透過創作者、企業家之合作、

公部門的輔導、還有學術單位的長期合作等關係的建立，來共同推動地方的文化創意產業，並達成幾項目的：(1)閒置土地再利用；(2)城市形象再造、帶動地方經濟；(3)教育、訓練、諮詢機構、非營利組織等合作單位之成立；(4)導入商業機制。

(三)願景（vision）

期望未來能成為：

1.人際網路的平臺

不同領域或相同領域者，皆可藉此相互交流。

2.資訊網路的平臺

園區設置資訊網路平臺和數位設備，產業間資訊快速取得，以利流通。

3.創意交流的平臺

不同產業者能藉此交流，同時也建立創作者與觀賞者之交流平臺。

4.國際交流的平臺

作為國際性的「文化創意產業」的展示櫥窗，不定期提供產業資訊和展覽（劉大和，2004）。

整體說來，設置創意文化園區的目的是期望能將藝文、商業與消費者結合，並聚集成群，成為創作與展演且兼具娛樂、休閒功能的場域，並發展成一個共同整合行銷、消費、展示、教育與研發的產業網路，以推動文化創意產業之發展。

三、創意文化園區之運作方式

(一)藝企合作

透過資助策展、補助藝文活動，產業可以建立與創作者之夥伴關係，一方面可成為創作者之技術與設備支援平臺，二方面亦可為產品與企業形象做行銷之管道，促成產業與藝術之連結。

(二)產、學研發移轉

引入學校或產業界，作為其研究發展基地。將研發成果移轉至文化創意產業工作者，並提供相關之支援，如教學、訓練與諮詢服務等。

(三)非營利組織進駐

文建會人才培育計畫中對相關基金會、協會、學會等非營利組織輔導工作有一些輔導計畫，由非營利組織－藝術團體或基金會、文教組織等進駐創意文化中心，可以藉其專業能力（藝文活動、科技、溝通、諮詢等）和網絡資源，來共組合作單位，運作此資源中心。

關鍵詞彙

國家發展計畫	BOT 模式
文化創意產業	OT 模式
創意文化園區	ROT 模式
閒置空間再利用	經營理念
五大創意文化園區	任務
定位	目標
功能	願景
型態	運作機制
經營模式	藝企合作
公辦公營	產、學研發移轉
公辦民營	第三部門

自我評量

1. 試述政府設置「創意文化園區」的目的何在？以及目前選定哪幾個城市設置五大創意文化園區？
2. 試述創意文化園區的功能。
3. 舉例說明創意文化園區的四種型態。
4. 何謂「OT」的經營模式？
5. 試析創意文化園區的經營理念。

第二章 加拿大溫哥華葛蘭湖島文化藝術園區

學習目標

讀完本章內容後，學習者應能達成下列目標：

1. 了解加拿大葛蘭湖島園區之人文與歷史背景
2. 認識葛蘭湖島園區之自然環境與地理位置
3. 學習葛蘭湖島園區之基地規劃與園區規劃
4. 了解葛蘭湖島園區目前之現況
5. 了解葛蘭湖島園區之運作機制
6. 認識進駐的非營利組織、編制及相關的藝術節活動
7. 了解葛蘭湖島園區目前之經營管理策略

摘要

本章以「葛蘭湖島園區」的歷史背景、地理位置、園區規劃、經營單位和非營利團體的組織編制、財務規劃、運作機制及藝術節的活動等；實際說明加拿大政府的經營管理策略。共分四節，第一節為葛蘭湖島園區之歷史背景介紹；第二節為地理位置與基地規劃；第三節為園區的現況描述；第四節為經營管理之策略。

第一節　葛蘭湖島園區之歷史背景

　　早在十九世紀末期，沿著加拿大溫哥華的弗斯・克利溪（False Creek）旁的區域就是工業用地，當時聚集了鐵工、鋸木業等大型廠房，第二次大戰以後，經過了一段蕭條時期，逐漸成為停放廢棄船隻的破舊船塢。1970年代該區亦曾為工業區，但是不久就因區域污染、衰敗，導致整個工業區停工。幸賴有心人士的遠見，重新找回自然的生機，再進行更新與改造；後來溫哥華的都市發展計畫，通過了改建葛蘭湖島的計畫。這個計畫在1970年代已經成形，根據當時參與這個計畫的房地產顧問Phil Boname（2000）說開始是由房地產公司Pivotal提出此一計畫，規劃的內容是作為都會娛樂中心（urban entertainment center），其中還包括軟體的部分－行銷策略，由「市區商業改進協會」（Downtown Business Improvement Association，簡稱DBIA）擬定（Hoekstra, 2000）；透過當地市政廳與聯邦政府的代理的參與和經營管理，使它成了今日的人文薈萃之地。葛蘭湖島園區當初的發展目標即是以藝文、娛樂及都市休憩區為主軸；目標是在弗斯・克利溪流域（False Creek）一處占地約15.2公頃（陸地面積）的工業園區，創造一個適合從事藝文和休憩活動的城市樂園（McCullough Michael, 1996）。這個多元混合的重建計畫（Multi-Used redevelopment plan），結合了當地的休閒旅遊業、造船工業、藝術教育機構、觀光旅遊業、餐飲中心、商店、藝術家工作坊、兒童設施和博物館，發展成為一處結合自然生態、觀光、休閒遊憩和文化藝術的雅俗共賞、老少咸宜的創意園區（Creative Center）。目前葛蘭湖島園區是由加拿大聯邦政府委託加拿大房屋貸款局（Canada Mortgage & Housing Corporation，簡稱CMHC）經營，CMHC成功的經營管理，不但使葛蘭湖島園區美夢成真，且成為北美地區「閒置空間再利用」的典範（Sekora, 2004）；2004年11月，更獲「公共建設」組織（http://www.pps.org）評選為北美最完善的公共社區。

第二節　葛蘭湖島園區之地理位置與基地規劃

一、園區地理位置（見圖 2-1、圖 2-2）

葛蘭湖島園區位於加拿大溫哥華市的市中心，從葛蘭湖街（Granville St.）直達葛蘭湖橋，橋下的三角洲地帶即為葛蘭湖島園區（見照片 2-1），隔著弗斯‧克利溪（False Creek），可以眺望溫哥華市中心的玻璃帷幕大樓（見照片 2-2）。

圖 2-1　葛蘭湖島園區與臨近區域

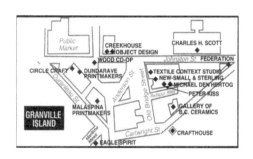

圖 2-2　葛蘭湖島園區地圖

資料來源：*Preview* 雙月刊（Sep/Oct/2003）

照片 2-1　園區入口

照片 2-2　葛蘭湖島碼頭區

資料來源：作者拍攝。

二、交通

來往其間的交通工具，有私人遊艇及載送遊客的海上小巴士（Aquabus），而橋下的汽車出入口，也總是絡繹不絕，除了當地居民以外，遊覽車也帶來了各國的觀光客。來往此地的公共交通工具：遊覽車、捷運系統（skytrain）、電車（street bus）、海上巴士等。

三、園區配置

(一)面積

1.基地全部面積

陸地面積約 37.6 英畝（acres）等於 15.2 公頃（hectares），加上水上建築物 2.1 公頃（hectares）共計 42.9 英畝（acres）（17.3 公頃）。

表 2-1　基地全部面積分配

數　目	區　域	面　積（公頃 hectares）
1	土地及海岸部分	37.6 英畝（15.2 公頃）
2	潮水部分	5.3 英畝（2.1 公頃）
共　計		42.9 英畝（17.3 公頃）

(二)區域分配

1.水上公共區域和建物部分

(1)水上建物面積。
(2)水上公共區域。

表 2-2　水上公共區域和建物部分

數　目	名　稱	面　積（英畝 acre）
1	水上建物	1.5 英畝
2	水上公共區域	3.8 英畝
共　計		5.3 英畝

2.陸上建物和開放區域

(1)陸上建物。

(2)開放區域：道路、停車場、池塘、開放的公共區域、遮蔽的公共區域、倉儲區。

3.工業區和其餘開放區

規定開放區的建築物和公共區域可有 20%的修改，公共區域必須超過十五公頃。

表 2-3　陸地面積（陸上建築物和公共區域）

數目	區域	面積（英畝 acre）
1	陸上建築物	12.0
2	道路	3.1
3	停車場	3.5
4	池塘	5.0
5	開放的公共區域	15.0
6	遮蔽的公共區域	3.0
7	倉儲區	3.2
8	工業區和其餘開放區	25.6
共　　計		37.6

資料來源：溫哥華葛蘭湖島參考文件/2001 年 2 月「City of Vancouver Reference Document for Granville Island February 2001 /False Creek」(Area 9)。

四、 園區規劃

葛蘭湖島園區各個使用單位的面積分布，也經過仔細的規劃，以比例來說，實際運用的面積中（不包括露天開放空間），最大部分為公共設施及藝術教育機構，其次為工業用地—包括水泥廠和造船場，接著是藝術家工作坊、大眾市場、辦公室、表演劇院、社區活動區、餐飲中心、商店街、旅館，在這樣複合使用（multi-used）的空間，一方面有利管理單位的運作，另方面也因多元功能的規劃，增加空間的使用率、提高整體經濟效益，同時也滿足不同年齡、背景遊客的多重需求；因此，這個綜合使用的規劃，被專家認為是葛蘭湖島園區成功的關鍵因素（CMHC,2004）（見圖 2-3，表 2-4）。

(一)葛蘭湖島區域配置

1　公共設施及學術機構（Institutional）
2　航海市場（Maritime）
3　藝術工作坊（Arts & Crafts）
4　工業區（Industrial）
5　大眾市場（Market）
6　辦公室、住宅區（Office & Residential）
7　餐廳、咖啡屋（Restaurants & Entertainment）
8　表演劇院（Performing Arts）
9　社區活動（Community & Recreation）
10　商店街（Retail）
11　旅館（Hotel）
　　停車場（Temporary Covered Parking）
　　其他暫時性使用區域（Other Ternporary Uses）
Total　　　　　共計（建築面積）

existing land space

圖 2-3　基地使用配置圖

資料來源：葛蘭湖島發展計畫（GI District Development Plan, 1995-2004）。

表 2-4　葛蘭湖島園區（區域分配表）

數　目	區　域	面　積（sq.ft）
1	公共設施及學術機構	185,000　sq.ft.
2	航海市場（Maritime）	91,700　sq.ft
3	藝術工作坊	64,000　sq.ft.
4	工業區（水泥廠等）	60,200　sq.ft
5	大眾市場	55,000　sq.ft.
6	辦公室、住宅區	51,600　sq.ft.
7	餐廳、咖啡屋	47,000　sq.ft.
8	表演劇院	46,300　sq.ft.
9	社區活動	45,200　sq.ft.
10	商店街	34,800　sq.ft.
11	旅館	28,000　sq.ft.
	停車場	114,000　sq.ft.
	其他暫時性使用區域	29,000　sq.ft.
總　計	共　計（建造面積）	851,800　sq.ft.

資料來源：葛蘭湖島發展計畫（GI District Development Plan, 1995-2004）。

註1：為了未來的發展和重建，允許20%（±10%）的彈性修改（建物區）目前已有部分調整，增設兒童遊樂設施，辦公室多設於二樓以上。

第三節　葛蘭湖島園區的現況描述

在溫哥華市中心的葛蘭湖島園區可以看到「創意」發展的源頭，一些鐵皮屋搭建的廠房，已經轉變成藝術家的工作坊，不斷地製造出陶瓷、玻璃、織品、雕刻等精美的藝品，這裡的創作者都經過嚴格的挑選，是當地最好的藝術家（PPS, 2004）。溫哥華市有兩百多萬人口，是個美麗的城市。觀光產業是這裡最主要的收入來源。葛蘭湖島園區位於溫哥華的市中心，得地利之便，距離市區的行政區、公共設施、購物商圈及大型酒店等旅遊設施很近。葛蘭湖島的碼頭區正對著老少咸宜的大眾市場和著名的葛蘭湖島旅館，這裡的港灣很美，葛蘭湖橋下各式各樣的大小船隻、遊艇來往穿梭，加上廣場的海鷗和街頭表演者的音樂，帶來休閒愉悅的氣氛，這裡的建築物大部分是使用木造或鐵皮、灰泥搭建而成，沒有繁複的外觀和高聳的建物；園區的設計主軸即為紀念葛蘭湖島早期歷史，因此還保留工業區的特色；即使是艾茉莉‧卡爾藝術／設計學院或葛蘭湖島旅館都沒有炫麗奪目的外表，外觀看來像是一致的廠房，只是巧妙地運用一些色彩和葛蘭湖島清澈的藍天碧海相映照（見照片 2-3）。

照片 2-3　葛蘭湖島園區鳥瞰圖
資料來源：www.granvilleisland.com

照片 2-4　大眾市場

一、大眾市場（Public Market）（見照片 2-4）

它是此地的地標，大眾市場是園區最早規劃的區域，已有二十六年的歷

史。早在 1970 年代園區發展初期，設計師即找遍當時北美的主要市場作為設計的參考，最後還是決定設計一處綜合的空間，有生鮮蔬果區、餐飲區和花卉、工藝品攤位，在這裡不論是法國的糕餅、美酒，或韓國的泡菜都可以買到，更不用說當地的特產－鮭魚，各式各樣的產品為了滿足這裡多元的美食文化和消費者。

二、教育機構（Emily Carr Institute of Art and Design、Arts Umbrella）（見照片 2-5）

島上另一個著名的機構是「艾茉莉‧卡爾藝術／設計學院」，這是加拿大的傑出女畫家艾茉莉‧卡爾於 1925 年創立，已有八十年歷史，以培養溫哥華的藝術、設計人才聞名，設立的科系有插畫、服裝和室內設計、視覺藝術和多媒體設計等。近年來，不但成立了藝術與科技中心還有視聽中心及圖書館，附設的史考特藝廊（Charles H. Scott Gallery），是溫哥華少數推動當代前衛藝術的藝廊，這裡不但展出學生的作品，也經常邀請國際知名的藝術家舉行交流展，如華裔藝術家蔡國強等，還發行藝術刊物，對於推廣社區民眾的藝術教育，有極大的貢獻；是此地居民的社區大學和溫哥華設計師的搖籃。除此之外，藝術傘（Arts Umbrella）是由「藝術傘基金會」所支持的藝術教育機構，專門培養具有視覺藝術、戲劇、音樂、舞蹈藝術等表演天分的青少年和兒童（2-19 歲）的學校。它是非營利（NPO）和慈善組織，每週提供二百六十次課程，每年有將近萬名學生受益，有專業的師資任教（見照片 2-6）。

照片 2-5　艾茉莉‧卡爾藝術／設計學院
資料來源：艾茉莉‧卡爾藝術學院。

照片 2-6　藝術傘兒童藝術教育機構
資料來源：作者拍攝。

三、航海市場（Maritime）

以海洋為形象（Image）的葛蘭湖島，自然有海釣博物館和航海市場，這是依葛蘭湖臨海及歷史屬性規劃的區域，提供私人船舶靠岸維修，有航海課程及紀念品店，其他如釣具行、划船、船具等亦受大眾歡迎。

四、展示和教育中心－模型船、海釣和火車模型博物館、工藝品展覽館（見照片 2-7）

模型船（見照片 2-8）、海釣和火車模型博物館是私人博物館，經營者為 Foreshore Projects Ltd，展出的模型皆為當地（BC 省）的工藝家的作品，開幕才一年多，是收藏家和業餘者的最愛。工藝品展覽館、藝廊分別由英屬哥倫比亞（BC省）的工藝聯盟（CABC）和加拿大藝術家聯盟（Federation of Canadian Artists）所經營，經常展出會員的作品。

照片 2-7　工藝品展覽館

照片 2-8　模型船博物館

資料來源：www.granvilleisland.com

五、工業區（Industrial Area）

這裡建築物，基本上仍然維持原來「工業區」的特色，大部分是鐵皮、灰泥及木造的建築物。早期的葛蘭湖島是個污染嚴重的「工業區」，經過政府和當地居民的努力，澈底重回自然的原貌，生態的維護是此地經營者 CMHC 的重

要使命;這裡至今仍保留著水泥廠(見照片 2-9)和造船工業(見照片 2-10),但是和其他的水泥工業不同的是,海洋水泥廠有 100%的再循環處理政策,2-5%的產品廢棄物重新再製成大塊的水泥柱,CMHC 因此再次獲得北美優良環保獎(譯自 *www.granvilleisland.com*)。

照片 2-9　水泥廠

資料來源:www.granvilleisland.com

照片 2-10　造船場

資料來源:作者拍攝。

六、藝術家工作室和工藝品店(Art-Craft Studio)

島上的倉庫型建築物,大多規劃為工藝家工作坊或工藝品店,工藝家工作坊,大都有二層樓中樓,一樓是展示區,二樓是工作區,可以兼顧工作和看店(見圖 2-4),遊客可以自由參觀他(她)們的實地操作,同時購買展示在櫥窗的作品。這些工作室相連成一條街獨具特色,包括吹玻璃、鑲嵌玻璃、版畫、印染、陶藝、皮雕、纖維編織、珠寶、樂器、紙雕、木器、雕刻、手工玩偶、模型屋等裝飾品。至於園區內的工藝品店如:網路倉庫(Net Loft)則專賣當地著名的工藝家作品,因此一些珠寶、手繪的服飾,甚至有工藝家的簽名。裡面還有一些專賣毛線、染料的編織材料行和設計類的專門書店,和玻璃珠(Bead)的材料工作坊(workshop),都是結合材料和教學的商店。其中如原住民的傳統木雕、服飾和印度的手染布料,都是極具特色的;中庭挑高做成天窗型的屋頂,是公共休憩區域,規劃為休閒的咖啡座,亦成社交的場所。

圖 2-4　藝術家工作坊（辦公室多在二樓以上）
資料來源：溫哥華葛蘭湖島參考文件／2001 年 2 月。

七、零售商店區（Retail Store）

　　一些時尚流行的精品店、海報、泳裝、服飾店、主題書店、CD 專門店、家具店、生活用品、戶外活動露營、運動、旅行、紀念品店、園藝店等，這些都是當地居民的生活創意商品，有些是較為獨特的設計、有些則是少量生產或量身訂作的商品，刻意和一般賣場做區隔的，還有一家美術用品社（Art Opus），專門提供區內藝術家和學生專業用的美術材料、工具和設備。

八、娛樂和餐飲區（Restaurants and Entertainment）

　　這裡到處可見一些知名的餐廳、咖啡店多搭建於岸邊或碼頭，有極佳的視野，是看完表演或晚上聚會的好去處，由於此地的大眾取向，島上的餐飲區設計得很隨意優閒，因此經常是高朋滿座。有些咖啡、冰淇淋攤位分散在戶外園區，販賣人員是熱心的義工，這是劇院或藝術節主辦單位用來籌款的方式之一。啤酒屋就在園區入口處，和兒童市場、水岸劇院（Waterfront theatre）相對，亦稱義工俱樂部，是義工們聚集的總部和遊客的最愛之一。

九、表演劇場（Performing Theatre）

　　這裡有幾座劇院，滑稽劇院（The Revue）坐落在岸邊，水岸劇院（Waterfront）與兒童市場（Kid's Market）相鄰，此外還有卡羅素（Carousel）劇院和

藝術俱樂部（Arts Club）就在園區入口處街道旁，有各式各式各樣的表演，如舞臺劇、兒童劇、舞蹈、歌劇、音樂演奏等，表演劇場（Performance Work）不設固定座位，有點鄉村味道，外面有咖啡座，正對著綠色的小丘和沿岸的住宅。此外，每年還有十幾次的節慶、藝術節活動，經常表演至深夜；露天表演場地亦提供一些街頭藝人表演的機會。

十、兒童遊樂區（見照片 2-11、照片 2-12）

園區入口處有一處兒童的遊戲公園，有小橋、溪水、柳樹、小火車和優閒的天鵝，一看就知道是專為兒童設計的。公園在一棟紅色建築物的後面，這棟建築物就是兒童市場（見照片 2-11），門口橫置一節舊火車，裡面有兒童遊樂設施、玩具店、服飾、文具、故事書、繪圖用品、面具、風箏等商店，還有迪士尼的卡通專門店；另外一處是大型的水上公園，兒童可以自由玩水或用水管互相噴灑。

照片 2-11　兒童市場外觀

照片 2-12　水上公園

資料來源：http://www.granvilleisland.com

十一、旅館（Granville Island Hotel）

葛蘭湖島旅館是園區唯一的一家旅館，正門面對著港灣，設有戶外咖啡座和餐廳，遊客可乘遊艇抵達，裡面有一切的遊樂設施，後門面對著表演劇院（Performance Work）、停車場及一片綠色的山丘；岸邊停泊許多遊艇和一些水上住宅、小餐館，黃昏時可以看到一望無際的夕陽和葛蘭湖橋以及對岸的住宅區，晚上可以步行到劇院看看表演，是一處極佳的休閒區。

十二、社區活動中心（Community and Recreation）

社區活動區（The Ocean Park），是一棟原木建築，四周大型的印地安圖騰原木柱是其特色（見照片 2-13），採開放型的設計，以便隨活動的目的而調整，遊客可隨意進入，經常用來舉辦附近居民的一些藝文活動，節慶時也成為比賽或展演的場所。

照片 2-13 社區活動中心

照片 2-14 辦公室

資料來源：本文作者拍攝。

十三、辦公室（Office）

經營單位（CMHC）的行政中心，和少數非營利團體如藝穗節的主辦單位（TFVTS）辦公室（見照片 2-14）設在園區入口處一樓，其餘如義工組織和工作人員的辦公室，大都設於商店或建築物二樓以上。

十四、住宅區（Residential Area）

葛蘭湖島園區碼頭、岸邊都有一些水上人家（圖 2-5、圖 2-6），形成特殊的景觀。附近的住宅，成為創意新貴聚集之處，此地房地產熱絡，是理想的住宅區。每季定期舉辦各類文化藝術活動，吸引眾多遊客；因此被「公共建設」組織評選為北美最完善的公共社區（PPS, 2004）。

圖 2-5　水上建築物的結構圖　　　　圖 2-6　水上建築物透視圖

註 2：水上建物和既存的建物相連，或建在新建的碼頭區域。
資料來源：溫哥華葛蘭湖島參考文件／2001 年 2 月。

第四節　葛蘭湖島園區之經營管理策略

一、葛蘭湖島園區之經營模式

　　葛蘭湖島園區目前由加拿大聯邦政府所經營，其經營模式是採取「公辦公營」的模式，經營單位為加拿大的房屋貸款局（CMHC）；它的主管是勞工與房屋部的部長（Minister of Labor and Housing），1972 年 CMHC 得到加拿大聯邦政府的授權，開始重建葛蘭湖島園區的計畫，CMHC 是加拿大全國性的房地產經紀公司；從規劃設計到經營管理、維護等軟體與硬體資源，皆一手包辦。由於有都市重整的經驗和技術，以及許多的財經人才，葛蘭湖島園區的重建可以說是其經典之作，從 1974 到 1982 年間，加拿大聯邦政府開始投資整建葛蘭湖島園區，成立管理委員會；到了 1983 年起，葛蘭湖島園區就可以自給自足，不再依賴政府的補助，園區的維修經費來自園區的營收－包括稅收和公、私部門的租金收入。1976 年又成立葛蘭湖島信託基金，由九位當地社區居民組成，對葛蘭湖島的經營方向，提出忠告（*CMHC, 2004*）。因此，葛蘭湖島園區的經營單位雖是公部門的代理，卻是經濟獨立的經營模式。此外，CMHC 在藝文活

動的節目策劃方面，也和當地的文化藝術團體合作成為一種夥伴關係（*Carley, 2005*），民間的非營利團體也進駐此地，負責監督、管理機制。從推動藝術家進駐計畫，到民間企業（零售商店、餐館）的承租管理等，因此，葛蘭湖島園區是由公、私部門及第三部門共同參與打造而成。

二、經營單位－加拿大房屋貸款局（CMHC）

㈠加拿大房屋貸款局簡介

CMHC 是加拿大政府在 1946 年所設立的，開始是為了第二次世界大戰返鄉的退役軍人興建住屋；而後，由於需求的增加，業務迅速擴展至全國。1972 年加拿大聯邦政府開始倡導重建葛蘭湖島，同年，CMHC 得到政府的授權，當時因為CMHC正在葛蘭湖島進行房屋創新的發展計畫，而且有都市重整的經驗和技術，可以接受這個挑戰；葛蘭湖島的重建計畫可以說是其代表作之一。這個重建發展計畫在 1970 年代落實，1979 年正式開放給群眾，由公部門、民營企業，以及非營利法人團體共同參與打造而成（*CMHC, 2004*）。葛蘭湖島以CMHC自行開發的方式，將廢棄的廠房重整再租給廠商或以藝術團體、藝術家進駐的方式，使財務運作達到自給自足；這個計畫在今日已得到了顯著的效果，在加拿大房屋貸款局的管理之下，有一套明確的運作方法。CMHC雖然是全國性的房地產經紀公司，但是，它卻不是一個純粹以營利為目的的企業組織，1979 年正式改名為CMHC。同年購得蒙特婁（Montreal）的密爾頓公園（Milton Park）區域的土地，成功地將其營造為加拿大最成功的、非營利的低收入者住宅開發案。葛蘭湖島的重建、開發，當初也是為了照顧當地的低收入者，如原住民、工藝創作者。當然，此重建計畫經歷幾個階段，長期的耕耘才獲致今日的成功，但是，CMHC 的規劃、經營管理確實功不可沒；1983 年 CMHC 獲得最高的榮譽－聯合國和平獎章（*CMHC,2004*）。

㈡非營利團體的進駐

葛蘭湖島園區的經營單位除了加拿大房屋貸款局（CMHC），是由政府直接授權管理以外，還有第三部門的進駐，包括非營利組織（NPO）和非政府組織（NGO）。例如：葛蘭湖島文化協會（GICS）是 2001 年成立的文化藝術社團，它是一個非營利組織；支持島上數量龐大的文化藝術活動，並參與節目方

向的企劃。目前葛蘭湖島文化協會（GICS）和 CMHC 簽定經營的合約，負責二個主要的表演場地：一個是有二百四十個座位的水岸劇院（Waterfront Theatre），另一個是比較有彈性的、不限座位的表演劇場（Performance Work）。它的經費來源是票房的收入和場地的租金，還有CMHC每年的小額補助款；協會每年都提供贊助表演、視覺藝術家的名額，和負責管理一些戶外廣場的街頭表演節目。這些戶外的表演者，都要透過管理的機制，註冊登記、申請通行證、買賣許可等，以維持一定的人數和安全措施（*Carley, 2004*）。葛蘭湖島商業和社區協會（GIBCA），是非政府祖織（NGO）採會員制，它的會員幾乎涵蓋了葛蘭湖島園區所有的商家；它所扮演的是島上的商家和當地社區團體的溝通橋梁，任務是關注和解決園區內的交通、安全問題以及協助島上活動的推廣，是CMHC 的合作單位之一（*McCurdy, 2004*）。此外，溫哥華第一劇院協會（TFVTSS）是藝穗節（Fringe Festival）的策劃和主辦單位。

藝穗節起源於愛丁堡藝術節，每年固定在北美的重要城市會有巡迴演出（演出期 10～14 天）。TFVTSS 是其重要的聯盟，2004 年藝穗節歡度其二十周年慶，預售票比 2003 年成長了六成，是英屬哥倫比亞（BC 省）有史以來最大的戲劇嘉年華盛會；它在葛蘭湖島園區的辦公室共有十六位全職的工作人員，十一位票務工作人員和二百多位義工（*Schrader, 2004*）。

目前進駐葛蘭湖島園區的非營利團體有：

1. 葛蘭湖島文化協會（The Granville Island Cultural Society，簡稱 GICS.）。

2. 葛蘭湖島商業和社區協會（The Granville Island Business & Community Association，簡稱 GIBCA）。

3. BC 省工藝聯盟（Craft Association of British Columbia，簡稱 CABC）。

4. 藝術傘基金會（Arts Umbrella Foundation）。

5. 艾茉莉‧卡爾藝術／設計學院（Emily Carr Institute Art and Design）。

6. 卡羅素戲劇公司和學校（Carousel Theatre Company & School）。

7. 溫哥華第一劇院協會（The First Vancouver TheatreSpaces Society），也有辦公室進駐於此，還有義工組織的辦公室等。

8. 大溫哥華區劇院聯盟（Greater Vancouver Professional Theatre Alliance）。

9.溫哥華劇院運動聯盟（Vancouver TheatreSports®League.）。

10.加拿大藝術家協會（Federation of Canadian Artists）。

三、經營理念

CMHC歷經二十五年的經營管理的經驗，做了長期的發展規劃，它的企業經營理念是：「加拿大人之家（Home To Canadians）」，雖是公營事業，但是強調企業化的經營和人性化的管理。

㈠任務（mission）

提供一個自給自足的環境，維持過去傳統的工業區的特色，另方面透過文化藝術和教育的培養和商業的機制，促進文化藝術產業的發展。

㈡願景（vision）

繼續發展成一處新的文化綠洲，本著尊重傳統、追求卓越的信念；服務當地社區的居民。

㈢目標（goal）

維持葛蘭湖島上土地的複合使用和活動之多元化，營造一處老少咸宜的環境，吸引各種年齡層和等級的民眾，到此遊憩。

四、經營團隊的組織編制

葛蘭湖島園區之經營團隊除了CMHC之外，尚有一些非營利組織進駐，這些當地的文化藝術團體大都接受CMHC的部分補助，或協助部分業務如藝術節的推展，成為夥伴（CO-OP）的合作關係，此外義工組織亦為重要的人力資源。

㈠加拿大房屋貸款局（葛蘭湖島分公司）之組織編制

葛蘭湖島的經營單位即是CMHC在溫哥華（Vancouver）辦事處，位於溫哥華商業中心，直屬CMHC在哥倫比亞省（British.Columbia and Yukon）的分公司，另外還有行政辦公室在葛蘭湖島園區；經營團隊包含一位執行長和四個部門的經理，共有專職員工五十人。

四個經營部門包括：

1. 財務部門（包括人事部）。
2. 資產與服務部門（包括租賃、戶外環境維持；保全和停車場管理）。
3. 公共事務與節目企劃部門（包括行銷、宣傳、資源和媒體）。
4. 大眾市場和工藝店部門（包括大眾市場租賃、管理和場內管理）。

加拿大房屋貸款局葛蘭湖島分公司組織編制

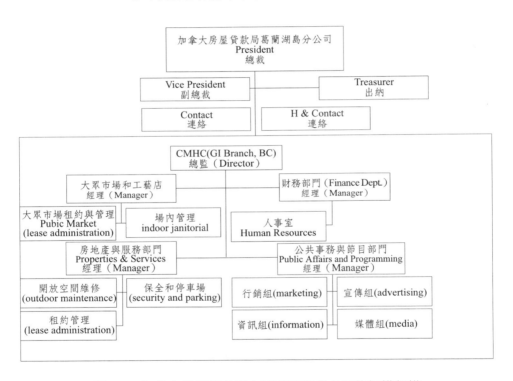

圖 2-7　加拿大房屋貸款局在葛蘭湖島分公司的組織架構

資料來源：CMHC Management Office.

(二)非營利組織的組織編制——以葛蘭湖島文化協會（GICS）為例

葛蘭湖島文化協會（GICS）的組織編制

葛蘭湖島文化協會是非營利組織，長期支持島上數量龐大的文化藝術活動，和CMHC是合作的關係，並接受委託參與節目方向的企劃，目前它負責管

理二個劇院和一些戶外廣場的街頭表演節目，CMHC每年補助12%的經費，其餘來自票房的收入。

表 2-5　葛蘭湖島文化協會（GICS）組織編制

數目	職　　位	單　　位	人數
1	執行長（Executive Director）	行政部	1
2	藝術行政／戶外演出統籌（Administrator/ Bucker Coordinator）	行政部	1
3	服務部經理（Client Services Manager）	服務部	1
4	製作部經理（Production Manager）	製作部	1
5	WT 場地技師（Venue Technician, Waterfront Theatre）	技術部	1
6	PW 場地技師（Venue Technician, Performance Works）	技術部	1
7	場外服務人員（Front of House Staff）	服務部	8
8	共　　計（Total）		14

資料來源：葛蘭湖島文化協會（GICS）。

五、財務計畫

(一)政府的投資──成立「葛蘭湖島信託基金」

1973年勞工部（CMHC的主管部會）成立一個顧問型的「葛蘭湖島信託基金」（Granville Island Trust）。這個信託基金是由當地挑選九位顧問組成，對經營單位提供經營方向的各種建議；估計從1973到1982年間，聯邦政府共在葛蘭湖島投資了約二千四百七十萬加幣，1973年以五百七十萬加幣清償管理委員會的貸款，1973到1982年間，聯邦政府共投資了一千九百萬加幣，用來整修和改善園區的硬、軟體設施。

(二)營運的收入

自1983年以後，葛蘭湖島園區在財務上已能自給自足（目前，每年營業額高達一億三千萬及八百多萬加幣的稅收）。維修和經營的費用則由進駐園區的單位支付（園區的租戶包括：公部門、非營利機構和私人企業）。例如：GICS營運經費12%來自 CMHC 每年提供的補助，其餘的營收則來自兩個劇院的票

房收入（*Jan Carly, 2004*）。

㈢現金保存基金（Capital funding reserve）

1988 年 3 月由財政部督導，CMHC 發展一個計畫稱為「現金保存基金」，作為葛蘭湖島園區的基礎維修和經營的經費來源。

六、葛蘭湖島園區目前的營運狀況

葛蘭湖島園區的運作機制可區分為三部分，一部分是工業用地，園區仍然保留水泥廠、造船區，另一部分是公共設施、大眾市場、兒童市場、商店街的管理，第三部分是工藝家進駐計畫。1979 年葛蘭湖島園區正式開放，當時加國政府以小規模的實驗性行動，開始嘗試推動以文化、藝術、設計為主軸的新的產業基地。廢棄的工業園區經過重新的規劃和整修後，以低廉的價錢，出租給創作工作者，稱為「工藝家進駐計畫」：每間工作室有兩層樓高（內為樓中樓設計），承租的多為工藝家（Artisan），一間工作室可以一個人或兩人以上共同合租，合約為三年或六年一期（*CMHC, 2003*）。工藝家不僅可以在其中工作，還可以展售作品，因而產生「集市」效果。初步效應形成後，政府再引進公、私部門資源，成立管理委員會（Harbor Board），提供產業發展的各項公共設施和諮詢服務。

「由於島上大眾取向的特質，此地進駐的藝術家多為當地的工藝家，多以從事工藝類及繪畫為主，從事實驗性及前衛、多媒體範疇的較少」（鄭慧華，*2001*）。此地的工藝產品深具當地的原住民－印地安人（First nation）的文化特色。島上的商家型態，除了大眾市場、餐飲業之外，多數以工藝和設計為主，包括陶藝、玻璃、木工雕刻、繪畫、版畫、飾品、織品及具地方風味的民俗產品等，造就出島上的藝術氛圍。島上共有五座劇院：卡羅素劇院（Carousel Theatre）、水岸劇院（Waterfront Theatre）、藝術家俱樂部（Arts Club）、表演劇坊（Performance Work）以及滑稽劇場（the Revue）。其中有各式各樣的表演，包括舞臺劇、歌舞劇、滑稽劇、兒童劇等，全年不斷的戶外演出和配合季節、節慶日所推出的藝術節活動；加上溫哥華第一劇院協會（TFVTSS）、溫哥華劇院運動聯盟（VT. SL）的進駐和當地的美食餐飲、兒童天地、大眾市場配合當地的自然景觀和船塢特色，更使得葛蘭湖島園區成為溫哥華重要的觀光景點。

島上全年不斷的藝術節，更是配合當地的觀光節慶而設計，每個月都有不同的節目（見表 2-6）。根據 2003 年 CMHC 的統計資料顯示：葛蘭湖島目前每年

表 2-6 葛蘭湖島園區每年舉辦的各類藝術節活動

No	日　期	名　　稱	負責單位
1	3 月	春假戲劇藝術節 Spring Break Theatre Festival	Great West Life
2	4 月	溫哥華國際爵士樂藝術節 Vancouver du Maurier International Jazz Festival	TD bank/Coastaljazz
3	5 月	新舞臺劇藝術節 New Play Festival	Playwrights Theatre Centre
4	5 月底	溫哥華國際兒童藝術節 Vancouver International Children's Festival	CMHC
5	6 月	溫哥華民俗音樂藝術節 Vancouver Folk Music Festival	CMHC
6	7 月	加拿大國慶日（Canada day）	CMHC
7	7 月	溫哥華國際笑話藝術節 Vancouver International Comedy Festival	TWUC/ BC Arts Council The Canada Council for the Arts
8	8 月	溫哥華國際獨木舟藝術節 Vancouver International Wooden Boat Festival	The Vancouver Wooden Boat Society
9	9 月	溫哥華國際藝穗節 Vancouver Fringe Festival	The First Vancouver Theatre Society
10	10 月	溫哥華國際作家藝術節 VancouverInternational Writers (& Readers) Festival	BC Arts Council
11	12～1 月	聖誕節及元旦慶祝 Island Holiday Spirit	CMHC
12	2 月	中國新年節慶 Chinese New Year	CMHC

資料來源：www.Granvilleisland.com

約有一千多萬人次的觀光客，比起十年前（每年八百萬人次），訪客的人數已成長了三分之一（見附錄）；夏天平均每天訪客人數二萬五千至四萬人，視週日、週末、季節而定，其中 70%的遊客，不是英屬哥倫比亞（BC）的居民（*Miller, 2004*）；不僅使當地的觀光產業更加蓬勃，還帶動了房地產業的發展。

　　「目前，葛蘭湖島上約有三百個商家和文化機構，每年提供了二千五百個以上工作機會和約臺幣二十五億（130 million 加幣）的營業收入」（*CMHC, 2005*），充分發揮了「複合性創意園區」的最大功能。

七、未來發展計畫

　　加拿大房屋貸款局（CMHC）歷經二十五年的經營管理的經驗，對葛蘭湖島園區做了長期的發展規劃，它的經營目標是提供一個自給自足的環境，除了繼續維持傳統工業區的特色，另方面透過文化、藝術的運作、教育性的節目的開發和商業機制的導入，成功地整合這些不同的功能，目的除了促進當地文化創意產業的發展，更為葛蘭湖島園區提供永續發展的長遠計畫，因此其未來的發展計畫是「本著尊重傳統、追求卓越的信念，繼續發展成一處新的文化綠洲；服務溫哥華當地的居民」（*CMHC, 2005*）。

關鍵詞彙

加拿大葛蘭湖島園區	組織編制
歷史背景	財務計畫
地理環境	營運狀況
基地規劃	藝術家進駐計畫
園區配置	非營利組織
經營管理策略	藝術節活動
經營單位—加拿大房屋貸款局	發展計畫

自我評量

1. 簡述加拿大葛蘭湖島園區的發展沿革？
2. 說明葛蘭湖島園區的運作機制？
3. 何謂藝術家進駐計畫？
4. 目前進駐葛蘭湖島園區的非營利組織有哪些？
5. 企劃一個簡單的藝術節活動。
6. 試擬一個「創意文化園區」的發展計畫？

第三章 葛蘭湖島園區經營管理策略之探討

學習目標

讀完本章內容後，學習者應能達成下列目標：

1. 了解 SWOT 分析的意義與運用
2. 分析葛蘭湖島園區經營管理的優、劣勢
3. 分析葛蘭湖島園區經營管理的機會與威脅
4. 了解葛蘭湖島園區經營成功的原因
5. 說明葛蘭湖島園區經營管理策略的價值

摘要

上一章已對葛蘭湖島園區案例做了詳細的介紹，本章將就其經營管理策略做探討；其實經營管理的成果受到許多因素的影響，本文先以探索性研究法蒐集足夠的資訊做成紀錄，找出這些紀錄的共同特性，然後以 SWOT 分析法針對葛蘭湖島園區做優勢與劣勢的判斷，和外在環境的機會與威脅做分析，再依歸納法做條列式的整理，這兩項研究法為策略探討之工具，綜合這兩部分的研究結果，做出本文的結論與建議。

第一節　葛蘭湖島園區經營管理策略之探討

一、葛蘭湖島園區經營管理策略的 SWOT 分析（見表 3-1、表 3-2）

　　SWOT 這幾個英文字代表優勢（Strength）、劣勢（Weakness）、機會（Opportunity）、威脅（Threat），因此，針對組織內部資源如組織的競爭力、創作、財務、公關、人力資源、資訊的運用、行銷的優勢、劣勢與外部環境的客觀條件如政治、經濟、社會、科技、人文的環境、趨勢或合作與競爭對象的機會與威脅做整體評估，稱為 SWOT 分析；依此分析可以判斷出被分析單位的整體優、劣勢（Kotper, 1997）。

　　本文以葛蘭湖島園區的經營單位做 SWOT 分析單位，目的在探討其成功的原因，為國內創意文化園區的經營管理，提供更有效之建議。

表 3-1　葛蘭湖島園區經營管理策略的 SWOT 分析(一)

No	項　目 （CMHC 內部資源）	優　勢（Strength）	劣　勢（Weakness）
1	經營單位 CMHC	加拿大全國性房地產建設 經營管理公司 政府的代理 聲譽良好	
2	經營管理能力	企業化的經營 務實的經營策略	
3	定位	文化藝術、休憩園區 成功地結合當地觀光創意產業	
4	複合基地規劃	多元化的功能利於運作管理	
5	整體設施	閒置廠房再利用	維修問題
6	建築特色	保留「工業區」的設計基調	
7	人力資源管理	注重人性化的管理	
8	義工組織龐大	提供即時支援、節省支出	管理問題

（續上表）

9	服務品質	員工親切、熱心 注重消費者意見（意見調查）	
10	兒童福利設施	無障礙設施 顧及兒童需求、教育課程免費	
11	財務情況	委託投資理財專業顧問處理 穩定、營收能自給自足	
12	導入商業機制	園區有 300 多個商家	傾向商業化的趨勢
13	教育平臺	艾茉莉・卡爾和藝術傘教育機構、藝術家和文化團體 海釣、模型船、火車博物館	教育資源多以文化藝術類為主
14	專業導向	十個非營利組織進駐 提供專業諮詢、合作 劇場管理、藝術節的籌辦	實施會員制
15	保留傳統產業	水泥、造船工業仍然運作 達到環保要求	
16	文化創意產業櫥窗	地方文化創意產業展示平臺	
17	跨領域的整合	彈性策略運用	
18	場地申請	建立審查制度公開、透明化	名額少、申請困難
19	文化特色	以當地的印地安文化為主 多元文化	文化差異大
20	觀光行銷	創意的廣告行銷	
21	媒體的推廣	充分運用電視媒體	
22	資訊運用	園區網路建置完善 E 化、網路化	
23	發展計畫	長期、永續的規劃	

表 3-2　葛蘭湖島園區經營管理策略的 SWOT 分析㈡

No	項　目 （外部的環境因素）	機　會（Opportunity）	威　脅（Threat）
1	優越的地理位置	近市區行政中心 商業、文教中心	
2	政府的支持	屬於聯邦政府	
3	政策	移民政策的實施	
4	自然生態環境	洛磯山脈豐富的自然資源 注重環保，低污染 碼頭景色宜人	
5	觀光資源	臨近多處觀光景點 美食、節慶活動多	觀光產業競爭多
6	氣候條件	春、夏氣候涼爽	秋季多雨、冬季寒冷
7	交通建設	溫哥華市有完善的交通系統	假日塞車嚴重
8	治安情況	溫哥華市整體治安良好 社區治安優良	
9	城市形象	觀光城市 旅遊節目、設施多	
10	地方經濟因素	地方政府的財務情況 觀光、創意產業之成長	溫哥華的失業率 8% 此地的原料多仰賴進口
11	國際經濟因素	亞洲 經濟成長，觀光人數增加 加幣增值	受國際貿易、油價、美元匯率 之影響
12	種族、文化特色	多元種族文化	
13	生活水準	房地產上漲	物價指數高 造成排斥效應
14	流行趨勢	文化、體驗經濟的趨勢 形成創意中心	
15	社區的支持	居民知識水準高、非營利組織 協調、運作	觀光客多 造成居民困擾
16	資訊網路	便利的公共資訊網	
17	國際性活動	2010 冬季奧運 國際藝術節的推廣	

資料來源：本文整理。

第二節 研究發現─歸納葛蘭湖島園區成功的因素

綜合葛蘭湖島園區的SWOT分析，可以看出它的強勢勝於劣勢，機會亦多於威脅，由此可以歸納出葛蘭湖島園區成功的因素：

一、選擇優秀的經營單位─加拿大房屋貸款局

葛蘭湖島園區的土地所有權是屬於加拿大聯邦政府（*CMHC, 2005*），加拿大房屋貸款局成立於 1946 年，是全國性的房地產建設公司，1972 年接受聯邦政府的委託，開始葛蘭湖島園區的重建計畫。CMHC雖然是全國性的房地產經紀公司，但卻不是一個純粹以營利為目的的企業組織，因為有政府的財務支持，開始即以自行開發的模式，再租給進駐的廠商和藝術家，由於，CMHC是很先進、專業的地產開發公司，財務運作透明化、而且有一個研究部門，對於都市計畫和房屋的各種問題，可以透過這個部門預做評估。加拿大房屋貸款局以長期的心態經營葛蘭湖島園區，且是唯一的經營單位，能有永續的發展規劃和遠見，因此帶來穩定的成長和豐碩的成果。

二、清楚的「定位」─複合型（Mix-used）的創意空間

葛蘭湖島的改造運動，得利於開始清楚「定位」，早在 1970 年代初期提出計畫的 Pivotal 公司就以都會的娛樂中心作為規劃的內容（*Hoekstra, 2000*）；當時就決定採複合型（Mix-used）的基地規劃，因為複合使用的概念，帶來不同功能的產業進駐，首先是大眾市場也採取綜合的設計，CMHC從空間的規劃到管理，都有一套明確且有效的方法和制度。透過適當的比例分配與規劃，將園區的空間分為三大主要區域：公共區域、藝術家工作室和工業用地；以實際運用的面積比例來說，最大的部分為公共區域及學術機構，其餘各單位空間的面積分配，也經過事先的調查、研究做成適當的分配比例。這些資源的複合使用，有利管理單位的運作管理；因此，合理的規劃應是葛蘭湖島園區成功的關鍵因素（*CMHC,2004*）。

三、保留地區的傳統特色─以「工業區」概念作為設計的主軸

溫哥華政府為了紀念葛蘭湖島前身的歷史特色，以「工業區」這個概念，作為此地重建設計的主軸。為了保留舊工業區的氛圍，維持鐵皮屋和木屋的基調，重建計畫也擬定以藝術取向為基礎，用色彩來營造空間的趣味；除此之外，除了建築物外觀設計的一致性外，內部空間的設計應該也是成功的因素之一；一樓開放作為大眾活動的空間，辦公室則大多設在二樓以上。「這裡的建築物儘量維持簡單、機能性、色彩鮮明、活潑但調和，進行一連串的改建與整修的行動，成功地營造整個區域的藝術氛圍，使一個廢棄的船塢重新找到生命；逐漸發展成優雅的住、商混合環境，同時帶動附近房地產的發展」（鄭慧華，2001）。由於對於整體園區的空間規劃有清楚的定位，能夠精準的掌握設計的基調和主軸，園區進駐的商店內、外設計都被要求配合街景和維持工業區的原則做外觀設計，以凸顯其「工業遺址」和「廢棄船塢」的主題。葛蘭湖島的船塢特色，也豐富了溫哥華城市的優美的景觀。

四、成功的軟體經營策略─設定文化、藝術為操作主軸

軟體方面的運作也是營運成功的重要因素，CMHC 在 1972 年開始以小規模的實驗性行動，推動以文化、藝術、設計為主軸的產業基地的嘗試。然後以低廉的價錢，出租給工藝創作者；溫哥華當地有「印地安文化」的傳統保留區，「印地安文化」是很獨特的美洲文化，其藝術上的成就也是有目共睹的，加拿大政府一向尊重少數民族的傳統文化，並善用其優勢，加以輔導發揚光大；成為溫哥華多元的文化特色。此地進駐的藝術家多以從事工藝類及繪畫類為主，如編織、玻璃、金工、陶瓷、紙藝、木刻、造船等，和大量的表演活動。從事實驗性、裝置及前衛、多媒體範疇的較少。藝術家的進駐是其重要的軟體策略，不但帶動當地人民的就業、提升生活品質，並促進當地文化創意產業的成長。

五、創意人才的聚集，共同營造成教育型社區和創意中心

葛蘭湖島園區所特有的一種輕鬆、休閒、自然和充滿人文、藝術的氣氛，吸引當地多數「創意人才」的青睞，附近居民多為高級知識份子，重視生活品味和教育。這一點，艾茉莉·卡爾藝術／設計學院和兒童、青少年的藝術搖籃

一藝術傘教育機構，扮演了關鍵性的角色；近年來葛蘭湖島園區已發展成為溫哥華的「創意中心」，亦為當地文化創意產業的展示櫥窗。其實，溫哥華的製造業並不發達，它的情況和英國、澳洲較類似。它是北美除了好萊塢之外第二個熱門的拍片、製片中心；近年來，數位設計產業尤其盛行，生活創意產業、文化觀光業成為此地產業的主流。

六、成功的商業機制，帶來可觀的營收和稅收

從 1983 年以後，葛蘭湖島園區在財務上已能自給自足。維修和經營的費用則由進駐園區的單位支付（園區的租戶包括：公、私部門和非營利機構）。葛蘭湖島園區目前有三百多個商家，從大眾市場到一些餐飲、工藝品店、都能創造自己的特色，形成創意的聚落（Creative Cluster）；成功的商業機制，帶來可觀的營收和政府的稅收的增加。此外，企業化的經營策略、健全的財務規劃和適當的投資理財、這一點CMHC功不可沒，因為它有龐大的企劃、經營管理人才，組成優秀的經營團隊，才能使葛蘭湖島園區持續繁榮。近年來，由於新的移民政策造成溫哥華多元的文化背景，更助長其貿易的發達；此地的生活產品，大都來自鄰近的美國和依賴他國進口，商店多數都以工藝與設計類產品為主。目前財務狀況健全、樂觀，不但能自給自足，過去政府投資、貸款已回收，更帶來大量的營收和稅收。

七、善於結合和運用當地的文化特色與觀光資產

除了葛蘭湖島本身的交通便利，和市中心的優越的地理位置，溫哥華的自然景觀和豐富的文化觀光資源，也是每年為葛蘭湖島園區帶來千萬觀光人潮的重要因素。葛蘭湖島以「文化觀光」作為園區發展的特色和內容，配合不同季節的旅遊活動，設計多元的慶典節目。目前，園區每個月固定有不同的活動規劃，如：藝穗節（Fringe）、音樂節（Music Festival）、獨木舟節（Wooden Boat Festival）等等，這些精彩的表演節目，透過專業的設計、規劃，引進多元文化的不同風格的展演，「藝穗節」（Fringe Festival）是葛蘭湖島園區每年固定的秋季藝術節活動，規模龐大，結合各種不同領域的藝術，包括：攝影、錄影藝術、視覺藝術、多媒體藝術、表演藝術等；「藝穗節」的表演團隊來自世界各國，更是吸引各國觀光客的主因。

八、親子同樂，兼顧兒童的需求

CMHC同時亦注意市場的區隔，由於兼顧兒童的需求，因此，設有芭蕾舞學校、兒童劇院、兒童市場等。節目也是老少咸宜、雅俗共賞，像藝術俱樂部經常有兒童劇的演出，園區還規劃完善的遊樂設施及無障礙的環境設施，如水上公園，配合一些節慶活動都會設計兒童節目，如國際兒童藝術節、中國新年等。

九、第三部門的參與和監督

當地政府有計畫地輔導一些非營利的藝術組織如：葛蘭湖島文化協會（GICS）、工藝藝術聯盟（CABC）、葛蘭湖島商業和社區協會（GIBCA）、第一劇場協會（TFVTSS）等，並設立各種文化設施如：圖書館、社區中心和史考特畫廊、視聽中心等，輔導不同年齡層的居民－兒童、青少年、成人，共同營造社區的未來。這些團體的進駐，成為CMHC的經營夥伴，可以協助企劃和經營管理島上的藝文、展演活動，甚至交通、安全等項目，如葛蘭湖島信託基金會也會對經營的各類問題，提出忠告和意見。

十、社區民眾的熱心參與－龐大的義工組織

葛蘭湖島園區有龐大的義工組織，大都由當地的愛好藝文、戲劇活動的社區居民自動自發地參與；葛蘭湖島園區每年有各式各樣的藝術節（Festival），主辦單位將所有的門票收入，大多數都給了表演團體，因此必須使用大量義工（*Kirsten, 2003*）。主辦單位會提供一些免費的劇院門票、T恤、紀念品給義工們，還可參加一些教育、學習的講座和機票旅遊的抽獎活動等；一些園區的餐飲、商店也會有折扣和舉辦聯誼會，如葛蘭湖島的啤酒公司還成立義工的俱樂部，平時他（她）們也有自己的組織，定期聚會以保持密切的連繫。此地的義工組織龐大，人數有幾千人，居民熱愛藝文、戲劇活動，非常友善、熱心；當然這也是多年經營的成果。

十一、完善的交通系統和公共設施

溫哥華的交通系統是北美首屈一指的，溫哥華有北美最完善的交通系統，

葛蘭湖島園區又位於溫哥華市中心，附近觀光飯店林立，臨近區域即為市政府的行政中心，因此文教設施聚集，美術館、科學館、圖書館都在三十分鐘的車程以內；捷運系統便利，因此，帶動園區附近的房地產的發展，這些都是它的優勢。

十二、安全的治安系統和保全措施

園區不但廣闊而且表演節目經常持續至深夜，很多是觀光遊客；但是，溫哥華的治安良好，園區設計為徒步區（Walking District），車輛有管制、園區也有良好的保全措施－設有警察局和警察巡邏，因此，藝術家可以留在此工作至深夜，作品和行人的安全應是園區首要的條件。

十三、企業化的運作、人性化的管理

雖然CMHC重視企業化的運作和效率，但其核心價值是對員工的肯定和尊重（*CMHC, 2004*）。經營創意產業，「人」是最重要的資產；「人性化」的管理才是它的成功因素，葛蘭湖島園區的成功，不只是「閒置空間的利用」，也不只是成功的「硬體」空間規劃，「軟體」的經營和一視同仁的平等待遇、人性化的管理、社區居民的參與還有第三部門的監督機制，才是它真正成功的關鍵。

第三節　葛蘭湖島園區經營策略的價值評估

葛蘭湖島園區是 CMHC 的經典之作，綜合其成就為：

一、將一個「廢棄船塢」改造成「文化綠洲」

使葛蘭湖島園區成為北美「閒置空間再利用」的經典案例。葛蘭湖島園區從 1972 年開始的重建發展計畫，是由公部門（加拿大聯邦政府）透過地產開發公司（加拿大房屋貸款局，簡稱 CMHC）主導的整體重建計畫。1979 年完成後，再以低廉的租金租給藝術家、藝術團體和廠商的方式，使其財務運作逐漸

達到自給自足的目標（自 1973 年到 1982 年）。這個初步階段歷經十年，是第一個階段。1983 年以後，營收已達自給自足，步入了成長的第二個的階段。從 1993 年至 2003 年步入第三階段，目前葛蘭湖島園區是採取一種穩定的經營策略（Stability Strategies），根據學者 William Glueck（1989）的解釋：「穩定策略」是指產業已達成熟期，主要追求穩定、持續、緩慢的成長，經營環境變化速度慢，經營績效佳；這樣的成果，再次說明了軟、硬體的規劃和經營管理策略的重要性，當然，葛蘭湖島的客觀條件和時代的趨勢也助長了它的成就。

二、區域改造與都市活化

葛蘭湖島園區之案例，其價值和重要性不只是歷史資產的保存，而是將已經沒落的區域—1970 年代末期的工業區（閒置空間），在區域改造與都市發展上重新展現活力，並且帶來地方的繁榮與國際聲譽。

三、配合周邊產業、創造多重產值與實際的經濟效益

葛蘭湖島園區本身已是多重產業的結合，再結合溫哥華市的觀光產業與市區的餐飲業和流行產業、表演、視覺藝術產業以及紀念品製造業等，共同創造多重產值為地方帶來實際的經濟效益。

四、建立一個多元文化、美感教育和國際交流的展示平臺及居民假日生活、休憩的好去處

由於加拿大的移民政策帶來多種族的社會，葛蘭湖島園區不僅是多元的文化、美感教育和國際交流的展示平臺，更為當地居民假日生活、休憩的好去處；如果一個空間可以雅俗共賞、老少咸宜且各取所需；傳統與現代共構、理想與現實並存，這才是真正的挑戰，對於文化、社會、經濟三方面都有其價值。

關鍵詞彙

SWOT 分析法	軟體經營策略
優勢（Strength）	創意中心
劣勢（Weakness）	商業機制
機會（Opportunity）	企業化運作
威脅（Threat）	人性化管理
歸納法	義工組織
複合型創意空間	廢棄船塢
多元文化特色	文化綠洲
觀光資產	永續發展計畫

自我評量

1. 以國內的創意空間為例，試擬 SWOT 分析表。

2. 試析葛蘭湖島園區的成功經驗，哪一項可以落實於國內創意文化園區的經營管理？

3. 政府應如何輔導地方的非營利組織參與創意文化園區的經營管理？

第四章 結論與建議

學習目標

讀完本章內容後,學習者應能達成下列目標:

1. 了解「文化經濟」時代,文化藝術與經濟之間的互動關係
2. 省思葛蘭湖島園區案例的啟示
3. 透過葛蘭湖島園區的經驗,檢討國內創意文化園區的軟體策略
4. 學習規劃國內創意文化園區的永續發展藍圖

摘要

從前三章對於葛蘭湖島園區的發展實例介紹及分析經營團隊的經營管理策略,歸納出本章的「結論」,並由此提出八點「建議」;希望未來可朝這些方向進行後續研究,提供政府在規劃國內創意文化園區的未來發展時,更多面向的思考。

第一節　結　論

近年來媒體大幅報導「創意經濟」的成功實例，我們看到藝術、文化變成當代資本主義經濟發展的核心動力，產業升級的推手。美學不再只是創作理念、生活哲學，更是生產原理。美感不再只是藝文作品的必要元素，更是現代人對消費產品的基本要求。在「文化經濟」時代，藝術文化與經濟之間結合的廣度、速度與密度是前所未有的。這是任何藝術文化工作者必須體會到的時代環境變遷。

「創意文化園區」的構想，其實是結合了複合使用的都市計畫（MXD）、閒置空間再利用、文化創意產業和文化觀光的產物。創意文化園區的經營管理策略，公部門除了制定相關的法令之外、地方政府的配合與執行也是相當的重要。目前，五大創意文化園區的規劃，正委託學術界或專業團隊來做規劃、評估。地方政府除了臺北市和高雄縣成立了「文化創意產業推動小組」之外，其餘園區都僅止於規劃。

透過葛蘭湖島園區的成功案例，提供我們去思考閒置空間再利用的一些問題；對加拿大政府來說，葛蘭湖島園區透過商業運作，而達到自給自足，是其最大的優點，目前這裡約有三百多個商家，每年雇用二千五百人，營業額高達一億三千萬加幣（*CMHC, 2004*）；給政府帶來了可觀的稅收。對都市居民而言，這裡是一處適合所有年齡、階級大眾的休閒勝地，並且充滿了藝術氣息。對於在此的藝術學院、藝術家而言，它讓學生、創作者與群眾交流得更緊密，相互激盪出更多生活上和創作上的靈感，光是參觀一個展示櫥窗或展示平臺，消費者或許寧可去百貨公司，但是參觀藝術家的工作坊，卻有不同的樂趣，如果能親自試作，或和藝術家有互動的談話、交流、學習，無形中已培養了潛在的藝術愛好者。同時這也是兒童的一處藝術教育平臺，使兒童從小可以培育美感情操，園區處處可見為兒童設計的公共設施和無障礙的環境設計；也是一個先進的國家必須優先設想的，其實設計的巧思，也是創意生活的一部分。

葛蘭湖島園區以古老的工藝技術藉著現代科技的運用和「跨領域」的產業整合、設計的創意包裝成為「後現代」的新組合，這些創意的運用，締造「文

化綠洲」的成果；加上管理策略的靈活運用，除了經營的單位－CMHC以專業作為考量，導入商業機制和企業化的經營之外；能夠結合當地的文化藝術基金會、社團共同參與活動、節目的企劃與經營，加上對藝術家和員工的尊重，並鼓勵環保、社區商業聯盟（NGO）及第三部門（the Third Party）等共同發揮合作與監督機制；這才是一個真正完善的經營管理策略，才是創意文化園區的永續發展藍圖，也是葛蘭湖島園區給我們的啟示。

第二節　建　議

從葛蘭湖島園區的案例來看國內創意文化園區未來的發展，以華山創意文化園區為例，目前華山由文建會接管，2005年1月以後閉門做整建的工作，重點還是放在硬體的整修上；年初文建會委託美國賓州大學建築學院院長葛利・漢克（Gary Hack）擔任建築規劃顧問，重新規劃華山創意文化園區並舉行「華山論壇」（文建會，2005）。二十五年前，葛利・漢克在加拿大溫哥華市中心附近的葛蘭湖島，曾接受加拿大政府委託，處理過廢棄工業建築群的新、舊共構案；當然，由葛蘭湖島的規劃團隊來規劃華山創意文化園區；我們樂見其成，新的課題是如何做出兼融新、舊建築於一的計畫？如何為華山創意文化園區選擇合適的經營團隊和進駐的產業？以及建立健全的管理機制與評估的準則？以下有幾點建議：

一、經營團隊的問題

前文曾提及葛蘭湖島是由房地產公司Pivotal提出此一計畫，規劃的內容是作為都會娛樂中心，其中還包括軟體的部分－行銷策略，是由「市區商業改進協會」共同擬定。因此，政府在做硬體規劃時應同時考慮經營團隊的選擇，如能早日決定經營單位、徵詢社區團體、藝術家團體的意見（舉行公聽會），共同協調擬出一個可行的軟體計畫，以免增加造成營運成本和資源浪費。最好在硬體規劃的初期，就已完成經營團隊的招標和審核，其實軟、硬體本應同時規劃，然而經常由於時間的不足，硬體規劃單位同時兼顧兩者，到後來經營團隊又有不同的意見，如此往返，增加程序上的混亂，也造成許多的困擾和負擔。

二、經營期限的問題

目前公部門以「OT」的模式來委託經營、甄選管理單位，應有合理的經營年限，以符合長期之利益。華山早期委託「中華民國藝術環境改善協會」經營三年，2004年初又委託「橘園」經營管理，期限只有一年，到2005年1月為止。如果只是短期委託案，經由招標產生的經營團隊，等於在做環境整理，場地的利用度也不高（約20%使用率）。短期的經營方式有其局限，很難期望有國際化與跨領域的功能，並為城市形象帶來一番新氣象；相信在國際專家團隊的硬體規劃之下，能考慮設立一個可以長期運作的單位，以做永續經營之規劃。

三、關於藝術家進駐計畫

很多廢棄或閒置許久的區域或空間，因為藝術家的進駐而穫得改善、帶來新的生機，因而，帶動附近地價的上漲，社區的繁榮，可是最後藝術家卻反而無法支付上漲的房租，只好搬出這個社區。加拿大在這方面有了回應，也做了改善，雖然以商業機制運作，卻是由政府投資，將這些區域的房子加以修繕，以低價回饋給參與改造社區的藝術家，讓他們繼續留駐，並參與社區的改造和帶動社區的發展及美感教育的計畫，葛蘭湖島園區以文化、藝術作為其核心價值，對於藝術家的貢獻亦能有相對的尊重。

國內的創意文化園區，目前尚在規劃中，並未有藝術家或商店進駐，只有華山的「創藝店」是臺灣工藝研究所的展示櫥窗；工藝家進駐計畫還牽涉到設備的成本問題，如一些陶瓷、玻璃、編織、雕塑、木工、竹藝工作坊，必須由政府投資工作設備、室內的空調、保全設施等，不像裝置藝術只是展場的整修；因此，長期經營的心態很重要，工藝家進駐的期限有多久？權利？義務？－這些規則的制定和審查標準等，都是重要的軟體規劃課題。建議政府考慮將計畫中的「國際藝術村」，將來以OT的方式交由藝術團體或文建會所設立的基金會經營，以此作為藝術家未來展演的補助基金。

四、財務計畫的問題

經營單位必須有募款和自籌款項的能力，不能過度依賴文建會的補助；長久之計，經營單位需要一個專業的理財顧問，才能吸引企業的贊助，而不只是

倚賴人情；財務計畫必須委託專業顧問公司來規劃。

五、藝術與商業結合的機制

以企業管理的方法來經營「文化空間」，文化藝術結合商業機制相互為用，有助於長期性的永續經營；但視覺藝術的策展、表演節目的規劃則應交由專業的經紀公司或藝術團體來籌劃，比較適當。至於創意文化園區所引進的商家或工作室，必須建立客觀的審查制度，力求公平；並且嚴格規定生產地區，不可輸入國外的產品，如此規定是為了保障本地的工藝家，日本人甚至將一些古老的手藝當作「文化財」保護；不像本地的廠商到國外設廠，產品又回銷國內，造成不公平競爭，也打擊國內的產業。希望未來的創意文化園區，不會成為大陸商品的展示或銷售地，這點經營單位必須有所警覺，事先以契約規範。

六、合作單位的選擇應更多元，建立公平、合理審查制度

期盼藝術家的視野可以更寬闊一些，藝術團體（合作單位）應同時包括建築、設計、表演、數位藝術等項目，各占一定的比重，以免偏頗；廠商、藝術團體的進駐等應建立公平、合理的審查制度。

七、「第三部門」應扮演更積極的角色

希望公部門和企業團體，以及藝術家、「第三部門」組織等單位能誠懇地捐棄個人成見，經由公開和理性的討論，進行互惠的思考與決策，並避免情緒化與作秀式的演出；應由公正、專業之團體推薦擔任協調的「第三部門」，來扮演更積極的角色；促成雙方相互溝通的機制。

八、文化創意產業的問題

最後回歸到文化創意產業的問題，創意型工作室或大公司的設計、開發部門，過去集中在一些流行都市如：紐約、米蘭、倫敦、東京、臺北、上海等地。目前，因為網路的無遠弗屆有利於資訊的傳輸；但是，創意人喜歡聚集的地區當然與創意生態有關，這些地區至少可以提供創作的靈感和供應相關的材料等。今日，我們不可能再以過去的工業區、科技園區發展的模式，去複製一個創意文化園區，因為工業區是封閉、生產型的，工廠的作業流程可以規格化

和集中管理；創意空間則是開放、展示型的，創意人需要被尊重和自由的創作空間。葛蘭湖島園區並不完全是一個生產基地，它比較類似一個創意的生活園區，經營者要不斷地思考－如何以創意來維持它的吸引力，和面對永續經營的挑戰。國內的創意文化園區，還被賦予形成文化產業鏈和提升整體文化創意產業產值的任務，這兩者是否有直接的關連？需要建立更詳細的資訊及統計系統，加以評估。

第三節　後續研究

　　本文對於葛蘭湖島園區的經營管理策略的探討，尚屬粗淺，如能更深入地了解其經營單位和合作單位的關係？如何引進或規劃國際性的藝術節？以及「第三部門」該如何運作？對於藝術家的進駐計畫、一些規則和執行細節的擬定、經營團隊的選擇、相關產業的引進等，都是值得探討的議題。建議未來可朝這些方向進行後續的研究，提供政府在規劃國內創意文化園區的未來發展時，更多面向的思考。

關鍵詞彙

創意經濟	跨領域
展示櫥窗	公共設施
教育平臺	

自我評量

1. 試以葛蘭湖島園區的成功案例，提出你（妳）對國內設置創意文化園區的看法和建議？
2. 依你之見，合適的經營團隊應具備哪些條件？
3. 「第三部門」應如何扮演更積極的角色？

第五篇　參考文獻

一、中文部分

文建會（2000），〈各縣市可成為藝文資源之公有閒置空間、土地初步調查與評估報告〉。調查報告，未出版，臺北。

文建會（2002），《挑戰 2008：國家發展重點計畫》。2004 年 1 月 14 日取自 http:/ /2008.gio.gov.tw/。

文建會（2002），《創意文化園區總結報告》。2004 年 10 月 20 日取自 http://cic.cca gov.tw/5p/document/main.jsp。

文建會（2004），《九十三年度「創意文化園區」經營管理研習會》。會議手冊，未出版，臺北。

文建會（2004），《歷史建築與藝術空間國際研討會》上、下冊。研究論文集，未出版，臺北。

大衛‧索羅斯比著（2001），張維倫等譯（2003），《文化經濟學》。臺北：典藏。

王俐容（2003），〈從文化工業到創意產業〉。《文化視窗》，第 50 期，頁 39-45。

丹麥文化部、貿易產業部著（2002），李樸良、林怡君譯（2003），《丹麥的創意潛力》。臺北：典藏。

古宜靈（2003）。〈全球化趨勢與文化產業的發展〉。2004 年 5 月 14 日取自 http / /www.cca.gov.tw/creative/page/main_05_02.htm。

古宜靈（2004），〈如何啟動一個成功的創意文化園區〉。取自朱庭逸編（2004）。

《創意空間：開創城市新地理學》。臺北：典藏。頁 121。

朱庭逸編（2004），《創意空間：開創城市新地理學》。臺北：典藏。

布魯諾‧費萊原著（2002），蔡宜真、林秀玲譯（2003），《當藝術遇上經濟──個案分析與文化政策》。臺北：典藏。

卡特琳‧古特原著（2000），姚孟吟譯（2002），《藝術介入空間》。臺北：遠流。

李素馨（2004）。〈藝術寄居蟹的休閒解放—休閒社會學觀點下的歷史建築空間再生〉。《歷史建築與藝術空間國際研討會》下冊。研討會論文，未出版，臺北。

伯頓·衛斯布羅（Burton A. Weisbroad）（1998），江明修審訂（2003），《非營利產業》。臺北：智勝。

吳思華（2003），〈文化創意的產業化思維〉。2004 年 2 月 12 日取自 http://www.culture.gov.tw/action/creative/04_1.doc。

林曼麗（2004），〈從法國閒置空間活化經驗，思考文化智庫塑造〉。2004 年 7 月 1 日取自 http://www.ncafroc.org.tw。

哈羅德·史內卡夫原著（1996），劉麗卿、蔡國棟譯，《都市文化空間之整體營造》。臺北：創興。

約翰·哈金斯著（2001），李璞良譯（2003），《創意經濟—好點子變成好生意》。臺北：典藏。

高子衿（2004），收於朱庭逸主編（2004），〈文化創意產業與創意空間的經營〉，《創意空間：開創城市新地理學》。臺北：典藏。

夏學理（2003），〈「文化創意產業之經營與創新」—從 WTO、全球化談文化創意與產業競合〉。2004 年 5 月 14 日取自 http://www.cca.gov.tw/creative/page/main_05_02.htm。

夏學理主編（2004）。《文化創意產業—我們曾經這樣走過》（上冊）、《文化創意產業－向前看·向前看齊》（下冊）。臺北：國立臺灣藝術教育館。

財團法人淡水文化基金會（2002），《文化空間、創意再造—閒置空間再利用國外案例彙編》。臺北：文建會。

理查·考夫著（2002），仲曉玲、徐子超譯（2003），《文化創意產業—以契約達成藝術與商業》之結合（上、下）。臺北：典藏。

理查·佛羅里達著（2002），鄒應瑗譯（2003），《創意新貴：啟動新經濟的精英勢力》。臺北：寶鼎。

鄭慧華（2001），〈從廢棄船塢到文化綠洲—溫哥華橋下新世界葛蘭湖島〉。《藝術九九叢書6—藝術版圖跨領域》。臺北：文建會。

劉大和（2002），〈建構創意園區之探討〉。2003 年 10 月 18 日取自 http://home.kimo.com.tw/liutaho。

劉維公（2002.07）。〈非營利組織與藝術結合的意義—從「富邦藝術小餐車」系列活動談起〉，《典藏今藝術》，第 118 期。臺北：典藏，頁 124-125。

劉維公（2003.06）。〈為什麼我們需要創意文化園區？—創意文化園區是強心劑？還是打錯針？〉，《典藏今藝術》，第 129 期。臺北：典藏。

蕭新煌編（2000），《非營利部門：組織與運作》。臺北：巨流。

蕭麗虹（2004），〈整體與周邊開發連結〉，取自朱庭逸編（2004），《創意空間：開創城市新地理學》。臺北：典藏。

蕭麗虹（2004），〈文化政策培育創意聚落與亞洲藝文發展之關係〉，取自《歷史建築與藝術空間國際研討會》，下冊，論文集，未出版，臺北。

二、英文部分

Anderson K. (2003). *Handbook of Cultural Geography.* London: Sage.

Charles Landry (2000). *The Creative City : A Toolkit for Urban Innovators.* London: Earthscan.

Charles Landry (2004). *London as a Creative City.*London: Earthscan..

Catherine Gourley (1997). *The Greater Vancouver Book: An Urban Encyclopedia.* Vancouver: Linkman Press.

Gourley Catherine (1998). *Island in the Creek: The Granville Island Story.* Canada: Harbour Publishing.

Gordon Hoekstra (2000). *Downtown plan revealed:[Final Edition].* British Columbia: Prince George Citizen, Aug 16,. p.1.

Hilary Anne Frost-Kumpf (1998). *Cultural Districts: The Art as a Strategy for Revitalizing Our Cities.* Americans for the Arts: Washington, DC.

Ivor Samuels (2004). *Spatial Interventions and Art Criticism: Local Context versus Globalization-the regeneration of Historic Space in Europe.* 2004 World Congress In Taiwan. p.12-4-15, Taipei: CCA.

John Mackie. and Sarah Reeder (2003). *Vancouver: The Unknown City.* Vancouver:Arsenal Pulp Press.

Kevin Lynch and Gary Hack (1984). *Site Planning (3rd Ed).* Pennsylvania: MIT press.

McCullough Michael (1996). *Granville Island: An urban Oasis.* Vancouver: Canada Mortgage and Housing Corp.

PPS org. (2004). *Granville Island: One of the World's GreatPlaces Retrived.* Making places newsletter, Nov. New York City: PPS org.

Philip Kotler (1997). *Marketing Management.* New Jersey: Prentice Hall International, Inc.

Rachel Sukman. (2004). *Terminal A Review of 21 Century Art Historical Spaces Meet Contemporary Art.* 2004 World Congress In Taiwan. p. 2-17-9, Taipei: AICA.

The Arts Council of England (2003). *Prideof Place: How the lottery contributed £ 1 billion to the arts in England.* London: The Arts Council of England.

Vancoucer city planning department (1980). *Reference Document For Granville Island-False Creek (Area 9).* Vancouver: City planning department.

三、網路資源

1. 聯合國教科文組織（UNESCO）網站：
 http://www.unesco.org/culture/industries/

2. 葛蘭湖島網站：http:// www.granvilleisland.bc.ca

3. 華山創意文化園區網站：http ://www.huashan-ccc.com

4. 加拿大房屋貸款局網站：http ://www.cmhc.ca

5. 葛蘭湖島文化協會網站：http ://www.gicutural.bc.ca

6. 文建會網站：http ://www.cca.gov.tw

7. Cans 藝術網站：http://www.cansart.com.tw

8.「公共建設」組織網站：http://www.pps.org/

國家圖書館出版品預行編目資料

文化機構與藝術組織／夏學理等著.
--二版.--臺北市：五南, 2014.09
　面；　公分
ISBN 978-957-11-7784-7（平裝）
1.藝術行政　2.文化機構　3.組織管理
901.6　　　　　　　103016470

1Y28
文化機構與藝術組織

作　　者	夏學理(436.1)　沈中元(104.6)　劉美芝
	劉佳琦　黃淑晶
發 行 人	楊榮川
總 編 輯	王翠華
主　　編	陳姿穎
出 版 者	五南圖書出版股份有限公司
地　　址	106台北市大安區和平東路二段339號4樓
電　　話	(02)2705-5066　傳　真：(02)2706-6100
網　　址	http://www.wunan.com.tw
電子郵件	wunan@wunan.com.tw
劃撥帳號	01068953
戶　　名	五南圖書出版股份有限公司
法律顧問	林勝安律師事務所　林勝安律師
出版日期	2005年10月初版一刷
	2014年 9月二版一刷
	2016年 8月二版三刷
定　　價	新臺幣520元

※版權所有．欲利用本書全部或部分內容，必須徵求本公司同意※